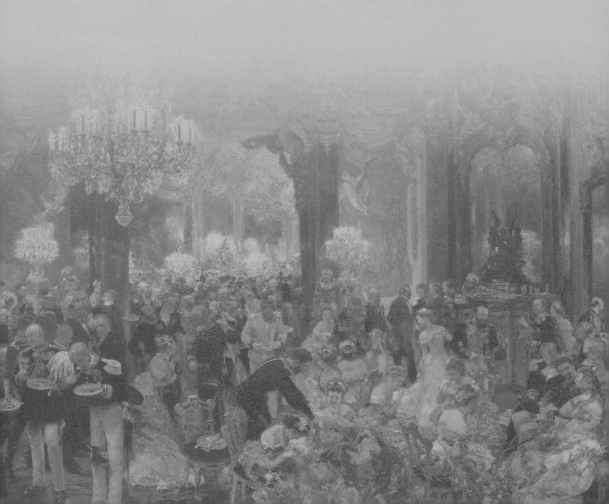

從文藝復興至現代
各種食物畫風格

你不可不知道的
西洋繪畫中
食物的故事

YOU MUST
KNOW THESE
STORY OF THE
FOOD
IN PAINTING

《美食家》《獨立報》榮譽好評
最精準分析食物畫的藝術書！

3大食物必經生產階段
147幅完整展現繪畫史上的經典食物畫
精準分析500年來食物畫──橫跨文藝復興到現代

肯尼士‧本迪納 Kenneth Bendiner ── 著
安婕工作室──譯

2

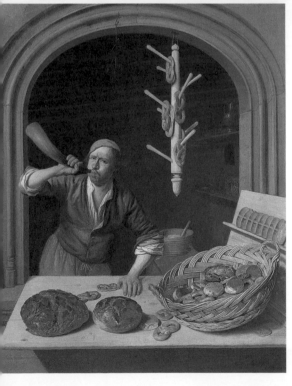

目錄

Contents

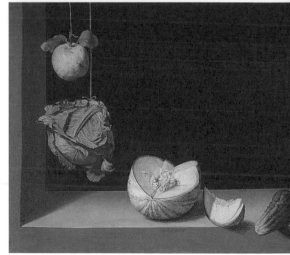

4

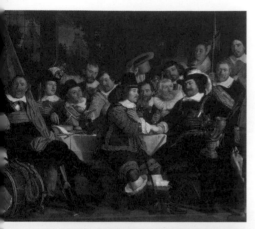

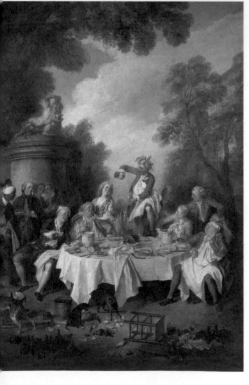

Part4 關於用餐這件事

Contents

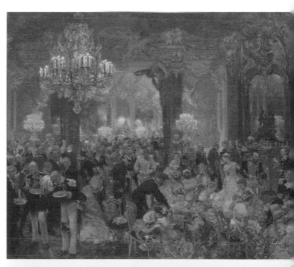

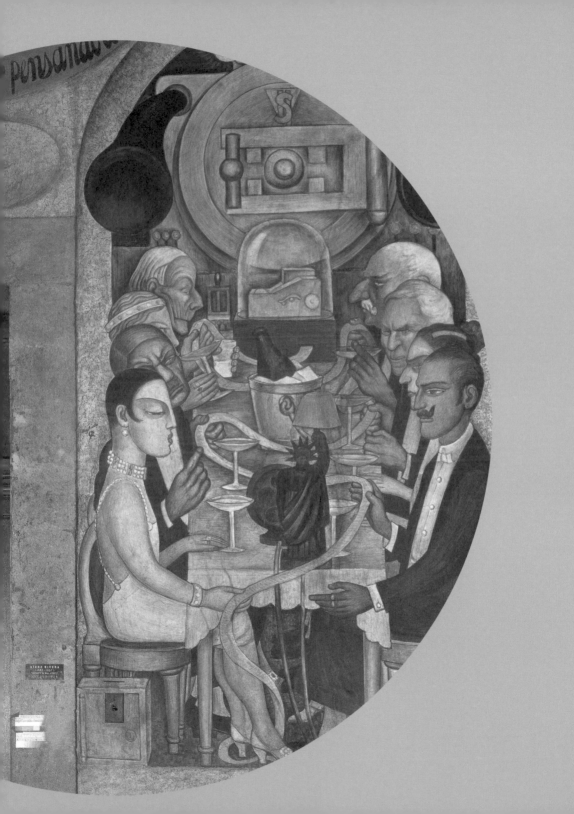

Part1 先睹為快

　　「如果飯後沒有來一片乳酪，就跟美女瞎了一隻眼睛一樣的令人掃興。」法國美食家布里亞·薩瓦蘭（Jean Anthelme Brillat-Savarin，1755-1826）在他的著作《味覺生理學》（Physiologie du Goût，1825）當中的第十四則格言中這麼寫道。這寥寥的數十個字，乳酪可能具備的功能：幫助消化、上菜程序、對於人體器官殘缺的恐懼、視覺的饗宴以及美食、美色的喜好等等，都在這短短的一句格言中說得清清楚楚、明明白白。

　　《味覺生理學》是一本有關飲食哲學的書籍，作者以營養學、哲學和個人的體驗來分析餐桌上的美食。即使布里亞·薩瓦蘭幽默、趣味又帶著幾分傲慢的書寫方式無人能出其右，但書中探討的內容，涉及範圍之廣、行文之簡約流暢，卻值得後人學習借鑑。本書探討的是15世紀以來繪畫當中出現過的食物，以及一幅幅食物畫的歷史，因此，與其說這是一本跟烹飪有關的書，不如說它是一本藝術書。

　　這本書中的藝術作品，從充滿自信的文藝復興時期，一直談到百家爭鳴的後現代主義時期。在這一長段的歷史中，繪畫作品中食物的角色，大概都以滿足口腹之慾為主。直到20世紀60年代波普藝術家們才開始嘲諷起食物對人類的功能，70年代以後的後現在藝術家們也延續著這樣的批判精神。不過，在這本書裡出現的大部分食物畫作，表達的還是跟滿足口腹之慾有關，這種感官與生理的滿足，正是本書想要探討的主題。

　　本書的章節是按照食物的循環過程來安排的，從食品的供應，經過腸胃系統，再到「五谷雜糧的輪迴程序」的順序編排。第一章討論關於食物的

收穫與銷售主題的作品；第二章是關於食物的烹調題材；第三章是關於餐桌上的食物；第四章是討論食物的擺盤與象徵意義。每一章都盡量按照年代的前後次序編撰，不過有時候為了要強調某個主題，或為了要特別說明某個課題，也有可能會打破這個順序。

本書不是以藝術家為出發點，針對他們的作品來進行探索，而是探討以食物的盛宴、死掉的動物、水果和銀器餐具為主題的繪畫作品所想要表達的內涵，有時候甚至於要探究或挖掘隱藏在作品中含糊不清的思維。然而畫面中的物件，往往比飲食習慣或烹飪方法的歷史還要來得重要許多。本書是以畫作本身出發，來研究人們的飲食習慣、社會階層的飲食差異、新發現的食物、畫作本身與文學的關聯性，以及不同社會、不同時期的宗教信仰與醫學概念。最主要的目的是為了要對作品有更深一層的理解。當然，本書並不想刻意地把一些不相干的作品硬是拼湊在一起，因為這種做法只是為了要研究這些作品的社會背景而硬找來的藉口，本書對繪畫作品的挑選有一定的歷史根據，這和過去西方藝術史的分類方法有些不同。

食物畫的形成和發展是自成一個系統的，與藝術史相伴而行。而後來創作的食物畫也都會與前人的作品遙相呼應，或根據當時的社會背景做出一些差異與改進。不過自始至終，藝術家們都沒有偏離對食物進行如實描繪的獨特歷史軸線。就如同幾個世紀以來，藝術家們對耶穌受難、國王肖像、戰爭場景等等也都是這樣處理的。只不過後者的主題在分類研究時，比起食物的劃分，主題更加鮮明清晰，時代特徵也更明顯些，想要對比出其中的變化相對容易罷了。

至於有關食物的繪畫，一直要到17世紀荷蘭的藝術家們在掌握了描繪食物的關鍵技巧之後，早期食物畫的重要性才開始受到人們的重視。藝術家們在食物畫的道路上緩緩前行，後繼者們在創作這類型作品時，無可避免地都必須重

新回到17世紀荷蘭藝術家們的作品中去找尋方向、思維模式和表現形式。

　　雖然在很久之前，人們就已經把某些特定的食物當成族群認同的標誌，但是二百多年來，藝術史中關於食物的繪畫作品，除了荷蘭的畫家之外就很少有藝術家涉足。義大利的畫家幾乎沒有人畫過通心粉，法國的畫家也沒有人會去畫紅酒燉牛肉或鮮魚濃湯。在20世紀60年代之前，美國畫家也很少人會去畫熱狗。

　　大致上來說，只有荷蘭的食物畫傳統，有著鮮明的民族主義和地方特色。然而，某些與食物相關的主題，例如茶會或者餐廳這樣的場景，並沒有在荷蘭巴洛克時期的繪畫作品中，找到一種固定模式可以被複製。即便像20世紀的藝術巨匠亨利‧馬諦斯（Henri Matisse，1869-1954），這位曾經從17世紀盛極一時的荷蘭食物繪畫中汲取大量養分的大畫家，也仍然會參酌其他像保羅‧塞尚（Paul Cézanne，1839-1906）的作品，而不會只侷限或獨尊荷蘭的食物畫。

　　本書的重點並不只是在確認歷史上的重大事件，而是對與食物有關的繪畫作品進行綜合性的探討，尤其最重要的是，針對畫面構圖的發展及脈絡進行梳理。儘管這本書會對食物畫的理論系統進行介紹，尤其是馬克思（Karl Marx，1818-1883）與佛洛伊德（Sigmund Freud，1856-1939）所提出的拜物理論，以及克勞德‧列維-史特勞斯（Claude Lévi-Strauss，1908-2009）的人類學觀點，但我會避免提出教條主義的判斷和不切實際的論述。

　　有天早上，我正在排隊等待進入阿姆斯特丹國立博物館（Rijksmuseum）時，排在我前面的那個人體重起碼有130公斤以上，我忽然想起某些藝術史學家，會從當時具有意義的書籍與銘文當中，找到大量的佐證資料，言之鑿鑿地認為17世紀有關食物的靜物畫，大都對當時的世俗享樂方式抱著譴責與反對的態度，這就是所謂的勸世主題——意指大量的食物象徵著物質生活的虛幻。我心中暗暗思索著，等一下說不定還會再遇見這位胖傢伙。

　　果不其然，很快的我就發現他正在仔細研究展出作品中的各種食物：魚、火腿、餡餅、葡萄、退了毛的鵝、香腸、白菜、檸檬、蘋果、梨、啤酒、紅酒、鹽以及價格昂貴的調味品等等。不知不覺中，他的手指不再對畫作指指點點了，但嘴巴卻不由自主地咀嚼了起來。如果一開始，畫家和他們的贊助者就是為了要批評或貶抑這種來自味蕾和胃的物慾享樂，那麼很顯然他們並未達到目的，至少是沒有認知到道德理想的背後，那些誘人的、真實的味道更加吸引人。對此，本書一律抱持開放與寬容的態度。

醫學觀點

　　有許多重要的主題會在本書各章節中反覆出現。比如食物和醫學結合的主題就隨處可見，其所涉及的內容和現在的健康營養學相去甚遠，從文藝復興時期一直到19世紀，隨處都可見到古代的醫學知識，例如：尤金・德拉克洛瓦（Eugene Delacroix，1798 -1863）在1826年至1827年間創作的室外靜物畫《龍蝦與靜物》（圖1），就表現了一隻煮熟的龍蝦混在一堆死掉的獵物當中，這樣的組合非常不合現代邏輯，但只要你理解在當時這是傳統醫學推薦要同時食用的食物組合，那麼作品中出現這樣的食物畫面就變得順理成章了。幾個世紀以來，藝術家們在不同場合創作了不同的煮熟了的龍蝦和死掉的野兔與獵禽擺在一起的畫面——在廚房、在家中儲藏食物的地方以及戶外場景等等 （圖2）。它們之所以會表現這樣的組合，是因為人們認為這樣的食物屬性可以相互平衡，讓身體更健康。

　　蓋倫（Galen，129-200。是一位古希臘的醫學家及哲學家。他的見解和理論在他死後的一千多年裡，影響著整個歐洲的醫學理論。）和一些古代作家們認為，每個人的「體質」各有不同，這種所謂的「體質」是由下面這四大元素所構成：氣（性濕熱）、土（性乾冷）、火（性乾熱）、水（性濕冷）。同樣

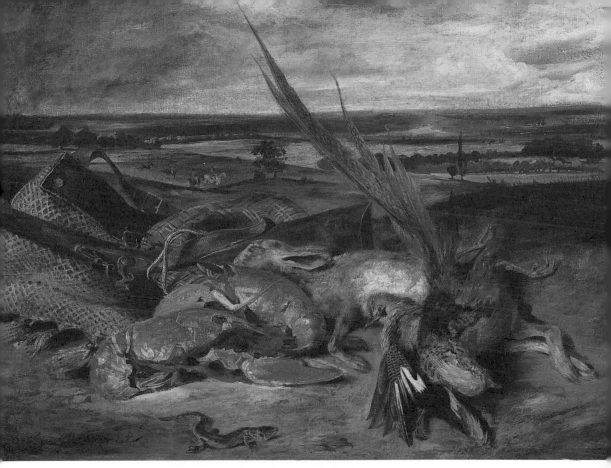

圖1 德拉克洛瓦《龍蝦與靜物》，1826-1827，油畫，巴黎，羅浮宮。

地，每一種食物也各有其寒、熱、乾、濕等不同特性（通常以其生長的環境特點來決定，像是生活在潮濕、乾燥，或者生存於泥土，或是在天上飛翔等等特性）。這種古代的醫學觀念，一直沿襲到中世紀甚至更晚的年代。

　　在這種概念下，好的食物搭配就是為了要讓人們保持「體質」的平衡，為了達到這種平衡，人們的飲食食譜就不應該特別強調這四種元素中的任何一種。乾性食物就必須跟濕性食物一起食用，以平衡食物中的乾性；濕熱的食物就應該配上乾冷的食物……，中世紀和文藝復興時期的烹飪方式要花上大把時間將食物搗碎混合，就是因為人們相信不同屬性的食物摻合在一起食用可以保持身體健康。事實上當時的飲食理論是很複雜的，因為食物乾濕冷熱的程度，

圖2 法蘭斯・斯萊德斯《食物儲藏室》，約1620，油畫，布魯塞爾，比利時皇家藝術博物館。

又可分成四種等級，而烹飪方式的不同還會導致這些特性的不同變化，例如：「煮」可以增加食物的濕性和熱性；而「烤」和「醃」則會增加食物的乾性。

　　幾百年來醫生們可能會對某一種食物中的寒性或濕性的程度產生懷疑，也可能對每個個體的「體質」有不同的見解，但基本上他們對於這樣的理論系統是深信不疑的。食物的平衡是健康最重要的課題，就某種意義上來說，這與當代的飲食理論中，每餐攝取的蛋白質或碳水化合物的攝取量多寡的觀點並無二致。

　　時下流行白葡萄酒配魚或家禽類一起食用的觀點，很可能就是源自於上面那樣的古代醫學理論。不同葡萄酒的乾性程度各異，但葡萄酒的乾性恰恰好與魚類或者空中飛的禽類的濕性特質相互彌補。而平衡的重要性也可以在味覺的領域中被發現，在中世紀和文藝復興時期，甜味要用苦味或酸味來平衡，酸甜的調味醬和又苦、又甜的配料就經常出現在14、15世紀的食譜當中。

　　古代的科學理論，無論今天看來是多麼的不科學，但無可避免地都成了許多藝術作品的基礎。例如：早期專門描繪食品市場的畫家約阿西姆‧比克萊爾（Joachim Beuckelaer，1533-1574）創作的四幅表現食品市場的作品中，就分別描繪了氣、土、火、水四種元素，每一幅畫裡描繪著同一種元素的食物。比克萊爾對食物的理解，與二百年之後德拉克洛瓦的看法未必有太大的差異。毫無疑問的，德拉克洛瓦的龍蝦具有濕性與寒性，可以平衡生活在土地上的野兔和飛翔在天空的飛鳥的乾熱性質。雉鳥主要生活在陸地上，有時候也可以低空飛行一小段距離，因此一般人認為牠們是屬於最均衡的中性食物。

　　即便是像19世紀布里亞‧薩瓦蘭這種觀念進步的專家，標榜自己對飲食與消化的理解既現代又科學，但他也不得不經常借助古代的醫學知識，不時在著作中提到會使身體「上火」或是「降火」的食物，這些觀點與蓋倫的理論一脈相承。值得注意的是，薩瓦蘭出版《味覺生理學》的時間正好和德拉克洛瓦展出《龍蝦與靜物》的時間相近。

聖經裡的暗喻

　　與醫學相比，宗教對繪畫創作甚至更具有影響力。因此在本書中宗教的影響也會經常出現，聖經當中有幾個與吃有關的重要事件深深地影響了整個西方的食物畫藝術。《迦納的婚禮》（維洛內些，1563，油畫，巴黎，羅浮宮）、《麵包和魚的奇蹟》（丁托列多，1545-1550，油畫，紐約，大都會美術館）、《以馬杵斯的晚餐》（卡拉瓦喬，1601-1602，油畫倫敦，國家畫廊）中，都可以看到這種影響。而在神學方面，與食物相關的作品就屬《伊甸園》和《最後的晚餐》最富盛名，許多畫家都曾經以這個主題作為創作，作品繁多、各具特色。

　　在聖經當中，伊甸園裡的水果並未被具體命名，但是從16世紀開始，

幾乎在所有表現人類墮落的畫作當中，都是用蘋果來作為象徵。雨果‧凡‧德‧古斯（Hugo van der Goes，約1430/1440 -1482）在1470年前後創作的一幅線條優美的《亞當與夏娃》（圖3），就是一個典型的例子。希波城的主教聖奧古斯丁毫不猶豫地把亞當和夏娃吃水果的原罪隱喻成是性交，這種把水果和性聯想在一起的觀念，從此在繪畫創作中紮下了根。

在古斯的這幅作品中，那顆大大的蘋果被塗成和兩個罪人的肉體同樣的顏色，儼然那就是他們之所以犯罪的誘因。這幅畫一反15世紀北方畫派的傳統，將人體畫得贏弱猥瑣，為作品添加了一種浪蕩的感覺。在摘下水果的剎那，人體的器官變成了器物，這項原罪成了可以讓人們隨意喧染、評價的靜物畫作品。

人類的墮落源自於「吃」這件事情，相對於食物的消化也可能象徵著偷情，如此一來，人們會想，食物這個主題在西方文化中佔據著何其重要的地位啊，然而諷刺的是，也許是為了貶低吃在日常生活中的重要性，又或者人們將吃當成了原罪的象徵，因此在藝術作品當中，食物的地位一向都很低，大多是在粗俗的喜劇場景，或者是在平淡無奇的普通畫面中才會出現。但即便如此，古斯作品中的禁果看上去卻鮮美無比，這幅畫無論是從吃的角度，還是從性愛的角度來看，罪孽非但不那麼令人厭惡，反而顯得其情可憫。

當然，在討論幾個世紀以來的繪畫史中，所有的畫家都不會忘記水果與姦情的關係，也不會忘記是因為「它」才使人類開始走向死亡。在天堂之外的世俗世界中，人類註定無法逃脫死亡的威脅，而水果這種食物，無可救藥地就成了死亡以及充滿誘惑的原罪的代表符號。

即便是在繪畫創作生涯中，絕大多數的時間都在反對神學與象徵主義的瑪莉‧卡薩特（Mary Stevenson Cassatt，1844-1926），到了19世紀，仍然在引用伊甸園的例子。1893年，她在為芝加哥世界哥倫比亞展的婦女大廈創

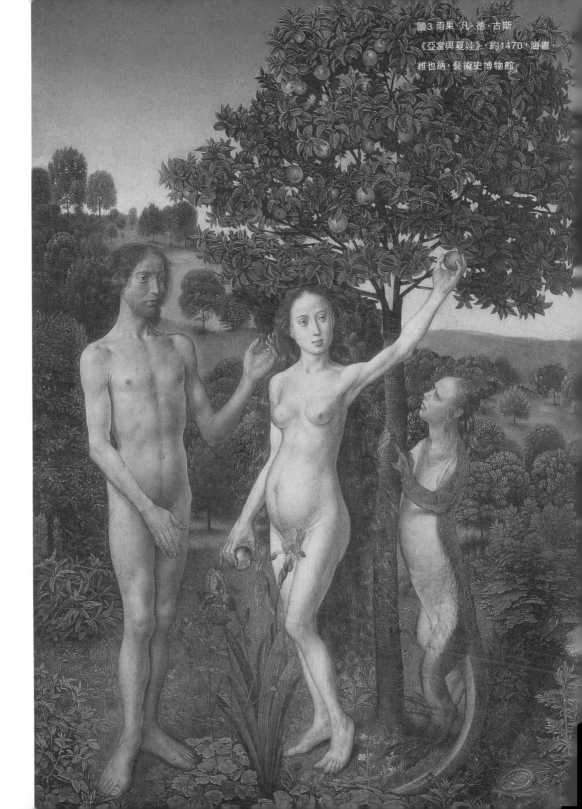

作長達十八英尺的巨幅壁畫上，她描繪了一個摘水果的婦女。1892年10月2日，在寫給貝莎‧帕爾默（Bertha Palmer，芝加哥社交名媛）的信上她說：「這是一群『摘取知識與科學之果的年輕女性』」。卡薩特筆下這些摘水果的女孩傮棄了伊甸園與原罪的傳統思想，賦予作品全新的內涵，利用了蘋果這個舊瓶來裝她的新酒。

　　19世紀90年代，由這幅壁畫所衍生出來的系列作品，卡薩特將伊甸園這個主題大大的豐富起來，她畫了一組摘水果的人物特寫，她們有些人仰望著天空、有些人靜靜地凝視、有些人則正在沉思冥想。其中的一幅畫著一個由媽媽抱著的裸體嬰兒，正伸手去摘樹上的蘋果（圖4）。很顯然，這組作品表現的正是卡薩特「對兒童的關愛」。儘管卡薩特一生未婚，沒有孩子，但她卻思考了性的意義與性的後果，以及伊甸園的原罪和孩子的魅力。卡薩特對於人性的重大問題進行了研究，但卻從未對它下結論，而是留給觀畫者一個自由的想像空間。這正是19世紀晚期典型的象徵主義。和當時許多的食物畫一樣，這些作品都在探討食物的深刻意涵。

　　在傳統的宗教題材作品中，蘋果和酒館、餐桌上籃子裡裝著的水果，幾乎都自動地具有象徵性的宗教意義，卡拉瓦喬的《以馬杵斯的晚餐》（圖96）便是如此。在復活的耶穌向驚呆了的門徒顯示身分的畫面中，葡萄暗示聖餐中的葡萄酒，而畫面中的蘋果則可能確認了耶穌「新亞當」的身分，意指他在天堂阻止了人類的墮落。

　　卡拉瓦喬（Michelangelo Merisi da Caravaggio，1571-1610）甚至還選擇了秋季的水果，水果的表面還有些腐爛，也有人將它解釋為暗示著耶穌之死——秋季是耶穌死亡的季節。另一方面在卡拉瓦喬的著名的靜物畫《水果籃》（圖5）當中也出現了非常相似的水果，不過這幅畫的宗教涵義並不明確。而在幾幅展現健美年輕男性，輕鬆詼諧的同性戀作品中，卡拉瓦喬也畫了蘋果和其他

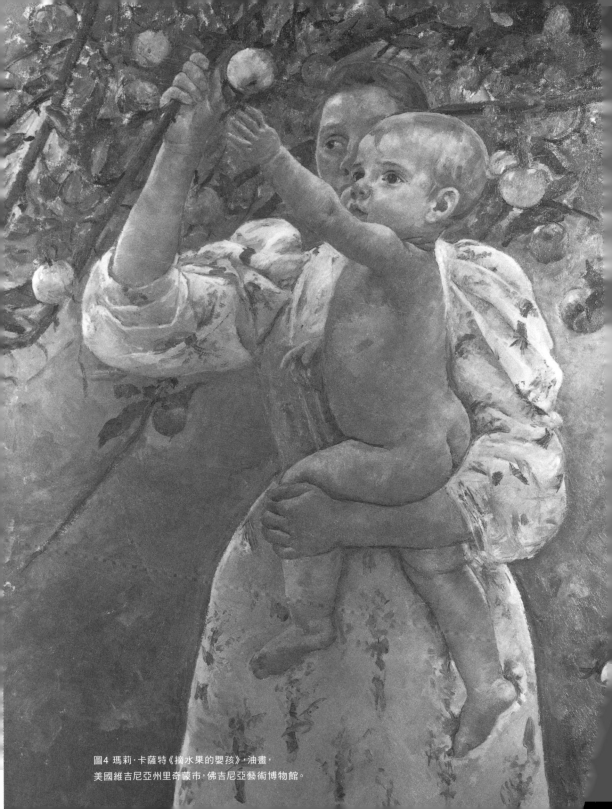

圖4 瑪莉·卡薩特《摘水果的嬰孩》，油畫，
美國維吉尼亞州里奇蒙市，佛吉尼亞藝術博物館。

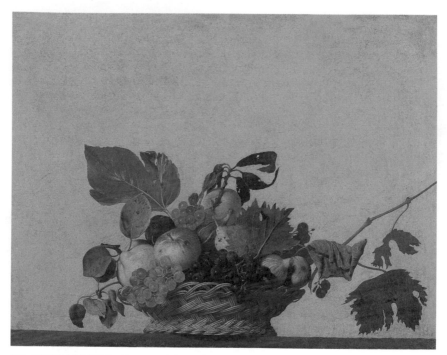

圖5 卡拉瓦喬《水果籃》，約1600，油畫，米蘭，安布羅齊亞納美術館。

的水果，雖然這些作品使人聯想到原罪（腦海中自然湧現伊甸園的場景），但是，人們是不會在這種情況下將水果與宗教連結在一起的。

藝術作品中，並非所有的蘋果都跟亞當、夏娃、耶穌、死亡等主題有關，這還必須審視蘋果在作品中的語境——除了要考慮整幅作品所要傳達的意思之外，還要理解畫家的其他作品與作品誕生的時代背景。

繪畫作品中的蘋果不具備宗教涵義當然也是有可能的。例如：在《帕里斯的判決》（圖6）中，希臘神話中的三位女神正在比美，而來自人間的帕里斯就將代表勝利的蘋果判給了阿芙蘿黛蒂（羅馬神話中的維納斯女神）。

圖6 尼古拉‧曼紐爾‧多依奇（Niklaus Manuel Deutsch，1484-1530）
《帕里斯的判決》，1517-1518，畫布，蛋彩，瑞士巴塞爾，藝術博物館。

16世紀後，許多畫家在表現這個選美比賽的主題時，都把水果當成了性力量的偉大象徵。

此外在創作婦女肖像畫時，也總會將蘋果或是其他甜美的水果當成點綴，這些作品中的蘋果都暗示著帕里斯的裁定，以此標榜畫面中女性的美麗容貌。帕里斯手中的那顆蘋果最後導致特洛伊戰爭的爆發，這件事情並未妨礙水果成為繪畫作品中女性美的象徵，在這類語境的作品裡，水果不是基督教原罪的象徵，而是異教誘惑的代表。

在有些肖像畫當中，僕人會將水果呈獻給美麗的婦人——就像帕里斯獻給維納斯那樣。另一些作品中，水果雖然只是裝飾而已，但也暗示著女主角與愛神之間的連結，甚至到了19世紀晚期，瓦倫丁‧謝羅夫（Valentin Alexandrovich Serov，1865-1911，俄羅斯畫家）畫的那幅表現純真的《維拉‧瑪蒙多瓦與桃子》（圖147）的作品中，水果被當作美麗的獎賞這樣的神話依舊存在。

夏娃和維納斯都是情色皇后，但是她們所代表的語境卻大不相同。因此在欣賞水果畫的作品時，將伊甸園裡的蘋果和帕里斯的蘋果區分開來，才是明智之舉。

與舊約中伊甸園故事同樣重要的是新約中有關《最後的晚餐》的描繪。在與吃相關的場景中，它的影響最大，因為這些作品中，食物是人們與上帝融為一體的方式之一，同時還代表著耶穌為人類的奉獻與犧牲。15世紀時，杰姆‧烏格特（Jaime Huguet，1412-1492，加泰隆尼亞畫家）就在作品中創作了這個主題（圖88），描繪耶穌拿起盛著葡萄酒的聖杯，告訴眾人那是他的血。

當然，餐桌上還畫有麵包，麵包是耶穌自稱的他自己的肉體（請注意桌上擺放的蘋果，就暗示著耶穌是新的亞當）。飲用葡萄酒和血成了一種普遍行為，象徵著飲用者與神性的連結。

在羅馬的天主教堂裡，聖餐中的葡萄酒和聖餅，的確被認為那是耶穌的血與肉，即使在天主教之外，由於聖經中對最後的晚餐的描述，麵包和酒自然而然地也被加上了深刻的宗教意涵。烏格特的《最後的晚餐》中，還出現了煮熟的羔羊，這不僅符合了逾越節的習俗（畫面中耶穌正在和他的門徒慶祝逾越節），同時，犧牲的羔羊也隱喻著耶穌為了人類，即將受難的暗喻。

雖然在藝術作品中，耶穌經常被比喻成羔羊，但是，除非描繪的是最後晚餐的場景，否則也很少看到耶穌基督與煮熟的羔羊在同一個畫面中出現。麵包和葡萄酒則另當別論，因為這是出自耶穌自己的話語，具有極為特殊的意義，它們既是耶穌犧牲的象徵，同時也是與耶穌共進晚餐的表徵。但是蘋果就很難說了。一幅關於麵包的繪畫作品，不管它的場景是在哪裡，都很難確定那是代表耶穌的身體還是聖餐，抑或只是代表著耶穌的信仰。同樣的，特定的場景、畫面中的其他元素、畫家本身以及創作年代等等，都必須被通盤的考慮在內，葡萄酒、葡萄、麵粉、甚至是任何形式的餅乾，都有可能是與基督教有關的闡述。

有些作品會清楚地描繪彌撒的聖餅、聖酒、聖杯，以及儀式當中所有需要的物品，或是描繪耶穌主持教堂聖禮時的聖餐場景，它們的宗教意味十足。但是，像喬布·貝克赫德（Job Berckheyde，1630-1693）描繪麵包師傅的那幅作品（圖7），又該怎麼看待呢？難道他表現的只是一個荷蘭麵包店店主，為了通知大家麵包出爐而吹響號角，歡迎大家的光臨嗎？畫面中，麵包、脆餅、捲餅一應俱全、生動逼真，散發出誘人的光澤。在盛麵粉的圓桶以及畫面右方的貨架上，畫著一個大口的水罐，裡面裝的很可能就是葡萄酒。

但是，17世紀，荷蘭的共和黨人大多對加爾文教派（15世紀時法國的基督教新教）感興趣，再加上畫面上洋溢著快樂的商業氛圍，又沒有任何明顯的與基督教有關的物品，這一切都強烈的說明了，這幅畫與宗教一點關係都

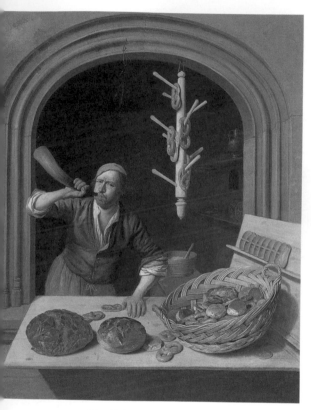

圖7 喬布‧貝克赫德《烤麵包師傅》，約1681年，
美國麻薩諸塞州，渥斯特藝術博物館。

沒有，也不具備任何的宗教意味。

1910年由匈牙利畫家阿道夫‧芬尼斯（Adolf Fényes，1867–1945）所創作的《罌粟籽蛋糕》（圖8），描繪了一個很有趣的場景。粗陋的物品擺放在乾淨的桌布上，看起來是普普通通的茶點用具，它們被隨意擺放著，樸實無華，一個空酒杯、一個繪有花飾的水罐、一小罐的糖、一塊新月形的麵包，和一個擺著大湯匙的空盤子，畫面中的前景顯然就是那塊罌粟籽蛋糕，放在一個小托盤裡，旁邊還放著一隻餐刀，蛋糕的圖案是美麗的迴旋紋。

畫面的正中那把結實的扶手椅，結構分明，讓整幅作品呈現出嚴肅的氣氛，椅背後面掛著的那幅畫，畫面雖然不完整，卻可以看出來那是一幅耶穌受難圖，旁邊還各掛了看不清楚主題的二幅畫，但它們整齊對稱的擺設，卻讓原本普通的早餐場景，增添了一種肅穆的氣息。

那幅以耶穌受難為主題的畫作，是否有可能是20世紀初，匈牙利一般家庭裡的裝飾品？或者只是為了要凸顯這幅畫裡的宗教主題，刻意安排的道具？畫面中新月型的麵包和酒杯是在暗示著基督教信仰的聲明，還是舒適的

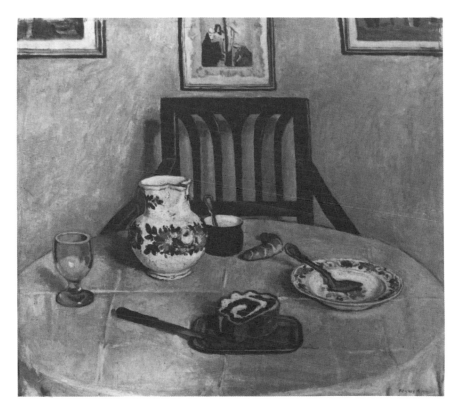

圖8 阿道夫・芬尼斯《罌粟仔蛋糕》，1910，油畫，布達佩斯，匈牙利國家美術館。

家庭中的普通裝飾物而已？我個人則傾向於以基督教的角度來闡述它。畫面中的構圖的確強化了耶穌受難的主題，而畫家對於畫面中所有物件的精心布局，更明顯的暗示了某種宗教意涵。當你仔細觀察這幅畫當中或空或滿的器皿，看看桌布上呈現的十字形壓紋，思考畫面中各種物品的關係之後，就能清楚的看到其中豐富的宗教意味。

　　如果這幅畫確實包含著基督教的主題，那麼可以想見，在20世紀，畫家依照個人喜好對所描繪的物品進行個性化處理，應該已經駕輕就熟了。再加上基

督教在各方面給人們的啟示,說不定擺著餐刀的那塊蛋糕,也同樣有著深刻的象徵意義。或許這個用麵粉做成的蛋糕是耶穌的肉體,而蛋糕上紅色的迴旋紋則象徵著耶穌的血,現在那塊放在托盤上的蛋糕,看起來是多麼憂傷啊!

對普通物品的輕視

儘管食物在宗教和醫學方面看起來地位很高,但卻無法真正提升食物畫作品的地位。16世紀以來,學界和評論家一直將靜物畫——尤其是食物畫——看成是主題繪畫中最不重要的一環。同樣的,在文學界、音樂界、舞蹈界或是電影界,又有多少部作品專門拿食物來當成主題呢?(編按:這是指本書出版當時的現況,近10年來無論電影界、文學界或藝術界,對於食物主題的探討非常多元多樣。)

只有喜劇例外,不過,那也是為了要增加滑稽效果才出現的。

在電影《愛與死》(1975)中,伍迪‧艾倫(Woody Allen)就把拿破崙跟威靈頓公爵的敵人稱為「威靈頓牛肉」和「拿破崙蛋糕」,這二種食品顯然都缺乏愛情、死亡,或者任何重要的神聖與莊嚴的象徵。透過伍迪‧艾倫的詮釋,歷史變得快樂又可笑起來。食物這個主題存在藝術創作中的問題是,在生活中它們實在是太熟悉了,人們每天都要不只一次的面對它。

我們對於餐飲的社會功能非常清楚,它既是生意,也可以是刺激性的物品,還可以是一種儀式的標誌,但是就因為它們在日常生活中太過於常見,從而在人們眼中顯得如此普通、平凡、不足為奇、無足輕重。

就一般而言,食物畫的畫家們會努力地將作品畫得高貴莊重,具有感染力。除非是有意諷刺農民或是下層百姓,否則他們很少將作品畫得滑稽可笑。只是到了後現代時期,才開始出現一些喜歡將食物畫得充滿喜感的畫

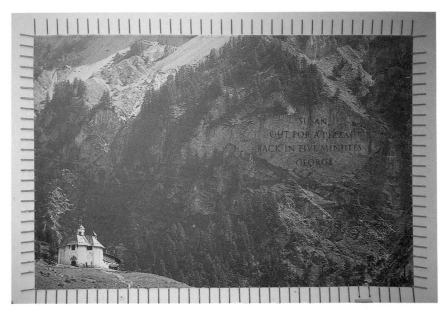

圖9　威姆‧德爾沃伊《蘇珊，出去吃披薩——五分鐘後回來——喬治》，1996，雷射印刷，法國，國立當代藝術基金會收藏。

家，他們一反傳統食物畫的刻板形象，在畫面中融入喜感元素。

　　1996年威姆‧德爾沃伊（Wim Delvoye，1965，比利時新概念藝術家）創作的阿爾卑斯山旅遊景點海報（圖9），就是透過食物的名稱來表現的。在畫面中央的一塊人石壁上，刻著幾個好玩的大字：《蘇珊，出去吃披薩——五分鐘之後回來——喬治》。本來應該貼在冰箱上的字條，現在出現在這幅風景畫上，滑稽和諷刺的意味十足。而且正是因為披薩這種食物的聯想意涵，讓觀畫者會心一笑。如果換成另外一種老套的說法，例如：「蘇珊，我愛妳」或者「蘇珊，妳真美」，甚至是「蘇珊，妳爽約了」等等，都可能顯示出紀念碑式的莊嚴效果，但這幅作品不一樣，食物讓作品充滿喜感。

　　食物真的是太普通了，很難成為高貴莊重的代表，因此，德爾沃伊並未畫出食物本身的形象，目的就是為了消除食物對人們感官上的誘惑。

　　就這一點而言，政府跟研究機構的徽章可以說明得很清楚。儘管麥穗、野豬、麋鹿的形象，可以出現在國家的徽章或者是軍隊的武器上，但是他們絕對不會以食物的形式堂而皇之的出現，因為，在旗幟或者是徽章上出現一塊白色的麵包，而不是一把麥穗，會顯得非常可笑；野豬可能力量強大，但豬肉看起來就顯得並非如此；出現鹿的形象沒什麼問題，但是出現鹿肉排就不會讓人聯想到忠誠了。在食物的主題當中，只有在宴會的場合，才會偶爾達到少許英勇的高度。這一點在本書的下文中將會予以說明。

　　當然食物主題在藝術中的卑微地位也為它帶來一定的好處。就像胡亂塗鴉之於佛洛伊德學派，食物對於藝術史學家而言，也可以像一種意識法則甚至擁有崇高的想像。對於食物這個題材的作品，也可能品味高雅或者寓意深遠，藝術史學家們大可不必刻意去忽略它們，從而讓自己關注的對象，真正落實到畫家以及他們所處的社會背景上。在藝術的邊緣地帶，必定存在著某些自由，在那裡實驗性與偏離正軌的主題，可以找到一個生存空間，因為那個領域不那麼重要，並且遠離人們關注的中心。換句話說，想要了解一個人，從其後院著手，可能比從正面接觸要來得更有效。

嘴與水果

　　回顧西元1400年前後的所有食物畫，我們發現了兩個明顯的特徵：第一是專門和主要描繪水果的畫作，在數量上遠遠大於其他與食物有關的作品；第二則是很少有作品直接描繪人們正在往嘴裡送食物。後者讓人聯想到20世紀40年代後期以來，美國不計其數的酒類廣告，無論是啤酒、葡萄酒，還是威士忌廣告，從來不會直接表現人們飲酒的動作。

在廣告、雜誌或電視上，人們倒酒、舉杯的姿態隨處可見，我們可以看到他們臉上暢快的表情，聽到他們歡樂的聲音，但是從未看到有人將酒杯貼在嘴唇上。因為美國聯邦法規規定，不允許媒體出現任何喝酒的動作以及畫面，因為這樣可能會使酒的誘惑更大，或者教會小孩如何飲用這些危險的飲品。大家同心協力、共同掩飾「酒就是用來喝的」這個可怕的事實，人人都知道這只不過是掩耳盜鈴的手段罷了，但大家都接受了這樣的作法，或者刻意去忽視他，因為這算不上是什麼十惡不赦的謊言。

在繪畫作品中，偶爾也能看到把湯匙放進嘴裡、誇張的咀嚼動作，或者張開嘴往裡面送食物的畫面，但這些人的形象若不是沒教養的小孩，那就是滑稽、可笑或者邪惡的傢伙，他們生性粗俗、可笑、讓人討厭。吃的動作似乎真的很令人反感。在不那麼嚴肅的諷刺性海報中——例如詹姆斯·吉爾瑞（James Gillray，1756/57–1815）的作品，正在吃東西的人物形象比比皆是，印刷品經常表現得更加野蠻，粗鄙，但畫家卻很少有人會採用這樣的作法。

有意思的是，最初大量的水果似乎與人們討厭展示吃相無關。水果從來都不是歐洲或者美國飲食中最重要的東西，但自從卡拉瓦喬畫的那幅，既無整體感又沒有背景，畫面上也沒有其他食物的《水果籃》（圖5）之後，藝術作品中單獨表現水果的風氣就迅速蔓延開來。水果在藝術作品中會受到如此歡迎，大概要歸功於它們給人們視覺上的魅力吧！梨子、櫻桃、橘子以及其他的水果，色彩鮮豔、形狀美麗，正好可以當成漂亮的裝飾品和醒目的雕塑。

至少從18世紀以來，人們就已經開始把水果當成裝飾品放在碗裡或者家飾品中，而不是放在餐桌或者廚房裡。捲心菜、胡蘿蔔、雞蛋或者火腿、牛肉乾、用紅酒醃製的鯡魚以及其他不那麼容易腐爛的食物，就享受不到這樣的榮耀了。作為最美麗的食物，水果享有著非常特殊的地位，他們不僅僅是為了吃而存在。1857年，一位時尚餐飲作家這麼寫著：「各種精美稀有的水果，由於

它們看起來很美，會給人們帶來愉悅，因而常常被選來當成餐後的甜點。」

　　藝術作品中水果大行其道，似乎確實與人們討厭展示吃相有關。兩者的特質都是為了掩飾消費的必要性。在一般人的眼裡，滿足人們的需求純粹為了生存而吞咽動物或植物的動作——不管是整個吃下肚，還是切碎之後食用——都顯得那麼粗俗、不宜入畫。水果是美的化身，不是讓人討厭的進餐代表。兩者都在試圖否認，在華麗餐桌的場景中，對上帝的感恩以及社交功能之下，「吃」實際上是很粗野的動作。消化道的另一端是排泄物，經過消化的食物變得令人作嘔。而糞便更是站在美食的對立面，但他們所經歷的過程卻別無二致，只是食物的優雅美麗到了糞便這裡，早就消失殆盡。於是，這個用於生產的嘴巴，就非常可疑地與身體的另一端那個專攻消化的肛門，具有某種相似性。

　　希羅尼穆斯‧波希（Hieronymus Bosch，1450-1516）的三幅組畫作品《世俗享樂的樂園》當中的《地獄》一畫，那個半人半鳥的魔鬼，是畫作中罕見的展示吃的作品。在一個連續動作中，這個魔鬼般的人把性的罪人，一個一個的放進嘴裡，吞下肚去，然後像糞便一樣將他們拉到深不見底的洞裡。

　　阿尼巴爾‧卡拉契（Annibale Carracci，1560-1609）的《吃豆子的人》（圖11），展現了吃相中更有趣的一面。作品中表現一個粗俗的農民，張著大嘴正在狼吞虎咽。無獨有偶的是，17世紀荷蘭人和佛蘭芒人（比利時二大族群之一）作品中那些愚蠢、醜陋、滑稽的農民，也往往是嘔吐的醉鬼形象（圖81、圖97）。

圖10 希羅尼穆斯‧波希《地獄》，《世俗享樂的花園》（畫局部，約1500-1515），油畫，馬德里，普拉多美術館。

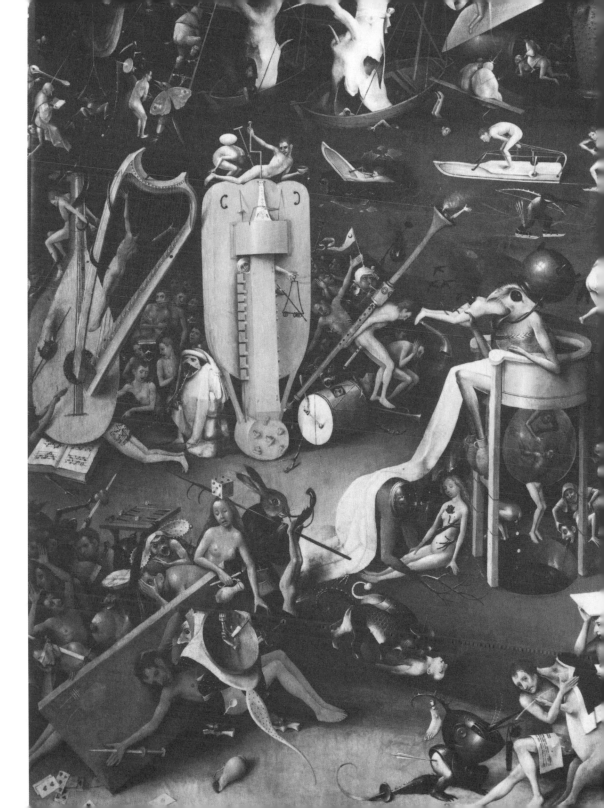

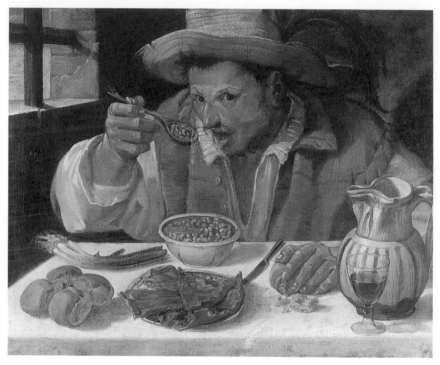

圖11 阿尼巴爾・卡拉契的《吃豆子的人》，1585，油畫，羅馬，科隆那美術館。

　　在2001年，比利時藝術家威姆・德爾沃伊創作了一個後現代主義的作品，表現得同樣令人作嘔。在一些科學家的幫助之下，他創造了一個名叫Cloaca（意思是排泄腔或者下水道）的機器，他模仿人類的所有消化過程。具有排泄功能的這個機器有一個房間般大小，由各式各樣傳送食物的管子所組成，藝術家每天給它餵食兩次，經過研磨的化學物質按時排泄糞便，糞便就是德爾沃伊嘲諷人類文明的符號。只有這種表現粗鄙、醜陋的地獄景象的畫作，或是滑稽的作品，才會描繪進食的過程。而且在後現代主義出現之前，這類型的作品也是少之又少。

　　水果的大受歡迎和人們不願意展示吃相的心理，使得食物畫變得尤其可口誘人，即使當它們被用來作為死亡和罪惡的象徵時，依舊如此。就像之前提到過那位參觀阿姆斯特丹國立博物館的胖傢伙已經意識到的那樣，食物畫的偉大意義並不排除唾液的分泌。

拜物主義

　　食物畫，尤其是靜物畫，在某種更深層的意義中代表著享樂。事實上它與馬克思和弗洛伊德研究指出的拜物主義的觀念息息相關。當田裡的麥穗變成了餐桌上的麵包；牧場上的牛變成漢堡裡的牛肉，我們在欣賞食物和食物畫的同時，我們其實看到的是已經被物化的生物（吸吮母親乳汁的嬰兒除外）。在確定本書的定位時，我們必須明確的分辨，表現豬圈裡的豬和樹上長的橘子這類作品，是否也應該被包含在討論之列。

　　但是，這樣的農作物和牲畜，與野鴨或獵物一樣，充其量都只是食物的來源而已。幾乎無一例外的是它們都會變成食物，而且它們都會因此而死亡。而這正是將食物與馬克思、佛洛依德所研究的拜物主義聯想在一起的關鍵。

　　所謂的拜物主義，就是用無生命的東西取代有生命的有機體。馬克思的商品拜物主義指出，人們錯誤的以為，在資本主義社會中，勞動的價值存在於勞動力本身所創造的產品當中。這樣生產者與集體勞動之間的人力關係，似乎就成了物與物之間的連結。但這個觀點其實是錯的。

　　根據馬克思的觀點，資本主義剝削勞動者，並將這樣的剝削轉換成可以在市場上買賣的商品。而佛洛伊德則認為，拜物主義是一種替代品，它以物體或者身體的某個部位，取代充滿誘惑的人體，是一種全然的否定。佛洛伊德認為，為了避免焦慮，男性的拜物主義者否認女性是自己的慾望對象，相反地，他們轉而喜歡某種更安全的東西——無生命的物體或者身體的某個部位。

　　馬克思和佛洛伊德都把拜物主義視為是，人們對於已經認識的某種物件的幻想。馬克思認為，拜物主義的幻想是由資本主義所激發出來的，即便已經對它有所認識，也無法消除這種幻想的威力。但佛洛依德卻認為，拜物主義與精神分裂有關。一個是自我認識到焦慮的根源；而另一個則是自我否定。

　　雖然，我們不一定要全盤接受馬克思和佛洛伊德的理論，但是食物的拜物主義——也就是用死亡的物體來取代活生生的生物——卻是食物畫的思維焦點。正是因為拜物主義，所以給了食物畫持久而明確的快樂感受。

　　無論是馬克思還是佛洛伊德，他們都認為拜物主義是一種控制人們思維的手段。資本家用市場價值來取代勞動價值，其主要目的就是要控制工人階級。佛洛伊德的物種崇拜，則用某一些物體的性來取代女人的性，其目的是要來控制自己的精神焦慮，而動物和植物都成了可以被控制的東西。

　　但食物的拜物主義則不同於馬克思和佛洛伊德的拜物主義。他們不是什麼幻覺，也不是什麼自欺欺人的東西。當羔羊變成了羊肉，我們能真切地看到生命變成了死亡的物體；它還變成了細小、溫順、可以讓我們掌控、任由我們隨意處置的東西。所有大地生長出來的，包括各種樹木、植物與動物，都可任由人類切割斬剁、蒸煮烹炸，為我們提供生存的需要，並滿足我們味蕾的享受。而當食物被賦予某種象徵意義之後，例如：象徵著原罪、死亡以及生命的無聊短暫等等觀念之後，就和真正的食物一樣，通通都處於人類的掌控之下了。

　　藝術史學家邁耶爾·沙皮諾（Meyer Schapiro，1904-1996）闡述了塞尚在創作靜物畫時，所展現的控制慾與滿足感。顯然沙皮諾是對的，這也正是靜物畫的某種意涵（圖12）。通過靜物畫當中的物品，塞尚掌握了自己的人生，並且得到了昇華。根據沙皮諾的論述，塞尚那些著名的蘋果，正代表著他的性慾。當他在畫布上布局這些蘋果時，也意味著他正在掌控著自己的性慾。他滿足了自己對於冷靜的自控力的需求。

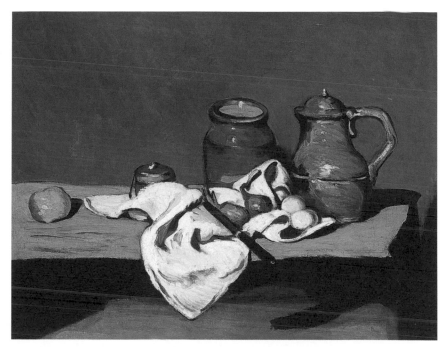

圖12 保羅‧塞尚《咖啡壺靜物畫》（1870-1872），油畫，巴黎，奧賽美術館。

　　和食物畫中的其它主題一樣，拜物主義也能夠給予人們滿足感，不只是對味蕾和飽腹之慾的滿足而已，也是對自己有能力控制環境的滿足。食物畫由人類繪製，當然也就更加強化了人們對於食物的控制慾。

　　把活生生的生命變成死氣沉沉的非生命，表現得最淋漓盡致的畫家，應該算是安迪‧沃荷（Andy Warhol，1928-1987）了。他的作品《康寶濃湯罐》把食物表現成由金屬、紙張和文字（圖13）所組成。以包裝取代營養價值的這類作品，主要是為了要批判當代社會被商品過度包裝成冷漠殘酷、輕薄無聊，而且毫無活力可言的現象。

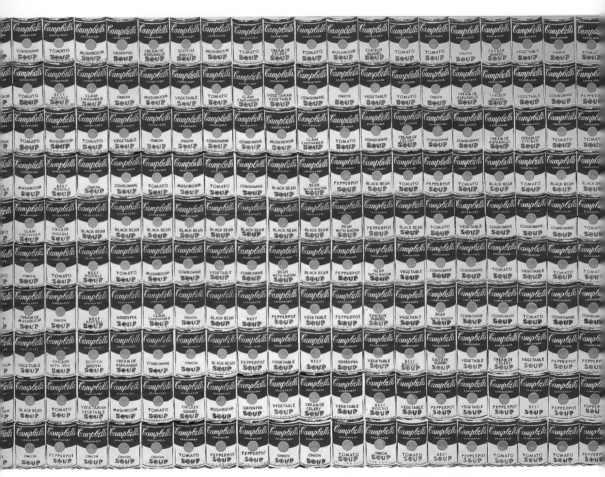

圖13 安迪·沃荷《康寶濃湯罐》（1962），鉛筆及噴畫，美國科羅拉多州，鮑爾斯夫婦收藏。

　　但是正如大多數的評論文章所說的，大家並沒有看出其中嚴肅的批判性，相反地，那一排排的康寶濃湯罐頭，卻勾起了人們對於戰後童年時代的溫暖回憶，反而被看成是令大家愉悅的東西。它們彷彿描繪了一幅充滿歡樂，多采多姿的現代資本主義生活樣貌。但安迪‧沃荷的其他作品，例如：被畫成一排一排的電椅和撞壞了的汽車，卻一直被認為是對冷漠的現代社會的嚴厲批判，而他的食物畫卻並未能達到這種效果。說實在的，食物意味著的歡樂與拜物主義給我們套上的枷鎖與控制，遠遠大於安迪‧沃荷的道德說教。

擺設與資助者

　　在15世紀時，大多數的食物畫都屬於一個更大的範疇——宗教畫。他們通常由教堂資助，或者由某人贊助，專門為教堂而畫，並掛在聖壇上。到了16、17世紀，食物畫不再只侷限於宗教性的用途，其繪製的方法也更加獨立自由。然而我們對其擺放的意義，與其背後的贊助者的了解卻變得相對困難。

　　在私人的宅邸裡，食物畫應該掛在哪些房間裡？在什麼情況下才會把他們展示出來？購買他們的又都是些什麼人呢？在16世紀的義大利，有一組市場畫是專門為用餐的房間特別訂製的；另外在16、17世紀，英國、義大利和荷蘭，有幾位藝術理論家曾經建議收藏者，將某些主題的繪畫作品掛在住處的某個特定的房間裡。因此自然而然的，食物畫一般來說就應該是掛在廚房裡了。

　　不過真實的狀況也不一定總是與理論相符合。約翰‧拉夫曼（John Loughman，1892-1978）和約翰‧麥克爾‧孟提亞斯（John Michael Montias，1928-2005），對17世紀荷蘭共和國的藝術品清單進行了一次統計調查。結果顯示，當時在荷蘭，食物畫可以掛在住處的任何一個房間裡：在公共區域的大客廳、在睡覺的臥室、在廚房、在走道上、在玄關，或者在家裡的每一個房間。廚房畫可以與宗教畫、風景畫、歷史畫、肖像畫等等掛在一起。

食物畫懸掛的地方似乎並沒有一定的規範,食物畫的收藏者的社會地位似乎也並不侷限於哪一個階層。拉夫曼和孟提亞斯發現,靜物畫既可能掛在最富有的家庭裡,也可能出現在小康的家庭裡。不過,尚未見到有記錄顯示,社會上最底層的家庭也能擁有同樣的畫作。

17世紀描繪室內佈置的裝飾畫中,也很少有食物畫,除非是用於表達某種象徵意義。據我所知,17世紀的荷蘭室內畫當中,只出現過兩幅靜物畫,其中的一幅畫的是一個裁縫店;另外一幅畫的是一個房間。這幅畫的比例適中,鋪著豪華的大理石地板,鏡子上面掛著一幅小小的深色調的水果靜物畫,與牆上的兩幅風景畫並排的掛在一起。

如何掛畫這個問題,對食物畫的研究起了非常重要的作用。尼德蘭地區既是靜物畫和食物畫出現最多的地方,同時也是影響後來的靜物畫與食物畫的主要源頭。荷蘭和佛蘭芒人的作品在整個歐洲被廣為收藏。如果說對於畫作的擺放有任何專門的考慮,那麼這種考慮的影響也是非常深遠的。

拉夫曼的另一項檔案研究顯示,至少在某些情況下,荷蘭和佛蘭芒的食物畫收藏者與食品行業有著密切的關聯。他發現,一位死於1629年的安特衛普行政長官擁有五幅弗蘭斯·斯奈德斯(Frans Snyders,1579-1657)的靜物畫;1655年,安特衛普一個魚商的寡婦擁有五幅靜物畫;同樣在1655年,多德雷赫特(Dordrecht)的一個食品店老闆擁有五幅表現宴會的食物靜物畫。這些人很可能是當時食品行業中位高權重的人物。

另外,在17世紀中葉,一個麵包師和他的妻子曾經向揚·斯特恩(Jan Steen,1626-1679)訂製了一幅他們自己的肖像畫——和麵包師那些令人愉快的器物放在一起(圖26)。很顯然地,即使從事這些低賤行業的人也花得起錢買畫,或者請人幫自己畫畫。然而17世紀荷蘭共和國的畫實在太多了,分布也太廣泛,我們確實難以下結論說每個擁有食物畫的人,都從事與食品

行業相關的工作。在隨後的幾個世紀裡，食物畫的數量還在不斷的增加，他們的分布範圍也在不斷的擴大。

　　如果我們能夠知道16世紀中葉，是什麼人擁有彼得‧阿爾岑 （Pieter Aertsen，1508-1575）和約阿希姆‧比克萊爾早期的那些充滿創意的食物靜物畫，又把他們掛在什麼樣的地方（圖15、圖18和圖24），那該有多好啊！這些信息會告訴我們這些非凡的作品最初的創作意圖以及為畫作賦予的意涵，可惜這一切現在都無從查考了。

　　環顧一下18、19世紀的室內畫，能給我們提供的關於作品的贊助者和擺放位置的訊息少之又少，也沒有任何統計資料可供參考。為了了解20世紀後期食物畫的展示情形，我找來一期又一期的《建築文摘》逐頁翻閱，仔細研究富豪家庭裡的室內畫照片。我經常發現食物畫通常都被掛在餐廳裡。但如果這些畫是梵谷、塞尚、馬諦斯、畢卡索或安迪‧沃荷等著名畫家所創作的昂貴食物畫，這房子的主人往往會把他們掛在重要的起居室裡。很顯然地，除了主題之外，食物畫的創作者以及他們的身價，最終決定了它們會被人們掛在什麼樣的地方。

Part2 市場 隱藏在食物裡的暗示

　　所謂的「市場」指的是各種社交場合和交易地點，關於市場的繪畫作品描繪的是關於錢與物的交換現場，以及因此而產生的人際關係。本章將以一幅震撼人心，關於分配食物的畫作談起（圖14）。

　　這幅作品描繪希伯來人在沙漠中採集「嗎哪」的情形。嗎哪是上帝在曠野中賜給以色列人的一種神奇食物，上帝用它來養活祂的子民（嗎哪意旨靈魂的食糧）。這幅名為《嗎哪的主人》的作品，出自於1470年前後一位不知名的尼德蘭藝術家之手。作品中呈現的並非是真正的交易場景，因為畫裡沒有人為了得到物品而必須付錢。這幅作品與本章即將提到的市場畫中的人物，在銀貨交易時的表情有所不同，因為付款和交易在市場畫的主題中十分重要。

　　過去，免費的午餐似乎總是讓人覺得有些不齒，但這幅關於嗎哪的繪畫作品卻讓人感到無比的厭惡、痛苦與絕望。與之相比，本章後面那些市場畫就顯得生動愉快，而且令人開心喜悅了。

　　根據出埃及記第十六章所述，這種被稱為嗎哪的神奇食物，每天都會從天而降，養活了希伯來人四十年。但是這種食物隔夜就會腐爛，因此不能被儲藏保存。聖經的這段故事說明了上帝能夠恰恰好滿足人們身體上的需求，同時這幅作品也引發了人們對於永遠可以得到神助的疑惑，因為吃不完的東西立刻就會被摧毀，因此希伯來人不得不在沙漠中長久依賴著上帝的幫助。

　　在聖經中，嗎哪是一種細小的白色顆粒，形狀像香菜的種子，口感就像蜂蜜做成的威化餅乾。然而《嗎哪的主人》這幅作品，卻絲毫看不出人們臉上有著絲毫甜美喜悅之情，因為這是一幅反猶太人的批判作品。從那些刻板

圖14《嗎哪的主人》之《採集嗎哪》（約1470），油畫，法國，杜維查特茲博物館。

的猶太人相貌特徵，和中世紀猶太人典型的圓錐形帽子的描繪中，畫家毫無疑問得確立了一個充滿敵意的創作基礎。

在作品當中一些猶太人正在貪婪地採集著嗎哪，顯然畫家想藉此批評猶太民族吝嗇和唯利是圖的本性——貪圖著嗟來食而卻不以為恥。在這位畫家看來，不勞而獲是一種不公平而且令人反感的行為。通過市場交易來換取食物的行為，就像人們在田地裡辛勤耕作而獲取報酬一樣，都是需要付出汗水和勞力的。本書所討論的各個時期的畫家中，只有極少數的幾位畫家畫過嗎哪的故事，而且他們在創作這個題材時，通常會把嗎哪比做聖餐中的麵包——這是來自上帝的一種神奇的食物啊！

不過《嗎哪的主人》所抱持的這種負面態度，在繪畫史中也並非絕無僅有，現在收藏在羅浮宮的一幅由尼古拉・普桑（Nicolas Poussin，1594-1665）創作於1640年的作品，也以這個故事為題材。而這幅作品則渲染了從天而降的嗎哪在人們心中所激起的各種情緒反應，其中貪婪就是非常突出的一種。

飲食的顛覆

《嗎哪的主人》還讓人想起18世紀之前，貫穿於人類飲食歷史的一種令人絕望的基調。儘管這幅畫是反猶太人的作品，卻可以幫助我們了解市場畫的心理狀態。在繪畫中大多數匍匐於地尋找食物的猶太人，其表情讓人心生憐憫，姿勢也明顯讓人看出他們內心的恐懼。生活在沙漠中的他們，必須依靠上帝的奇蹟才得以生存。

既是歷史學家又是社會學家的諾博特‧伊里亞思（Norbert Elias，1897-1990）和史蒂芬‧梅內爾（Stephen Mennell，1944~）指出，在大約1700年以前，西方人一直是維持著平常簡單粗陋，節日時大吃大喝的飲食習慣，一年四季都是這樣的過程，循環不已。

在大部分的時間裡人們對於食物的取得都充滿著擔心與憂慮。主要的原因是由於食物的供應量不足所致，同時宗教的戒律也約束了人們平時的飲食方式。人們必須依靠基本糧食生活很長一段時間，由於運輸、貿易、天氣和戰爭等等不確定的環境因素，食物的生產或購買隨時都有可能會中斷。因此在節慶期間，人們就會在大量的食物面前毫無節制的狂吃狂喝，因為下一頓大餐也許永遠都不會到來，即便到來也可能只是少得可憐。

社會學家的研究發現，很長一段時間以來，人們的飲食生活一直都是處在飢腸轆轆和暴飲暴食之間，來回劇烈的擺盪著，這種劇變的過程簡直是讓人無法忍受。然而這樣的情景到了十八世紀，上流社會已經把過去狂吃狂飲的盛宴，看成是一種粗俗的行為。1783年，路易斯-塞巴斯蒂安‧梅西耶（Louis-Sebastien Mercier，1740-1814）這麼寫道：

在上個世紀，宴會中的菜肴通常是堆得像金字塔狀的大塊肉，像現在這種價錢比過去貴上十倍，一小碟一小碟的精緻菜餚，人們真是聽所未聞，這是最近五十年才出現的新鮮事兒。換言之，路易十五統治時期的美味佳餚，在路易十四期間就連國王都不曾聽說過。

伊里亞思和梅內爾對歷史的解讀是正確的，只有當焦慮感不再束縛人們的胃時，精緻的美食才會出現。人們再也不是為了生存的需要而進食，十八世紀末出現的雅致餐館正是因應這種需求而誕生。

　　值得一提的是，英語當中的名詞Taste（味道），直到十七世紀末才被用來指對美學和美的事物的鑒賞能力。原本這是與粗淺的吃飯相關的感知能力，現在變成了對精緻美食的理解判斷。在討論影響廚房繪畫的因素時，充足的食物供應和隨之而來的精美菜餚，確實是個重點。但歷史上人們對於從飢餓到盛宴的敏感覺知，同樣也左右了市場和食品畫的基調。

　　這些作品的存在似乎是為了證明永不中斷的食物供應，也為了消除人們擔心食物不足而產生的焦慮感。食物畫的確能讓觀賞者放鬆心情，這不僅僅是食物本身賞心悅目，同時也證明在這個世界上「吃這頓就沒下頓」的噩夢，永遠都不會來臨。

食物的美好感受

　　然而，繪畫的傳統與習慣的影響力還是非常強大的。既然食品的供應已經不成問題，因此繪畫作品也不必再去扮演撫慰人們焦慮心情的角色了，但是一直到18、19和20世紀描繪市場情況的繪畫作品，其內容卻和之前的藝術表現，基本上沒有什麼太大的區別。

　　如果說1700年之前，豐衣足食還只是人們卑微的冀盼，那麼此時已經美夢成真，然而食物畫及市場畫還是在展現食物充裕的景象。但無論實際情形如何，描繪食物充裕的畫面似乎已經成了一種繪畫習慣。雖然15世紀那幅嗎哪的畫作猶在眼前，但人們心中關切的卻變成了，用金錢來交換或者說享受酒足飯飽之後的美好感受。

　　從此，伊里亞思和梅內爾所提到的觀點得以延續。工業化的食品加工獲得改善的食品生產條件以及順暢的交通運輸，都意味著在19世紀，即便是工人階級也買得起肉吃了。在這之前，窮人的主食是粥，那是用水和穀物熬煮而成的。

　　1865年，湯瑪斯・阿徹（Thomas Archer，1823－1905）描述了倫敦窮人過的可怕生活。他發現這些人的食物糟糕透頂，但諷刺的是，他們吃的那種帶菌的噁心食物卻是肉而不是青菜，這比起幾輩子之前的人來說，絕對是一大進步。

　　要想猜出這些人賴以生存的食物是什麼，並非易事。不過豬圈、牛舍和屠宰場似乎都在表明，答案與大量的肉舖是聯繫在一起的。在那些肉舖中，屠夫們將最粗糙的肉和內臟擺在一起。生的牛筋、牛心、牛肝、難看的牛肚和羊頭；熟的食物則是一堆堆、一串串的乾臘腸、血腸和一種用香腸肉做的肥膩膩的烤肉餅。這些熟肉產品賣一便士，或者四分之三便士，都是用豬的內臟製成的。通常這些肉舖也會賣一些大塊的熟肉，不過這些肉看起來品質都很差也都很難吃，與主食相比，數量也少得不成比例。想知道究竟有幾頭貝斯瑙格林區（Bethnal Green）的豬肉和牛肉能夠流入正規的肉品市場，是一件很有意思的事，因為在正規市場中，肉類必須要經過官方的檢驗才能上市。

　　1900年，一個美國工廠的工人一天只能賺一美元，而他只需花一美分，就可以從街頭小販那裡買到一個熱狗，外加各種配料。他可以輕輕鬆鬆的給自己和一個大家庭買肉吃，而且不用花費烹飪用具或廚房裡的開銷（雖然我們最好不要去探究那些香腸究竟是用什麼東西做出來的）。即便現在食品的生產量過剩，但依然不會減少當人們看見供應充裕豐富食物的市場繁榮景象時，那種滿臉的幸福感。

　　在西方，肉是飲食習慣中的主要食物，蔬菜和澱粉只能算是個配角。一般人們總是在羊排邊配上胡蘿蔔和馬鈴薯，而不會反過來做。描繪市場上的肉或者餐桌上的肉的繪畫作品，被收入羅馬天主教傳統的教會曆書當中，當

成是一種精緻食品、財富、快樂和奢華的象徵。

從基督教創立到20世紀60年代的第二次梵蒂岡會議，教會在每星期的特定日子和齋戒節時期，對肉類的食用進行管制，這恰好說明肉類在人們日常飲食中的重要地位。教廷統治時期，禁止吃肉是為了要記住這件悲傷的事情：放棄身體上的享受來懺悔、接近自己的靈魂，並深刻理解基督所受到的痛苦。

日曆上載明的吃素的日子，隨著時代的變化而改變，而且不同國家也有了不同的規定。因此，在欣賞食物畫時，也應該注意分辨作品表現的時間場景是齋戒節期間，還是一般的尋常日子。宗教的戒律影響西方人的飲食習慣極大，從而也影響了有關食物畫的創作內容。

一直到19世紀，肉食才真正成為西方大多數人的尋常食物。在此之前，基督教戒絕肉食的規定只不過是虛應故事罷了，齋戒節的禁令除了禁止食用肉類，同時也禁止食用其他的動物產品，因此，雞蛋、牛油、牛奶、乳酪、小塊的燻肉和豬油等等，這些能給窮人的飯菜增添味道的食物也在禁止之列。

然而當時，肉食卻是富人家庭裡的日常食物。沒有了牛奶可以添加在每天要喝的粥裡增加營養，沒有動物脂肪和乳酪來塗抹麵包，吃飯形同嚼蠟。不過動物產品的替代品——例如橄欖油、魚類和各種蔬菜，也能做出不錯的飯菜來。

然而窮人一般吃不起新鮮的魚，他們只能吃醃過的魚，如此一來，沒有肉吃的日子就變得很難熬。因此在欣賞一幅17世紀描繪麵包和魚的油畫時（圖42），不應該忘記，這幅作品代表著對吃肉的慾望的克制，也代表著受苦與宗教戒律。本書對於市場畫的研究，著眼於一些描繪肉舖和肉攤的作品，因為這些地方供應一些昂貴、非禁慾的食品，還要探討這類食物題材的作品源起

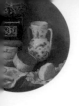

赤裸裸的現實主義

　　食品在西方藝術的兩個重要轉型當中扮演著非常重要的角色。這兩個轉型期是：將世俗的農民題材引入巨型油畫當中，以及靜物油畫的興起。畫家彼得‧阿爾岑在安特衛普和他的家鄉阿姆斯特丹進行著創作，他在這兩類題材的油畫中都有著開創性的展現。

　　1550年，阿爾岑創作了《農民的宴會》（收藏於維也納藝術史博物館）；1551年，他完成了《肉舖和出埃及記》（圖15），讓死亡動物的肉佔據了幾乎整個畫面，而活生生的人則處於次要的位置上，這個創意或許他還是個開山鼻祖呢！這些向世俗畫發展的趨勢，使食物和進食的情景開始出現在作品的重要位子上。1559年，阿爾岑又創作的一幅很有創意的油畫《耶穌與淫婦在市場的情景》（收藏於法蘭克福斯坦德藝術博物館）。作品描繪了一個市場中的場景，主角是幾個站在市場裡的人。

　　古希臘藝術家曾經創作過食物靜物畫。一些古代的經典名著也提到了這些繪畫作品，尤其著名的是老普林尼（Pliny the Elder，23-79）在《博物誌》當中提到過，宙克西斯（Zeuxis，活躍於西元前5世紀左右）所畫的一籃葡萄是如此逼真，以至於連小鳥都飛來啄食這幅畫。

　　毫無疑問的是，16世紀整個歐洲都在盛行古典風，當時對作品的批評對16世紀靜物畫的發展的確有著推波助瀾的作用。與阿爾岑同時期的還有一些其他的開創性作品，例如在15世紀很少見的以不是食品的物體作為題材的畫作，以及表現狩獵戰利品的繪畫作品（圖22）。

　　但是像阿爾岑的《肉舖和出埃及記》這樣的作品，給人的印象仍然格外深刻。人和沒有生命的物體一同出現在畫面上，但卻讓沒有生命的物體佔據著顯著的位置，畫面上佈滿各式各樣的食物：香腸、半隻牛骨架、豬蹄、羊

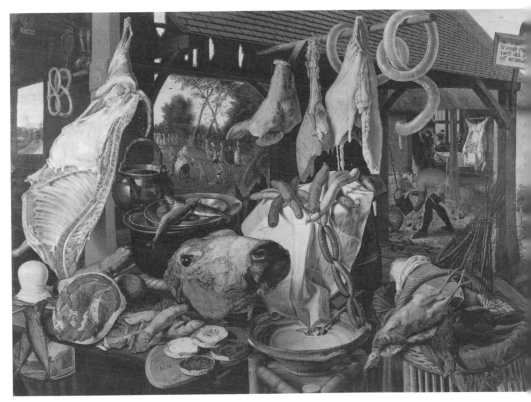

圖15 彼得·阿爾岑《肉舖和出埃及記》（1551），油畫，瑞典，烏普薩拉Konstsamling大學。

腿、牛肚、牛頭、豬頭、雞還有一罐豬油，然而畫面中表現神聖宗教氣息的
部分，卻只佔據背景的一小塊位置。而且這個小攤子不僅賣肉，還賣一些非
肉類的貨物，像胡椒捲餅與奶製品等等。

　　但是畫面中壓倒一切、佔據絕對重要位置的，還是肥壯飽滿的血紅色生
肉。除了食物之外，畫面中所有的東西都顯得很小。巨大的畫面以及佔據畫
面絕大部分空間的肉攤上的食物，給人一種奇怪的強烈支配感。微縮的上帝

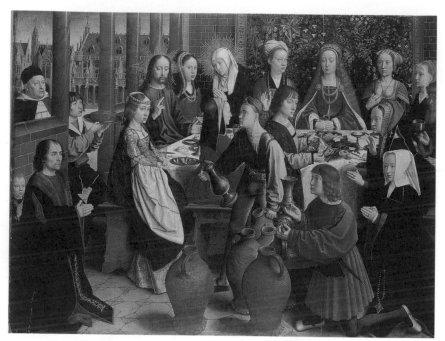

圖16 杰拉德·大衛《迦南的婚禮》（約1500），木板，油畫，巴黎，羅浮宮。

及其家人，被安排在一個巨大的豬耳朵旁邊，其所產生的戲劇性對比，至今仍然令人驚訝不已。

在這幅作品中，食物第一次使傳統的基督教主題顯得相對得渺小，值得一提的是，《肉舖和出埃及記》的這種處理方式並非唯一，阿爾岑和他的弟子們後來又創作了大量描繪市場情景的大型油畫，其中的宗教意味都成了小小的點綴。

藝術史學家們對這種現象有著不同的解釋。喬治·馬里耶（George Marlier，1898-1968）和J.A.埃蒙斯（J. A. Emmens，1924-1971）把世俗與宗

教看成是相對立的兩面。其用意是，透過赤裸裸的物質主義來揭露被真理掩蓋下的道德缺失。之後的許多藝術史學家也都同意這個假設。

然而華特‧弗里德蘭德（Walter Friedlander，1873 -1966）和基斯‧馬克塞（Keith Moxey，1943~）卻抱持著不同的觀點。他們認為這些作品標誌著16世紀文藝復興時期人們對於追求世俗享樂興趣的增加，以及重視宗教傳統思維的削弱。馬克塞將這種發展變化與宗教改革的大環境進行比對研究，做出了非常有利的論證。當時教會被指控為經常濫用權力，即便是在天主教盛行的法蘭德斯地區，宗教的形象也已經大不如前。在這個大背景下，無怪乎阿爾岑在他的畫作中明顯貶抑了對宗教的偶像崇拜。

但有些人對於這些題材新鮮的作品中的那些世俗特性抱持著批判的態度。他們認為各種食物都隱含著性的暗示，不是食物的形狀有性暗示，就是食物的名稱具有雙關語，再不然就是食物本身可以增強性慾（關於激情與食物的關聯，我們稍後再討論）。肉體之愛與精神之愛形成一種明顯的對比。

但是無論哪一種說法正確，他們都把食物當成是世俗觀念的載體，帶著一種物質主義的力量。很少有評論家會把《肉舖和出埃及記》當中的肉視為聖餐的象徵，也沒有人把它看成是畫面遠方那個小小的宗教背景的暗示（即便是那些認為那個背景代表著基督的愛，而非基督及其家人逃往埃及的人，也同樣這麼認為）。

無論是因為盲目的宗教訴求，還是日益增長的世俗概念，宗教題材與世俗文化已然形成了對比。阿爾岑畫的下階層百姓的宴會景象，雖然畫面中並沒有出現宗教性的對比，但與他同時代的人也一定會理解這些畫與優雅的社交或傳統主題大相逕庭。無論是貴族的聚會（圖17），還是宗教畫中的進餐場景，例如與《迦南的婚宴》（圖16）、《最後的晚餐》（圖88）、《以馬忤斯的晚餐》（圖96）的主題相比，阿爾岑的作品傳遞出的都是樸實無華的平民氣息。

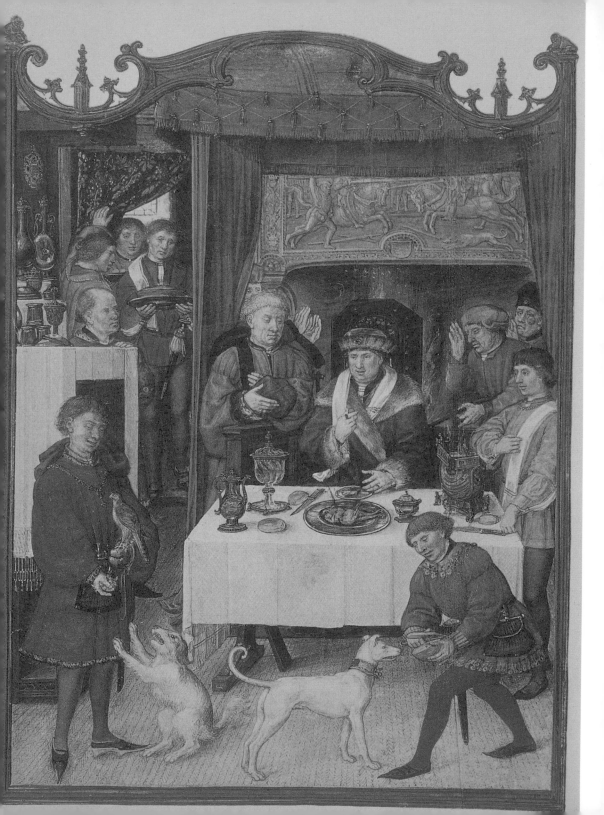

圖17 杰拉德‧沃倫堡《王子進餐圖》（約1510-1520），羊皮紙水彩畫，
選自《格里馬尼每日祈禱書》，威尼斯，馬昂西納圖書館。

　　阿爾岑用食物讓人們感受到世界的真實氣息。吃的東西意味著身體的生
機、肉體的快感和人類軀殼的真實存在。畫作中的食物也沒有生命，但它們
似乎隨著肉體而跳動著，這些都強化了物質主義的影響。阿爾岑的姪子，也
是他的弟子約阿希姆‧比克萊爾（圖18），也用同樣生動、豐富、世俗的畫
面，繼續表現阿爾岑對於市場畫的堅持，其後仍然有許多畫家緊隨其後加入
了這個行列。

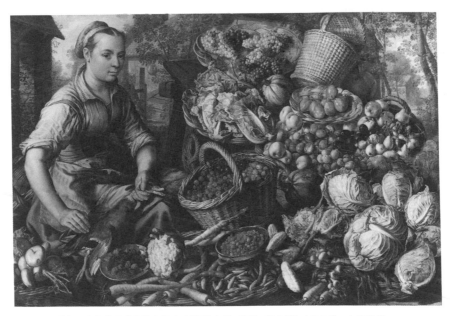

圖18 約阿希姆‧比克萊爾《市集中的女商販與水果、蔬菜、家禽圖》（1564），木板油畫，
卡塞爾，威廉堡博物館。

是宗教暗喻還是性暗示？

　　阿爾岑雖然為西方藝術領域中的市場畫確立了模式，但也帶來一些不同的表現手法。林布蘭・凡・萊恩（Rembrandt van Rijn,1606-1669）的《被宰殺的公牛》（圖19），就以相同的元素創造出不同的特徵。畫面上畫了一頭被宰殺的牛，熠熠生輝。與阿爾岑的《肉舖與出埃及記》中右邊的那隻頗為相似。但一百年之後，在林布蘭的畫作當中，這個死亡的動物被用繩子綁在一個木頭架子上，孤零零地吊著，身上佈滿刀痕，肢體殘缺不全，讓人心生憐憫。

　　林布蘭這幅生動的靜物畫作品，彷彿是一幅耶穌受難圖，是對耶穌被釘在十字架上的深刻反思。畫面上動物的軀體被置於一片漆黑的環境中，標誌著他與阿爾岑作品主題截然不同。

　　即使畫面上像人體一樣的軀體暗示著基督之死，但也同樣洋溢出物質主義的氣息。耶穌的復活變成肉身，這個主題依然跟物質主義、世俗主義有關。如果基督之死是林布蘭的基本概念，那麼把基督畫成死亡的肉，則讓這個主題顯得更加尖銳。把活的生命變成死的物體，讓基督受難有了更加世俗化的理解。雖然形態各異，但無論是代表豐盛的食物還是耶穌本人，都以物質世界的形象存在人們的心中。

　　在20世紀，柴姆・蘇丁（Chaim Soutine，1893-1943）則延續了林布蘭的這個觀點與主題，蘇丁摒棄了顏色的運用，進而將其變成一幅極具表現力的受難圖（圖20）。蘇丁這幅畫中的動物屍體與林布蘭的作品一樣，看起來都很像人的屍體，但他的屍體卻彷彿仍在掙扎怒吼著。畫面中的牛似乎正處於死亡的過程當中，正在感受著肉體上的每一處痛苦，整幅作品充滿了痛苦與掙扎。

　　儘管表達出如此巨大的痛楚，其作品的效果還是更接近阿爾岑的繁華市場中的生命樣貌。然而，林布蘭的公牛仍然是一幅十分傑出的作品，畢竟那

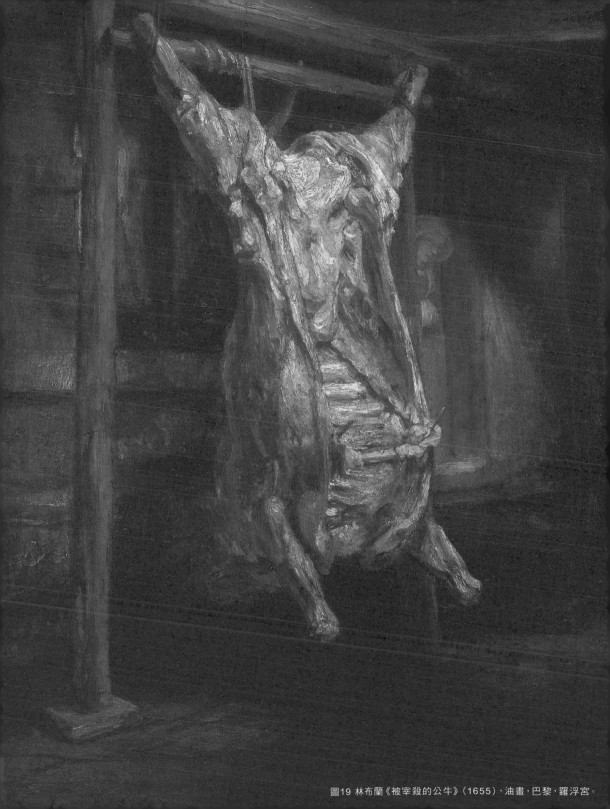

圖19 林布蘭《被宰殺的公牛》（1655），油畫，巴黎，羅浮宮。

54

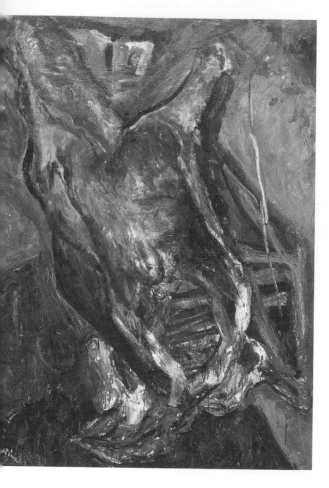

圖20 柴姆‧蘇丁《被宰殺的公牛》
（1925），油畫，紐約，
布法羅奧爾布萊特-諾克斯美術館。

是眾多快樂的肉當中，唯一一
塊陰鬱的肉。

　　屠夫店裡的肉也可能帶有喜
劇的效果。義大利巴洛克藝術大
師阿尼巴爾‧卡拉契（Annibale
Carracci，1560-1609），在16世
紀80年代的大型油畫中畫了身體
強壯的屠夫（圖21）。卡拉契家
族一定有親戚在做肉品買賣的行
業，但在這幅畫當中屠夫們看起
來都有點兒傻氣，一個正在為士
兵秤肉（士兵正在準備付錢），
其他人則各忙各的，表情跟姿態
都像漫畫裡的人物一樣誇張。

　　　　　　　面對這樣的畫作，巴里‧
溫德（Barry Wind）這麼闡述：就像這個時期義大利戲劇舞台上經常表演的那
樣，畫面中也可能隱含著性的雙關語，這是對這種低賤行業的幽默描繪。但有
些學者則把這幅大型油畫看成是畫家缺乏幽默感的現代主義的作品範例。

　　有時候卡拉契用農民進餐的粗俗畫面（圖11）來挑戰美的典範，因此
他的屠夫畫可能表達的也是類似的意思。無論如何，喜劇元素，包括性暗

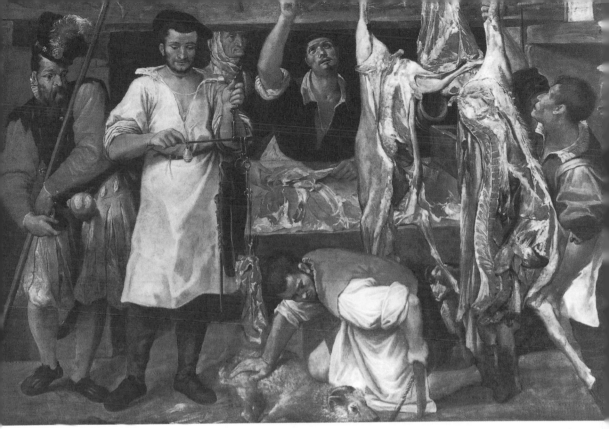

圖21 阿尼巴爾·卡拉契《肉舖》（1582-1583），油畫，牛津，基督教堂繪畫藝術館。

示，都能去除掉虛偽的創作主題，從世俗可笑的平淡樣貌中創造出藝術的價
值，從而強化了現實主義的鮮活色彩。

　　所有關於肉類的畫作，不需要引導人們去思索什麼遙不可及的高尚意
義，而是只要去感受生存的卑微現實。無論作品是為了符合道德觀還是某些
神聖的用意，又或許只是描繪一齣滑稽劇，都告訴我們必須去面對自己的現
實環境。無論作品是否還具有其他更重大的意涵，動物成為作畫的目標，則
為我們帶來一種控制世界的感覺，讓我們油然產生一種強烈的支配慾。

　　雖然肉類是昂貴食品的代表，是專屬於富貴階層的食物，但肉店似乎並
不屬於貴族行業。所有的肉店都展示著血淋淋的動物肢體及臟器，以及未經
加工的內臟等等，就像戰場一樣充滿了血腥氣息。這樣的市場商品似乎與階

級意識沒什麼關係。在卡拉契的油畫中，那位付錢的士兵表現出他內心真正的想法——力量，他需要那份肉來確保自己的身體強壯。

正如同14世紀至19世紀的食譜上記載的那樣，肉類尤其是牛羊豬這些紅肉，是增強男性的活力和勞動力所必須吃的食物。肉攤代表著強悍的力量，甚至林布蘭那個陰沉沉的動物屍體，也以巨大的形體和伸展的肌肉來展示著野性的力量。溫德把士兵突出的腹股溝部位和褲子上硬梆梆的皺褶，看成是性的符號，如果說他的看法是對的，那麼這也不過是加強了肉類題材所表達的雄性力量而已。

狩獵戰利品

在阿爾岑和卡拉契的油畫中懸掛著的肉和成堆的食物，都反映出這種市場景象的源頭——打獵，尤其是那些描繪狩獵戰利品的死亡動物的作品。這樣的作品在阿爾岑創作出新穎的市場畫之前，就已經存在很久了。雅各布·德·巴爾巴里（Jacopo de' Barbari，1450-1516）的《死鷓鴣和騎士的金屬手套》（圖22），清楚署名創作於1504年，是這類型繪畫最早期的代表作品。

那幅德拉克洛瓦創作於19世紀20年代，獵物堆積在一起的油畫（圖1），我們曾經在本書的引言中，從飲食理論的角度欣賞過，它也是這類繪畫的先驅。的確，從16世紀以來，阿爾岑和上百位追隨者描繪了許多關於食物的市場畫，他們作品中所有的櫃檯和攤位的設計安排，都源自於描繪狩獵戰利品的油畫。

狩獵題材和市場題材繪畫的區別在於牢不可破的社會階級。正如雅各布·巴爾巴里油畫中帶有盔甲的手套和劍所表現出來的強烈訊息那樣——打獵是騎士和貴族等上層社會的特權。市場中的死亡動物，即使他們與在打獵過程中被殺死的動物同屬一類，但仍然屬於普通老百姓的世界。

在市場上，人們必須通過付錢的方式來換取食物。而貴族們則在田野中透過技能、力量和狩獵運動的社會特權來獲得。在整個歐洲，幾個世紀以來的眾多法律條文都維持著只有上層階級才可以狩獵的專屬權利，偷獵是會受到嚴厲的懲罰的。市場上交易景象同時也象徵著貴族們快樂的獵取食物的特權。

當獵物的肉已變得相對便宜，而且只要有錢就能買到時，陳列在市場上的死亡動物，仍與保有狩獵戰利品的某種高貴氣息，截然不同。獵物的肉和男人對於野生動物的愉悅性和優越感，在普通的市場中只能夠被隱約的聯想起來。

市場畫並沒有代替狩獵畫；他只是從狩獵畫中發展出來而已，而且兩種形式的油畫並存了好幾個世紀。總體來說，關於狩獵的靜物畫經年累月也並沒有產生什麼變化。

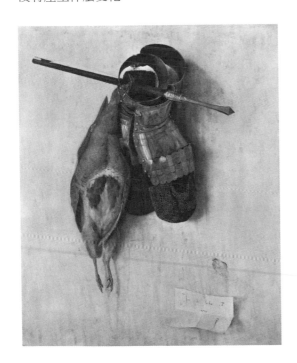

17世紀弗蘭斯・斯奈德斯的這類作品與18世紀像亞歷山大-佛朗索瓦・德伯特（Alexandre-François Desportes，1661-1743）和尚-巴提斯特・烏德利（Jean-Baptiste Oudry，1686-1755）這樣的大師作品，也沒有太大的差別。地面上隨意堆放著已經死

圖22 雅各布・德・巴爾巴里
《死鷓鴣和騎士的金屬手套》，
木板油畫，慕尼黑，舊美術館。

亡的獵物，而且畫面上經常就堆放在作為點綴的成堆水果和蔬菜的旁邊，這與自然主義的手法正好相反。獵物與打獵工具同時出現——通常還有一隻獵狗，正飢餓的在捕獲的戰利品旁邊嗅來嗅去。這些作品的變化很少，因為打獵的題材基本上都是在表達對古代特權、保守的價值觀和老式傳統的尊重。

就某種意義上來看，德拉克洛瓦的《龍蝦靜物畫》（圖1）也同樣延續了這樣的傳統。此畫也對狩獵的傳統給予讚揚。遠處身穿粉紅色外套的騎士和前景中的蘇格蘭圖案的獵物袋，使人很容易將作品與德拉克洛瓦對英國文化的喜愛聯想在一起。儘管作品遵守著保守主義的傳統，但偏離常規之處還是顯而易見的。遠方騎士的著裝是獵狐的裝扮，而非去獵畫面中那些食用性獵物的裝束。

當然龍蝦可能是代表著一種平衡的飲食觀念，或者是狩獵過程中一頓很好的冷餐，但是看到煮熟的海鮮被放在一堆剛剛死掉的獵物中間，還是讓人感覺怪異。李·約翰遜（Lee Johnson）仔細研究了這個不尋常之處，他認為德拉克洛瓦是為了要達到完美的色彩組合——因此，就顧不得什麼現實了。

另外一位學者則為這個美味的龍蝦找到了某種政治意義。的確這幅畫也許確實存在著某些政治色彩，這也強化了狩獵戰利品油畫的保守主義風格。德拉克洛瓦在1826-1827年間創作的這幅靜物畫之前就畫過龍蝦。

1822年，他出版了一幅平版畫作品，攻擊反動政客。畫面描繪一些反動政客在復活節期間，站在巨大的龍蝦上遊行。龍蝦的位子自然向後推移，在德拉克洛瓦的平版畫中，龍蝦顯然象徵並諷刺了某些政治人物倒退的意識形態。

可以想見，德拉克洛瓦的《龍蝦靜物畫》也同樣傳遞了類似的觀點。這幅畫是他的一個親戚，查理-伊夫-凱薩·柯俄特茹絲葵將軍（General Charles-Yves-César Coetlosquet，1783-1837）所訂製的。德拉克洛瓦在1826年夏天拜訪了他的莊園。柯俄特茹絲葵將軍是拿破崙麾下的大將，也是一位

伯爵，因此不太可能跟德拉克洛瓦一樣屬於親共和派。與這位藝術家相比，他很可能在政治上屬於極右派，德拉克羅瓦的油畫也可能藉此影射了他的觀點。無論如何，整體來說，狩獵題材的作品都與階級意識有關。

令人愉悅的紛亂

德拉克洛瓦的油畫還提醒了我們，作品的內涵可能會是多麼的複雜──健康問題、美學上顏色的統一、政治意涵和對英國生活的喜愛等等。所有的這一切似乎都混合在這幅食物大集合的作品當中。從這個意義上說，這幅畫也不是獨一無二的。德伯特創作於1711年的傳統狩獵靜物畫（圖23），可能與德拉克洛瓦的油畫一樣，除了社會功能之外，還有醫學的成分在裡面。獵狗飢餓的圍著死亡的獵物轉，這是這類作品的典型描繪，其用意也許就是在暗示或鼓勵觀賞者也做出與獵狗同樣的反應。

從中世紀一直到現代社會，幾乎每一本關於飲食的醫學書籍，都在推薦健康的飲食觀念，吃東西的慾望是身體健康的標誌。食物畫可能被用來當作是增進食慾的工具之一──並非淌著口水的狗才會讓人食慾大增，畫面上的食物本身就足以刺激人們的味蕾了。1759年，啟蒙主義哲學家德尼·狄德羅（Denis Diderot，1713-1784）如此讚嘆讓-巴蒂斯-西美翁·夏丹（Jean-Baptiste-Siméon Chardin，1699-1779）的食物靜物畫：「水瓶如此逼真，讓人不由自主的想伸手去倒水喝；桃子和葡萄如此鮮嫩欲滴，讓你忍不住想伸手去拿。」

阿爾岑所有的市場畫和其後幾乎所有藝術家的同類型油畫，都呈現出物產豐富的景象。即使是齋戒期間的市場畫，也是一派富足的模樣：阿爾岑的賣魚攤（圖24）就畫了巨大的鮭魚、鯖魚、鯔魚和各式各樣的漁獲，他們多得都擺不下了，擁擠地堆在攤位上，食物多到幾乎要溢出畫面了。

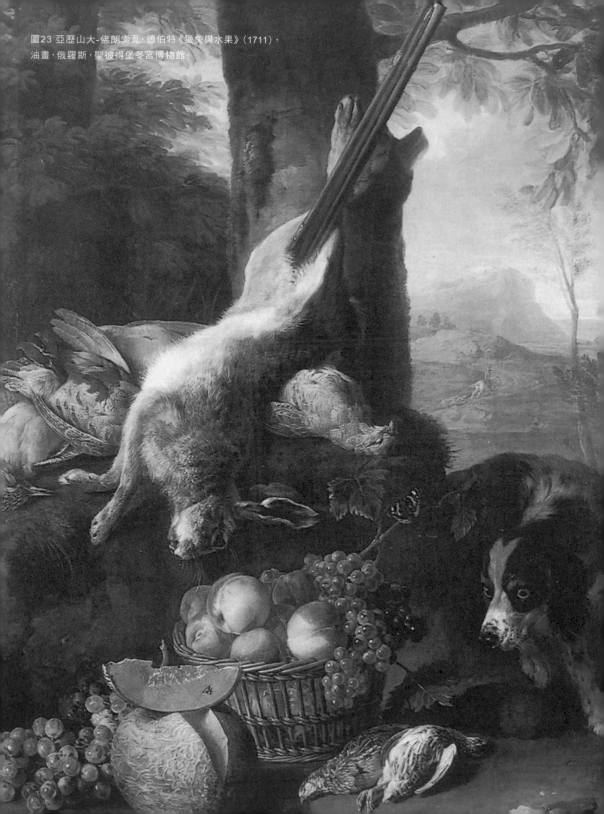

圖23 亞歷山大-佛朗索瓦·德伯特《獵兔與水果》(1711)，
油畫，俄羅斯，聖彼得堡冬宮博物館。

如此豐裕且不合情理的市場景象，其實都只不過是畫家的幻想而已。再說，商品如此豐裕的市場，在十九世紀之前是不太可能存在的。阿爾岑、比克萊爾（圖18）和文森佐·坎比（Vincenzo Campi，1536-1591）創作的有關16世紀市場的系列油畫中，混亂的景象增添了富裕的氣氛。肉與蔬菜和所有的東西都一起匯聚在市場上，數量之多甚至連秩序都無法維持，成堆的食物在畫面中四處湧動著，水桶、籃子和酒桶幾乎都要溢出畫面來了。這種混亂富足的景象在之後的市場畫中被一直保持了下去。

17世紀法蘭德斯動物畫家弗蘭斯·斯奈德斯創作了許多巨大的油畫，描繪了成堆的待售食品，多得幾乎都要從櫃檯上滑落下去。正如他那些描繪食品儲藏室的油畫中，成堆的食物那樣

圖24 彼得·阿爾岑《農民與市場貨物圖》
（約1560），木板油畫，
德國科隆，瓦爾拉夫里夏茲博物館。

（圖2）。事實上「混亂」就是食物畫的主要特色。17世紀的荷蘭食物靜物畫表現出令人愉悅的紛亂——各種食物碟子和玻璃杯，雜亂無章的擺放在畫面上。

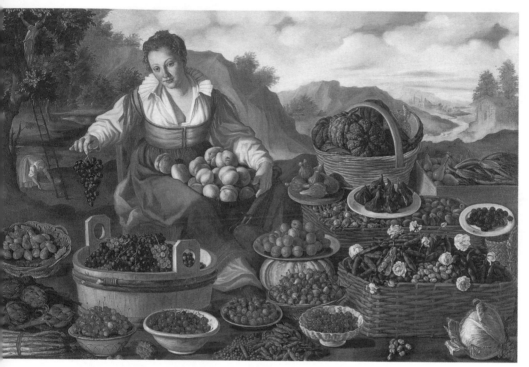

圖25 文森佐·坎比《賣水果的女人》（約 1589），油畫，米蘭，布雷拉美術館。

　　整體而言，18世紀和19世紀的市場畫並不比過去的整齊多少。毫無疑問地，就市場畫來說，食品的供應如此充足，以至於不容易輕鬆的控制並規劃分配攤位上食物的擺放位置，而雜亂無章則意味著豐盛富饒而不是亂糟糟或死氣沉沉。市場代表著饑荒的反面，給人很大的安全感。

　　富裕感出現在所有種類和所有時期的市場畫當中——戶外的商販、室內的櫃檯、靜物畫、熙熙攘攘的城市廣場和路邊小攤。16世紀，坎比畫的水果商販（圖25）就坐在如山的食物當中。她的桃子多得放不下，肥美的水果一直堆到大腿上——遠處正在摘水果的人，還在繼續採集更多的水果以便拿來

圖26 揚‧斯特恩
《烤麵包師傅和他的妻子》
（約1658），
油畫，阿姆斯特丹，國家博物館。

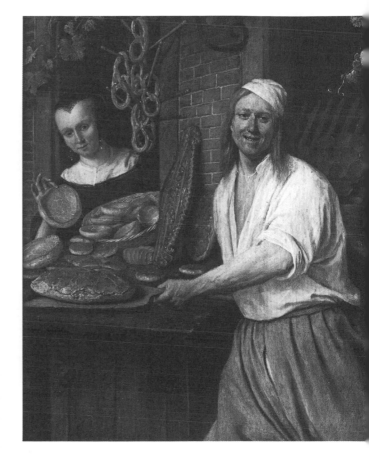

賣。朝鮮薊和蘆筍給這幅水果交響樂增添了多樣性。

坎比那體態豐腴的水果商販遞給我們一串甜美多汁的葡萄，她的姿態再次強調了前景中的商品所想表達的意思：邀請我們去品嚐那些幾乎要堆到我們大腿上的各式各樣的水果。17世紀，喬布‧貝克赫德畫的烤麵包師（圖7）用他響亮的號角宣告著「這種生活必需品還多著哪」的訊息。而揚‧斯特恩畫的烤麵包師和妻子，則是因為自己的器皿中裝滿了食物而會心的微笑著（圖26）。

在18世紀，約翰‧佐法尼（Johann Zoffany，1733-1810）的《佛羅倫斯街頭市場》（圖27）把盛放東西的器皿置於前景中：的確畫面上幾乎不再有空間可以讓小販——或者欣賞者——移動位置，畫面的精心鋪排都為畫面增強了富足感。籃筐歪了，食物滿得溢了出來，一如既往，物品也同樣多得無

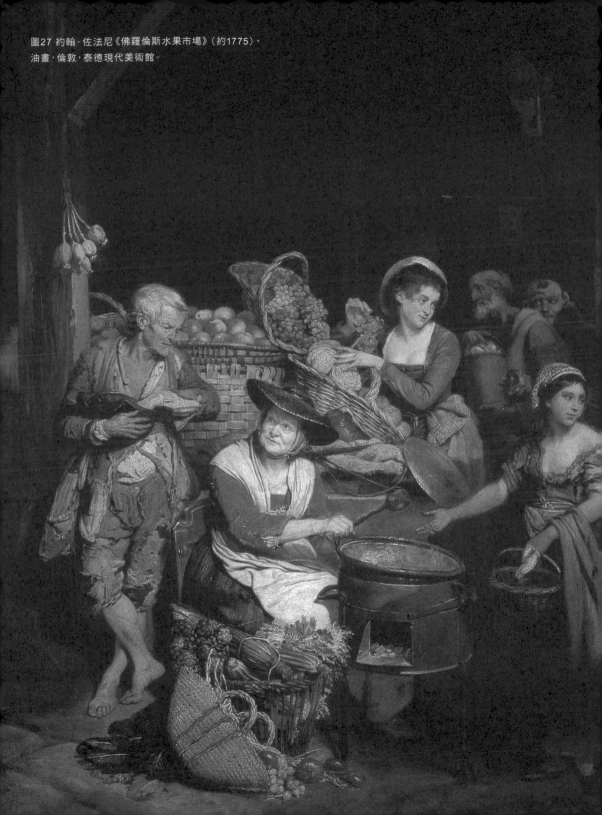

圖27 約翰・佐法尼《佛羅倫斯水果市場》（約1775），
油畫・倫敦・泰德現代美術館。

法被駕馭。畫面上還畫了衣衫襤褸的乞丐，或許他們代表的含意是「食物所帶來的快樂稍縱即逝」——哪怕是最精美的水果、蔬菜和美味佳餚也都會腐爛消亡，就如同這幾個窮困的人物那樣。

就在他創作市場畫的同一時期，佐法尼還畫了一些自畫像，肖像畫中的他握著一些通常用來勸世的物品，如沙漏和顱骨等。但我們同樣該注意的是，左邊那位乞丐的身邊是一位賣熟食、身材壯碩的婦女，這兩位同樣上了年紀的人物形成了極大的反差，代表著擁有食物的人和沒有飯吃的人之間，是有很大的區別的。佐法尼的畫作並不是針對社會上的不公平提出某種批判，他只是在強調豐盛的食物是多麼的美好。

井然有序的背後

在19世紀，由印象派畫家古斯塔夫・卡耶博特（Gustave Caillebotte，1848-1894）創作的關於水果市場陳列品的油畫中（圖28），待售的商品比起坎比和佐法尼的作品顯得更加井然有序。有的水果裝在紙盒裡，有的用紙包裹著，整整齊齊的擺放著。

這些工業製造的一次性包裝盒標誌著（儘管其象徵性不是那麼強烈）：19世紀全世界的食品加工、包裝和銷售方式已經邁向機械化和高度分工的巨大轉變中。但是，即使是在這幅畫裡，各式各樣待售的食品也依舊擁擠的擺放在一起，而且鬆散的包裝也增加了一些畫面的混亂感。儘管作品比過去有了更多的條理性，但畫家還是一排又一排的堆放著水果，透過簡單、重複的設計，表達出食物非常豐富的意涵。另外對市場攤位的近距離特寫，也顯示了多樣豐富的食物早已蔓延出畫面之外了。

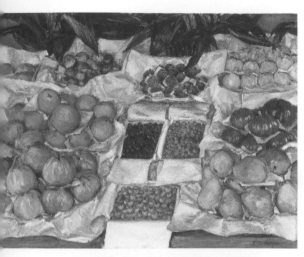

圖28 古斯塔夫·卡耶博特《水果靜物》
（1881-1882），油畫，波士頓，藝術博物館。

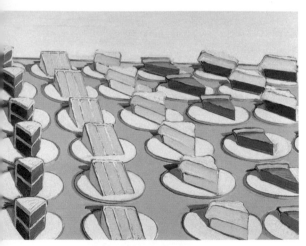

圖29 偉恩·第伯《甜點櫃台》（1963），油畫，
紐約，惠特尼藝術博物館。

到了20世紀，偉恩·第伯
（Wayne Thiebaud，1920~）更加整
齊的食品擺放方式（圖29），同樣
暗示著加工過的美食的供應是無窮
無盡、難以計數的充沛。第伯畫的
以機器製作出來的甜點，一排又一
排的整齊擺放著，單調又無趣。毫
無疑問，這是在批判缺乏品位的美
國商業文化，就像20世紀60年代波
普藝術的作品那樣，這幅作品同樣
也展現了一個食物充裕的世界。

安迪·沃荷（圖13）那些數不清
的食品罐頭，整齊地排列在一起，也
表達了和第伯、愛爾森作品相同的
意涵。通常，食物代表著滿足、喜悅
和營養物質——即使畫面表達了某
種諷刺意味。只要是綿延不絕的食
物，那怕只是濃湯罐頭，也能給人完
美的滿足感。只要食物整齊劃一、一
望無際的延伸出去，就與愛爾森傳
統食物畫的豐饒景象意義相同。

幾個世紀以來，畫家們前仆
後繼地描繪著市場中豐盛食物的景
象，像是一劑撫慰人心的良藥，大

聲宣告著社會的富足，並且綽綽有餘地滿足了人們的一切需求——只要他有錢就能購買。波普藝術家那些描繪商業文化的作品，與早期的市場情景其實有些相似之處。與嗎哪不同的是，這些商品都是拿來銷售用的。支撐市場繁榮的基礎是交換：用工作財富換取快樂和生存。

　　畫市場畫的藝術家們當然也能讓作品的主題更嚴肅、更堂皇。林布蘭那幅《被宰殺的公牛》就是一個非常好的例子。不過在不太出名的藝術家手中，也可以找到一些相同的小小特質。

　　藝術家阿迪恩・庫特（Adriaen Coorte，1665-1707）在1697年所創作的一幅油畫，就對市場中微不足道的蔬菜進行了慎重地描繪。整幅作品只畫了一綑蘆筍（圖30），就像平常在市場上我們看到的那樣。蘆筍斜放在一個檯子上——也許是一塊石板或是一張桌子。在光線的照射之下，描繪的十分精緻的筍尖變得薄得像紙一般，一根根像半透明的水管，在黑漆漆的巴洛克風格背景之中，如鬼魅般閃爍著光芒。它們彷彿自己正在發光，而非依賴外界的光照。它們被放在檯子的邊緣，壓著另一根枯掉的蘆筍，整捆蘆筍往上翹起，重心似乎有些不穩。捆繩看起來也不太牢靠，蘆筍的切口和筍尖都被仔細地描繪著，細微之處的差異清晰可見。

　　庫特用如此敏感的畫筆來慎重對待這麼普通的食物，讓它們顯得鮮美嬌嫩、熠熠生輝，人們不會再輕蔑地對待這捆蔬菜，而是會像林布蘭的油畫那樣，把它看成是上帝或者是人類的象徵——個體與集體的關係，表現在如此微妙的佈局當中——極少有如此微不足道的事物，被巧妙地借用來表現如此重大的意涵。

　　這個小小的寧靜畫面，似乎與阿爾岑和比克萊爾喧囂、富足的市場畫離得好遠好遠，它們的銷售與否也許無關乎生與死的問題，但黑暗中閃著光彩的食物，的確彷彿正在訴說著生存的重要性。

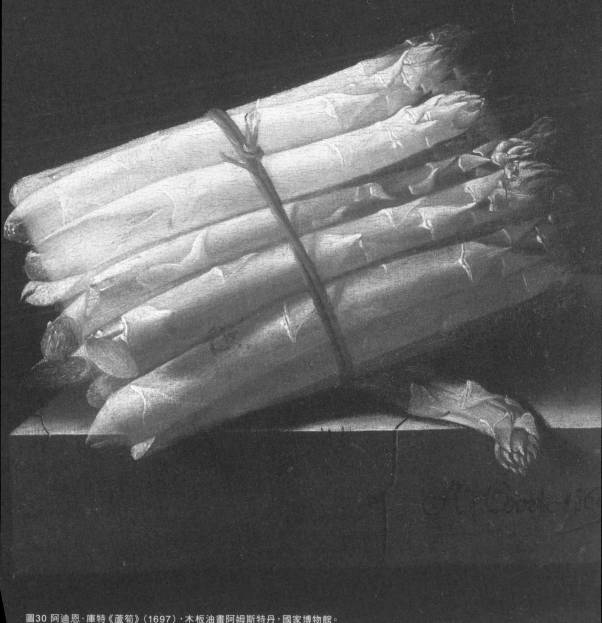

圖30 阿迪恩·庫特《蘆筍》(1697)，木板油畫阿姆斯特丹，國家博物館。

　　西班牙畫家法蘭西斯柯・德・蘇巴朗（Francisco de Zurbarán，1598-1664）將水果畫得像雕塑（圖31），與庫特的作品具有同樣的力量。這些水果整齊的排列在一起，如同擺放在祭壇上一般。在這些看上去很神聖的17世紀靜物畫的基礎上，20世紀的薩爾瓦多・達利（Salvador Dalí，1904－1989）卻賦予他的超現實主義油畫，另一種非物質的力量──利用光線給不同的食物營造出夢幻般的視覺效果。

　　以市場為主題的油畫，畫面上從未出現過腐爛的食物，明確標示著健康的意義與價值。在阿爾岑、比克萊爾、坎比、卡拉契、卡耶博特，甚至第伯的油畫中，花椰菜和綠葉植物都新鮮光潔，魚類色澤鮮艷，肉類新鮮無比，水果飽滿多汁。所有等待銷售的商品上都不可能看到昆蟲，或者因腐壞而出現的枯萎顏色。

圖31 法蘭西斯科・德・蘇巴朗《橘子、檸檬和玫瑰靜物畫》（1633），油畫，加州帕莎蒂娜，諾頓希蒙美術館。

市場主題的油畫，就像之前提到的德伯特的油畫一樣，刺激著人們的胃口。他們就像現代的廣告，通過感官的吸引宣傳著商品的優點。他們描述了用金錢交換生存和健康的意義。雖然在17世紀末之前，還沒有固定用來吃飯的房間，但我們還是能夠想像，市場畫懸掛在吃飯的那個房間裡的模樣——為了增進健康而刺激著人們的食慾，同時也為了促進商品交易，稱頌著經濟活動的優點。

坎比的一些食物畫很顯然是被人訂製來掛在吃飯的房間中。雖然這只是一種假設，但也許這也是許多市場畫的功用之一。正如馬克塞所說的，市場畫的特色在於他們強而有力的表達了世俗主義。這是世俗思想和人為的秩序以及文藝復興文化的勝利。交易、金錢、身體健康、對世俗的關注焦點等等，在這些作品中廣受歡迎。在文藝復興時期，營養和食物是人們最關心的重點，而這種新的世俗文明、肉體與健康的概念，在後來的市場畫裡，則被完整無缺的保存了下來。

食物與性

坎比的水果商（圖25）提供的不僅僅是多汁的葡萄，而且還包括她自己。盯著我們面帶淺笑，俏麗的歪斜著腦袋，低低的領口露出一抹酥胸，肥美多汁的桃子下是一雙岔開的美腿。把食物看成性器官，把進食的過程當作性活動，這種比喻由來已久，也豐富了許多食物畫的內容。之前曾經提到過的伊甸園中的水果和帕里斯王子判給維納斯女神的蘋果，就是最好的例子。在任何一種語言中，果肉和野獸、桃子、餡餅、堅果、無花果、櫻桃、黃瓜等形狀，以及餐桌上幾乎所有的器皿和用具都帶著性的暗示。

在希羅尼穆斯·波希（Hieronymus Bosch，1450 -1516）的《世俗享樂的花園》（收藏於西班牙馬德里普拉多美術館），巨大的水果突兀地出現在畫

面中央，在這幅畫當中，幾乎每個人和每一種東西都在交媾著。出現在波希油畫中那不容易保存的草莓，似乎不僅僅只代表著性，而且還代表著轉瞬即逝的心理滿足感。整體來說，波希關於天堂、地獄和人間的油畫，都是為了人類追求凡間的快樂而不追求永恆的信仰的譴責。而波希利用食物來表達譴責的同時，也傳達了濃烈的性的暗示。

　　主題若是關於戶外商販或者上門兜售商品的商販，這類油畫尤其容易跟性聯想在一起──把他們比成街頭妓女：他們都是在兜售東西，供人消費。甚至連夏丹作品中那位外表看上去很純真的年輕姑娘，都能被解讀為隱含著色情的意味。姑娘正從市場走出來，手裡提著家禽，正往家裡走去（圖35）。

　　然而並非只有女性形象才會帶著性的意涵。賈克默・且魯提（Giacomo Ceruti，1698-1767）畫了一個賣東西的漂亮男孩（圖32），他拎著一籃雞蛋，雙腿當中夾著一隻活著的公雞，側臉朝著我們瞧著，這顯然帶有挑逗的性意味，就像穆里歐（Bartolome Esteban Murillo，1618-1682）所畫的那些在街頭兜售貨品、衣衫襤褸的兒童，他們在為觀賞者提供食物的同時，有時也會狼吞虎咽的以水果充飢。穆里歐的畫風影響了且魯提和之後的許多畫家們。

　　尤其是關於出售家禽的油畫，最容易引發人們聯想到一些不入流的畫面。伊麗莎白・霍尼格（Elizaberth Honig）發現，17世紀荷蘭藝術家吉利斯・范・布列恩（Gillis van Breen，1558-1617）的一幅版畫，畫著一個賣家禽的男性商販和一位女性顧客，畫面上還寫著這段對話：「賣鳥的，這鳥多少錢？」「已經賣了。」「賣給誰？」「賣給女主人了，我一年到頭都在給它弄鳥。」在好幾種語言當中，表示鳥、捉鳥、會飛等等的詞語，都隱含著性交、陰莖、妓女或性行為的意思。例如：荷蘭話中，飛鳥和其他一些相關的詞都有著媾和的意思在其中；在義大利，握拳時將拇指夾在食指和中指之間，這種表示陰莖的侮辱人的手勢，被稱為無花果。

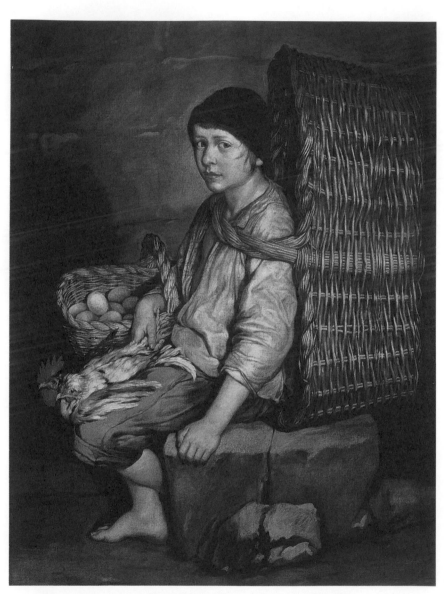

圖32 賈克默‧且魯提《背籃子的男孩》（約1745），油畫，米蘭，布雷拉美術館。

　　記得在20世紀60年代，我曾經在底特律看過一家名叫「taxi-dancing」的酒吧，實際上這是一家妓院，妓院門口的霓虹燈招牌上寫著：「只要你有萵苣，我們就有番茄。」這是關於市場需求與性愛供給的最佳比喻，它說明了拿出綠色的美鈔與女性肉體之間的關係，但卻是用二種食物來表達。

　　很顯然，不僅僅是佛洛伊德或歷史學家才會在食物中看到色情的暗示，在神話的繪畫作品和故事當中，用食品來表達性這件事可謂鋪天蓋地而來，當然這些都是異教徒的神話故事。在16世紀，遠在佛洛伊德之前，喬爾喬・瓦薩里（Giorgio Vasari，1511-1574）就明確使用了與性有關的詞彙來解釋喬凡尼・達・烏迪內（Giovanni da Udine，1487-1561）的神話壁畫：在飛翔中的默丘利上面，他用櫛瓜來創作正在經過一朵牽牛花的生殖神普里阿普斯，再用兩個大茄子來代表睪丸。在這些花朵附近，他創作了一大堆爆裂開了的無花果。而那個開了花的櫛瓜的頭，正好插入一個成熟的無花果的開口裡。

　　甚至於沒有人物只有待售的食物畫也能暗示出性的需求。尚-巴提斯特・烏德利畫的一隻死掉的野兔和小羊的腿（圖34）其關係非常有趣。牠們被掛在一面素淨的牆上（應該是在屠夫的店裡），一根棍子從小羊的腿內頂了出來，那應該是牆上掛肉的一根木釘。但是棍子頂出來的那個位置，恰好暗示著那是野兔的陰莖——然後一系列關於兔子超強繁殖能力的有趣故事，都能被聯想起來。

　　幾個世紀以來，看起來像陰莖的魚和香腸——以及像陰道的果凍卷和各式的小烘餅——充斥在各式各樣的食物畫當中，當然也包括市場畫。無論是語言或視覺上，與性有關的雙關語和雙關形象，不計其數。如果從這個角度來看，那麼阿爾岑的賣魚的商販那幅畫（圖24），就是一場熱熱鬧鬧的性活動了，或許事實確實如此。

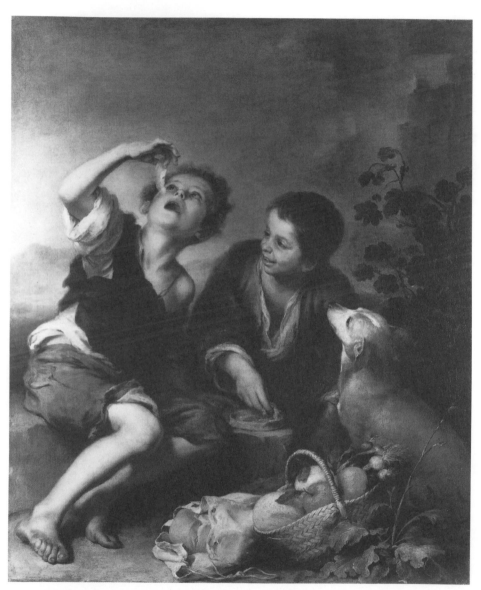

圖33 穆里歐《吃餡餅的孩子》（約1662-1672），油畫，慕尼黑，舊美術館。

莉麗‧馬丁‧斯潘塞（Lilly Martin Spencer，1822-1902）於1854年前後創作的《年輕丈夫：第一次採購》（收藏於美國紐約大都會博物館）與性別有關，但卻與性的意義截然不同。通過作品，這位女畫家取笑她丈夫在攜帶日用雜貨時，那種男性特有的笨拙感。在作品當中，一個穿戴整齊的城市男子拿著一個購物籃，籃子裡裝著萵苣、胡蘿蔔、蕃茄、雞蛋和一隻小雞，正跌落在雨水沖刷過的街道上，這位丈夫的動作特別彆扭，讓人覺得滑稽可笑。

　　這個滑稽的畫面，表明了當時的食物價格非常便宜而且數量很多──這繼承了市場畫在表現食品充足富裕的繪畫傳統。畫中的那位男主角對於被人取笑感到侷促不安，但對於

圖34　尚-巴提斯特‧烏德利《野兔和羔羊的腿》（1742），油畫，克里夫蘭，藝術博物館。

掉落在街道上的食物卻並不怎麼在意。畫家想當然爾的認為，丈夫的焦慮並不是針對食物而來，而是有其他的原因。

　　然而這幅美國油畫所描繪的整個市場的購物方式，與阿爾岑和林布蘭以

及且魯提的油畫有著明顯的不同。在斯潘塞所生活的19世紀，食品供應的情形應該是：全年都可以買得到四季食品、食品銷售在國際間廣泛的進行著、多數食品都是經過長途的運輸到外地去銷售、罐裝和冷藏技術已經被廣泛的運用（雖然用鹽和糖來保存食品以及風乾的做法古來就有），而且食物也可以被銷售到千里之外。

　　在19世紀，使用瓶裝和罐頭來加工保存食品，其速度之快和規模之大都是前所未見的。雞蛋、萵苣、黃瓜，這些斯潘塞的丈夫在大街上掉得滿地都是的食物，雖然可能都是當地出產的，但也有可能是來自外地。像芝加哥這樣的地方，在19世紀50年代之前，就已經有運輸公司，能在很短的時間內通過鐵路或其他方式把食物運過來。僅僅再過三、四十年之後，現代化的超市便出現了。

招牌和廣告櫥窗

　　斯潘塞這幅平和友善的作品似乎與夏丹那幅迷人的18世紀市場畫（圖35）的主題相同。在夏丹的作品中一個少女正拿著她採購的東西回家。但這兩幅畫的關係只局限在最基本的層面上。在19世紀，圍繞著食品的銷售、購買、商店以及銷售活動，與之前的情況比較，已經變得非常複雜。食品廣告也變多了。

　　在過去，麵包師的號角和一塊招牌就是全部的廣告了，到了19世紀末，西方世界的城市已經被海報和包裝所淹沒。泰勒馬可‧西紐里利（Telemaco Signoriini，1835-1901）在1881年描繪了蘇格蘭利斯的一個現代化的食品雜貨市場（圖36）。這時室外的市場已經挪進室內，人們不再像過去一樣把食品擺放在街上叫賣，而是透過招牌和櫥窗為商品做廣告。

　　在這幅畫中，商店的外牆貼著一幅巨大的醒目廣告。廣告占據著整個畫面，使海報周圍沉悶的街景都變得黯淡無光。這時，人們已經是經由廣告和商標來認識商品的，而不再是透過自己的視覺、觸覺、嗅覺和味覺。而且西紐里

圖35 夏丹《從市場回來》(1739)，油畫，巴黎，羅浮宮。

利的油畫畫的不是倫敦也不是佛羅倫斯,而是利斯──愛丁堡郊區的一個很小的港口。想必這種新型態的零售方式,已經擴散到西方世界的每一個角落了。

　　商業廣告最後也滲透到食物畫當中。19世紀末,詹姆斯‧恩索(James Ensor,1860-1949)創作了一幅現代的地獄圖:《耶穌基督1889年進入布魯塞爾》(收藏於洛杉磯蓋帝美術館)。在這幅畫裡,耶穌基督幾乎迷失在愚人、政客和廣告(包括一個科爾曼牌的芥末廣告)的盛裝遊行當中。

　　第一次世界大戰期間的幾個立體派藝術家和之後十幾年的幾個精確主義派藝術家們(Precisionists),都曾經涉足食品廣告的題材,但是直到20世紀60年代波普藝術出現,才對該題材進行深度的挖掘。安迪‧沃荷的食物變得只剩下食品包裝(圖13),洛伊‧李奇登斯坦(Roy Lichtenstein,1923-1997)表現加熱食物的爐灶,都是取材於廉價俗艷的廣告形象。雖然波普藝術極力貶抑消費主義和資本主義,但是人們還是很難不去喜歡波普藝術中食物畫裡的那些食品,包括它們色彩明亮的視覺力量以及傻乎乎的感覺。有時候人們還認為這些畫很性感呢。

　　湯姆‧韋塞爾曼(Tom Wesselman,1931-2004)在他的拼貼畫當中,把罐裝食物和美艷的裸體女人置放在一起,克拉斯‧歐登伯格(Claes Oldenburg,1929~)的漢堡和油炸薯條等大型雕塑作品,模仿著性器官與性行為,令人捧腹不已。就某種程度上說,波普藝術在表現公司化的市場經營是多麼恐怖的同時,也表現了現代食品工業持續不斷地給每一個人提供每一種生活必需品的蓬勃活力。

理論上說，17世紀在荷蘭大量生產的靜物畫（圖30、圖42、圖61）中，有一些可能會被當成是食品供應商的廣告。但實際上這種可能性並不存在。因為那時候，除了偶爾有些小張的紙片傳單和一些容器上的商品商標之外，還沒有真正意義上的廣告。當時商店的櫥窗都很小，通常也沒有招牌，即使有也不太大。廣告和食品到了19世紀和20世紀才真正的被結合起來，而且直到20世紀中葉，商業的行銷手段才廣泛出現在食品藝術的領域之中。

在19世紀之前，並不是所有的食品商販都在露天的市場和攤位上賣他們的商品。威勒姆‧凡‧米里斯（Willem van Mieris，1662-1747）創作於1717年的香料店油畫就布置了一個位於室內的銷售空間（圖37）。然而在這幅畫作中，商店的室內空間是面對著街道向戶外的空間開放的。透過一個巨大的開放的拱形門廊，觀畫者可以看到站在櫃檯另一邊的商販。

這些店鋪很可能跟15世紀荷蘭宗教畫背景上的店鋪沒有什麼不同，那些油畫中也有著一個開放的大門廳，僅以櫃檯將商品與街道隔開來。這種帶著櫃檯的門廊就代表著售貨的區域。這種半室內半室外的商業模式，與古羅馬的銷售場所與結構遙相呼應——就像人們在龐貝古城的遺址中所看到的那樣。

糖改變了飲食習慣

凡‧米里斯的油畫中銷售的是高級商品。雖然畫面中也會出現一些普通的蔬菜，但是這家商店的主要貨品是香料和甜品。這是一種奢侈品生意，香料在19世紀以前是非常昂貴的東西。放在櫃檯上的錢說明了貨品的價值非常昂貴，的確，中世紀和文藝復興時期，用大量香料調製過的食品是區分階級的一個重要標誌。除了鹽之外，大多數的香料都非常昂貴，糖和用糖製成的食物，同時也象徵著財富。

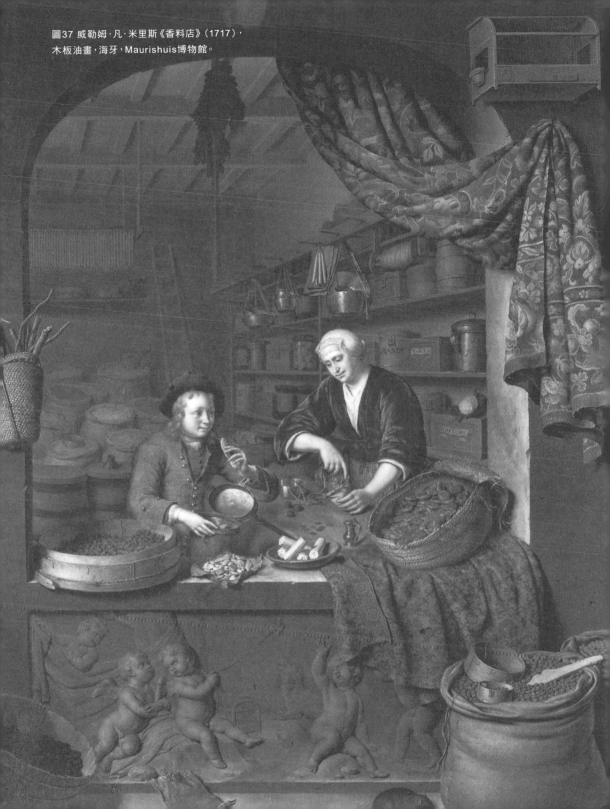

圖37 威勒姆·凡·米里斯《香料店》（1717），
木板油畫，海牙，Maurishuis博物館。

　　然而在這裡，食品和藥品的劃分卻非常含糊不清。幾個世紀以來，很多的香料——尤其是糖——都被當作是治療疾病的藥方。在17世紀，糖果、糖水罐頭、小甜餅、糕餅和甜的餅乾是什麼疾病都可以治的良藥。在西方加勒比地區建立甘蔗種植園之前，花費巨大代價在印度收集的甘蔗所製成的糖，這種昂貴的物品是由伊斯蘭世界提供到西方世界的。

　　在英語中的「糖果」是翻譯自阿拉伯語中的「卡里特」，這是來自卡迪亞島的阿拉伯語。在西元一千年前後，阿拉伯人在此建立了地中海地區最大的煉糖廠。凡‧米里斯描繪的香料店應該同時也是一家藥店，畫面上畫有研缽、有錘子和精確的天平，貨架上還有小包的稀有物品。的確，在19世紀之前，歐洲大部分地區的藥劑師同時也是主要的香料銷售商。在描繪香料店的油畫中，商販通常都穿著精美的衣服。而作品中如果是出售不那麼高貴的商品的商販，則大多是農民的裝束或者穿著簡樸的服裝。

　　到了17世紀後半葉，糖終於變得不再那麼昂貴了，在歐洲，更多的普通人可以買得到糖。隨著歐洲殖民統治擴大到西印度群島和其他種質甘蔗的地區之後，糖的價格也逐步地降低，而其使用也日益廣泛起來。以奴隸的辛苦工作支撐起來的整個殖民地的種植系統，與歐洲人對於甜食上癮的需求，錯綜複雜的被交織在一起。

　　西德尼‧W‧明茲（Sydney W. Mintz，1922~）對歷史進行了帶有馬克思主義色彩的闡釋：糖與萊姆酒（由蔗糖釀造而成），咖啡和茶（加糖飲用）等都是具有藥效的食品。他們能消滅飢餓，提升人的精神，確實征服了整個歐洲。

　　在這種現象中糖和菸草成了18、19世紀的大眾鴉片。隨著具有療效的糖的普及化，下層階級的整個飲食結構徹徹底底被改變了。麵包和果醬代替了粥，成為英格蘭人的主食。在凡‧米里斯那幅表現香料和糖的商店畫當中，「整潔、健康、令人滿意」這種面貌被展現了出來。在這幅畫當中，奴隸制度和工

人階級的拜物主義氣息並沒有那麼明顯，但是令人成癮的食品吸引力還是顯而易見的，因為有那麼多成箱成袋的誘人食品都在向著觀畫者招手哪！

如果明茲的歷史觀成立，那麼食品畫也參與到這個令人成癮的遊戲當中。也許這也有助於解釋食品藝術的強大吸引力和隱含其中的無比快樂。市場的主題講究經濟學、用金錢交換商品，以及人與人之間的商業連結，歐洲人對新大陸糧食作物的征服，以及隨之而來對於國內和國外人民的控制，並沒有真正遠離這些展現食品商販的小小畫作。

凡·米里斯油畫中的香料店出售的是來自加勒比地區荷蘭殖民地的糖，和來自於遠東地區荷蘭殖民地生產的香料。這些產品即便不是來自荷蘭的殖民地，也一定來自於跟荷蘭有貿易關係的英國、法國或西班牙、葡萄牙的殖民地。市場畫展示的不僅僅是便宜的本國產品，還有昂貴的海外貨物，後者正如明茲所說的，徹底影響並改變了西方人的眼界、生活習慣和身體健康。

到了1800年，普通的歐洲人所熟悉的粥已經從城市和大多數鄉村中消失了，取而代之的是馬鈴薯、甜點、咖啡和茶。在1800年以前，一個下層階級的家庭會買一大塊麵包，泡在水中做成稀粥，然後吃上一個星期。有條件的就用豬油、鹹肉、牛油、洋蔥、食用油、奶酪和水果來調味。這就是老彼得·布勒哲爾（Pieter Bruegel the Elder，1525-1569）作品中，16世紀農民在收割小麥時吃的午飯，也是法國大革命前夕歐洲農民仍然還在吃的東西。

1789年，一個在法國西南部旅行的人記錄了這種普通人吃的用麵包做成的湯或老粥·

麵包全部放在一個大大的木盆裡，加入一小團牛油，然後倒入滾燙的開水。哇！湯就做好了。廚師切碎一點蒜和一顆生洋蔥，撒在湯上，那就是調味品了。這是廚師的最後一道工序。湯端上來了。很美味。人們總是用木頭湯匙來吃。

與此相反，梵谷在1885年創作的《吃馬鈴薯的人》（圖39）當中，卑微的農民喝的是在外國種植並且加了糖的咖啡。這樣的飲料和他們吃的馬鈴薯一樣的普通（馬鈴薯是來自新大陸的食物，到了18世紀期種植範圍已遍佈整個北歐地區）。啤酒和蜂蜜酒，以及其他一些古老的飲料，已經不再在歐洲的飲食中佔據很高的地位了，即使是在最窮困、最傳統的人群當中，其狀況也是如此。

幽默與民族認同

在波普藝術和稍早時期藝術作品中的性暗示之外，市場畫中幾乎沒有什麼明顯的喜劇色彩。正如本書引言部份所提到的，幽默的氛圍很容易出現在食物畫當中，但是畫食物畫的專家們卻很少專注於此，因為在多數人的心目中，食物題材的畫作本身就已經夠低俗了。

威廉・霍加斯（William Hogarth，1697-1764）創作於1748年的市場畫《加萊之門：噢！老英格蘭的烤牛肉》（圖38），是個很明顯的例外。1747年，由於霍加斯對這個城市進行了描繪，加萊的政府當局便以間諜罪短暫的逮捕過他。霍加斯對此事非常不滿，因此在作品中極力表達了自己的反法情緒。由於英法兩國在不同的時期都曾經佔領過這座城市，因此兩國的飲食習慣都對當地產生影響，因此他在作品中大肆渲染法國和英國食品的差別。

在這幅作品的畫面中央，一個屠夫的助手抱著一大塊牛肉走在街上，激起了一個肥胖的天主教僧侶的垂涎。這塊實實在在的肉，色澤鮮豔、紅潤，絕對是代表著健康與活力的食物。而且就像作品標題所表達的那樣，畫家是以此來代表自己的英國民族性格。民族主義與營養食品相結合，在這幅畫當中表現的比任何其他作品都還要清楚明白。

霍加斯的《加萊之門》描繪的時間點正好在齋戒節期間，那是因為在畫面的左下角，那位法國的街頭商販不賣別的，只賣魚。其中比較明顯的是鯺

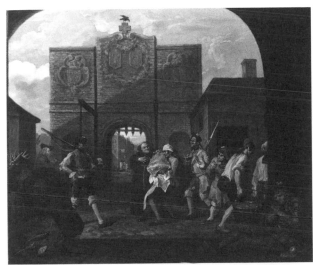

圖38 威廉·霍加斯《加萊之門：噢！老英格蘭的烤牛肉》（1748），油畫，倫敦，泰德現代美術館。

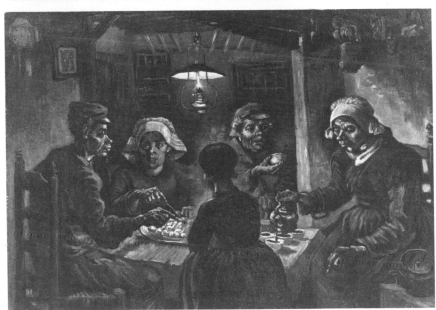

圖39 梵谷《吃馬鈴薯的人》（1885），油畫，阿姆斯特丹，梵谷美術館。

魚。雖然夏丹認為鰩魚已經夠好的了，並且讓它們在他的巨幅油畫中佔據中心中央的位置（圖58），但鰩魚在英格蘭被視為是劣等的食用魚。

顯然就食物的優劣而言法國人和英國人對鰩魚有著不同的看法，而這幅畫則以沙文主義的態度大大的嘲諷了這種民主差異。僧侶對牛肉的喜愛則以一種腐化或虛偽的表情被展現出來，尤其這是在齋戒節期間——這是霍加斯的對羅馬天主教典型的羞辱方式。

這幅畫可以解讀為，是新教對於羅馬天主教的宗教規範的貶損與詆毀——指遵守齋戒戒律這種做法。在當時，人們很難將宗教和政治分開來。霍加斯不只直接表現對法國人和他們粗魯的飲食習慣的厭惡，他還嚴厲批判了蘇格蘭的斯圖亞特王朝的支持者。斯圖亞特王朝也信奉天主教，他們剛剛不久前才反叛了英國的漢諾威政權。畫面的右下角，一個流亡的蘇格蘭人悲慘的躺在街道上，這表示他已經有很長的一段時間以來，由於只能吃法國食物，已經虛弱得都站不起來了。

對歐洲大陸飲食習慣的譏諷，以及對他自己國家裡常見的魚的吹捧，是霍加斯藝術作品的重要內容——包括對天主教迷信的羞辱和對約翰牛（英國人的綽號）好鬥個性的頌揚。霍加斯的一幅關於司綽帝一家飲茶的肖像畫（圖40），似乎是對英國風格的再一次驕傲的讚賞，同時也是對高雅的家庭生活的描繪。飲茶在18世紀已經成為英國上層生活的特徵。創作出《老英格蘭的烤牛肉》的藝術家所創作出的作品，當然會讓人們做出這樣的解釋。

一定還有別的畫家的作品也會像霍加斯那樣，透過食物來描繪民族特性。在安東尼奧‧德‧佩雷達（Antonio de Pereda，1611-1678）創作的一幅17世紀的靜物畫（圖41）當中，那個獨特的帶柄的罐子裡的巧克力，就十分傳神的表現了他的祖國西班牙殖民權力的偉大勝利，因為西班牙從新大陸的領地向歐洲進口這種新的飲料。

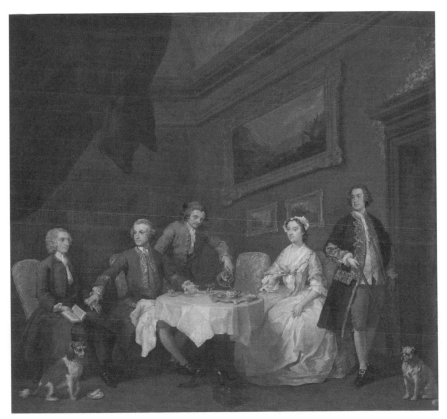

圖40 威廉・霍加斯《司綽帝一家》（1738），油畫，倫敦，泰德現代美術館。

　　一些藝術史學家曾經指出，經常出現在17世紀荷蘭藝術作品中的鯡魚（圖42），一方面是為了讚頌荷蘭發達的漁業，另一方面也是為了凸顯荷蘭貿易的威力。這種說法應該能夠成立。芙烈達・卡蘿（Frida Kahlo，1907-1954），創作於1938年的作品《大地的果實》（圖43），可以看成是對墨西哥的讚揚。她特別描繪了墨西哥的食品：火龍果、風乾的安可辣椒、黑棗、

圖41 安東尼奧・德・佩雷達《烏檀木盒》（1652），油畫，俄羅斯，聖彼得堡冬宮博物館。

圖42 皮爾特·克萊茲《鯡魚和啤酒靜物畫》(1636)，木板油畫，鹿特丹，波伊曼·凡·布寧根美術館。

圖43 芙烈達·卡蘿《大地的果實》(1938)，石板油畫，墨西哥，國家博物館。

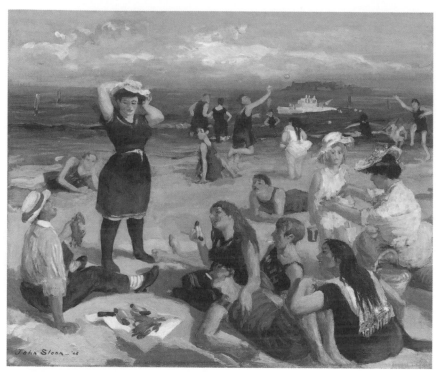

圖44 約翰·斯隆《南沙灘的泳客》(1907-1908)，油畫，
美國明尼蘇達州明尼亞波里，沃克藝術中心。

表皮光滑的佛手柑、多刺的佛手柑和山楂以及玉米和當地的胡瓜。後來安
迪·沃荷畫的一系列的康寶濃湯罐頭無疑地絕對是美國產品，但比起卡蘿的
蔬菜，他的愛國主義色彩就不那麼明顯了。

　　約翰·斯隆（John Sloan，1871-1951）創作於20世紀早期描繪紐約沙灘
上遊客拿著熱狗的油畫（圖44），批評的意味就不那麼明顯了。作品似乎
很熱衷於展現美國特有的精緻小吃——他揭示的不僅僅是場景，而且還反映
了畫中人物的社會階級：熱狗是普通老百姓的食品，他不屬於上流社會。

諾曼‧洛克威爾（Norman Rockwell，1894-1978）在1943年畫的感恩節火雞（圖45），進一步將這種民族食品神聖化了，這是戰爭時期愛國主義的一部分。他的油畫表現出最具美國神聖風格的《最後的晚餐》。

然而正如我們在引言當中所提到的那樣，17世紀以來很多食品都出現在油畫裡，其靈感都是來自於早期荷蘭的食物畫。德國畫家很少描繪香腸；法國人也不畫他們引以為傲的甜點，也很少有油畫想表現義大利麵食或者任何其他地方的麵食，瑞士藝術家也不至於總是在畫作中描繪奶酪。

正如人們可以理解的那樣，有時民族認同感會影響西班牙的柑橘類水果畫（圖31），或布列塔尼的沙丁魚油畫，但是這種作品的意義不太明確。食物畫作品很少用明顯的方式來表達民族主義這樣的主題，其原因可能是因為食物主要是代表隱私和親密關係，而且通常靜物畫和食物畫中低賤的身分與角色，會消除掉高高在上的眼光。的確霍加斯關於烤牛肉的油畫更為有效的作用是幽默的評論，而不是忠誠的宣示。

在藝術領域中，對飲料的

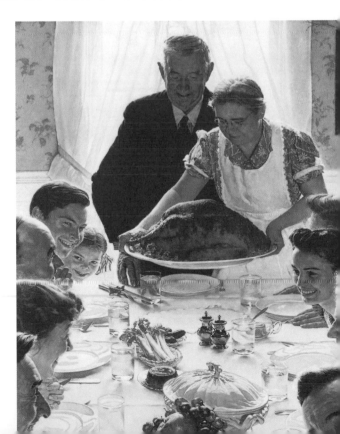

圖45 諾曼‧洛克威爾
《沒有食物匱乏之虞》(1943)，油畫，
美國麻塞諸塞州史塔橋市，諾曼‧洛克
威爾博物館。

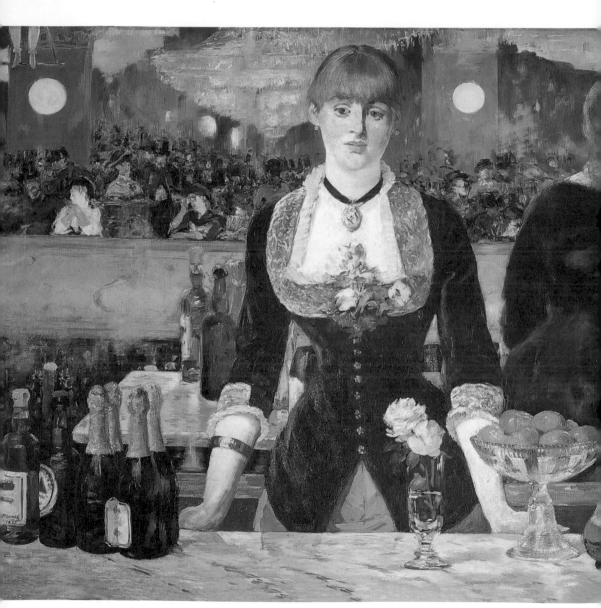

圖46 馬奈《福利・貝爾熱的吧台》（1881-1882），油畫，倫敦，柯德學院藝術畫廊。

描繪不像固體食物那麼受惠於荷蘭的傳統。19世紀酒類的大規模生產、酒類生產的標準化以及瓶具上商標的出現，讓畫家有時候也能夠做出一些溫和的民族主義的政治評論。

關於愛德華·馬奈（Édouard Manet，1832-1883）的《福利·貝爾熱的吧台》（圖46）已經有過很多的論述——關於他含糊不清的空間中令人迷惑的鏡子、關於他在一家巴黎咖啡廳音樂會中混雜著不同階層特點的佈置，和主角那張毫無表情的臉。有人為了確定福利·貝爾熱酒吧顧客裡的經濟水準，甚至連酒吧飲料的價格都進行了深入的研究。

但是哪怕只是隨便掃一眼酒吧上的酒瓶，都可以看出更多的東西。在前景當中，一些瓶子上標準的金箔表明了它們是香檳，引人注目的薄荷甜酒（綠色的梨形酒瓶）和紅葡萄酒（淡紅色的酒、無色的玻璃、直邊高頸的酒瓶）也都一一在列。也許最顯眼的還是啤酒瓶。作品當中，那些棕色酒瓶上貼著帶紅三角的白色標籤，清楚表明這是巴斯啤酒公司的產品——這家公司今天還在使用這個啤酒商標。巴斯淡啤酒一直是英國的產品，也許馬奈是想透過表現福利·貝爾熱酒吧只出售英國啤酒這一點，來表達一種民族主義的隱喻，甚至是帶著沙文主義的情緒。

雖然德國是享有最高信譽的啤酒生產國，但畫面中卻看不到德國啤酒。普法戰爭使得德國產品在法國不被接受。戰敗的事實羞辱了整個法國，而且因為阿爾薩斯被巴黎條約割讓給了德國，阿爾薩斯啤酒也不再能夠滿足任何沙文主義者的訴求。在馬奈的油畫中巴斯啤酒的顯著位置，代表著他對

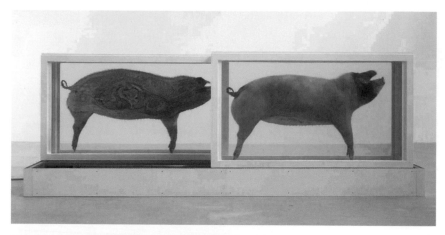

圖47 達米恩‧赫斯特《這隻豬去市場，這隻豬待在家》（1996），
豬、鋼、石墨混和材料、玻璃、甲醛溶液，倫敦，薩奇藏品展。

德國的厭惡，這是對法國的敵人產品的抵制。然而食物畫中如此深厚的愛國
主義，依舊無法撼動荷蘭靜物畫的崇高地位。

　　本章主要是討論市場畫，結尾將以分析一幅有關肉舖的作品作為結束。
不過這個肉舖與阿爾岑和卡拉契的作品相比，可謂天差地遠。他具有一定程度
的幽默感但卻不是霍加斯式的機智。這就是達米恩‧赫斯特（Damien Hirst，
1965~）在1996年創作的《這隻豬去市場，這隻豬待在家》（圖47）。作品顯示
了一隻豬從頭到尾一分為二，每個半邊都保存在透明的玻璃容器當中，雖然這
不是一件繪畫作品，但赫斯特的兩片豬卻很像是一幅繪畫。

　　「市場」這個字眼雖出現在赫斯特作品的標題當中，但這裡卻沒有真正的
市場存在，也沒有任何富足歡樂的感覺。赫斯特和其他後現代主義藝術家一
樣，為食物畫的棺材釘了一根釘子。儘管阿爾岑和卡拉契的肉舖作品中有很多
宰殺的景象，但肉舖的產品仍然是食物，而且是非常誘人的食物。

　　但是赫斯特的豬不像屠夫殺豬那樣被宰殺，他們是被解剖的——比起屠戶的櫃檯，手術台似乎更符合現況。面對這件作品時，人們進食的慾望完全消失了，死亡替代了食物成為作品的主題。儘管這個可憐的動物有著可愛的捲曲的尾巴和雀躍的姿勢，但在倡導保護動物權利的時代，這件作品所代表的卻是深深的恐懼，與之相比，早期的市場畫是多麼的快樂啊！

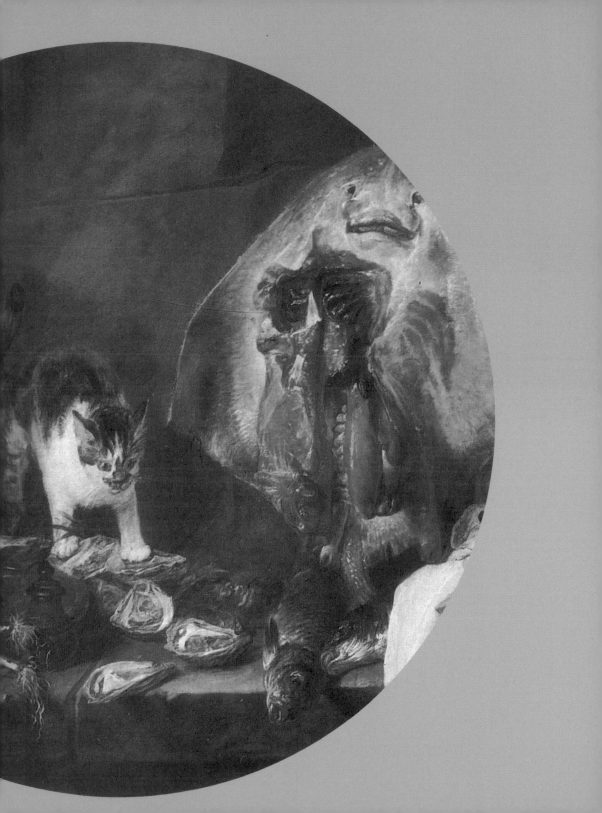

Part3 烹飪 一頓飯背後的故事

　　繪畫藝術中對於「烹飪」這樣的主題，表現的手法通常都比較嚴肅一些。人類把來自大自然的植物或者動物，經過烹飪加工的過程做成了一日三餐。對我們來說這絕對是一件民生大事，同時也是人們改造動、植物的精密過程。在「現代人類學之父」克勞德・李維-史陀（Claude Lévi-Strauss，1908-2009）的眼中，煎煮炒烤燻炸和微波加工等多元多種的烹飪方式，正說明了人類社會與自然界之間存在已久的基本關係。

　　夏丹的靜物畫《水杯與罐子》（圖48）簡潔而優雅，構圖當中巧妙的安排了一杯水、幾顆蒜頭、一顆辛香料以及一個罐子，其內容正體現了李維-史陀的主張。畫面裡的這個罐子上有一個出水的小口，側邊還有個把手，說明了它是用來加熱用的。如果它有個蓋子，那麼這個罐子可能就是煮咖啡或煮巧克力用的器具。但既然罐子沒有蓋子，那麼人們可能先用這個罐子來製作調味汁，然後再把調味汁澆灑到食物上。

　　畫面上出現的食物與罐子的功能非常貼切：水是用來稀釋調味汁的，而蒜頭和辛香料則可以為調味汁增添風味。這幅畫的構圖十分對稱而穩定。畫面裡的兩個罐子都是圓柱形的，但形狀卻彼此相反：一個是上寬下窄，另一個則是下寬上窄；一個透明，一個不透明。蒜頭依圓弧型排列，右邊的辛香料也是；一顆一顆各自獨立的蒜頭，而辛香料則是一整顆。整體來看，畫面中的物品依金字塔形平衡排列，最高的罐子被牢牢地放在堅固的桌子上。淡雅的色彩為整個畫面帶來了一種輕快的風格，而靠外放置的大蒜和辛香料，則好像正要溢出畫面，延伸到的我們存在的空間裡來。

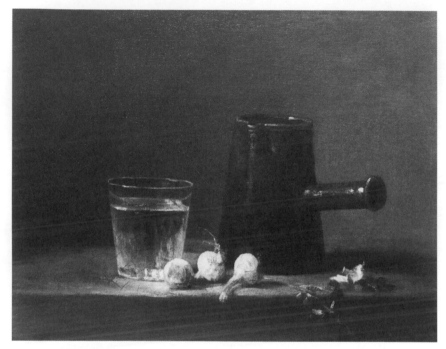

圖48 讓-巴蒂斯-西美翁·夏丹《水杯與罐子》(1760)，油畫，美國匹茲堡，卡內基博物館。

人造美味

　　然而夏丹的這一幅靜物食品畫只是想表達如此單純的意涵嗎？若是從李維-史陀的觀點來看，他必定會從畫面看到畫家對社會的理解，並看出社會與大自然界之間的不同。新鮮的水和植物已經準備就緒，馬上要放進罐子裡燒煮，並且將因此而產生新的變化，切好的食物放在水裡面加熱，就能使大自然的產品轉變為人工製品。玻璃杯和罐子也是經過這樣的過程，從天然原料經過加工而成為人們有用的東西。請注意，畫面中的人工製品有玻璃杯、罐子和料理台，他們處於支配的地位，控制著水、蒜和香料。

在這幅畫當中，大自然生產的食品既沒有威脅力，也沒有控制場面的作用或功能。畫面中的食物雖然很小，但並不代表著貧窮和匱乏，因為這些調味汁不過是每餐飯附屬的小菜而已，它們並非主菜。可能有人會據此推斷這幅畫暗示了社會與自然界無法改變的關係——自然界完全處於被統治的地位，連微不足道的調味汁也不例外。

吃不吃這些調味汁，完全由人類來決定。它們雖然能提高風味，但並不是不可或缺的食物，就好像蛋糕上的糖衣一樣，重要的其實是蛋糕本身。調味汁本身無足輕重，且受到烹調口味和廚師個人偏好的影響，但這正表現出夏丹所生活的18世紀法國社會講究生活品味，提倡對自然界產品進行著絕對控制的特點。這幅畫通過描繪廚具和食品，展現了這個複雜社會的穩定性。

畫家在安排這些靜物時，既沒有嚴格的對稱關係，也不是直線排列，而是利用靜物的大小、色澤、材質和位置之間細微的相似與相異之處來處理畫面。這幅畫的構圖及其表達的大自然界和人類的關係，展現的不只是人類社會想要絕對控制大自然的野心，而且還要根據消費意願對它們進行改造。調味汁製作完成之後，再也看不見蒜、香料和水，留下的只是一種迎合人們的加工混合物。

在夏丹的靜物畫當中，烹飪似乎成了一件優雅的事情，至少他是這麼巧妙地表達的。人們甚至因此而相信李維-史陀有關「食物是表現社會等級」的說法不是無心之言。但是某些西方繪畫則把廚房的情景表現得十分血腥殘酷，直接描繪了切割、分解食物的殘酷過程。

這類描繪動植物被支解，進而變成食物的殘酷過程的作品，更加明確的表現了拜物主義的觀點。例如阿爾岑在1559年所畫的《廚娘》（圖49），就把做飯這件事表現得更像是一場精采的搏鬥，而非僅僅是為了烹飪時色香味的平衡。畫面中的這位女廚師是這位新潮畫家所創造的重要農民形象之一，

圖49 彼得·阿爾岑《廚娘》（1559），
木板油畫，布魯塞爾，皇家藝術博物館。

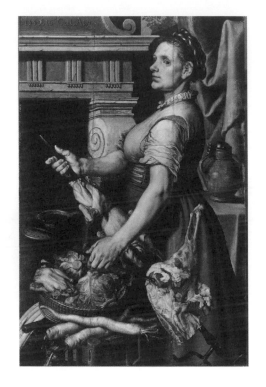

她的外表粗魯、精力充沛，就
像米開朗基羅筆下的人物一
樣，結實的肌肉和寬厚的肩膀
好像快要把衣服給撐破了。

　　廚娘的背後是一個很大的
經典壁爐，這說明了她是在一
個有錢人的家裡工作，而不是
在自己家裡或者是在小飯館裡
做飯。強壯的體魄表現出女廚
娘的健康與活力，她手裡拿著
一隻插上叉子等待燒烤的雞、
一大塊肉、還有一籃框蔬菜。她身旁擺放著一根粗粗的烤肉叉、一把長長的
勺子、還有圓鼓鼓的瓶瓶罐罐，這些頗有份量的廚具，暗示著支配者擁有無
比的力量。

　　畫面中孔武有力的、健康強壯的廚娘充滿肉體感，食物的來源也被表明
是絕對的新鮮。畫面中找不出任何暗示，可以用來說明烹飪是一件非常高雅
的藝術。直到大約在夏丹時期的18世紀，才開始有美食家對烹飪的優劣給予
評價，後來這種評價美食的現象愈演愈烈，在1890年前後甚至招來大眾的嘲
笑。例如查漢·喬治·維貝爾（Jehan Georges Vibert，1840-1920）的《絕佳
的調味汁》（圖50）這幅作品，就諷刺了一位對飲食非常挑剔的貪吃牧師。

　　畫面中一位體態臃腫的牧師，正在路邊指手畫腳的評價著廚師的手藝，他品嘗了調味汁的風味之後，肯定還會像當今的品酒師或美食家那樣，高談闊論的發表自己獨特的看法。維貝爾不僅諷刺了當時這種吹毛求疵的烹飪藝術，也一併嘲諷了當時的天主教會。在畫家筆下，牧師的雍容盛裝與廚師的圍裙與工作靴、下層民眾和業餘美食評論家、禁慾苦修的誓言與挺起的大肚皮，都一一形成強烈的對比，顯示並嘲諷著人性的弱點。

　　在維貝爾的畫作中，廚房不再是個陰森森的地方，與蠻力也沒什麼關係，這種輕快的風格在十九世紀的畫裡經常出現。做飯是一件幸福的事。十九世紀的人們物質豐足，並且把烹飪看成是一種美妙的藝術，這大概就是這種輕快風格的原因吧。

圖50　查漢·喬治·維貝爾《絕佳的調味汁》（1890），油畫，紐約，布法羅奧爾布賴特-諾克斯美術館。

食物的寓言

回顧17世紀早期的廚房畫則是另外一種風格，雖然那個時期的作品也能看出愛和感恩的氛圍。若亞敬・衛特瓦（Joachim Wtewael，1566-1638）的《廚房情境》（圖51）創作於1605年，略晚於阿爾岑的時代，展現出一點點風格主義的雅致與甜美的氣息。畫面中的人物故意擺出很複雜的姿勢，以增加畫面的美感。儘管如此，畫面中他們正在殺雞宰魚的動作仍然讓觀畫者倍感血腥氣息。

在這幅畫裡，廚房仍然是個費力氣、辛苦工作的地方。和阿爾岑一樣，衛特瓦的這幅畫背後也有一個聖經故事——「大宴席的寓言」。那是耶穌講的一個寓言，耶穌說：「有一個富人請了很多人來吃飯，卻被客人以種種理由拒絕了。這個主人很生氣，就派僕人把附近所有瘸腿和貧窮的人都請過來作客，他說：『之前所請的人，沒有一個人可以品嚐到我為他們準備的豐盛宴席』。」

與阿爾岑的某些作品不同的是，在這幅畫的前景中所描繪的食物，都與聖經故事有關。不過寓言故事中強調的是，客人以及他們是否願意接受邀請與主人一起吃飯（意思也就是說，如果給他們機會，他們願不願意跟我一起升入天堂呢？）然而這幅畫的重點還是有些不同。安妮・洛文塔爾（Anne Lowenthal）和很多阿爾岑畫作的詮釋者一樣，他們都把衛特瓦這幅畫的前景解釋成肉慾的誘惑，觀畫者的思路很可能因為這樣的觀點而受到干擾，忽略了背景中的拯救意涵（註：安妮・洛文塔爾還提到用餐叉來叉雞，實際上是個雙關語，因為在英文中這與性交同音）。

不過也可以用基斯・馬克塞的宗教改革觀點，而不是「上帝難以發現」的觀點來解釋這幅作品。衛特瓦所採取的拉伯雷式（Rabelaisian）的諷刺手法，使得宗教藝術這個概念受到許多質疑。事實上他很喜歡表現肉慾，所以人們很難把這幅畫當成是一種對拯救世人的道德思考。

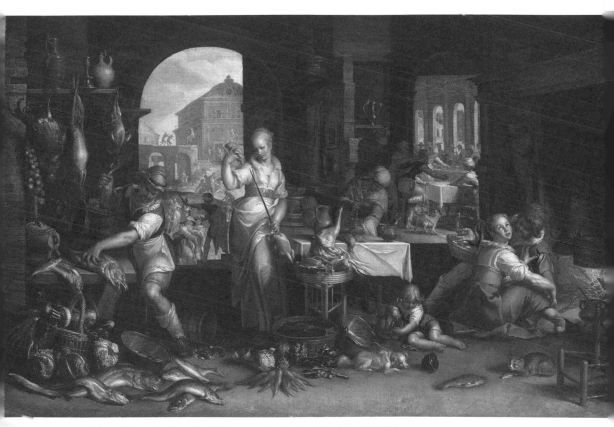

圖51 若亞敬·衛特瓦《廚房情境》（1605），油畫，德國，柏林國家博物館。

　　總而言之，衛特瓦畫的廚房畫展現了宴會背後的故事，赤裸裸上演著珍饈佳餚背後殘酷的製作過程。一般說來，廚房這個主題本身就帶有現實主義的色彩。畫面右側背景中的人們正在盡情地享用著美食，但他們卻不知道這些美食是怎麼做出來的。

　　觀眾的視線會很快的轉移到宴會廳後面的廚房當中，親眼看到生鮮食物是怎麼變成人造美味的。畫家把人物、器物和食物都表現得十分逼真。廚房

裡雜亂無章的食物和炊具放得到處都是，小孩子坐在地上玩耍，貓兒狗兒也來湊熱鬧，一對情人還在一旁肆無忌憚地卿卿我我，整個房間亂成一團。於是從這幅畫中我們理解了一個事實，那就是貌似體面、光鮮亮麗的宴會場合背後，會是怎樣混亂、血腥、毫無秩序的景象。

這幅畫還記錄了烹飪的所有過程：死去的動物先是被切割成塊，然後再用火燒煮烹調，雖然看上去並不太雅觀，但卻活靈活現的展示著廚師們俐落的烹飪手藝。飲食平衡的養生觀念也在這幅作品中被具體的展現出來。畫面的左上方掛著野兔和飛禽，他們都是乾濕平衡、熱寒適中的健康肉類。旁邊還掛著一串大蒜，用來為美食增添風味。大部分以廚房為主題的繪畫，畫面中出現的食物都恰恰好能配成平衡且完美的一餐，在當時這種符合健康概念的搭配，是再自然不過的事情。

為了表現健康的飲食觀，衛特瓦還畫了杵和臼，廚師們用這二種器具充分的搗碎並混和食物。但這幅生動而自然的廚房畫，也同時透露出死亡的殘酷和生存的艱辛。

珍饈與殘酷

委拉斯蓋茲（Diego de Silva y Velázquez，1599-1660）的《耶穌在瑪莉和馬太房中的廚房一景》（圖52），再一次演繹了一頓飯背後的故事，以及在高雅場景掩飾之下的殘酷現實。畫面的主要部分是廚房中的工作情景。一位年輕的女子滿臉憂傷，正在按照老婦人的命令用杵和臼來碾碎食物。擺放在一旁的魚、蛋、大蒜、辣椒等食物都已經準備好備用。透過畫面右上方的出餐台，我們可以看到幾個聖經當中的人物，雖然他們在畫面中的比例並不大，但是由於光線明亮，因此清晰可見。

圖52 委拉斯蓋茲《耶穌在瑪莉和馬太房中的廚房一景》(1618)，油畫，倫敦，國家美術館。

　　這幅畫與16世紀50年代阿爾岑的畫作有些相似，都是以嚴肅的宗教題材作為創作背景、以世俗生活作為繪畫主題。在深受天主教影響的西班牙，委拉斯蓋茲不太可能像阿爾岑那樣接受類似的宗教改革思想。

　　在這幅畫中，前景中的人物與創作主題絲毫沒有任何矛盾或抵觸，他們進一步深化了背景中的宗教主題。委拉斯蓋茲甚至將題材予以擴大，使聖經中的故事更加的真實，也更貼近17世紀的西班牙世俗生活。

　　這個故事與馬太有關。敘訴馬太向耶穌抱怨說，他的妹妹瑪莉不肯去幫忙做飯。瑪莉當時正在用心聆聽著耶穌的談話，沒有時間去廚房裡幫忙做飯。所以馬太必須自己一個人去廚房督促僕人工作，心裡覺得很不公平。但是耶穌回答他說：瑪莉做了一個很好的選擇，她的收穫永遠不會被別人奪走。由此可見，雖然做家務的馬太盡職盡責，但是瑪莉的選擇似乎更勝一籌，因為她選擇在精神上追隨耶穌。

　　這個故事比較了辛勤勞動與心靈信仰這兩種拯救心靈的不同方式其優劣點，故事裡對忠誠的信徒瑪麗大加讚揚，卻無視於其他辛勤工作的人。這也許可以解釋年輕的女僕之所以面帶不悅與憂傷的原因吧。雖然她在陰暗的廚房裡勞苦工作，但卻永遠無法與祈禱的信徒們享有平等的地位。在這幅畫裡，廚房依然展現了艱辛的生活樣貌。

　　在十九世紀之前，畫家們一般都把廚房描繪成一個充滿辛苦而又陰暗的地方，即使是在夏丹生活時豐富多采的18世紀也不例外。他畫的《削馬鈴薯皮的女人》（圖53）當中的女僕也同樣面帶倦容、眼神哀怨，懶懶地坐在椅子上無奈地削著馬鈴薯。地上還零零落落的堆放著還沒有削皮的馬鈴薯、一個盛著削好的馬鈴薯塊的大碗，還有一個做菜用的大鍋子。

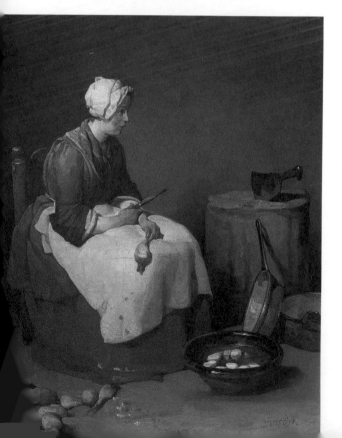

　　畫面中的這個女僕與17世紀畫家傑瑞特·道（Gerrit Dou，1613-1675）的《削胡蘿蔔的女人》（圖54）有著異曲同工之妙。在那幅畫裡，又長又粗的胡蘿蔔、碩大的南瓜、沉重的容器和死掉的家禽，把畫面中的女僕襯托得更加弱小。畫家故意突顯胡蘿蔔，描繪一個從黑暗處向外張望、擔

圖53 讓-巴蒂斯-西美翁·夏丹
《削馬鈴薯皮的女人》（約1738），
油畫，慕尼黑，舊比納克博物館。

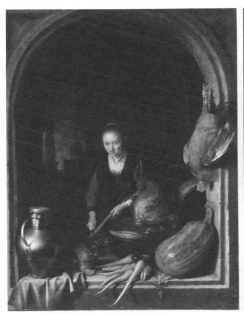

圖54 傑瑞特‧道《削胡蘿蔔的女人》（1646），
木板油畫，施威林州立博物館。

驚受怕的女僕，她那小小的身體與身後
寬闊的空間形成強烈的對照。

　　17世紀的荷蘭畫家們在描繪烹
飪場景時，常常會採用空虛浮誇的勸
世式的靜物畫風格。例如在畫削蘋果

圖55 傑拉德‧泰爾博赫《削蘋果的女人》
（局部，1650），木板油畫，
維也納，藝術史博物館。

時，一圈圈小小的蘋果皮就隱喻著生命正在慢慢地旋轉，最後飄然逝去。

　　傑拉德‧泰爾博赫（Gerard Terborch，1617-1681）就曾經以這樣的主題
創作了《削蘋果的女人》（圖55）。在那幅畫當中，一個孩子嚴肅的看著一
位面容哀戚、正在削著蘋果的女子，他們身邊一個熄滅的燭台上放著一個水

果盤。那孩子的眼神彷彿正在理解有朝一日他也會死去的事實，因而一言不發，雙眼凝視著前方，眼神中充滿著疑惑。泰爾博赫筆下的這兩個人物衣著考究，畫面中的桌子鋪著昂貴的桌布，放著精美的瓷器。他想要表達的是：不論是貧窮還是富裕、是強者還是弱者，死亡是所有人都無法逃避的課題。生老病死是每個人都無法逃避的事實，這種觀點經常蘊含在各種描繪食物和廚房的繪畫作品當中，幾乎成了一種傳統。

　　不過，烹飪這件事通常還隱含著另外一種痛苦——廚房畫中表現的死亡指的是動、植物的死亡，而烹飪的實質內容就是把他們鮮活的生命變成冷冰冰的屍體。但是這種解釋似乎也說不太通，畢竟，動物是狩獵時被殺死的，而狩獵卻被看成是一件高貴而有趣的貴族娛樂，狩獵中屠殺動物看上去似乎一點也不可怕。

　　這種觀點一直延續到18世紀中葉，當時出現了類似威廉·霍加斯的《殘酷四步曲》（1745）的畫作，他們則在呼籲人們要去譴責折磨動物的殘酷行為，因為那樣可能會殃及人類。1824年英格蘭成立了禁止殘殺動物協會，即便如此，但其實真正的殺戮，早在食物原料運送到廚房之前就已經結束了。

　　廚房裡的情景不是什麼讓人高興的事情，表現的大都是人們辛辛苦苦改造自然產物的過程。而且在有關吃飯的靜物畫中，觀眾在看到賞心悅目的美味佳餚的同時，經常也能發現骷髏、鏡子、時鐘和燃盡的蠟燭。大快朵頤能夠給人們帶來口腹之慾的滿足感，因此相對於死亡的威脅也就不那麼令人難以接受，或者說只是相對重要而已。

　　廚房裡的食物令人垂涎，但是烹飪卻必須花費很大的功夫，而且環境相當的髒亂。一方面做飯讓人體會到控制自然的喜悅；另一方面又必須付出辛勤的勞動和足夠的時間。到了19世紀，這種讓人掃興的情形發生了很大的變化：烹飪成了一種藝術創作，表現得更多的是感性而不是力量。

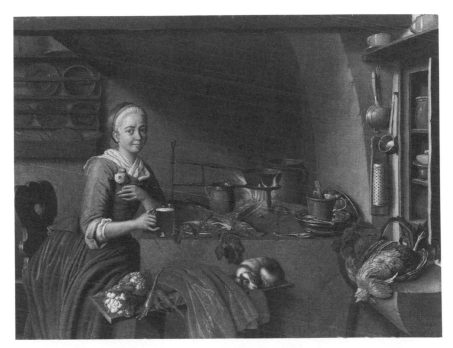

圖56 彼得‧雅各布‧霍爾曼斯《僕人》（1765），油畫，德國，慕尼黑博物館。

　　荷蘭畫家彼得‧雅各布‧霍爾曼斯（Pieter Jocob Horemans，1700-
1776）以廚房為主題，所創作的這幅《僕人》（圖56），描繪的就是18世紀
下半葉這種變革時期的情景。在他的畫面裡，廚房這個加工食品的地方不再
意味著辛勤和勞力，畫面中的廚房有著幾份溫馨的色息。一位衣著考究的女
廚師一旁放著花，一邊喝著啤酒，心滿意足地瞧著觀眾。她坐姿優雅，儀態
高貴，絲毫不像以前的廚師那樣粗魯莽撞。

　　各種器物放在取用方便的位置上，碗碟擺放整齊，爐灶上的火苗恰到
好處，明顯不需要沒日沒夜的工作。鍋子安安穩穩地放在灶台上，而且各種
器具看上去都能方便拿取，使用起來一點都不困難，充分減少了廚師的工作

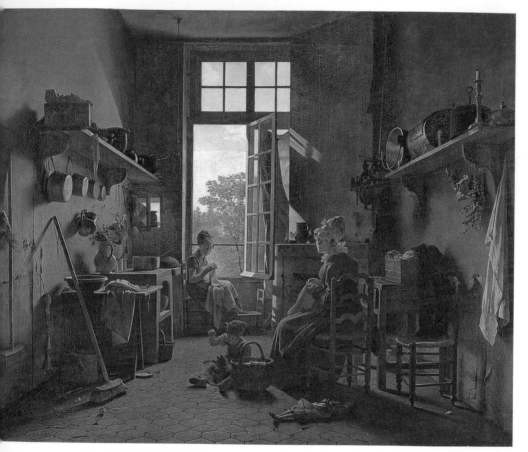

圖57 馬丁·杜林《廚房內部》(1815)，油畫，巴黎，羅浮宮。

量。和以前的很多畫作一樣，這幅畫中的狗也用渴望的眼神打量著一隻死去
的雞，但總體來說霍爾曼斯畫面中的基調是愉快的。

很少有作品真正描繪一個下等的僕人像這幅畫那樣，即便是廚師本人也
為廚房增添了幾分人性化的色彩。這幅畫裡的廚房和過去以往描繪的廚房截

然不同，絕對不像是一個出蠻力的地方。

　　在十九世紀早期，法國藝術家馬丁・杜林（Martin Drölling，1752-1817）畫了另外一幅優美的廚房（圖57）。雖然廚房裡的東西放得亂七八糟的，但是仍然感覺很溫馨。廚房裡裝飾著一些平常的花朵，整個家庭的成員都可以在這裡放鬆心情、開心交談。兩個窮苦人家的女人面帶著笑容正在做著女紅，心滿意足地坐在小廚房裡。透過打開的窗戶，還能看到美麗的自然風光；金色的陽光灑滿屋子，增添了溫馨歡樂的氣氛。

廚房靜物畫的大轉變

　　某些前現代派（pre-modern）的繪畫雖然畫面上不會出現人物形象，但仍然會充斥著一種壓抑窒息的感覺。比如夏丹的《鰩魚》（圖58）。畫家畫了一張廚房的桌子，牆上掛著一條鰩魚。這條魚已經被開腸破肚、掏空內臟，可是這條魚表現出來的那種痛苦卻令人難以釋懷。

　　它的樣子似笑非笑，好像是以一種戲謔的方式來表達著自己深沉地悲傷；它的眼窩凹陷，彷彿噙著淚水。除了鰩魚之外，桌子上還放著另外兩條魚，也都帶著痛苦的氣味。畫面的左邊有一隻貓，他非但不好好看著這些食物，反而用爪子去玩弄著牡蠣。桌上還備著一些烹煮魚要用的鍋子、長杓、酒和洋蔥。

　　然而這幅畫卻很難讓人們提起胃口。廚房看起來如此陰暗，讓人覺得哪裡不對勁，總是聯想到痛苦與折磨。廚師若要烹飪這些食物，恐怕也不會心情愉悅吧。就連夏丹最大的崇拜者德尼・狄德羅（Denis Diderot，1713-1784）也不太喜歡《鰩魚》這幅畫。不過無論是在夏丹的作品中，還是在廚房靜物這個題材裡，這幅畫都稱得上別具一格。

112

圖58 讓-巴蒂斯-西美翁·夏丹《鰩魚》（1728），油畫，巴黎，羅浮宮。

　　在表現類似的壓抑感和苦澀氣息且可以和《鰩魚》相媲美的，恐怕要數19
世紀早期，西班牙浪漫主義畫派畫家法蘭西斯可·戈雅（Francisco de Goya，
1746-1828）的傷痕動物靜物畫了。他畫面中的壓抑感比夏丹更勝一籌。創作於
1808年到1812年之間的《褪了毛的火雞》就展示出一種恐怖的景象（圖59）。

　　約瑟·羅培茲-雷（José Lopez-Rey，1905-1991）認為，戈雅的靜物畫和
他的銅版畫《戰亂之苦》有著密切的關係，這不無道理。兩幅畫作雖然都沒
有殘缺的肢體和鮮血淋漓的畫面，但是都以一種絕望的手法表現了生命被肢
解的脆弱。

　　戈雅畫作裡的火雞被人殘酷的勒死後胡亂的綑紮起來，無力的倒掛在桌子上，看了令人不禁悲從中來（而且從烹飪的角度上看，火雞和盤裡的魚根本就不搭配）。看上去這隻雞的境遇還不如20世紀蘇丁畫裡的被屠殺的動物（圖20），它們可能還顯得更有生氣呢。

　　戈雅創作的這幅畫很合時宜，因為當時人們（至少在英國）剛開始禁止殘殺動物，特別是針對家養的動物，大家開始用看待同胞的觀點來看待動物，對它們多了一些憐愛與關懷。尤其是在威靈頓的半島戰爭期間，戈雅逐漸體會出不列顛文化的深刻內涵，因而還為這位英國大將畫了一幅肖像畫（現在收藏於倫敦阿普斯利宅邸）。這種態度可以在他各式各樣的靜物畫中展現出來，無論是宗教風俗、歷史還是肖像畫，戈雅的大量作品都以取代、空虛、恐怖和永恆的死亡為主題，食物靜物畫當然也不例外。

圖59 法蘭西斯可·戈雅《褪了毛的火雞》（約1808-1812），油畫，慕尼黑，舊比納克博物館。

　　戈雅的靜物畫和夏丹的《鰩魚》畢竟都是少數。一般來說，16、17和18世紀描繪烹飪場景的繪畫都會出現人物的形象。若是該類型作品中沒有描繪人物，則多半也是為了表達歡樂的情緒。好像只要人物一出現在廚房和儲藏室裡，就意味著勞累、擔憂和死亡。

　　可是為什麼這種畫風到了18世紀晚期突然改變了呢？當時並沒有發明太多省力的烹飪工具，但為什麼人們對廚房突然產生好感呢？通常只有僕人才會在廚房裡工作，但是即使是在那麼一個等級分明的社會當中，他們也不一定會因為這種社會階級與不平等的分工而怨聲載道。許多作品中都出現過幸福的農民笑臉，雖然有些看上去傻乎乎的，但是他們確實都是笑逐顏開的。

　　這是不是由於社會上普遍的溫馨基調所造成的？也就是伊里亞思和梅內爾所謂的發生於1700年左右的西方文明大轉型時期？當時的政治、社會以及藝術等各方面都產生了翻天覆地的巨變，社會上普遍所形成的平和、歡樂氛圍使西方文明在18世紀徹底發生變革，而其影響則一直延續到了19世紀。當時美國與法國相繼發生了民主革命，藝術界也迎來了新古典主義時期，這些努力的結果都可以看成是全新時代的轉型契機，也代表著人們對於真理和自由的嚮往與追求。

視覺上的誘惑

　　毫無生氣、死氣沉沉的廚房繪畫到了18世紀終於告一段落，這好像也意味著勞動階層獲得了徹底的解放，人們開始重新審視烹飪這件工作的實質內涵。17世紀，尼古拉斯‧馬斯（Nicolas Maes, 1634-1693）還在對廚房裡辛勤工作的女僕嗤之以鼻（圖60），但是到了18世紀，在法蘭索瓦‧布雪（François Boucher，1703-1770）的筆下，女僕變成了風姿綽約、如牧羊女一般的美麗人物。雖然布雪最喜歡描繪女人的萬種風情，但是能用如此的渴望來描繪廚房裡

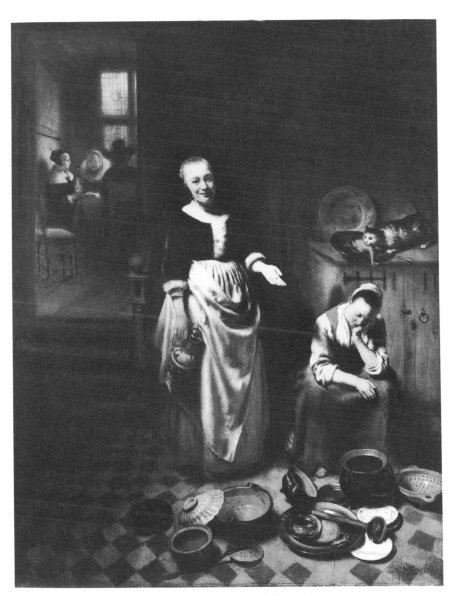

圖60 尼古拉斯·馬斯《偷懶的女僕》（1655），木板油畫，倫敦，國家美術館。

的女僕，確實可以用來說明開始有人欣賞在廚房裡工作的僕人了，這同時也能看出18世紀的知識分子，很願意重新思考、打破既有的價值觀。

廚房這個主題與生活息息相關，有關廚房的繪畫的確具體展現了當時的社會發生了巨變，就連那些瓶瓶罐罐似乎也都透露出人們對於幸福生活的不懈追求以及殷切想望。

但是沒有人物出現的廚房靜物畫並沒有發生這樣的改變。早在18世紀之前，他們就已經在描繪食品帶來的歡樂和滿足感。就連一向嚴肅的16世紀晚期和17世紀早期的西班牙繪畫大師尚‧桑切斯‧科坦（Juan Sánchez Cotán，1560-1627）也畫過放在很像窗戶的石窖裡的美味食物。

有的藝術家認為，尚‧桑切斯‧科坦畫裡的水果和蔬菜一點也不鮮艷，這可能與他本人後來與天主教凱爾特教派的密切接觸有關。在他的畫裡多半表現出一種摒棄世俗的榮華富貴的苦行僧思維，不過在《哈密瓜靜物畫》（圖62）裡的蘋果、生菜、甜瓜和黃瓜卻看不出任何簡約的象徵。

畫家精心的將它們整齊的排列起來，以供人食用，哈密瓜已經切開放在窗台上，吊著的蘋果與生菜並沒有行刑的意圖，而是一種當時保存食物新鮮的普遍做法，如果將它們直接放在窗台上會很容易就腐爛壞掉。凱爾特教派主張素食主義，但在尚‧桑切斯‧科坦的創作中，既有獵物野味，也有蘋果、檸檬、胡蘿蔔、和一種類似芹菜的菜薊類蔬菜（可以在收藏於芝加哥美術館，他在1600年前後創作的《獵禽靜物畫》中看到）。早在畫家本人於1603年成為凱爾特教派平民傳道者之前，大多數的食物畫就已經完成了。

巴爾塔什‧范‧德‧阿斯特（Balthasar van der Ast，1593/94-1657）創作於1632年的《水果籃》（圖61）背景像是在一個廚房的儲藏間，或者是起居室裡的一張桌子。這雖然是一張裝飾畫，但內容十分具體，人們不會去忽略其中的家居背景。畫面中的蒼蠅、蜻蜓、蝴蝶等幾隻昆蟲和一隻蜥蜴正在啃

圖61 巴爾塔什·范·德·阿斯特《水果籃》木板油畫，（約1632），德國，國家博物館。

圖62 尚·桑切斯·科坦
《哈密瓜靜物畫》
（約1600），油畫，
美國加州，聖地牙哥藝
術博物館。

食水果，葉子上出現許多孔洞，果皮上布滿斑點。

這幅畫在告訴人們一項事實：世間的歡樂轉瞬即逝，終究難以長久。比起卡拉瓦喬在1600年左右畫的有斑點和蟲孔的水果靜物畫（圖5），這幅畫算得上是荷蘭17世紀靜物畫之中最噁心的一幅。阿斯特的這幅作品透露出濃濃的勸世意圖，不過畫面上的這些水果，看上去還是鮮嫩多汁、美味可口、令人垂涎的。

為了要在畫面中暗示人世間的歡樂有如過眼雲煙、轉瞬即逝，畫家們要盡可能的留住人們的觀賞眼神，激發並挑動觀眾的情感與味覺，讓觀畫者因此在視覺上產生莫大的誘惑，才能去理解畫家為了要貶抑享樂主義，必須在畫面上盡情描繪奢華享受的用心，這也是靜物畫中最困難的地方。當時有些畫家會利用文字和畫面做搭配，來達到這樣的教化功能。

而16、17世紀相繼出現在歐洲各地的寓意畫也大都是為了表現「人生苦短」這樣的主題。但若藝術家本人或是贊助者願意像過去墓穴的設計師或者和20世紀90年代的達米恩·赫斯特那樣（圖47），讓人們深刻的去思考人生本來就是虛無飄渺、過眼雲煙這樣的課題，他們大可以去畫棕褐色的乾扁蘋果核、摘光葡萄的葡萄藤梗子、甚至是蛆蟲和腐爛等等噁心的畫面。然而17世紀的荷蘭畫家筆下的靜物畫卻並非如此，其中醜陋恐怖的內容，總是披著光鮮華麗的外衣，就像一體的二面，畫面中想要表達的浮誇與空虛的意涵，雖然帶有教育的意義，但卻總是輕描淡寫的帶過，而且多半還是為了要反映社會道德的題材才會涉及。畫面中最突顯的焦點，依舊是帶來味覺與視覺享受的美食盛宴。

而多數畫家的贊助者當然最想要通過畫面得到視覺上的快感，享受大地所賜予的富足與無虞匱乏。但同時也必須故作清高狀，稍稍收斂一下炫耀式的膚淺。不過，這些都是我們根據買畫、掛畫的裝飾性目的所推斷而來的結論。

以彼得‧德‧荷克（Pieter de Hooch，1629-1684）和維梅爾（Jan Vermeer, 1632-1675）為代表的室內畫，描繪的房間大都是一塵不染、陳設整潔、氣氛溫馨融洽、舒適宜人，既有正統的風格，也具備奢華的享受。歷史學家西蒙‧沙瑪（Simon Schama，1945~）寫過一部有關17世紀荷蘭文化的著作《富人的尷尬》，其中就描述了上述畫面中的情景：他們一方面懂得享受人世間的快樂，另一方面卻又為這樣的享樂而深深自責。這就是阿斯特和大多數17世紀荷蘭靜物畫所要展現的主題。

中產階級的餐桌

有些靜物畫看上去真的有些倒胃口，其內容大都跟階級身份有關。就拿創作時間與現在較接近的克勞德‧莫內（Claude Monet，1840－1926）的《牛肉靜物畫》（圖64）來說吧，他畫的牛肉是用來做牛排的，而這種牛排顯然是給下等人吃的東西。牛肉旁邊還放著一顆調味用的蒜頭，一個可能是做菜時裝啤酒用的舊陶杯。整體來看，這幅暗沉的靜物畫描繪的是19世紀中期，一個法國工人重要一餐中的主食，可見在當時的窮人們也買得起肉吃了。

莫內的作品具有獨特的現實主義風格，因為19世紀的藝術作品大都跟醜陋平凡的內容有關，這幅畫真實的描繪了一個普通人家的生活情形。許多的現代作家雖然也自稱自己的作品是在描繪現實生活，但是和莫內的作品比起來，很容易就會看出其中斧鑿雕刻的痕跡。

法國藝術家的代表人物居斯塔夫‧庫爾貝（Gustave Courbet；1819－1877）對於莫內產生過很大的影響，他的畫更具平民風格。例如說他筆下的蘋果，簡直就是農民的真實寫照：表皮粗造、凹凸不平，與土地有著割捨不斷的關係。這與亨利‧方丹-拉圖爾（Henri Fantin-Latour 1836-1904）的那幅，描繪中產階級餐桌上用來裝飾用的精美蘋果（圖63）的現代畫截然不同。

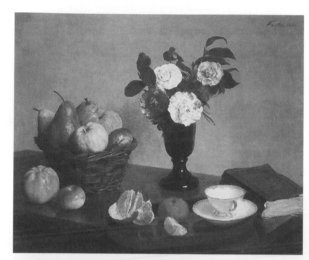

圖63 亨利‧方丹-拉圖爾
《水果和書靜物畫》
（1886），油畫，
美國華盛頓，國家美術館。

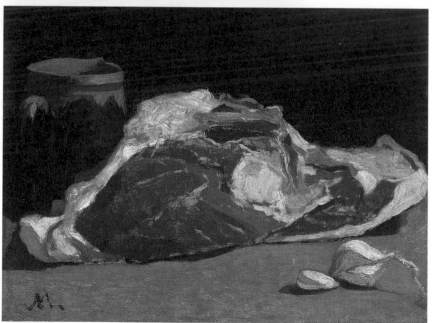

圖64 克勞德‧莫內《牛肉靜物畫》（1864），油畫，巴黎，奧賽美術館。

　　方丹-拉圖爾的部份作品帶有明顯的階級色彩，例如他畫過的精緻瓷杯和水果。食物畫通常可以讓人深刻地感受到高低階級的差別，在表現烹飪的畫作裡也能看得出來，不過，特別是在專門描繪食物和用餐的繪畫作品中則更加明顯。工人階級吃不起魚子醬和火雞，只能以莫內筆下的便宜燉肉作為主食。而有錢人通常不屑於吃捲心菜和洋蔥。有的時候，只要仔細看看畫面中的某一件餐具，就能確定該戶人家的社會地位。例如在1920年迪亞哥‧里弗拉（Diego Rivera，1886-1957）所繪製的一幅批評資本主義腐敗現象的《華爾街宴會》（圖65）中，憑著香檳杯就能看出這些人都是一擲千金的有錢人，根本不需要再去關注他們的衣著和錢包。這一個小小的杯子無疑地代表了一個階級，也代表了一種生活方式。莫內的那個小陶杯和方丹-拉圖爾的茶杯也具有類似的功能，都是某種特殊社會階級的象徵。

　　觀察20世紀之前創作的描繪烹飪的靜物畫裡，不難發現很多畫面裡的食物恰恰好能夠組合成美味的一餐，夏丹的大部分廚房靜物畫都是如此。食物原料和炊具正好相互完美搭配，可以做出健康而均衡的美食。他的崇拜者愛德華‧馬奈（Édouard Manet，1832－1883）繼續在19世紀發揚著這個傳統。他在1864年所創作的《鯉魚靜物畫》（圖66）就是一個典型的代表作。畫面中的桌子上躺著一條鯉魚，旁邊放了一個銅鍋，幾隻牡蠣，一條鰻魚，一條紅魴魚，一個檸檬和一把刀。

　　如果這幅畫創作於16或17世紀，人們一定會把這條紅魴魚和古羅馬時代連結起來。因為在當時，人們對於希臘羅馬經典文化產生極大的熱情，這股風潮深深震撼了藝術界。根據蘇埃托尼烏斯（Gaius Suetonius Tranquillus，約69/75—130）等古羅馬作家的記載，紅魴魚的味道非常鮮美，許多美食專家不惜重金在拍賣會上搶購肥美的紅魴魚。

　　但是到了馬奈生活的時代，這種魚類已經失去其象徵意義，馬奈選擇

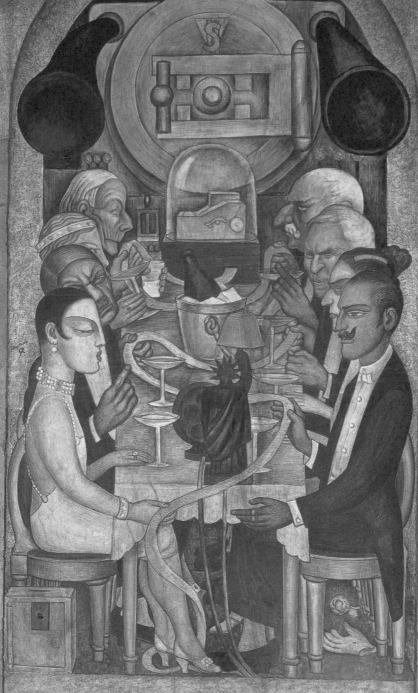

圖65 迪亞哥‧里弗拉《華爾街宴會》(1923-1928)，
壁畫，墨西哥城，教育部。

圖66 愛德華‧馬奈《鯉魚靜物畫》（1864），油畫，美國，芝加哥美術館。

畫這條魚的原因，大概是因為在法國市場上能輕鬆買到這種新鮮的魚吧。不過，畫家精心選擇的靜物正好可以配成美味的一餐。這種魚放在大鍋裡可以做成香濃的燉菜或者魚湯，最後再削顆檸檬來調味。

　　馬奈的繪畫不禁讓人回想起靜物畫的歷史發展脈絡，回想起夏丹和之前17世紀荷蘭著名畫家們的作品。不過他的畫好像是專門畫給廚師看的。其中不但沒有任何暗示用的經典文化內涵，也很不符合古時候蓋倫和其他人所提出來的，在古代醫學界享有重要地位的四元素藥理學說，因為在這幅畫當中，很少有食物能夠平衡魚的寒性和濕性，當然這也與馬奈和他的觀眾們生活的時代

有關。當時人們最看重的是菜餚的味道，尤其是在後來成為全球美食中心的法國。不過在品嚐美味的同時，我們也能看出社會地位的差別。只要把馬奈畫的魚和莫內的低賤牛肉比一比，就能發現前者反應的是上流社會的生活面貌。

階級，還是社會現實？

通常作為主題出現在17世紀畫作裡的，那些擺在櫥櫃上的食物，大部分都正處於烹飪過程當中——在食物備料之後、上菜之前的階段。德國17世紀初最早的食物畫家之一喬治‧弗來格爾（Georg Flegel，約1563~1638）的《食品大展示》（圖68）就是其中的代表作。畫面中擺放食物的桌子都鋪著綢布，看上去好像中世紀和文藝復興早期畫作裡的場景（圖17和圖67）。

在那些畫作裡，桌子的功能主要是用來顯示主人的財力和權勢，炫耀家裡昂貴的杯碟和器皿。不過在弗來格爾的畫作裡，這種桌子既用來展示食物，也用來展示其他的珍貴物品。精美的水晶和金屬製品在畫作裡只能算是陪襯，最引人注意的還是放在桌子上令人垂涎的食物，這些食物顯示了主人的富裕。畫作裡最突出的是各式各樣昂貴的甜食。雖然也能看到普通的麵包，但是從精緻的水果、乾果和麵食等，也可以看出這是一個非常富有的家庭。此外，畫家還畫了一隻鸚鵡和一瓶鮮花，為整個畫面增色不少。特別是那隻鸚鵡，不但成就了這幅畫的獨特風格，也為這幅畫帶來一種雍容華貴的氣質。

弗來格爾的畫雖然描繪的是貴族的生活，卻也無可避免的暗示了道德的主題。在這幅畫當中，時間的歡樂蓋過了必然的死亡，畫面中有一隻蝴蝶、一隻蒼蠅，還有一朵凋謝的花，這些都在暗示著：看似光鮮亮麗的食物好景不常。不過這些都只是點到為止而已，不是畫面最想表達的主題。

圖67 林伯兄弟《福星高照的貝里公爵》（1413-1416），牛皮紙水彩畫，法國，香緹依康帝博物館。

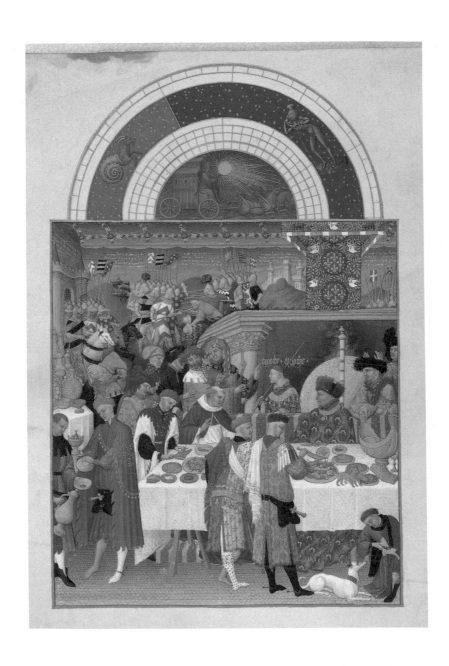

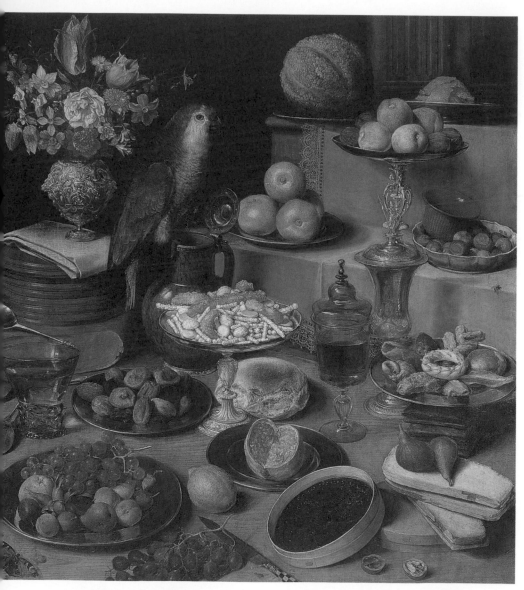

圖68 喬治‧弗來格爾《食品大展示》（約1630），銅版紙油畫，慕尼黑，舊比納克博物館。

　　總體來說，這些17世紀的畫作揭示出人們能夠控制死亡的概念。畫家對於畫面的處理比較傾向於拜物主義思想，展現一種全然的控制慾。畫面中的昆蟲和鮮花都不是龐然大物，只是個微不足道的小東西，他們和旁邊的蠟燭以及水果一樣任人支配，畫家和觀眾可以輕鬆自由地操控食物的腐朽及死亡。食物畫不斷重複的主題就是：人可以控制自然，而且可以控制死亡，這個發現讓人們難免沾沾自喜。

　　安東尼奧·德·佩雷達的《烏檀木盒》（圖41）是西班牙以餐具櫃作為題材的巴洛克風格典型畫作。裡面畫了精美的陶瓷器、昂貴的餅乾糖果與放在小瓶子裡的特製巧克力，他們都放在一張名貴的桌子上。桌子是用優質的木材精心雕刻而成的，透漏著奢華富貴的氣息。這種餐具櫃成了人們炫富的資本，而且由於是在描繪尚未入口的食物，因此還能讓人胃口大開，為美食增添樂趣。

　　弗來格爾和佩雷達的畫跟很多其他的作品一樣，都能讓人胃口大開。夏丹的《布里歐奇麵包》（圖69）則以一種更細膩的筆觸打動了觀眾的心。而與弗來格爾奢華的餐具櫃風格迥然不同的，則是威廉·邁克爾·哈奈特（William Michael Harnett，1848-1892）畫的蘿蔔（圖70）。幾顆大蘿蔔、一個石製的酒壺、半塊麵包，這就是窮人的願望。

　　畫家哈奈特是個美國人，曾經在慕尼黑工作多年，這幅畫描繪的正是東西德統一十年之後，新德國窮人的生活面貌。一張普通的木頭桌子上放著一份德國報紙，粗糙的牆面上貼著破舊的海報，上面畫著一個酒鬼。與弗來格爾的作品主題相同的是，燃燒殆盡的火柴和沒有點著的煙斗也同樣在訴說著死亡的故事。但是在這幅畫裡，這根火柴也許指的並不是人的死亡，而是預示著這個家庭家道中落的情景。和莫內19世紀60年代畫的那款牛肉一樣（圖64），這幅畫也反映出底層人們的生活。

圖69 讓-巴蒂斯-西美翁·夏丹
《布里歐奇麵包》
（1763），油畫，巴黎，
羅浮宮。

圖70 威廉·邁克爾·哈奈特《慕尼黑靜物》（1882），美國德州，德拉斯美術館。

　　像哈奈特這樣的19世紀現實主義畫家，以17世紀常畫的食物為題材，描繪底層人們的生活方式，真實的反映了社會的現實。現實主義者經常從社會的下層階級生活中選擇創作題材，避免陷入理想主義的框架中。醜陋、不愉快和錯位代表了純粹的真理。但並不是所有這樣的畫家都能夠成功，莫內畫了一個窮人餐桌上的一塊肉，這證明了19世紀物質生活的供應充足，人們其實吃的還不錯。不過他的本意是要藉著靜物畫去顯示現代生活裡比較落後的一面。而哈奈特的畫卻顯得悽慘黯淡，破舊的海報說明主人是個不如意的音樂家，而那幅塗鴉之作則代表著酗酒這件事。

　　畫面中的蘿蔔不一定是代表德國（它們也同樣出現在哈奈特美國題材的其他畫作中），而是代表窮人的食物，有時候甚至是動物的飼料。火柴、煙斗和報紙在17世紀可能有形而上學的含義，但是在19世紀，它們成了普通物質生活的一部份。現實主義者想要消除前人作品中的輪迴概念，於是對17世紀象徵主義進行了再創造。

　　為了能更容易的欣賞哈奈特的畫作，我們需把他的作品看成和以往任何食物畫都不相同的作品。他反傳統而行，把餐具櫃上的食物畫得令人毫無食慾，並一改此類畫作原本充滿豐富歡樂的基調，突顯出貧窮的苦澀與心酸。只有否定傳統才能呈現現實，哈奈特的食物畫非常完美的點出這個現實主義的觀點。

食物與社會階級的斷裂

　　19世紀之前，畫家們也會藉由食物畫來表現貧窮的樣貌。在16、17世紀，北歐出現了以「富人的廚房和窮人的廚房」為主題的畫作。這類作品通常會把貧窮與富裕畫在一起，但是在「拯救」這個大背景下，社會中的不平等頓時失去意義。富人的廚房裡通常會出現渾圓腰圍的人，堆積如山的肉和食物；而窮人的廚房裡的人大都面黃肌瘦，除了幾顆洋蔥之外就一無所有。

130

　　這個主題常見於印刷品和素描作品中，很少會出現在嚴肅而且正式的油畫當中。不過，幽默畫家揚‧斯特恩是為數不多的以兩個廚房為油畫題材的畫家之一。一般說來，只有普通的形象藝術作品才會描繪這種主題，就像只有他們才會描繪人們真正把食物放進嘴裡的一樣。「兩個廚房」的題材雖然揭示出世界的不平等，這種強烈的對比更具戲劇效果，也更讓人發噱，這與很難引起人們關注的道德問題，更能讓人接受。然而，哈奈特那些反應社會問題的作品，卻沒有出現過這類型的題材。

　　19世紀晚期的食物畫通常是在表達一些有待解決的社會問題。但是16、17世紀那些反應貧富差距的作品，卻沒有看出企盼社會改革的意圖，而只是在對身處困境的人們進行描繪罷了。食物畫通常以表現富庶和歡樂為主題，很少會描繪窮人的廚房這類的作品，即使到了19世紀，這類思考社會問題的作品也並不多見。

　　後來愛德華‧孟克（Munch Edvard，1863-1944）等畫家開始在食物畫裡表現出悲觀、空虛和焦慮的情感，用以抒發自己悲憤與絕望的情緒，其代表作就是孟克在1906年的自畫像。這位愛喝酒的畫家畫了一個孤獨的人獨自坐在餐廳裡，面前只放了一個空盤子和一瓶酒（圖71）。無獨有偶的是愛德華‧霍帕（Edward Hopper，1882－1967）也透過食物表現了一種絕望的情緒（圖72）。

　　但是綜觀1400年以來各式各樣的食物畫，這類悲傷的基調並不常見。但畫家們透過食物來表達他們的愁緒，很快能贏得觀眾的理解。作為對抗貧窮的武器，食物經常出現在表現慈善場合的作品當中。即使是放在昏暗的小屋裡的普通食物，也會自然而然地透露著一股心滿意足的情緒。若是畫家想要表達的是相反的情緒，除非走向另一個極端：例如食物已經腐爛、佈滿蛆蟲，長滿霉菌，倒盡胃口。當然這種作品也並不多見。

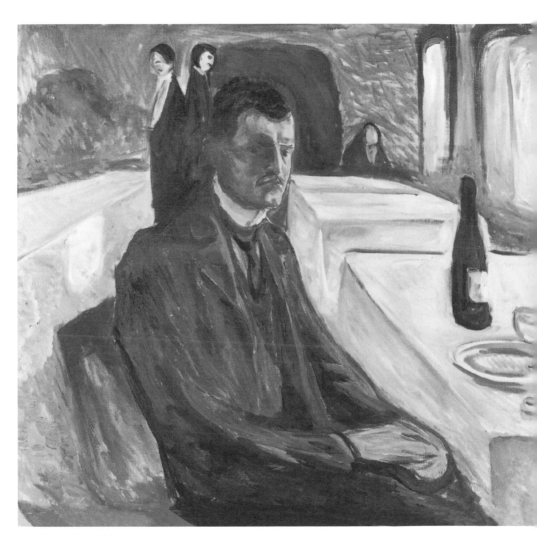

圖71 愛德華‧孟克《有酒瓶的自畫像》（1900）‧油畫，挪威奧斯陸，孟克博物館。

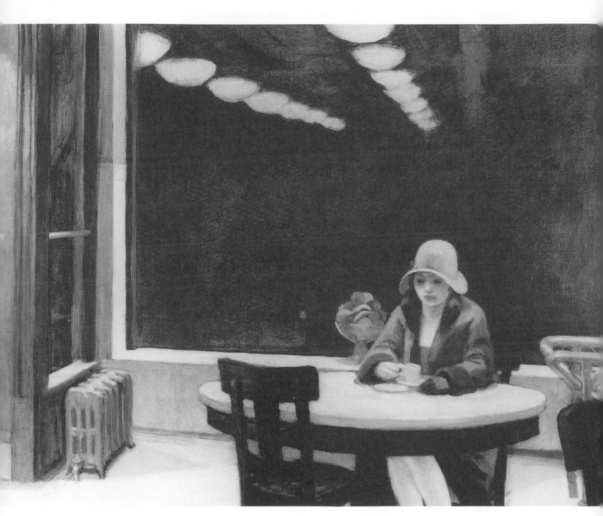

圖72 愛德華‧霍帕《自動銷售餐廳》（1927），油畫，美國愛荷華州，迪莫伊美術館。

　　靜物畫，顧名思義畫的就是靜物，它們任人擺布、受人控制，是可以隨意買賣的財產，是社會地位的象徵。食物和珠寶、器皿、衣服、家具一樣，可以買來改製並展示給別人看，代表了某種社會價值觀。例如在現在的美國社會裡，用牛奶和麵粉做成的鬆餅可以比肋排更加高檔，旋轉瓶蓋的酒比不上栓木塞的酒。當然，用來判斷社會地位也可能得到相反的效果，因為實際的情況非常的複雜，而頗具諷刺意味。

　　所以常春藤的名校學生很可能會故意喝起廉價的酒，或裝成不務正業的小混混，來諷刺班上那些只會喝名酒的暴發戶同學。而在民主國家裡，政治家和高官們更需要假裝自己愛吃廉價食物，用來和普通的老百姓打成一片。就像小布希（George Walker Bush，1946~）最愛吃豬皮，而羅納德・雷根（Ronald Wilson Reagan，1911-2004）則喜歡吃小熊軟糖。

都是蘋果惹的禍

　　要找出食物、餐具和社會地位之間的關係，就一定要理解畫家作畫當時描繪的社會背景是什麼。也許描繪的是在家裡、一場家庭聚會，或者是某個戶外的宴會場合，內容不外乎是人們正在用餐、上菜或者烹飪等等場景。

　　很多17世紀的靜物畫裡有裝飾性很強的水果和精美的陶器，他們都與某種社交情境有關。弗來格爾和佩雷達的靜物畫裡那些名貴的器物，表現的還是家庭的場景（圖68、圖41），因為人們通常在飯前會把食物放在餐具櫃上。但是到了19世紀70、80年代，也就是在塞尚的年代之後，食物就不再只是為了吃，也不一定會出現在家宴、飯店、野餐或者其他的場合當中。因此食物和社會階級也就失去了基本的聯繫。

　　保羅・塞尚（Paul Cézanne，1839－1906）對20世紀的藝術界有很深的影響力，他的作品使得食物畫的風格產生了很大的變化，因為塞尚經常畫蘋果，所

以幾乎每一個20世紀的畫家在畫蘋果的時候都會想到他。一直以來，人們提到蘋果就會想到亞當、夏娃以及巴黎的審判。但是在藝術史上，蘋果跟塞尚之間的親密關係並不亞於這樣的象徵意義。蘋果被塞尚征服了，當時那是他作為一個現代藝術家的顯眼象徵。不過現在這個象徵意義也不再那麼明顯了。

更重要的是，塞尚的靜物畫描繪的蘋果、梨子、櫻桃、洋蔥、放薑片的小罐子、飯碗以及茶壺都是出現在一些奇怪的場合裡，既不是在公園裡，也不是在社會生活裡（圖6）。畫面的背景好像大都是在畫家的工作室，而不是廚房、市集、餐廳或者是在常吃零食的臥室裡。此外，洋蔥、茶壺、蘋果、放薑片的小罐子常常胡亂地放在一起，看不出這些東西相互之間有什麼關係，它們既不能做出一頓飯來，也不像是去購物一起買回來的東西，甚至於通常不會被放在同一個地方，而且塞尚也很少畫其他的物品來稍稍修飾一下這種奇怪的組合。

在19世紀後期和20世紀的其他藝術作品及媒體上，常常會看到這種風格的畫作。這就是所謂的現代主義運動，而塞尚就是繪畫史上這股現代主義風格的先驅。

觀察塞尚創作於1870到1872年的《咖啡壺靜物畫》（圖12）可以發現，畫面中的靜物被放在一個桌子或者餐具櫃上。其中有一個蘋果、兩個洋蔥、兩個雞蛋、一把放在揉成一團的白餐巾上的刀子、一個陶罐、一個金屬咖啡壺，還有一個可能是芥末罐。這些東西不像是為了吃飯而準備的，也不像是放在儲藏櫃裡的物品。為什麼要這樣擺放刀子跟餐巾呢？它們是為了某種特別的菜而準備的嗎？也不像。如果只是把這些物品和吃飯聯想起來，我們不得不承認這真是個奇怪的組合。

塞尚畫作裡的食物好像與吃飯、廚房及儲藏室都沒有什麼關係，也不是在描繪飯後杯盤狼藉的情景。許多藝術史學家把塞尚畫的蘋果和其他靜物都看成

是純粹的裝飾品。邁耶爾‧沙皮諾認為，「蘋果」象徵著塞尚對於性的憂慮，或許可能也有一定的道理吧。但是大多數研究塞尚的史學家和藝術家則認為，這些靜物畫只有裝飾性的效果，是畫家對於形狀和顏色的探討而已。

　　不論是哪一種說法，塞尚的靜物畫作品完全打破了靜物與社會之間原有的意義連結。但是這種中斷的連結也許代表了一種更為重要的心理狀態：逃避家庭和日常生活，沉浸在沒有俗事煩擾的藝術世界當中。那麼，二十世紀的人們接受塞尚的這種錯位的藝術風格，是不是也代表他們對於日常瑣事和社會關係的逃避呢？這是很有可能的。

　　許多二十世紀的現代小說就描述了一種混亂的社會、一種集體的失落感，或者說是一個失去意義與人生價值的世界。那麼，塞尚的咖啡壺和靜物畫裡的其他東西，究竟有什麼關係呢？從消費的觀點來看的確沒有什麼重要的連結。如果這些靜物只是為了視覺效果而被安排在一起，那麼我們不僅應當看見畫家獨具匠心的思維，更能發現畫裡隱含著一種使物體失去社會意義的龐大的破壞力量。

對比與錯位

　　塞尚的創作方式影響了19世紀晚期和20世紀的藝術家們，他「脫離社會」的創作風格獲得了廣大的迴響，表達了他對於食物、用餐和其代表社會本質的思維和見解。即使是像亨利‧馬諦斯這種喜歡描繪溫馨家庭生活的20世紀畫家，也經常創作塞尚風格的食物畫，畫面裡的食物只有視覺上彼此搭配的問題，已經不再存有任何實質上的意義。亨利‧馬諦斯創作於1914年的《金魚和調色盤》（紐約現代藝術博物館收藏）一畫裡，人們可以看到一顆檸檬放在一個魚缸旁邊，與金色的魚和藍色的水形成鮮明的對比。但是檸檬和這條魚究竟有什麼關係呢？魚不是養來吃的，而且魚也不會吃檸檬。

　　就連二十世紀最保守的食物畫畫家，有時候也會有這種錯位的感覺。例如法蘭西斯科·特隆巴多里（Francesco Trombadori，1886 -1961）創作於1935年的靜物畫（圖73）。雖然看起來像直截了當，但其實仍有許多值得推敲的地方。

　　人們不知道他畫的背景是在廚房還是在餐廳，也不知這些食物是否值得搭配。看上去他們似乎是為了一頓正餐正在準備的食材，其擺放的方式也和一般餐桌上會擺放的樣子相符。盤子裡放了三條魚，旁邊有顆檸檬。左邊有一籃麵包，右邊還有一個有蓋子的大碗，旁邊有個裝著油的調味瓶，可能是一直這樣放在桌上的。

圖73 法蘭西斯科·特隆巴多里《靜物》（1935），油畫，義大利督靈市，市立當代美術館。

　　不過畫面裡並沒有餐具，沒有餐巾，更沒有酒杯。而且三條魚對一個人來說也有點多，可能這個盤子只是裝魚用的，並不是正式的餐盤，因此沒有配上刀叉。不過再仔細看一看，也許會覺得畫裡畫的是正在準備做飯的過程，而不是真正的用餐時刻。這樣就可以解釋為什麼左邊會放了一顆帶著葉子的完整檸檬，因為檸檬通常不會在餐桌上出現，但卻可能會放在廚房的料理台上。那麼這個大的蓋碗又是做什麼用的呢？是盛放做魚用的醬汁？還是盛湯或者其他盛放其他流質的食物？也許是要把切開的魚拿來做成海鮮湯或者其他燉品，並且盛放在這個大碗裡。

　　這個大碗本身並不是問題，但令人困惑的是它裡面盛著的是什麼？但是油卻成了另一個問題，人們會用油來搭配魚嗎？畢竟吃飯時是絕對不會用到的，或許料理時會用到。畫面中出現的麵包，應該是用來搭配做好的菜吃的。如果是這樣，那麼這幅畫想傳達的究竟是做飯時的哪一個步驟呢？其實畫面交代的並不清楚。我們不能隨意的假定油是用來沾麵包吃的，因為直到這幅畫問世之後十年，人們才有了用橄欖油來代替含膽固醇和高熱量的牛油作蘸料的習慣。

　　油出現在這幅畫裡也很奇怪，既不能增添食物的風味，也不能降低脂肪，不像檸檬總是和魚可以搭配得起來。也許畫裡畫的其實不是油而是酒，或者這個油是要和醋混合用來調沙拉用的。我要說的是，這幅畫裡出現的東西一點也不和諧。不管這幅畫看起來是多麼的嚴肅而傳統，它依然有20世紀現代主義的色彩在裡面，對比一下1864年馬奈畫的魚（圖66）就能發現，那幅畫描繪的是正在做飯的過程，而且一餐飯菜很快的就要做好了。

　　特隆巴多里可能和塞尚一樣，是從外型的角度來選擇做畫的對象。他利用明亮的光線和微妙的陰影來描繪陶盅、麵包、檸檬和魚，創造出一種為20世紀30年代的藝術界所大力推崇的雕刻效果，而且一系列圓形的物體在形式上和諧

而統一。不過，這種構圖也顯示出我們的消費習慣與生活方式的混亂和無聊。

　　我們在烹飪這個章節介紹這類畫作，主要是為了要大致說明這些廚房或儲藏室裡的食物是多麼與眾不同。雖然也可以把這些話放到涉及象徵和裝飾性食物的最後一章裡來討論，但是這些畫說明了19世紀晚期和20世紀出現的一個重大的變化：現代主義。看畫時要分清楚，這些畫與前人的作品有所不同，因為當時出現了不同的社會思潮。現代世界出現的錯位、異化、虛無以

圖74 洛伊・李奇登斯坦《烤爐》（1962），油畫，澳洲，坎培拉國家美術館。

及無所依附的個人主義思想，衝擊著傳統食物畫的簡單原則。產生變化的不是人們的飲食習慣，而是人們對於自我和宇宙的理解。而食物畫就是表現這種世界觀的最佳手段。它們描繪的是人類的日常瑣事、經歷的世態炎涼、面對的林林總總。如果它們偏離了我們熟悉的情況，一定會影響觀眾和畫家最基本的觀點。

　　這種偏離感讓藝術家很難對社會作出具有針對性的批判，因為那種畫好像脫離了一般的社會現實。20世紀60年代的許多波普藝術家們之所以放棄了純粹裝飾性的美麗食物畫，是因為他們想要以創作來抨擊美國社會。洛伊．李奇登斯坦畫的《烤爐》（圖74），其中的食物就好像是一幅廣告畫，而且食物被放在一個似乎只有鄉下人才會用的俗氣的烤爐裡（竟然還把肉和甜派放在一起，真是讓人倒盡胃口）。

　　食物似乎離人們的生活很遠，而且必須透過商業廣告才能被隱約看到。這種可怕又可悲的老套廣告手法和光鮮可口的食物，說明了工業社會的粗糙和物化思維。這架裝滿食物的烤爐，孤零零地矗立在畫面的正中央，周圍一片空白。現代化的進程從來沒有這麼糟糕過。

　　吃飯是一件人生大事，展現了食物對於人類最重要的意義，很自然地「用餐」在食物畫當中也佔有著非常重要的位置。從文藝復興早期一直到後現代時期的繪畫作品中，小到戶外小攤子上的小吃，大到豐盛滿盈的加冕盛典，各式各樣場合的用餐情景都能在不同種類的作品中見到。而用餐的地點也是多種多樣的──有些人會在森林中野餐；有些人在農莊裡的壁爐旁邊吃飯；有些人選擇在興起於18世紀60年代的巴黎現代化豪華餐廳裡用餐；還有人會坐在家裡素樸溫馨的餐廳當中和家人一起吃飯（在17世紀晚期之前，歐洲的家庭裡很少會專設用來吃飯的房間）。除此之外，還有人會在病床上、馬路旁、小船上用餐，而且一年四季的場景都有。

　　在有關用餐的繪畫作品當中，食物一般都從熟食攤、麵包店、小酒館或者是飯店買回來的。中世紀的行會常常會把熟食供應商、雜貨商以及屠夫等行業清楚區分開來，並且規定那些人是專門負責做飯的。當時，麵包並不是在自己家裡烤的，而是從麵包師傅哪裡買回來的。同樣的，熟食、熱食也是來自於不同的食物供應商，他們常常是在市場裡設立銷售點，和賣生食的店並排在一起做生意。當時，家裡有烤爐的家庭並不多，甚至有些人家裡完全沒有設置任何可以做飯的廚房，所以在家裡做飯是一件很不方便的事情，而這種情況也帶動了在各大小城市中餐飲產業的加速成長。

　　幾百年以來，許多人一直都是從街上買東西回家吃的，尤其是住在城市中的居民。這樣也就不必再費心去整理廚房或者購買炊具了，既省錢方便又輕鬆愉快。儘管是到了現在，在家裡烹飪這件事已經是一件輕鬆又便捷的工

作，但是在今天的紐約及其他的大都市中，這種購買外食的情形和過去也並沒有多大的改變。街上櫛比鱗次的快餐店、熟食店以及美食餐廳處處可見，很多人都寧願選擇在外用餐也不願意辛辛苦苦地在家裡做飯。不過，本章所要討論的所有跟用餐相關的繪畫作品，確實與顯赫的官宦之家、王公貴族家裡的豪華用餐情景或者繁瑣的烹飪過程息息相關。

林伯兄弟（Limbourg brothers）畫了法國貝里公爵的一次盛宴（圖67），那是當時最為豪華的貴族式用餐場面。這幅畫叫做《福星高照的貝里公爵》（1413-1416），畫面中描繪了一次盛宴的情景。這位公爵是法國國王的兄弟，或許也是當時歐洲最富有的人之一，而收錄該畫的《祈禱書》則是一位富翁的資產，家裡有這麼一本精美華麗的祈禱書，正如同擁有一輛勞斯萊斯汽車一樣，在當時是一種威望和地位的象徵，更是當時富豪家庭奢華生活的真實寫照。在這幅宴會圖當中，公爵就坐在餐桌旁，周圍是家臣和多位諸侯。牆壁上裝飾著五彩斑爛的掛毯，上面繡著騎士們戰鬥的場面，這又是公爵財力雄厚的另一次展現。在當時，這種掛毯裝飾可謂是最昂貴的奢侈品之一。當時這位有錢的公爵擁有無數個城堡可供消遣，他隨時更換著不同的城堡居住，而這幅掛毯也會隨著他的移居，懸掛於眾多不同的城堡中。畫面上的餐桌擺飾也令人嘆為觀止，一層一層搭建於桌面的多用途層架，可以根據主人宴客的需要，方便自由組裝或拆卸，用餐時便蓋上華麗的桌布，而這間房間本身的用途也非常的多樣。因為當時只有修道院才會設置專門的固定餐廳——修道院食堂，供在此的修行者在餐廳裡一起用餐。達文西的名畫——《最後的晚餐》壁畫，就收藏於義大利米蘭的聖瑪麗亞感恩堂，最適合裝飾那麼一間宏偉的餐廳了。

在最盛大的重要宴會上，貴族們會在城堡宮殿的大廳裡用餐。大廳屬於公共場所，舉辦宴會時會臨時搭建起一個高台，台下是眾多的來賓和客人，

台上則是王公貴族的家庭成員以及少數特殊的貴客在那裡用餐。一般說來，這些有錢有勢的人，大都還是在屋內的廳堂裡用餐，或者乾脆將宴席設在二樓。到了17世紀，貴族家庭通常更喜歡在比較精緻樸素的房間裡用餐，這樣大家就很難看見他們用餐的情形了。在當時，也有許多狩獵山莊、山村小屋和各種提供人們休閒娛樂的場所。那些地方供應各式各樣的小吃、點心、飲料和糖果，種類非常豐富。在16世紀的英格蘭，鄉間的豪宅屋頂上大多設有一個小塔樓和封頂的隱密場所，主人通常就在那裡進餐。

　　在林伯兄弟的這幅作品中，前景的左邊有一個桌布蓋著的多層的餐櫥櫃。這是顯赫人士舉辦大型宴會的典型特徵，他們就是利用這個壁櫥來展示家中最華貴的餐具。在畫面中，盛宴還沒正式開始，兩個家僕挑選了幾個金屬盤子和木製盤子來盛放食物。他們還捧著一個蓋著蓋子的大碗和裝著酒的大酒瓶。桌子上有一個船型的金屬器皿作為裝飾，這個金屬器皿很大，裡面裝著鹽，這個器皿在公爵的財產清冊上都有清楚的紀錄。在中世紀和文藝復興時期，人們常常喜歡用大量的鹽來裝飾餐桌。桌上的大淺盤裡是一堆又一堆的兔肉和家禽肉，負責切肉的僕人正向著桌子走過來。桌上的淺圓盤是木製的盤子，裡面裝著許多麵包。公爵正在和一位牧師輕鬆地交談著，他們面前放著淺淺的碗，裡面裝著的可能是湯。畫面中也有幾條狗，有的趴在地板上吃麵包屑，有的竟然放肆地跑到了餐桌上。

　　用現在的眼光來看，那些衣冠楚楚的大臣們站在餐桌後面，悠閒地交談著，彷彿再過一會兒就要坐下來用餐似的。而那個站在公爵右邊的人，手裡拿著一根手杖，對著剛走進來的人指手畫腳的指揮，嘴裡喊著：「這邊、這邊。」這個人說的話被清清楚楚的紀載在這幅畫的註釋裡。那些人顯然都是官宦貴族，但從當時的情形來看，他們不像是來用餐的，而是來伺候公爵用餐的。只有神職人員可以和貝里公爵同桌用餐。在最高級的宮廷盛宴當中，

地位較低的貴族們也成了站在餐桌旁伺候長官的高級僕人，他們通過這樣的服務來表現他們對於這些高官們的尊敬和忠誠。因此，通過用餐這點小細節就能看出當時的封建等級。一個人在社會中處於何種地位，在大型宴會上可以清楚的看出來，就像這幅在表述「一月假期盛事」畫裡所展現的那樣。

王公貴族用完餐之後，剩下的食物便賞賜給地位較低的僕人們吃（就像畫面上用來餵狗那樣），這樣既能夠展現他的基督式的慈悲心腸，又能顯示王公貴族們高人一等的顯赫地位。在15世紀，一位來訪的貴族可能有幸能與大官及其牧師共進晚餐，而附屬於大官的諸侯們則沒有這樣的榮幸。如今，英國王室仍然把這種帶有僕役色彩的顯赫官職賞賜給一些官僚貴族們，儘管這些接受封爵的人不必再去承擔過去名義上的那些職責，但依然延續著像《福星高照的貝里公爵》裡的封建傳統，階級地位高下立見。林伯兄弟所畫的盛宴只有男性才能參加，因為這種場合是用來展現權力關係的，而不單純只是家庭之間的聚會。

華麗的銀器

細心的人會發現，公爵的餐桌上並沒有擺放銀製餐具。通常來用餐的人會自備一把小刀用來切碎食物，有時也會自帶湯匙。西元4世紀的拜占庭人最先在吃飯的時候使用叉子。不過在18世紀之前，很少有人會在餐桌上使用叉子。有一幅創作於7世紀的手稿，看起來有些奇怪的畫（現在存藏的是11世紀的版本），畫面中有兩位男士用的是現在的方式，以刀叉來吃飯，儘管那些叉子只有兩個齒。據記載，在16世紀的義大利，人們開始在吃飯的時候偶爾會使用叉子，而在英格蘭則必須到17世紀，才會使用叉子來吃飯。的確，在歐洲的許多博物館裡面都收藏著這些有兩個齒的小叉子，他們都是屬於16、17世紀的風格，然而人們還不確定這些叉子究竟是在餐桌上使用，還是僅僅是在廚房裡使

用。在18世紀之前，用糖醃製的水果就儲存在一個個的小罐子裡，人們在吃這些食物的時候，會使用叉子將它們從罐子裡叉出來。這時候的叉子和開罐器的功能幾乎類似，這時叉子仍然算不上是在餐桌上真正的餐具。

搜尋許多的作品之後，我們可以這麼推測：1400年到1700年之間，人們實際上並不在餐桌上使用叉子。因為叉子幾乎沒有在這段時間的繪畫作品當中出現過，即使有，也是少之又少。荷蘭的畫家巴托洛繆斯‧范‧德‧黑爾斯特（Bartholomeus van der Helst，1613-1670）大約在1649年畫了一幅跟宴會有關的油畫（圖75），畫面當中有個用餐的人使用了兩把餐具，但是我們無法斷定其中一把就是叉子，或許他們用的是兩把刀子。畫面中其他的用餐者有些人正在用刀子削水果，有的人用刀子來吃飯，有的人則是用刀子來剔牙或者做些別的事情。畫面上看得見的餐具幾乎都是刀子，偶爾才會看到有人使用湯匙。

從1400年到1700年的三百年之間，歐洲社會各階層的人大部分都是用手抓東西吃的，用餐之前和用餐的時候，負責切肉的僕人會把肉切成一小塊、一小塊的，這樣子就可以直接用手拿來吃了。如果有必要，正在用餐的人還會準備他自己的專屬小刀，用來把肉切的更小塊一點，或者是把不想吃的部位用刀子剃掉。就算是喝湯或者是吃湯菜的時候，也不見得每次都會用到湯匙。主人通常都會準備好切片的麵包或者其他會吸水的食物，用餐的人會用它們來沾著菜湯吃，這樣就能輕易的把食物中的湯汁吃乾淨。

從繪畫作品中可以看到各式各樣木製的盤子或者是金屬製的盤子，有的扁平，有的中間凹陷，形狀有圓的也有方形的，但也不是每次用餐的時候都會用得到這些餐具。人們常常會把硬硬的扁形麵包當作盤子來使用，將燉好的菜放在麵包上面，讓麵包吸收掉湯汁和油，同時還能在吃完這份主食之後，再把這個麵包一起吃掉。在前面提到的法國貝里公爵餐桌上擺放的金屬盤子，主要是用來顯示公爵顯赫的地位，那是一種財富的象徵。

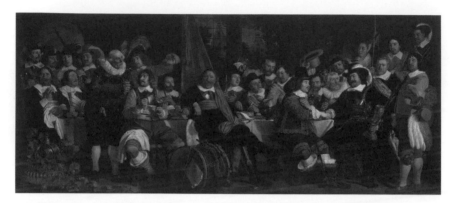

圖75巴托洛繆斯·范·德·黑爾斯特《1648年民兵弓箭隊的慶功宴》（約1649），油畫，
荷蘭，阿姆斯特丹國家博物館。

　　但是人們用餐時如果只用手和刀子，難免會把手弄得一團糟，於是用餐
時便會常常需要洗手或用餐巾擦拭。在大型的宴會過程當中，主人常常會安
排僕人頻繁的遞上餐巾或者遞上毛巾，也會有僕人端水來讓客人洗手。而不
像我們現在會做的那樣，把餐巾紙或者餐巾放在膝蓋上，或者圍在脖子上。

王子專屬的高級侍從

　　在林伯兄弟《福星高照的貝里公爵》這幅作品完成大約一百年之後，杰
拉德·沃倫堡（Gerard Horenbout，1465-1541）創作了《王子進餐圖》（圖
17）。這兩幅作品中的用餐情形非常類似。在這幅畫當中，火爐上方也擺放
著裝飾品，內容也是騎士們的戰鬥場面（這個主題跟法國貝里公爵的掛毯極
為類似，而且也同樣的華麗精緻）。跟以往的畫作一樣，華貴的碗碟陳列在
一個多層的櫥櫃裡，櫥櫃就在畫的左邊，上面蓋著一塊布。桌子的前面有個
僕人正在餵狗，桌上擺著家禽肉。這幅畫當中也有那種精美的船形器皿，可
能也是用來盛放鹽巴用的，另外還有一個用黃金和水晶製成的華麗容器。

除此以外，桌上還擺著麵包，旁邊擺著畫面中唯一的餐具———把刀子。桌面上仍然擺設著層架，上面也都蓋著樸素但是做工非常精細的桌布。王子的地位顯然高於附屬於他的諸侯們，在這幅畫裡階級的高低很明顯的被展現出來。畫面中只有王子獨自一個人在用餐，有個侍者站在船形的器皿前面，肩上還掛了一條毛巾，隨時準備著為王子洗手。這個船型器皿裡放的可能不是鹽，而是用來洗手的水，在這種場合之下用船形的器皿來作為富貴的裝飾倒是十分合適，儘管《福星高照的貝里公爵》那幅作品中的船狀器皿，更像是用來盛鹽用的。

從畫面上看來，杰拉德‧沃倫堡好像是真的直接模仿了《福星高照的貝里公爵》中的一月假期盛事圖。跟林伯兄弟一樣，他也在主要人物的後面加上了火爐，因為這可以展現貴族的高貴形象。畫面中總共有十二個人，除了王子之外其餘的十一個人，都在伺候著王子用餐，畫面左邊有個僕人正揭開門簾端出食物來，畫面中的一切說明了這種用餐的形式是多麼的重要，他代表著王子顯赫的權威與地位。也像《福星高照的貝里公爵》那幅作品一樣，畫面中侍者的衣著都十分講究，珠光寶氣的，很顯然這又是貴族大臣們主動前來伺候王子用餐了。明顯的這又是一個展現個人權力與財富的場合，而不是同儕們之間相互交流的歡樂聚會。在15、16世紀，這些王公貴族都無一例外的要向人們顯示自己是多麼的備受尊崇，彷彿深怕他們的地位會受到質疑似的。

從沃倫堡和林伯兄弟的繪畫當中我們可以看出，在文藝復興運動和日益發展的資本主義開始改變社會的情況下，上層社會的人士正不顧一切地緊緊抓住自己的封建地位。但是，除了其中包含的歷史記憶之外，這幅16世紀早期的裝飾繪畫還說明了，使用餐具有非常重要的社會意義。人們吃什麼樣的食物，在什麼環境下用餐以及和什麼樣的人一起吃飯，都能說明主人及用餐者的身分和社會地位。在沃倫堡的這幅作品當中，很明顯用餐已經不是單純

的是為了吃飯這件事，而是成為一種儀式，其中所呈現的秩序和服從性，也明顯的展示出主人的經濟實力，說明了當時的封建時代中的社會關係。

在現代的社會中，私人的侍從已經很少見到了，所以除了在餐廳用餐之外，在其他的場合中，很少會有侍者會特別為我們做專屬服務，並且能做到完全的恭敬謙遜，甚至曲意逢迎。那麼，現在的餐廳是想讓顧客享受那種封建貴族般的高貴感受嗎？當我們走進一家幾星級的豪華酒店，就能再次重現沃倫堡和林柏兄弟所畫的那些儀式嗎？在回答這些問題之前，我們先來看看幾幅後來出現的貴族進餐圖。

貴族的餐桌正在改變

1669年，揚‧德‧布列（Jan de Bray，1626/27-1697）以他本人和家人作為模特兒，創作了這幅《安東尼和克麗奧佩特拉的晚宴》（圖76）。儘管這只是一段假想出來的情境，但這幅畫仍然展示了巴洛克風格藝術家眼中貴族用餐時的模樣。畫面中的德‧布列夫人正在學克麗奧佩特拉把一隻耳環摘下來，打算把它放進酒裡（從這裡就可以看出當時的生活是多麼的奢侈了）；德‧布列（也代表安東尼）頭上帶著桂冠；而孩子們就扮演著他們的侍從，有的還做出一些古怪滑稽的動作。這幅畫描繪的是一個典型的王室餐宴。畫面裡的貴族氣質中也帶有一種如軍人般的威嚴氣氛；畫的左邊站著一位衛士，他的手裡拿著一支長茅，與林伯兄弟繪畫中的掛毯以及沃倫堡畫中的火爐裝飾有著異曲同工之妙。在這幅畫當中當然也畫著狗，並且畫在非常顯眼的位置上。前景中還畫著具有東方色彩的地毯以及巨大的圓盤，這些和貝里公爵的掛毯和金屬餐具一樣，都是財富的象徵。

在德‧布列的畫當中，昂貴的奢侈品都是隨意擺放的，這跟以前的畫是截然不同的，正好說明了在17世紀，貴族的言談舉止中都帶有一種漫不經

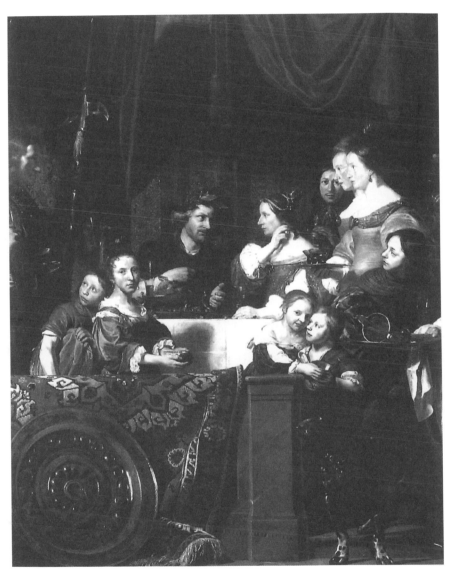

圖76揚·德·布列《安東尼和克麗奧佩特拉的晚宴》(1669)，油畫，美國新罕布什爾州，
曼徹斯特柯里爾美術館。

心的閒散氣質。17世紀的另一位畫家安東尼‧范‧戴克（Anthony van Dyck，1599-1641）曾經為英國的官員以及皇室畫過許多肖像畫，在他的畫中也有這種微妙的隨意自然、閑散輕慢的風格，連人物應該安排的什麼位置上，以及擺出什麼樣的姿勢等等，也都不再拘泥於傳統的做法了。儘管主要人物周圍依然畫著用來象徵著他們崇高地位、榮耀和尊嚴的掛毯以及華蓋。

　　兩幅作品最大的不同是，德‧布列的繪畫中出現在畫面中的瓷器和玻璃器皿。畫家不只是拿金銀製的餐具來炫耀他們的身分地位，而且也會使用其他的裝飾品來張揚主人的富有與顯赫地位，而且畫面的前景中裝飾著大理石欄杆，這也成了崇高無比的地位象徵。除此之外，食物也變得很不一樣，他們吃的不再是家禽肉，而是一隻孔雀，並且把它做成了有羽毛的餐桌裝飾品，餐桌上還有一個豬頭和一些水果。

　　在17世紀，王公貴族的菜餚也發生了巨變，不再像中世紀的貴族們吃的飯菜那樣，必須放上各種各樣的香料，儘管這一點在德‧布列的繪畫中表現的不是那麼的明顯。在中世紀和文藝復興時期的大部分時間裡，貴族菜餚當中的香料多種多樣、風味各異，這些昂貴的香料都是從東方進口的。即便是在今天，印度的烹飪技巧依然跟這段時期的食物非常的相似，都有很多用杏仁和牛奶製作的菜餚，或者是與淋在咖哩飯菜上面的相似辛香調味料，這些食物風味眾多，而且顏色鮮艷。

　　然而在16世紀的義大利，有錢人的飲食卻變得越來越簡單而清淡。調味汁大部分是使用肉湯做成的，這可能是受到了古羅馬人飲食習慣的影響。據說，這種新的清淡的烹飪方式可能是在凱薩琳‧德‧麥第奇與瑪莉‧德‧麥第奇二位公主的影響下，從義大利傳進法國的。這兩位地位很高的女士先後成為法國皇后，他們對法國的烹飪方式影響很大，後來法國食物便開始變得清淡而可口了。

　　儘管德・布列畫的古羅馬風格的作品構圖不是那麼嚴謹，從歷史考證上看來，畫面所描繪的情形也不是那麼精準，但是卻說明了在17世紀文藝復興運動的參與者們，已經普遍能開始欣賞古典文化了。正如這種清淡的烹飪方式，幾乎在所有帶有古典色彩的事物以及有錢有勢的貴族當中逐漸興盛起來了。

　　18世紀封建貴族用餐狀況的代表作品，畫的是孔蒂王子（Thr Prince de Conti）在宮殿當中舉行的晚宴（圖77）。這座宮殿位於巴黎，是一個龐大的

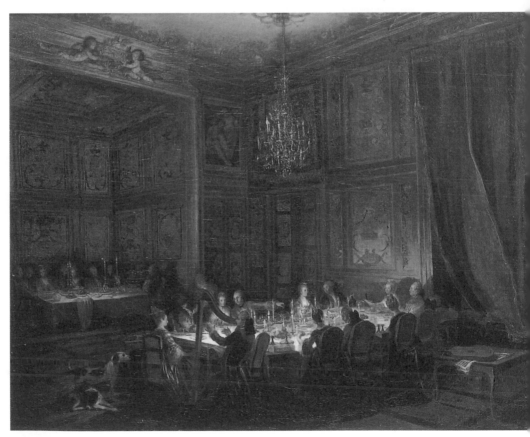

圖77米歇爾・巴德雷米・奧利維耶《孔蒂王子宮殿中的晚宴》（1766），油畫，法國，凡爾賽宮。

中世紀建築群，他的周圍有一間監獄、一座教堂和許多的居住區。米歇爾‧巴德雷米‧奧利維耶（Michel Barthélémy Ollivier，1712-1784）在1766年畫下這幅貴族晚宴圖時，還只是一個名不見經傳的小畫家。

在這幅畫當中，桌面上燭火輝煌，一位彈豎琴的樂師正在為用餐的人彈奏豎琴，右邊的柱子上還有一把吉他和樂譜。儘管在之前我們介紹過的繪畫作品中，貴族的宴會裡並沒有出現過音樂伴奏，但是在大約1400年以後，音樂伴奏卻在用餐的繪畫中頻頻地出現。奧利維耶的18世紀宴會圖當中仍然畫著狗，狗兒正在四處閑逛。幾個世紀以來，獵犬也代表著封建時代的貴族家庭，當然還暗示著他們享有獨一無二的狩獵特權。

畫面上出現的獵犬顯示了上層社會和肉食之間微妙且無法切斷的關係，因為肉是他們狩獵的成果。而提到狩獵，人們總是會聯想起當時上層社會的人受到拜物主義的影響，他們熱衷於把大自然的動物變成自己餐桌上的食物，他們餐桌上的豐富美食，原來可都是活生生的動物啊。

叉子的象徵意義

在奧利維耶的繪畫中，貴族似乎已經失去了傳統的優越地位。人們分不清哪一位是主人，哪一位才是最重要的人物，階級似乎已經從這個時代開始變得模糊不清了。畫面中有兩張桌子，但是哪一張才是主桌呢？

封建貴族們也好像不再那麼需要強調他們的無上權利了，畫面中的人物舉止隨意，自由交談著，到處洋溢著輕鬆活潑的清新氣息，隱隱透露出一種微妙的新變化，比起17世紀德‧布列的畫作還要明顯得多。看來孔蒂王子並不太喜歡突顯自己高人一等的地位。

值得注意的是，儘管精美的餐具能夠展現主人的財富和勢力，但是在這

幅畫中卻幾乎都沒有出現。餐桌上放的都是玻璃製的餐具，就連酒杯也都是玻璃的。盛水果的器具倒是比其他畫作中的更大，也是桌面上的精緻裝飾之一，而桌上的柑橘則擺成了一個漂亮的金字塔形狀，畫面中一位女士手裡還拿著水果，那既是美麗的裝飾，又是豪華宴會中的必備的食物。

儘管克麗奧佩特拉的本尊——德・布列夫人——在她丈夫創作的17世紀的畫面中佔有著非常重要的地位，但是到了18世紀，奧利維耶的繪畫中女性的重要性卻顯得更加明顯，廳堂中到處都是女性的身影，她們大多數都有男性為伴，於是，這場晚宴便成了一個面對面的宴會場景，與林伯兄弟和沃倫堡所畫的用餐場景形成了鮮明的對比。

畫面中用餐的人數和餐廳的規模大小，或許才是最能夠展現這種新的優雅氣質，與說明當時不再那麼炫耀權勢的新作風。在這個裝飾得華麗宏偉的宮殿式餐廳裡，用餐的人顯得特別渺小，他們的身分與地位在這裡並不突顯。但這並不代表18世紀的貴族們不會覺得自己高人一等，也不能說他們不再覺得自己的地位永遠高於大自然，恰恰相反的是，正是因為他們對自己的地位充滿了自信，所以才會覺得沒有必要再去炫耀他們的地位和特權，因為這些尊貴的身分標誌已經是人盡皆知的事實，其印象早就無可撼動。

在奧利維耶的繪畫中桌面上的細節展示的並不多，有些地方甚至於讓人分辨不出來。我們看不到刀叉和其他精美的銀製餐具，但人們都知道在當時這些一定是餐桌上必備的東西，因為從18世紀早期開始，幾乎所有描繪上層社會用餐的畫面裡，都看得到刀叉和銀器。舉例來說，18世紀尼古拉斯・朗克雷（Nicolas Lancret，1690-1743）畫了一幅酒會場景的作品（圖78），畫面上有配餐的麵包和火腿，桌子上還擺著叉子。即使是在這種隨意而自然的飲酒節上，叉子也都能派上用場，可見當時叉子在一般生活中的應用是多麼的普遍了。

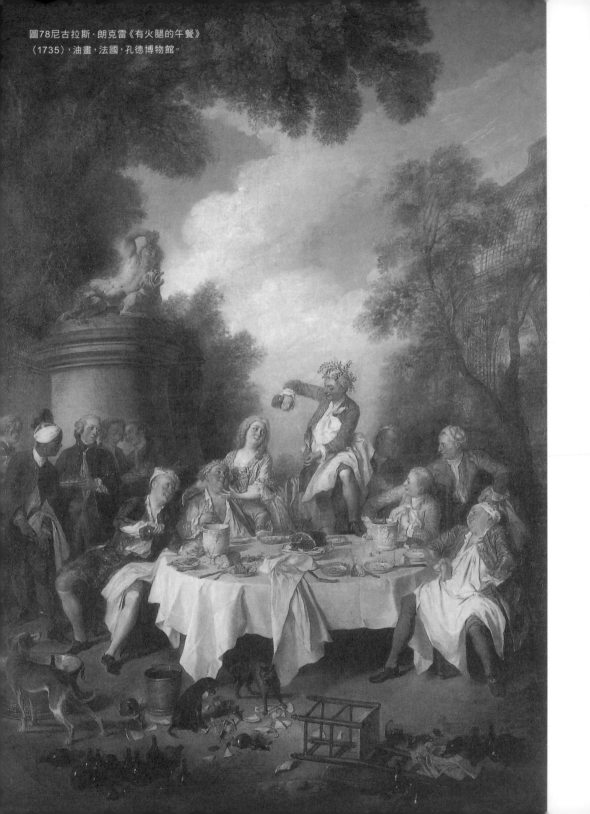

圖78尼古拉斯·朗克雷《有火腿的午餐》
（1735），油畫，法國，孔德博物館。

權貴們的宴會

　　要了解19世紀貴族用餐的形式，可以看看阿道夫‧馮‧曼哲爾（Adolf von Menzel，1815-1905）於1878年所創作的繪畫——《舞會上的晚宴》（圖79）。從這幅畫當中可以發現18世紀的新興潮流越來越興盛。曼哲爾畫的是當時柏林王宮中舉辦的一次自助餐舞會。畫面中有兩個餐廳，人們不再拘泥於傳統的用餐禮儀，他們有的坐著，有的站著，用餐時甚至連桌子也省略不用了。

　　畫面中主人和客人已沒有什麼固定的動作和姿態，傳統上正式的餐桌禮儀和森嚴的階級制度不復存在。主人也不再是位於畫面的中心，甚至就連是哪一個王室或哪位貴族舉辦了這次晚宴也分辨不出來了。人們在宴會場合中

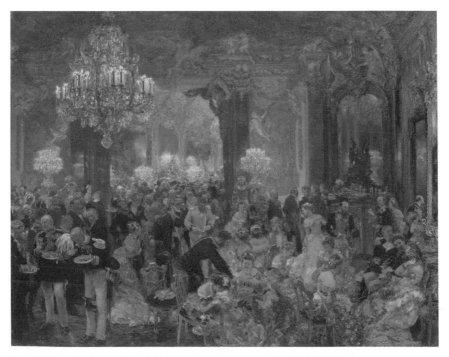

圖79阿道夫‧馮‧曼哲爾《舞會上的晚宴》（1878），油畫，德國，柏林國家博物館。

隨意地吃喝、交談、跳舞。不過在畫面中許多軍官穿著各式各樣的制服，在宮殿裡吵雜的人群中顯得陽剛氣十足。

不過曼哲爾畫的自助餐會是比較特殊的一種。在19世紀，一般的宴會中仍然是有餐桌的。儘管如此，在歐洲宮廷中舉行這樣的晚宴，本身就給人一種很新鮮的感覺，王公貴族的地位已經不再被刻意突顯，社會階級和封建秩序也不再那麼明顯且特殊。曼哲爾畫了一個與過去都不一樣的世界，在這個世界裡，不管一個人的地位是不是世襲、身份是否顯赫，別人也都看不出來。就因為這種地位既不明顯也不那麼確定，因此更需要自己在這個千變萬化的世界中不斷地爭取曝光的機會。

在宮廷式的盛宴之中，是食物把社會上的顯赫人物連結起來的，而曼哲爾又告訴我們，19世紀人物的顯赫地位並不是「一成不變」的，而是「不太確定」。在這個柏林的皇宮裡，人們穿著盛裝，混雜成一片人海，而且其中看起來沒有誰是主角，人們沒有什麼可以明確引導的方向，只好任由目光游移於其中，與畫面中的人們遙遙相望，不知道畫家究竟想要表達些什麼。在這幅作品中，人們只能根據自己位置的遠近而在彼此之間產生關係，並沒有其他更重大的聯繫。

與奧利維耶的作品相比，曼哲爾更加突顯「人」會受環境限制的主題。儘管如此，這幅作品仍然在畫面當中渲染著歡快的氣氛，突出享受美食的樂趣，這與過去的作品是一樣的。畫面中的人們各個熱情洋溢，倒真的很像阿爾岑筆下豐盛的水果蔬菜，展現出富足、熱情和歡愉的氣息。這證明了不管社會如何變遷，享受食物的樂趣是永遠都不會改變的。

想要表現20世紀貴族和王室的飲食生活，單單只是靠著一幅充滿貴族氣息的畫作，是很難展現當時的社會狀況的。隨著19世紀以來社會的進步，因為顯赫的出身而得到的權勢越來越少，到一次世界大戰以後，這樣的特權就完全不存在了。

描繪在宮殿當中貴族用餐的作品，也不再僅僅著重於表達這些統治者的奢華無度了。迪亞哥·里弗拉（Diego Rivera，1886-1957）的畫作《華爾街宴會》（圖65），是在1923年到1928年之間在墨西哥教育部的牆壁上完成的，人們第一眼看到這幅畫時，總會覺得這是一幅表現大人物用餐時的情景。

在這幅壁畫當中，約翰·戴維森·洛克菲勒（John D. Rockefeller，1839-1937）和其他資本家正小口小口抿著香檳，他們都是當時世界上新一代的菁英（在19世紀後半葉，這種酒和特製的酒杯象徵著財富和社會地位。幾乎所有的酒和與之相應的飲酒器具、飲酒禮儀都有嚴格的對應和不成文的規範，這正是當時工業化普及之後，表現在飲食業當中的樣貌）。

但里弗拉是個共產主義者，他創作這幅畫的目的是嚴厲批判資本主義的象徵性作品，而不是要真實的重現權貴人物們的宴會場面。舉行宴會的地方其拱頂是用錢來作裝飾的，畫面中還有一台為了股票報價用的傳真打字機，桌上還有一個具有反諷意味的自由女神像檯燈。這些東西都是為了要凸顯對資本主義霸權的諷刺，而不是想描繪這些權貴菁英們用餐的真實情形。

咖啡的特殊角色

朱爾斯-亞歷山大·葛魯安（Jules-Alexandre Grün，1868-1938）畫的《晚宴的尾聲》（圖80）描繪了一幅高層人物如何用餐的作品，表現了更加真實的場景。這幅畫完成於1913年，這是第一次世界大戰爆發的前夕。在這幅畫中，女士依舊是宴會當中的主角，鮮艷的服飾和豔麗的裝扮是當時法國奢華晚宴的一大特色。她們各個珠光寶氣，穿著精緻的禮服，在華麗的大廳裡相互爭艷，更加證明這是一個高級人士的晏曾場台。

這時晚宴已經進入尾聲，人們正在輕鬆的互相交談，身穿黑色禮服的男士們在這個談笑風生的場合當中稱職地扮演著配角。與曼哲爾的畫作不同的

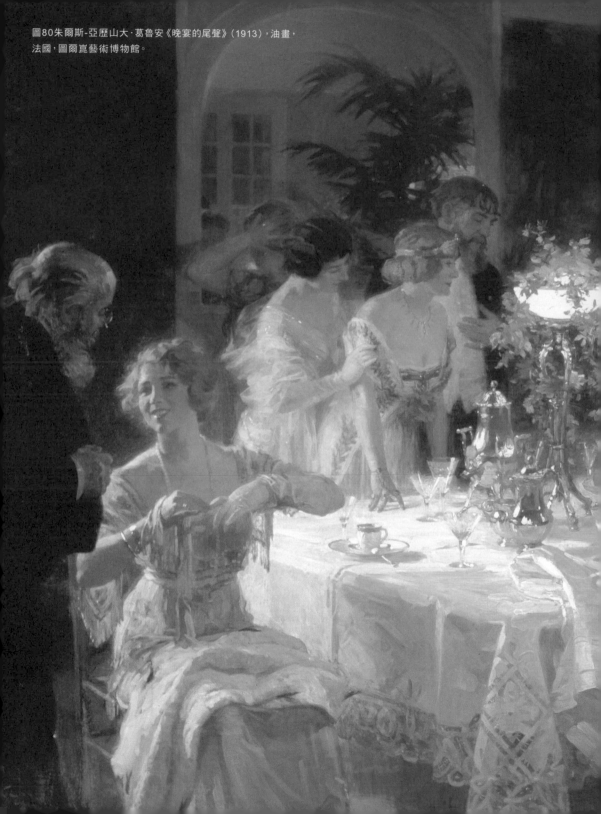

圖80朱爾斯-亞歷山大·葛魯安《晚宴的尾聲》(1913)，油畫，
法國，圖爾崑藝術博物館。

是，這幅畫當中沒有身穿制服的軍人來突顯宴會中人物的特殊身份。不過葛魯安曾經為巴黎的高級餐廳設計過海報和精美的菜單，因為這幅畫的成功，可以想見他對用餐禮儀了解得非常深刻。

在這幅畫當中，有非常豐盛的食物但看起來並不奢華。雖然畫面中描繪的並非正式場合卻充滿著高貴的氣息。畫家生動地描繪出咖啡快要喝完，人們即將戴上手套陸陸續續準備離開餐桌的情形。他們並不像離開教堂那樣必須一起退場，而是三三兩兩、成雙結對的離開。有的正起身告辭，有的又折了回來繼續未完的話題。

畫家選的這個時候正是人們感到最心滿意足的時刻——食物正在消化當中，腦袋享受著用餐後的幸福與放鬆的瞬間。畫面中的氣氛非常隨意，有些人撐著胳膊斜倚在桌子上，有的則在整理頭髮儀容，有的閑散地坐在椅子上。宴會即將結束，不會有人想繼續遵守那些嚴格的用餐禮儀。

畫家的觀察角度也十分隨意：從桌子的一角入手，室內的情景一覽無遺。桌上盛咖啡的銀器閃閃發光，檯燈上面裝飾著一圈鮮花和裸體的女子雕像。這些都不是對稱的擺設，而是精心的分散安排，就像畫面中人物的座落位子那樣。隨意瞧瞧畫面中其他的房間，就能看見裡面有一間休息室，那是人們用來談天說笑、輕鬆交流的地方。這樣，這場宴會才不會讓人覺得好像是被關在蒸籠裡一樣，悶熱不堪，又透不過氣來。

在社交場合當中，咖啡扮演著將人們親密連結起來的角色，但也意味著快樂的宴席即將結束（這一點以後我們會再詳細說明）。在這幅畫當中，咖啡的作用是十分明顯的。

這幅20世紀的繪畫和以往的許多作品一樣，都表現著享受豐盛美食之後的滿足感。然而，在這裡，人與人之間的相互關係卻並不明顯。我們不知道

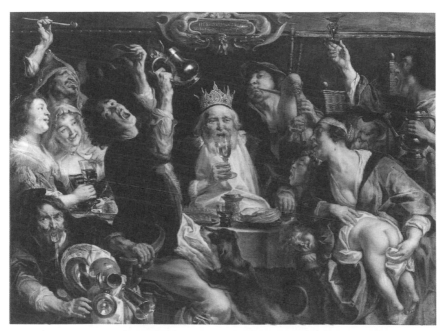

圖81雅各布·喬登斯《喝酒的國王》（約1650），油畫，比利時，布魯塞爾皇家藝術博物館。

他們是搭檔，還是父母、家人，更看不出誰是宴會的主人，還有哪些是有權有勢的人物。正如之前的奧利維耶和曼哲爾的作品那樣，這幅作品並不是為了要彰顯哪個人的身分地位。

　　畫面中的餐桌代表某個社會階層，但其中個人的身分卻被刻意隱藏了起來，或許我們只能從在場女士們的穿著和珠寶等細節上來判斷了。甚至就連那位坐在首席的女士（在畫面的左側），都可能不是這場宴會中的女主人。在這幅畫裡，個人的社會地位並不重要，畫面中絲毫沒有表現出每個人物社會地位的差別，他們肩併著肩、成雙成對，沒有必要區分身份的高低來。

162

　　然而，從整個宴席以及宴會的布置上看來，這必定是一個菁英人士的聚會，只有具備某種資格的人士才能參加。注意看，畫面中並沒有出現僕人，既沒有男僕照應者，也沒有女僕過來清理桌子。整個宴會中我們看不到任何一個侍候別人的僕人。當然，稍後一定會有人過來清理餐桌，而且是在所有的人都離開了之後。或許每道菜都是由侍者端上來的，但畫面中卻看不到他們，這說明這個社會剛剛有了些許的民主思維，至少民主思想已經在上層社會中興盛起來了。在諸如宴會的社會聚會上逞威風已經不再是一種禮貌的行為了。

　　在談到「烹飪」那個章節當中我曾經提到過，畫家並不會特別強調食物帶有國家的地域色彩，因為食物因人而異，而且一直以來食物的地位並不高，在藝術創作當中屬於不登大雅之堂的類別。「烹飪」那個章節中還指出，在種類不多的食物繪畫當中，有一種氣勢宏大的盛宴場面的畫作是為了用來描繪畫面中人物的社會地位。而有些宴會作品也的確是用來表現社會階級的，這種作品表明了用餐者都是屬於某個特殊的階層，因為這個宴會讓大家聚在一起。但是請注意，在這種場合中，食物的作用已經微乎其微了，吃的東西成了隱約可見的物件。

　　我們可以假設一下，要是畫家讓孔蒂王子的客人對著其他人揮舞著手中的大煎餅，以此來展現一種國家民族的色彩，那場面該是多麼的滑稽。要是奧利維耶真的這麼做，那麼他的作品就很有雅各布‧喬登斯（Jacob Jordaens，1593-1678）畫的《喝酒的國王》（圖81）中醉醺醺的聚會場面的味道了。在那幅用來諷刺人物的畫作裡，那些成員們正在高興地開懷暢飲，場面極為不雅。食物在此顯得有點太過物化也顯得太過平常，這種類型的作品長期以來為高尚的藝術所不齒，因而在公眾場合中永遠占據不到很高的位置。

隨意自然的新時尚

　　正如葛魯安在1913年創作的那幅作品一樣，許多油畫描繪的都是宴會即將結束時的場景，並且從畫面中可以看出食物都很豐盛。人們喝著咖啡，品著醇酒，或者小口小口吃著水果、品嘗著精緻的甜點，心滿意足地享受著豐盛宴會之後的飽足感。畫面中的人物表情都顯得輕鬆，桌上的盤子裡還有許多的剩菜，玻璃瓶中也留著還沒喝完的酒，這就更加顯示出食物的豐盛程度。

　　例如法國畫家雷諾瓦（Pierre-Auguste Renoir，1841-1919）在1879年所畫的《午餐結束》（圖82），表現的是「飯後來根菸」的場面，這在19世紀已經逐漸形成一種風尚與飲食慣例，具有許多的社會意義。但是吸菸的只限於男士，如果當時有女士在場的話，那就說明了這些女士並不是很體面的貴族小姐。這幅畫當中的場合並不是十分優雅的地方場所，因為雷諾瓦畫的是一位男士正在低頭點菸的剎那，這甚至還表明了當時人們並不那麼嚴格的遵守正規的社交禮儀。

　　然而面對這個畫面，我卻並不想去批評畫面中的人物，相反地，我認為雷諾瓦成功地表現了一種隨意自然的效果。畫面中右邊的那位男士屬於中產階級，可能剛剛還請女士們吃過飯，這家飯店並不豪華，是下層人士經常去的蒙馬特區酒店。雷諾瓦和其他印象派畫家畫了很多類似的生活場景，通常都是在法國巴黎郊區塞納河畔的露天飯店當中。這幅1879年所創作的作品，畫的不是家庭生活，也不是工作上的聚會，更不是假日的慶祝場合，而是法國巴黎市裡一個不遵守常規禮儀的青年的生活模方式。請看看，他抽著香菸，全然不顧傳統的社交禮節。他這麼做並不是因為他不懂禮貌，而是因為他正承襲著一種新的時尚品味，覺得那些舊的刻板禮節根本就不適合在這種場合中出現。

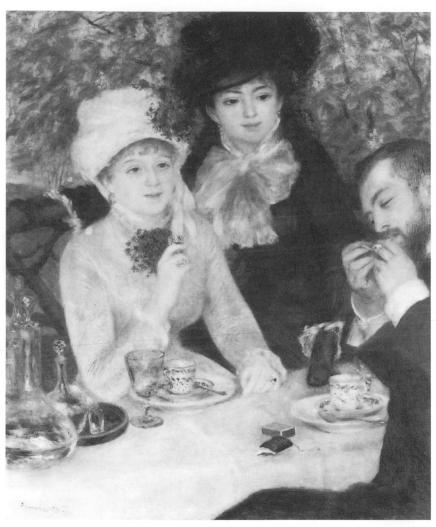

圖82雷諾瓦《午餐結束》（1879），油畫，德國，法蘭克福美術館。

　　十年前愛德華·馬奈（Édouard Manet，1832－1883）創作了一幅《畫室裡的午餐》（圖83），與雷諾瓦的這幅畫有相似的韻味。馬奈畫的場景是在畫家的畫室裡，桌子上擺著咖啡和餐後喝的酒，有一個人正懶洋洋地坐在椅子上，舒服的吸著香菸。即使是在室內他頭上還戴著帽子，這是很不禮貌的行為。然而畫面中的這位男士形象，應該是當時巴黎用餐者的典型：舉止隨意、穿著講究，卻表情冷漠。在畫面的前方有一位年輕男士斜倚在桌子旁邊，他穿著入時，和那個吸煙的人一樣，渾身散發著一種怡然自得、懶洋洋的氣質。這兩個人都隨意地靠在家具上，臉上流露著不在乎的神情，或許按正規的禮儀來看，他們的舉止有點不太禮貌。畫面中還有一位女僕手裡捧著咖啡罐，這同樣說明了這個時刻代表用餐時光即將結束。

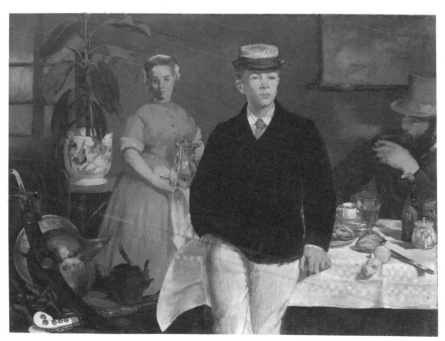

圖83馬奈《畫室裡的午餐》（1869），油畫，德國，慕尼黑新比那克博物館。

　　畫面的旁邊還放著一些畫家的道具：一把小小的劍、一頂頭盔和畫家用過的一些陳舊道具。這些道具使得畫家的生活顯得輕鬆自在，這或許是為了要和別的作品中鮮明的現代氣息形成對比。這位畫家的生活看上去十分精緻而講究，但卻又很隨意自然，相對於其他的職業型態，畫家的生活顯得並不那麼嚴謹吧。

像小說一樣精彩的繪畫

　　有關用餐的畫作往往就像小說中描寫的一個片斷那樣。有許多這類繪畫作品，在風格上都跟托爾斯泰的小說《安娜‧卡列尼娜》（1875年7月第一次出版）中的一個場景十分相像：

　　當列文和奧布隆斯基一起走進飯店的時候，他不由得注意到在斯捷潘‧阿爾卡季奇的臉孔和整體的姿態上有一種特殊的表情，也可以說那是一種被壓抑著的光輝。奧布隆斯基脫下外套，帽子歪戴著，踱步走進餐廳，對著那些穿著燕尾服、拿著餐巾、聚在他周圍的韃靼侍者吩咐了一聲。他向四周遇見的熟人左右點著頭、打著招呼，這些人在這裡也像在任何地方那樣，很歡悅的迎接著他，然後他走到立食餐台之前，喝了一杯伏特加，吃了一片魚，開了開胃，跟坐在櫃檯後面，用絲帶、花邊和捲髮裝飾著的，塗脂抹粉的法國女人說了句什麼話，引得那個法國女人開懷大笑了起來。列文連一口伏特加都沒喝，只因為那個好像全身都是用假髮、香粉和化妝品裝扮起來的法國女人，令他感到無比厭惡。他連忙從那女人身邊走開，好像從什麼齷齪的地方逃開一樣。他整個心充滿了對基蒂的懷念，他的眼睛裡閃耀著勝利和幸福的微笑。

　　「請這邊來，大人，這邊沒有人會打擾大人您。」一個白髮蒼蒼、特別囉嗦的老韃靼侍者這麼說著。他的臀部非常大，燕尾服的尾端在後面大大的被撐開來。

「請進大人」，他對列文這麼說著。為了表示他對斯捷潘·阿爾卡季奇的尊敬，因此對他的同行客人也一樣的殷勤。

轉眼之間，他已經把一塊新的桌布鋪在一張已經鋪有桌布、位於青銅吊燈下方的圓桌子上，並且把天鵝絨椅子推了過來，手裡拿著餐巾和菜單，站在斯捷潘·阿爾卡季奇前面，等待著他的吩咐。

「要是您喜歡，大人，馬上就會有包廂空出來。戈里岑公爵和一位太太正在裡面用餐。新鮮的牡蠣上市了。」

「噢，牡蠣。」

這時斯捷潘·阿爾卡季奇遲疑了起來。

「我們改變原定計劃，如何？列文。」他說著，並且把手指頭放在菜單上。他的面孔露出嚴肅的躊躇神情。「牡蠣是上等的嗎？這可得留意些。」

「是從佛倫斯堡運來的，大人。我們沒有奧斯坦特產的。」

「佛倫斯堡就可以了，但是不是夠新鮮呢？」

「是昨天剛到的。」

「那麼，我們就先來牡蠣吧，然後把我們的原訂計劃全部改掉，如何呢？」

「對我來說都一樣。我最喜歡的是蔬菜湯和燕麥粥，但是這裡當然沒那樣的束西。」

「大人您喜歡俄國的燕麥粥嗎？」韃靼人彎著腰對著列文這麼說著，就像褓姆對著小孩說話那樣。

「不，說正經話，凡是你選的當然都是最好的。我剛剛溜過冰，現在肚子餓了。不要以為……，」他察覺出奧布隆斯基臉上的不悅，於是補充說，

「我不尊重你的選擇。我是最喜歡吃美味佳餚的。」

「我希望是那樣，不管怎樣，食物是人生中的一大樂事」，斯捷潘．阿爾卡季奇這麼說。「那麼，伙計，給我們來兩打——或許太少了——來三打牡蠣好了，再加個蔬菜湯……。」

「新鮮蔬菜」，韃靼人用法語唸著菜單，隨聲附和著說。但是斯捷潘．阿爾卡季奇顯然不願意讓他享有用法文點餐唸菜名的快樂。

「來點蔬菜，你知道。再來個比目魚加濃醬油，再來……烤牛肉。留心要最好的。喔，或者再來一隻閹雞，再來就是來一客罐頭水果。」

這時韃靼人想起了斯捷潘．阿爾卡季奇不喜歡用法文菜單點菜的舊習慣，卻沒有跟著他重複念著菜名，還是寧可給自己用法文重複唸一次菜單的樂趣：「新鮮蔬菜湯、醬汁比目魚、香菜烤嫩雞、蜜汁水果……，」於是立刻，就像裝有彈簧那樣，他一下子把菜單放下，又拿出一張酒單來，遞給了斯捷潘．阿爾卡季奇。

在像小說一樣的敘事性繪畫作品中，人們無精打采的姿勢、隨意的眼神以及用餐的背景和食物本身，都可能有著非常重要的含意。都在暗示著人們的心境、人們精神世界的傳達，或者是隱含著整個故事的主題。霍加斯（William Hogarth，1697-1764）正是這類帶有文學色彩的繪畫作品的先驅，他有時候也會用這種方式作畫。在他的作品中對於人物的塑造和畫面的故事與情節，描繪得十分明顯。一直到1883年，威廉．奎勒．奧查德森（William Quiller Orchardson，1832-1910）創作了一幅描繪現在生活的作品《利益婚姻》（圖84），這幅畫透過對人物的姿態、眼神和餐桌的描繪，更巧妙貼切地塑造了人物的鮮明形象。

奧查德森的這個一系列的故事是在一塊又一塊單獨的畫布上完成的，這

幅作品便是其中之一。畫面上這位美麗的少婦當初是為了金錢而跟畫面中的這位男士結婚的，現在她已經厭倦了這種無趣的生活。他們夫妻分別坐在餐桌的兩端，大大的拉開了他們之間的距離，而這種景象恰好就是他們夫妻倆關係的寫照。一方已經明顯厭倦了這種生活，另一方也察覺到對方不滿的情緒。餐桌上擺著華麗的餐具，說明了他們的生活過得非常富足。

在這幅畫當中，食物代表著金錢和社會地位，同樣地，畫面的右邊有一位侍者，這也說明了這是一個顯赫的家庭。然而，這間佈置華麗的餐廳還代表著更深一層的意義。畫家筆下的這個餐廳非常大，相對的反映出主人內心的孤獨感，傳達出他們夫妻倆生活的空虛。餐桌上雖然擺滿了美酒佳餚，但這二位主人卻一口都不想吃，反而神態輕漫懶散，思想彷彿游離於美食之外，女主人的這種狀態正表現了她當時的心情和落寞的處境。

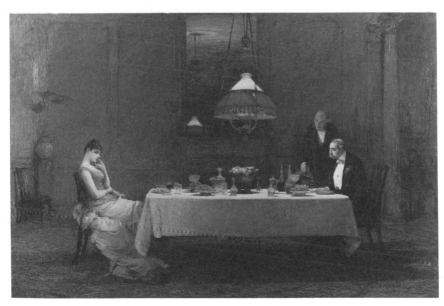

圖84威廉·奎勒·奧查德森《利益婚姻》（1883），油畫，英國，格拉斯哥美術館。

其他表現隨意自然用餐的畫作，大多數都瀰漫著一種優閒的氣氛。人們的心情更加愉快了，不再受繁文縟節的約束，遠遠逃離了刻板的禮儀規範。用餐人的姿態和動作都有點像市場畫中的人物，他們就像那些商品一樣，隨意分散在各個角落裡，而且這種情形在許多靜物畫當中也可以見到。

影響深遠的荷蘭靜物畫

17世紀荷蘭的靜物畫創立了許多食物畫的規範，當時以及後來的作品便紛紛仿效。舉個例子來說，這類畫作裡面的器皿和食物都是隨意地擺放著，桌布斜拉在一邊，形成許多皺褶；餐具胡亂擺放，刀把對著觀眾；檸檬皮削成了螺旋狀，桌上的糕點只吃了一半。

畫面中只有閃閃發光的金屬酒瓶和玻璃杯還算得上有點水準。皮爾特·克萊茲（Pieter Claesz，1596/97-1660）、亞伯拉罕·馮·貝倫（Abraham van Beyeren，1620-1690）、讓·大衛·德·海姆（Jan Davidsz. De Heem，1606-1683/1684）、威勒姆·克拉茲·赫達（Willem Claesz Heda，1593/1594-1680/1682）、威勒姆·卡夫（Willem Kalf，1619-1693）和其他許多人都採用這些規範並加以發揚光大。

從那時候算起來兩百年間，大多數的食物畫都是採用這樣的手法。這些荷蘭靜物畫常常給人一種正在用餐的印象，觀眾好像就正好處於用餐的位置上，看到餐具凌亂的擺放著，食物也零散的放置，就像是有人剛剛用完餐以致於桌面凌亂的樣子。

17世紀最有影響力的荷蘭靜物畫當中，大多數的畫作都描繪著隨意擺放的成堆食物和餐具。而在當時的西班牙，靜物畫的畫家則都把食物和餐具畫的更分開一點，有時還把它們排列成幾近乎方形，或者乾脆排成一行（圖31和圖41）。荷蘭靜物畫仍然會很刻意地突出畫面上的銀器，它們會放置在黑暗或是

淺灰色的背景前，顯得熠熠生輝。17世紀荷蘭靜物畫當中的食物仍然是幾百年來最常見的東西：水果、魚類、貝類、火腿、盛有酒的杯子、麵包、餡餅、禽肉、橄欖油、乾果和甜點，在大約1725年以前還經常會畫上奶酪。

荷蘭畫家在創作市場和廚房的畫作時，常常會很大膽的畫上捲心菜和沙拉，但實際上荷蘭人卻不怎麼吃這些東西。傑瑞特‧道在畫荷蘭人做飯時還會加上搗碎或剁碎的胡蘿蔔和洋蔥（圖54），然而實際上當時的荷蘭人也不吃這些東西。

17世紀德國和瑞士靜物畫的畫家有時候會在畫面上加上一些綠葉，例如幾片韭菜葉子或是萵苣葉，但是荷蘭畫家卻從不這樣做。在17世紀，義大利靜物畫的畫家筆下會出現大塊大塊的牛肉、羊肉（這些食物在荷蘭描繪市場和廚房的畫作當中也很常見），但是荷蘭畫家在創作用餐時的作品中卻不會出現這樣的東西。

西班牙靜物畫當中常見的刺薊和芹菜在荷蘭關於用餐的創作中也沒有出現過。不管是什麼樣的原因，荷蘭畫家對於他們要畫的東西都會經過選擇，而這些選擇也決定了藝術史的內容。

夏丹、塞尚、梵谷與馬諦斯或許在某些地方沒有完全按照這種荷蘭巴洛克的風格走向，但是，他們在創作的過程中非常注意學習過去的藝術大師們的風格，並將這些過往的經典風格與他們自己的繪畫風格連接起來。關於荷蘭的食物和餐桌裝飾的靜物畫作品，也為靜物畫寫生設立了很多的標準。17世紀之後，如果一個靜物畫家不按照這些標準來創作，就說明了他想表達一種特殊的含義。我們前面提到過的卡蘿創作於1938年的《大地的果實》（圖43），她就刻意畫上一些荷蘭畫當中所沒有的東西，她這麼做顯然是為了表示對墨西哥民族主義來臨的敬意與歡迎。

單單從畫的數量就可以看出荷蘭靜物畫影響藝術創作有多深。歐洲和美

國的大型博物館中收藏者數千幅荷蘭的靜物畫作品，這些大師級的作品形成了一種強大的權威力量。義大利和西班牙的食物畫雖然也同樣種類繁多，但無論是作品的數量還是名氣，都不能與荷蘭的畫作相提並論。這種現象很有意思，因為幾百年來荷蘭的烹飪並不怎麼出名，勉強算得上有荷蘭特色的食物是一種大雜燴燉菜，但卻是一種不登大雅之堂的平民食物，荷蘭的靜物畫作品裡從來沒有出現過這種食物。

想了解食物畫的長遠歷史，就必須要看17世紀的荷蘭繪畫。我們前面提到過，皮爾特·克萊茲曾經畫了一幅與大齋節相關的《鯡魚和啤酒靜物畫》（圖42），這是一幅描繪一般食物的佳作。畫面上的食物非常簡樸，只有一大杯的啤酒、切成塊的魚、一小塊麵包、一盤像是刺山果花蕾的沾醬和一個搗碎了的榛子殼。

然而，在這種斯巴達式的簡樸飯菜中也透露著精美和富足的痕跡。桌子上的華麗的刀具，飾著花紋的玻璃杯，這些餐具應該都很貴重。麵包也不是很粗糙的黑麵包，而是很高貴的白麵包，也是一種很富足的象徵（因為在17世紀的荷蘭共和國，把被寵壞了的富家子弟稱為白麵包孩子）。荷蘭靜物畫總是帶了些安詳、甜蜜和富貴之氣，即使是表現節制、死亡或是罪惡的畫作也不例外。

猜猜他們是怎麼吃飯的？

現在我們再來看荷蘭靜物畫的主要代表人物皮爾特·克萊茲的畫作（圖85）。這是一幅關於早餐的作品，這類創作的背景大部分都是單色調的，畫面中的食物都是冷食，餐具並不華麗，裝飾上絕不浮誇。但是這幅畫的畫名卻不是很恰當，因為在19世紀之前人們幾乎是不吃什麼早餐的。一天中真正吃的第一頓飯叫做早午餐（有人稱之為正餐），是在上午十點到十二點之間吃的。而且畫家畫的到底是不是一頓正式的餐還值得我們仔細推敲。人們在

觀賞巴洛克式荷蘭靜物畫時，常常會在心中出現一個疑問：這到底是一頓正餐還是其他的時刻？這幅畫也不例外。畫面中的物品顯得非常雜亂，這與幾百年來整齊有序的飲食擺設習慣非常不同。

從有關食物的文學作品（其中也包括宴會上的餐桌擺設的紀錄）當中，我們也可以看到，至少是從西元15世紀開始一直到19世紀，甚至更晚之後，在英國和歐洲的其他國家裡，餐桌上的飯菜必須嚴格按照順序排放整齊，甚至還必須對稱排列。桌子上也必須鋪上乾淨的桌布。弗蘭斯‧哈爾斯（Frans Hals，1580-1666）畫了一幅《聖喬治城守衛軍官的宴會圖》（圖86）。畫面中的桌面非常整潔，每位軍官的前面都整齊的擺著一個盤子，這是正式用餐時的正常擺設。然而，大多數17世紀的靜物畫卻不是這樣做的，畫家之所以會這麼設計，目的之一就是要表現出一種動態感。

在皮爾特‧克萊茲的畫中（圖85），桌子上擺著一把餐刀稍微斜斜地對著觀眾，還有一把刀鞘，刀鞘上的藍色綬帶隨意的懸吊在餐桌前面，和螺旋形的檸檬皮相映成趣。帶刀鞘的餐刀顯然是用餐的人隨身帶來的，因為在18世紀之前，主人是不會把刀子和其他用餐的用具擺在桌子上的。從畫面中我們知道，在這之前有人切過食物、削了檸檬皮、隨便吃了點東西，原因是這絕不可能是廚師將刀子放在桌上，然後再回去繼續準備午餐的樣子。這還真的很像是一頓正餐，不過食物擺放得有點亂。我們可以看到桌上有麵包、螃蟹、龍蝦、一盤為海鮮調製的沾醬、兩顆檸檬、酒、一個盛葡萄酒或啤酒的高腳玻璃杯、一隻手錶和一隻酒瓶。所有的食物都擺放在金屬的盤子裡，只有沾醬放在一個東方樣式的磁盤裡。桌布只蓋住桌子的右半邊，還產生了許多皺褶，好像有人隨意把它挪到了一旁似的。盤子疊得亂七八糟的，儘管從整體上來看，盤子的確疊成了漂亮的金字塔形，但是從用餐的角度來說，這種擺設也未免太過隨意了。

圖85皮爾特·克萊茲《蝦蟹靜物畫》（1643），木板油畫，美國，明尼蘇達州，明尼亞波利美術館。

　　或許就像比利時評論者安妮·洛文塔爾（Anne Lowenthal，1972~）所說的那樣，這些靜物畫畫的並不是一頓正餐，而是一些讓人看了舒服的珍貴食物罷了。在現實當中用餐的場景並不是這個樣子的。他認為許多荷蘭的靜物畫都是貴族畫，畫的是財富，是象徵社會地位的珍貴物品。然而用餐的畫面卻給這些靜物畫增加了一些生氣，上面提到的這一幅作品也一樣。皮爾特·克萊茲的這幅畫當中還有一把刀，說明有人在這裡吃過飯。很多靜物畫裡的東西都是吃了一半，觀眾看這幅畫的角度正好和吃飯的人狀態是一樣的。好像是有人吃著吃著後來有事就先走開了，要是真的吃完了，誰還會把餐刀和刀鞘留在桌上呢？

　　雖然這些食物看似一頓正餐，但如果真的是這樣，為什麼又會雜亂無章的被堆放在一起，一點都不像當時文獻中所描述的正餐那樣井然有序？也許這不僅僅是一幅貴族畫，而且是一幅有象徵意義的組合式作品。畢竟手錶並不是吃飯時必須準備的東西，這正好說明了這是一幅非常浮誇的作品。其中

圖86弗蘭斯·哈爾斯《聖喬治城守衛軍官的宴會圖》（1616），油畫，荷蘭，哈勒姆，弗蘭斯·哈爾斯博物館。

　　許多東西都可能代表者富裕的物質享受、精神上的愉悅、聖餐、凌亂的家庭生活或者其他有意義的主題，好像寓意書中出現的那樣。這幅畫和當時許多類似的畫作中用餐的情形一樣，栩栩如生。

　　這種作品可能真的是為了表現一頓正餐，但這種用餐方式似乎沒有任何的約束，也沒有受到任何限制，可以隨心所欲的吃吃喝喝。這有點像早期的市場靜物畫，滿眼的紛雜混亂景象。此外，我們在上文中也談到與用餐相關的作品都有著隨意自然的風格，也都有這種混雜的特色。靜物畫中的東西擺放隨意也象徵著充裕富足，說明這些食物的來源並非定量供給，無需節約或者有計劃的享用，想要什麼就會有什麼，想要多少就有多少。

　　儘管17世紀許多荷蘭畫家都對這種雜亂的家庭布置風格嗤之以鼻，揚·斯特恩（Jan Steen，1626-1679）的作品對這種布置的鄙視態度表現得尤其明顯，但皮爾特·克萊茲的看法卻迥然不同。在他的這幅畫裡的居家生活不僅隨意，所有擺放的東西也都顯得很可笑，而這麼做卻恰恰幽默的表現了一個雜亂無章的世界。這種隨意的風格好像更展現了一種隨意的放縱，而那隻手錶也正是在暗示這種快樂轉眼即逝。畫面中並沒有明顯表示幽默或諷刺的情境，在當時的畫家巴托洛繆斯·范·德·黑爾斯特畫的《民兵弓箭隊的慶功宴》（圖75）裡，食物的擺放也很凌亂，吃的、喝的混雜在一起，餐桌也不像禮儀書規定的那麼整齊有序。

　　嚴格規範的用餐禮儀在理論上是行得通的，並且確實出現在一些像弗蘭斯·哈爾斯的《聖喬治城守衛軍官的宴會圖》這種正式的聚餐畫作當中，但似乎大多數人不會非常嚴格的按照禮節的規範來執行。黑爾斯特畫的阿姆斯特丹弓箭手所處的隨意輕鬆的氛圍就說明了這一點，這倒是和荷蘭靜物畫當中的凌亂風格很相似。或許所有這類混亂的現象都在暗示著一個空虛的主題，表明畫面中所有的一切都是瞬息萬變的，但事實上又並非如此。荷蘭靜

物畫當中的物品雖然擺放凌亂，但這至少提供了巴洛克藝術家對於運動中、變化中的食物以及短暫瞬間的感覺及風格一個重要的參考依據。

　　在林布蘭、貝尼尼（Gian Lorenzo Bernini，1598-1680）和其他17世紀的藝術家看來，一張準備用餐的桌子要是擺放得十分整齊，那麼它就是靜止的、沒有任何活力，失去了表現力和藝術價值。這個時期的畫家筆下的人物動作都彷彿是在瞬間發生的，有些人張著嘴，有些人則剛剛轉過頭來，有些人突然失去了平衡，而房屋也在光影明暗變化中挺立著、牽扯著、掙扎著。這種動態感也是靜物畫所要展現的特色。皮爾特‧克萊茲的這幅畫和同類型的其他畫作裡，飯只吃了一半、吃飯的人中途離席，似乎很快就要回來繼續吃飯等等這些情節，恰恰和巴洛克風格相吻合。而且畫面中削了一半的水果和喝了一半的酒，也使得這頓飯看起來更加的美味可口，因此更能給人一種愉快的感覺。除此之外，畫面中沒有用來放正在吃的食物盤子，如果這真的是一頓正餐，那麼很顯然吃飯的人只能從盤子裡直接拿起食物塞進嘴裡。

　　這種凌亂的佈置、讓人費解的似正餐又非正餐的畫面，並不僅僅出現在荷蘭的靜物畫當中。法蘭斯畫家奧薩斯‧比爾特（Osias Beert，1580-1623/24）在1610年的安特衛普創作的一幅《靜物：牡蠣》（圖87），描繪餐桌上擺放的冷食。和皮爾特‧克萊茲以及其他的荷蘭畫家的晚期作品一樣，這幅早期北歐的靜物畫，畫面也是不對稱的，而且食物也是只動了一半。飯菜隨意地放在桌上，桌面沒有鋪上桌布，不符合當時正餐的規範，而且桌面上放著一顆完整的檸檬和一顆切開的檸檬，但都沒有用盤子裝著，這與這個吃得起甜點的小康家庭也不太相配。畫面中還可以看到一盤牡蠣和一盆泡在鹽水裡、好像還撒了鹽的橄欖，但這些似乎都還沒有人動過。但那盆無花果和葡萄乾顯然已經被吃過了，還有一小塊掉了出來。畫面的右上方有一碗栗子，旁邊還掉了一塊栗子皮，桌面還有一些從甜點上掉落的碎屑，旁邊還有

一個盛滿甜點的高腳果盤。另一側有兩個酒杯，一個盛著紅酒，一個盛著白酒，似乎都還沒有喝過。一定是有人吃了點東西，但到底是還沒吃完呢？還是正準備上桌？或者只是畫家為了作畫而隨便擺放的食物？看樣子我們又得面對著一大堆隨意擺放的小吃，卻找不到任何規律和邏輯吧。

　　這麼隨意擺放的一頓飯可能是為了給私人享用的吧。食物擺得不像是一場宴會，也不像是一個普通的社交場合，倒更像是準備給一個人單獨吃飯的場景。在這種情況下，就不必太講究什麼社交禮儀了。這很容易讓人想起勞倫斯·桑德斯 （Lawrence Sanders，1920-1998）寫的一部二十世紀警匪小說中的那位警察：他剛剛和妻子分開，只好自己做飯吃，吃的是他最喜愛的大份三明治。可是這個華麗的三明治夾了太多餡，醬汁就要流出來了，為了不

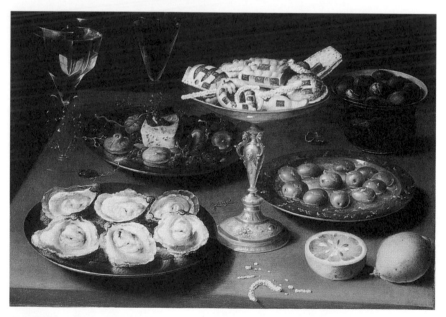

圖87奧薩斯·比爾特《靜物：牡蠣》（1610），木板油畫，斯圖加特，州立美術館。

弄髒盤子、桌子和其他東西，那個警察只好彎著腰對著廚房的水槽來吃。一個人獨處時，我們往往不太在乎自己的舉止是否得體。

邀請大家入畫來用餐

　　這種17世紀的荷蘭飲食靜物畫讓人覺得很親切，觀眾好像都能置身於其中，成為畫中情節的一部分。觀眾其實就是用餐的人，因為所有的餐刀刀柄都是對著觀眾的，就像在對著觀眾發出邀請。人們經常能感受到這種親和感，這和巴洛克藝術總體上與觀眾的關係是相吻合的。17世紀的藝術常常讓觀眾宛如置身其中，親身去感受畫面、雕塑或建築之美。在這類用餐的畫作裡，觀眾更有身臨其境的感覺，彷彿自己就坐在餐桌旁，誘人的美食就擺放在自己的眼前。

　　在靜物畫當中觀眾與用餐的食物之間的關係，與15、16世紀多數用餐的作品所表現的截然不同。杰姆・烏格特（Jaime Huguet，1412-1492）在1470年左右畫的《最後的晚餐》（圖88），觀眾的位置稍微高於桌面，這使得那個神聖的場面變得遙不可及。聖餐離我們有一段距離，就像教堂中的聖壇也離我們凡人很遠一樣。這個主題太神聖了，意義也太過於重大，以至於我們只可遠觀無法親近。達文西的《最後的晚餐》雖然也略高於觀眾，但卻是和觀眾完全分開的，即使那些在修道院餐廳吃飯的修道士們都靠近不了。觀眾從來沒有辦法靠近過任何一個版本的《最後的晚餐》，甚至到17世紀也一樣。

　　15世紀的封建貴族用餐也和觀眾保持著相當的距離，儘管餐桌上的食物清晰可見。林伯兄弟畫的貝里公爵用餐圖（圖67）也是如此，把觀眾和餐桌分隔開來，並且觀眾的視角是從上往下看的，不管是神聖的場景還是高層人士用餐的場合，觀眾往往都無法靠近。沃倫堡畫了一幅16世紀的用餐圖（圖17），畫面中只有王子一個人獨自在用餐，其他人都不能參與其中，觀眾

180

也只能遠遠的看著他。在這些作品中，餐桌就像是一座聖壇，只有被選定的人才有資格靠近它，其他的人只能遠遠的觀望著。同時這也大致上說明了儀式型的正餐是多麼的重要，說明了在階級制度森嚴的場合以及重要的歷史時刻，必須把人們聚集在一起用餐。

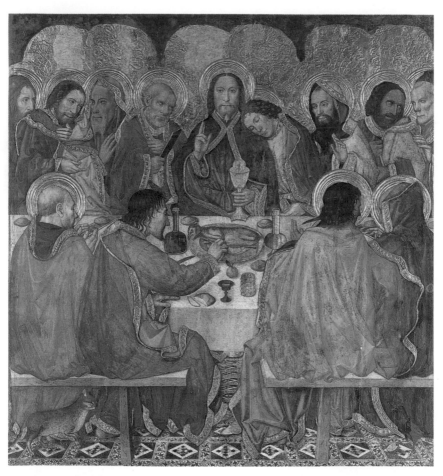

圖88杰姆‧烏格特《最後的晚餐》（約1470），木板油畫，西班牙，巴塞隆納國家美術館。

　　17世紀的荷蘭靜物畫幫我們帶入了一個全然不同的世俗世界，強調享樂、尊重個人的權利。這些畫作非常逼真，食物活生生的呈現在我們的面前，因此讓觀眾感覺非常舒適。封建貴族們的飲食方式也不再那麼正式了，在這個大趨勢下，荷蘭的飲食靜物畫也不再那麼正式。這些作品把觀眾當作用餐者來安排畫面，讓觀眾身歷其境、置身畫面當中。

　　這種風氣在19世紀尤其流行，也出現了許多讓人感覺非常親切的作品。在莫內創作的《草地上的午餐》（圖89）當中，畫作的前景就在地上的野餐布前面，也就是女主人擺上精美磁盤的地方，那裡為觀眾留下了一席之地。馬奈也創作過一幅靜物畫《牡蠣》（圖90），跟這幅17世紀荷蘭靜物畫的風格一樣，他也畫了許多海鮮讓我們享用。我們可以坐下來，拿起叉子沾著沾醬吃牡蠣。

圖89莫內《草地上的午餐》（1865-1866），油畫，俄羅斯，莫斯科普希金藝術館。

圖90馬奈《牡蠣》（1862），油畫，美國，華盛頓國家美術館。

艾伯特·古斯特·福里（Albert Auguste Fourie，1854-1937）在1886年畫了一幅《婚宴》圖（圖91），就好像我們置身於整個充滿歡樂、食物和人群當中那樣。荷蘭靜物畫比其他食物畫更能讓觀眾有一種身臨其境的真實感。

從19世紀晚期到20世紀，食物畫的視角又回到了從上往下看的型態。塞尚和他的崇拜者亨利·馬諦斯的作品在這方面頗具影響力。在這兩位畫家筆下，觀眾的位子並不固定。畫家有時候會強調二維空間，有時候又給人三維空間的錯覺，觀眾的視角常常是從上往下看的。然而這些畫面卻不同於以往俯視的作品。它們使觀眾能近距離的看到食物，而不再像以前那樣讓人覺得那些食物遙不可及。

馬諦斯在1898年創作的一幅早期作品（圖124）中，咖啡和水果就赤裸裸地呈現在觀眾眼前，觀眾彷彿是正彎著腰看著餐桌一樣。後來他又在1940年創

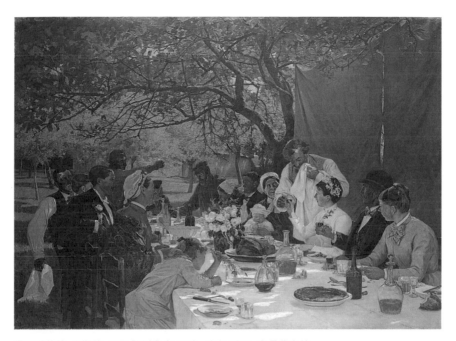

圖91艾伯特·古斯特·福里《婚宴》（1886），油畫，法國，魯昂藝術館。

作了一幅畫《牡蠣》（圖92），把食物往觀眾的眼前挪得更近一些。這種個人飲食與觀眾靠得很近的畫法，讓現代食物畫增添了一份親切感。皮耶·波納爾（Pierre Bonnard，1867-1947）也畫了一些從上俯視餐桌的作品，在他筆下的食物可以算得上是20世紀作品中最鮮美的了。例如他那幅收藏於紐約大都會博物館，創作於1924年的作品，畫面中的食物彷彿就在我們的眼皮底下，觸手可及。過去那種遙不可及的食物畫已經徹底的離觀眾遠去了。

　　這種食物和觀眾的親密感興起於荷蘭靜物畫，往後的幾百年間從未改變過。我認為這類讓觀眾身歷其境的畫法源於荷蘭的新教教義。之前的用餐畫都是為了展示社會的階級意識，或是舉辦某種儀式活動。但新教教徒們卻

圖92馬諦斯《牡蠣》(1940),油畫,瑞士,巴塞爾奧芬利奇博物館。

認為,個人和上帝的直接交流遠比任何機構的救贖儀式來得更加重要。觀眾
能夠感受到畫面中人物對飲食的熱愛,這也是前所未見的。畫家們嘗試著把
用餐、人與上帝的關係這種嚴肅的概念連結起來。也由於食物畫的非主流地
位,畫家不必像重大主題作品那樣受到限制,可以更自由輕鬆的探索人類的
情感意義與價值。畫家本人與他人的關係、與廣大世界的關係以及與上帝的
關係,毫無疑問地影響著他與賴以生存的食物畫之間的密切關聯。

牡蠣的謎語

在17世紀一些用餐畫當中,有些食物具有特殊的意義,後來的藝術作品也是如此。其中牡蠣就是一個很好的例子。據說牡蠣具有催情的功效,荷蘭以及佛蘭德畫家筆下的牡蠣自然也都帶著這樣的含義。小法藍斯・佛朗肯(Frans Francken the Younger,1581-1642)於17世紀30年代創作的一幅牡蠣狂歡宴(圖93),描繪比利時安特衛普市長家中騎士與妓女們的狂歡場景。從畫面中可以看到市長家中的藝術收藏,明顯帶著一絲佛朗肯對這種狂歡場合的揶揄與嘲弄。掛在壁爐上方的是一幅魯本斯的畫作:《參孫與黛利拉》,畫作講述的是女色的危險;揚・梅西(Jan Massy,1509-1575)畫的《借債者》,代表揮霍浪費和貪污腐化;聖・杰羅姆(St Jerome,347-420)畫的《祈禱者》則暗示著將來需要懺悔與苦修。但是這些警告絲毫不影響他

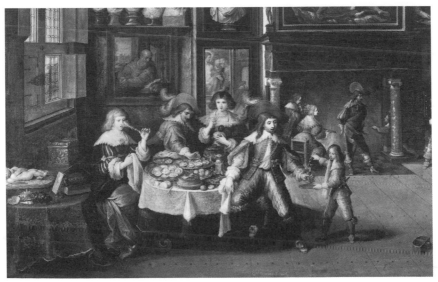

圖93小法藍斯・佛朗肯《市長家的晚餐》(1630-1635),木板油畫,德國,慕尼黑舊比納克博物館。

們盡情享受性愛的樂趣。揚·斯特恩畫過一位漂亮的妓女（圖94），也有這種涵義在裡面。她微笑著邀請人們嚐嚐她的牡蠣，還在上面撒上了鹽，使得這代表著性愛的食物更加的誘惑人。

18世紀有一位畫家尚·弗朗索瓦·德·托里（Jean François de Troy，1679-1752）也畫了一幅《牡蠣午餐》（圖95），畫面裡全是男人，而旁邊卻有愛神維納斯的雕像正俯視著他們，這說明牡蠣具有的性慾含義。紳士們吃得津津有味，他們不用銀質的餐具，而是直接把牡蠣從殼裡吸吮出來（路易十五訂製了這幅畫並把它掛在凡爾賽宮的一間小餐廳裡）。

19世紀，馬奈也畫了一幅牡蠣餐靜物畫，這幅畫相對來說比較節制（圖90）。畫面寧靜而和諧，充滿文藝氣質，就如夏丹的洛可可風格那樣。畫面中只有一根用來吃牡蠣的特製叉子和一個裝特殊沾醬的碗，據說畫家創作這幅畫是為了要獻給他的未婚妻，這就透露出一絲曖昧的意味在裡面，和婚姻中的性愛緊緊聯繫在一起了，但畫面中的牡蠣是冷的並不是熱騰騰的（順便提一下，這幅畫中吃牡蠣的特製餐具在當時十分流行，這表明了畫面中人物的社會階級，一個

圖94揚·斯特恩《女孩和牡蠣》
（1658-1660），木板油畫，
荷蘭，海牙莫瑞泰斯皇家博物館。

圖95尚·弗朗索瓦·德·托里《牡蠣午餐》（1735），油畫，法國，香緹依康帝博物館。

人要是不知道怎麼用這種牡蠣叉子，就說明了他顯然並沒有什麼教養與社會地位）。

到了20世紀，牡蠣逐漸不再帶有性的含義了。馬諦斯創作於1940年冬天的那幅牡蠣靜物畫（圖92），畫面十分宏偉灑脫，絲毫沒有淫穢的意思。值得注意的是，畫家可能把這幅畫當成是他最後的一幅大作，因為當時醫生診斷說他得了腸癌，需要動一個十分危險的手術。他在創作這幅畫之前已經有很長時間沒有動過畫筆了。當時納粹打敗了法國，而他的妻子也正想要離開他，這使得畫家的生活更加淒涼，儘管當時他還有一個年輕的情婦——利蒂亞·德萊托斯卡婭（Lydia Delektorskaya）。顯然馬諦斯是把這幅牡蠣畫當成是自己最後的遺囑，如果不是用來讚美性愛，那麼就很可能是想告訴我們性的實質意義，告訴我們他大部分作品的實質內涵：享樂，以及對生命的肯定。

上菜的順序是誰定的？

現在我們知道，用餐上菜時會先上湯，接著依序是沙拉、魚、肉、甜點、水果、奶酪，最後才是白蘭地。不過這種概念在19世紀之前還沒有普遍流行起來。只有在俄國盛行，當時兩盤菜算一道菜，整頓飯通常是由僕人為每一位客人一盤一盤上菜的。19世紀這種用餐的方式被稱為是俄國式的用餐方式。不過在這之前的幾百年以來，上流社會人士用餐時，卻常常是把各種飯菜一起端上桌來，人們稱之為法國式的用餐方式。這種法國式的用餐方式一道菜都有好幾盤，食物也多半是由主人一一傳給身邊的客人，再依序傳遞下去。切肉也不再需要僕人服務了，主人會親自切開肉再把這些切好的肉傳給客人們。在19世紀之前，西方的菜單花樣繁多，讓人嘖嘖稱奇。當時的宴會和現在有很大的不同。下面這個菜單就是一個非常好的例子，那是1570年皮猷斯五世教皇舉行的一場宴會中的菜單。

第一道菜

餐具櫃裡常溫儲藏的美食

切片杏仁蛋白軟糖和杏仁軟糖丸子

那不勒斯辛香味蛋糕

馬加拉葡萄酒和皮桑餅乾

牛奶雞蛋酥皮糕點

新鮮葡萄

西班牙橄欖

葡萄酒義大利煙燻火腿，切片，配有刺山果花蕾汁（這種植物帶刺的花蕾，可用來製做調味汁、調味料和各種味道強烈的菜餚中的辛辣調味）

葡萄醬和糖

葡萄酒煮醃口條切片

烤雞切片涼菜，將舌頭切割下來鋪在上面

甜芥末

第二道菜

剛出爐的熱食：烘烤食物

甜味烤小牛肉麵包，配茄子醬

鹽、蔗糖、胡椒

烤雲雀，搭配檸檬醬

烤鵪鶉，配切片的茄子

腹中填滿配料的烤鴿子，灑上蔗糖和刺山果花蕾汁

烤兔，配醬汁和碎松果

塗著豬油的烤山鶉，配檸檬片

酥皮糕點填滿切片的甜味炙烤小牛肉麵包，配有切片的義大利燻火腿

濃味禽肉，配檸檬切片和蔗糖

烤小牛肉片，配果汁醬

烤山羊腿，配果汁醬

杏仁露，每兩位客人三隻鴿子

肉凍塊

第三道菜

剛出爐的熱食：煮肉和燉食

義大利倫巴底式肥鴨，撒上杏仁切片，配奶酪蔗糖和肉桂

煮小牛胸，用鮮花點綴

牛奶煮小牛肉，飾以歐芹

蒜泥杏仁

土耳其式牛奶米飯，撒上蔗糖和肉桂

摩泰台拉香腸及洋蔥燉鴿肉

捲心菜香腸湯

禽肉餡餅，每塊餡餅配兩隻雞

做成燉肉丁的山羊胸，配煎洋蔥

奶油蛋羹餡餅

煮牛蹄，配奶酪和雞蛋

第四道菜

餐具櫃裡常溫儲存的美食

豆沙餡餅

酥皮糕點，每塊酥皮糕點裡有一個梓果
梨肉餡餅，夾梨塊的杏仁軟糖
義大利干酪和里維艾拉奶酪
新鮮杏仁撒在葡萄藤葉上
烤果子，配鹽、蔗糖和胡椒
牛奶糕，撒上糖霜
薄餅

這個文藝復興時期的奢華宴會，每道菜都在爭奇鬥艷，非常複雜多樣。芥末餡餅、煎洋蔥和煮小牛膝竟然會放在同一道菜裡，醃製的口條和杏仁軟糖也擺在同一個盤子當中。羅馬教皇的這個菜單告訴我們，與之前歐洲的大餐相比，當時流行的飲食口味是相對清淡許多的。這些菜不像前幾個世紀那樣，放那麼多的胡椒、孜然粉、芹菜和香菜、肉豆蔻仁和肉桂，肉通常是用自然的肉汁烹煮而成。在之前我們曾經提到，這種變化可能是受到義大利公主凱瑟琳‧德‧麥第奇以及瑪莉‧德‧麥第奇的影響。

儘管這種新口味和以前的大不相同，但是教皇宴會的每一道菜仍然具有非常傳統的特色，因為這些食物都是用傳統的做法烹製而成的，並且涼菜、熱菜都明顯的分開來；而用煮的食物和用烤的食物也都是分開的。如此一來，上菜的順序就要取決於各種菜的療效與作用了（這點在第一部分「先睹為快」中有所介紹），各種食物的寒熱乾溼以及不同的烹飪方法構成了一個整體的飲食觀念，讓食物既平衡又健康。想當然爾，這麼高貴的一場宴會，不管按照什麼順序上菜都是非比尋常的精緻奢華，但這份菜單倒是可以讓我們了解到，16世紀最上層階級的盛宴當中，理想的上菜過程究竟是什麼模樣。

　　教皇的宴會上每道菜都附有水果。因此，水果也是食物畫當中必不可少的一個重要選項。之前我們也提到過，食物畫當中水果的數量常常多於其它的食物數量。在16世紀阿爾岑的創新繪畫當中，水果就佔有十分重要的地位。1600年左右卡拉瓦喬畫的《水果籃》（圖5）經常被看成是第一幅義大利靜物畫，其影響力當然也非常強大。另外，17世紀荷蘭靜物畫當中也有很多以水果為主題的作品。直到20世紀，西方油畫仍然有水果畫。人們如此鍾愛水果，最重要的原因是因為他們看起來確實很誘人。

　　然而水果的涵義卻遠大於此，水果在飲食方面仍有其功效。在中世紀和文藝復興時期，人們把水果看成是寒性食物，認為他們容易破壞人體的平衡，對身體的危害非常大，但醫學文獻卻把水果看成是能開胃的東西。在大型宴會中，吃點水果不僅能夠激起人們的食慾，水果還能促進人體的消化與吸收。18世紀有一位作家勒葛蘭・多賽（Le Grand d'Aussy，1737-1800）在作品中描述過中世紀法國宴會的歷史，據他指出，水果一開始被當成是飯前的開胃菜，認為水果能夠促進胃液的分泌，就像我們現在的冷盤一樣。直到14世紀人們才把水果加進宴會的菜單中來，從此以後便一直成為宴會中的一部分，成為主要的開胃菜。水果使得食物畫開始變得多采多姿，在宴會畫當中這種效果更加明顯。皮爾特・克萊茲（Pieter Claesz，1596/97–1660）在1627年所畫的《靜物：火雞肉餡餅》（圖125）就是一個很好的例子。其中的水果對假設要來用餐的人（可能還是針對觀眾）來說具有保健的作用，如此一來，食物便顯得更加的誘惑人，讓人忍不住想要吃上一口。

餐廳也帶著一種特殊標誌

　　看一個在餐廳裡吃飯的人其社會地位如何，需要了解以下這些條件：他去的餐廳是否是個昂貴高級的地方、是否是只有特定的人才能進去，除此之外，還要看看他吃的是什麼，並且觀察一下侍者是否專業謙遜、餐桌上的擺設是否夠精巧雅致、房間的裝飾是不是豪華氣派。在餐廳用餐不僅僅只是填飽肚子那麼簡單，因為那已經成為一種儀式。就某種意義上說，在餐廳裡用餐就好像16世紀早期沃倫堡畫的王子進餐圖那樣，是一種社會地位的象徵。

　　不管是寒酸的飯館，還是米其林名錄中的五星級豪華大飯店，他們都是顯示用餐者社會地位的一個舞台。在美國供應便餐的小餐廳和速食店裡都有櫃檯服務，但沒有設立任何專門用餐的餐桌。這些餐廳裡有便宜的餐具和餐巾紙，用餐的人可以自己去拿取，但桌上沒有桌布。一個人要是在這種餐廳裡吃飯，說明他謙遜、普通、生活節儉，是廣大民眾中的一份子，這是民主國家的重要標誌，即使是在一個非常強大的國家裡也是如此。

　　現代餐廳的歷史最近又被重新改寫，更加注重社會意義和政治內涵，因而19、20世紀的許多食物畫又增加了一些新的解釋。麗貝卡‧L‧斯彭（Rebecca L. Spang，法國歷史學家與評論家）在她的作品《餐廳的由來》當中，試圖把現代餐廳和以往的旅館、店舖以及酒館分開來看待。餐廳在18世紀60年代開始設立，據說是為了讓病弱的人恢復健康而設置的。斯彭還考證出餐廳的開創者是馬修靈‧羅斯‧德‧香圖爾索（Mathurin Roze de Chantoiseau，在1766年創立了第一家餐廳），否定了以往普遍認為餐廳的興起是和法國大革命有關的說法。她指出，餐廳早在巴士底獄倒塌之前的20年就已經興起了，和封建領主的廚師因為法國貴族的式微，只好出來找事情做沒有一點關係。這個觀點很有說服力，因為餐廳最初並不是指一個特定的地名，而是指一種食物，這種食物有助於恢復體力，是一種高湯或者肉湯的名稱，用煮熟的肉做成的，是給病弱的人

增強體力用的。後來人們就把這個為病弱之人提供滋補湯的地方叫做餐廳了。

在斯彭看來，這種新型的場所之所以和其他吃飯的地方不一樣，一方面是由於它具備了醫院的功能，畢竟飲食是影響健康的重要因素；另一方面是由於人們能吃到自己想要吃的東西，並且每盤菜的價格都是固定的，你可以在任何時間來點菜，點的菜就只供應給你一個人吃，還可以自己享有一張桌子。因為在當時，巴黎的旅館是按照人數來算價錢的，餐桌也都是大家一起共用，每個人都吃同一種菜，並且供應餐點的時間也是固定的，你不能單獨點菜，也不能想什麼時候吃就什麼時候吃。餐廳的出現既健康、時髦又便利，而且餐廳還推出了一種與以上這些特點相搭配的東西：菜單。菜單上面寫著餐廳要販賣的食物種類，在旁邊還標上了清楚的價格。一直到19世紀20年代，巴黎的導遊還得向遊客們解釋菜單的用途，並且介紹怎麼樣使用菜單來點菜。

這種新式餐廳裡面有一些小桌子，有宜人舒適的環境或者包廂。斯彭還特別指出，在這種餐廳裡，你可以擁有自己的私人空間，還可以享用美味佳餚。1767年有一家餐廳做了一份廣告，上面的廣告詞這麼說：

您正在為病弱的身體所折磨嗎？您常常沒有辦法吃晚飯嗎？那麼，請到我們這裡來喝一碗肉湯吧。您將會欣喜的發現，這裡的湯品可以滋補身體，又美味可口，而且這個公共場所絲毫不會影響您的優雅品味。您將發現自己就像在咖啡廳裡喝bavaroise甜茶（一種盛在水瓶裡的茶，加入一些植物草藥和糖漿，味道是甜的）一樣，還能享受與人交際的樂趣。

由於客人的身體常常是羸弱的，所以餐廳裡的飯菜也都做得很精細。不久之後，餐廳就不單單只是在賣肉湯，而逐漸發展到優質精美的大餐了。這

種新型的公共場所迅速崛起，不僅室內布置優雅，美味、氣派、豪華也逐漸成了餐廳的代名詞。

在斯彭看來，餐廳也染上了政治色彩。體弱多病的舊王朝用餐者憑著自己的感覺，把餐廳和對封建官僚的效忠情節連結起來。在恐怖統治時期，人們在街上舉行友好的宴會來表達對革命的熱情。但由於餐廳是私人空間和親密友好的交際場所，充滿了感性色彩，因此常常被看成是對這個正派社會的一大威脅。然而，拿破崙政府抹去了餐廳的這種政治形象，把它當作是高雅品味的象徵，而巴黎便是這個象徵的中心點。拿破崙時期的這種做法，看起來是可行的。在19世紀20年代，有一位保皇黨員布理拉-薩瓦林（Brillat-Savarin），堅持認為餐廳並不是只有封建的官僚才可以進去，他還說餐廳是個民主的場所，只要你有錢，就可以享用最好的美食，享受那些以前只有社會精英階層才能享受得到的精緻佳餚。

斯彭認為當時的餐廳是人們公共交際和私人空間的交流場所，這個觀點很有趣，也有豐富的心理學義涵。在餐廳吃飯的人把自己與社會隔離開來，只跟少數的人交流，但是在這個過程當中，他們也向別人展示了自己，展示了自己的私人生活。他們和別人一起用餐，同時也保留著部份自己的私人空間。要是真想要自己吃飯，完全可以把飯菜帶到別的地方去吃，但人們還是願意待在餐廳裡，就只是為了要展示自己。這是在紛雜的社會當中一種交際融合的過程。斯彭說得對，餐廳裡人們相互交談，那是一種私密的融洽氣氛，和咖啡館完全不同。17、18世紀的咖啡廳，人們聚在一起隨興的交談討論，完全像個公共場所。在英國和法國，咖啡廳就像是政治界、科學界和文化界的專題研討會場所一樣的熱鬧。

然而，傳統的飲食場所和新興的餐廳之間的差異卻不像斯彭說的那麼嚴重。我們在之前引用的那個1767年的餐廳廣告，說明咖啡廳裡早就可以提

供私人服務，並進行個人結帳了。但在一定程度上，餐廳不過是借用了咖啡廳的形式來點酒、點菜，再去結帳而已。在有些畫裡也證明了在之前的旅館和酒店裡，早就有小餐桌了，有些場所也針對個人提供專屬服務，人們可以三三兩兩的聚在一起吃飯聊天。例如卡拉瓦喬創作於1601年表現人們日常生活的作品《以馬忤斯的晚餐》（圖96）就說明了這一點。

斯彭指出現代餐廳的一個重要特色就是具有公開的私人空間，卡拉瓦喬筆下的旅館正表現出這個特點，基督和他的兩個門徒坐在一張小桌子旁邊，他們坐的椅子也是單獨分開的，而不是那種長長的凳子。旁邊站著一個侍者等著他們來點菜。當然這幅畫主要是在表現耶穌基督的復活。耶穌復活的奇蹟，門徒們吃飯時就看出來了。為了表現這個主題，畫家筆下的旅館可能會

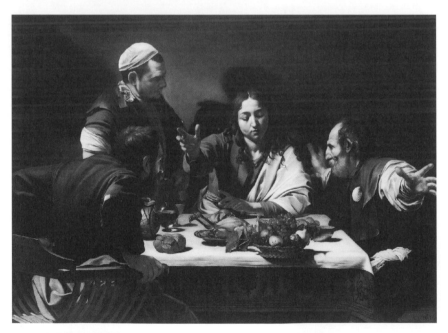

圖96卡拉瓦喬《以馬忤斯的晚餐》（1601），油畫，英國，倫敦國家美術館。

有些變形。這幅畫表現了幾個人站著親密的交談著，還有相信基督神威的人（他的門徒）和不相信的人（那位侍者）之間神情動作的對比。畫面上幾個人在一張小桌子上吃飯，正說明了一個人確實是只跟少數人交流的。很顯然這幾個人在餐廳用餐的場景不是卡拉瓦喬憑空想像出來的，這幅作品說明了在當時的17世紀，人們必定已經非常熟悉餐廳的性質了。

　　斯彭認為，新興的餐廳之所以和以往吃飯的地方不同，或許是因為你可以隨時進餐廳去吃飯，而且飯菜的種類也可以隨便你自己選。但是，儘管他認為18世紀晚期餐廳中的食物種類更加的繁多，用餐的時間也更為靈活，但這可能也只是在以前酒館的基礎上稍稍有些變化罷了。即使是在今天，進餐廳吃飯也是有固定時間的，而且也不是想要什麼就有什麼。1828年有一本介紹巴黎餐廳的小冊子，就列出了餐廳的開門與關門的時間，其中並沒有提到當時有二十四小時都營業的餐廳。即使是那些為病弱的人做滋補肉湯的湯館，也不是隨時都開門營業的，他們都很清楚地規定了供應肉湯的時段。就算在18世紀餐廳曾經是二十四小時營業的，那麼很顯然後來也不再這麼做了。

　　既然斯彭特別強調了這一點，便說明了當時人們確實能夠選擇自己喜愛的餐廳，吃自己喜歡的飯菜。當然那時候出去吃飯並不是什麼新鮮事兒，數百年來，大城市中的許多人都是在外面吃飯的：在旅館、餐廳、小攤子或街頭小店等等地方。因為在過去並不是每一個人都會自己買炊具來做飯吃。中世紀以及之後的時間裡，大多數的人都是買可以帶走的熟食，也會經常在餐廳裡吃飯。旅館的客人和餐廳的客人一樣，有當地人，也有外地人。18世紀晚期巴黎的餐廳只是食物的另一個銷售通路而已，只不過帶有一點貴族的氣息，而當時餐廳中供應的飯菜據說也都更加符合健康訴求罷了。

美食讓心靈的距離愈來愈遠了嗎？

事實上在18世紀60年代，餐廳和以往吃飯的場所最大的不同，是那裡的飯菜非常精美。正如布理拉-薩瓦林在他的著作《美食記》當中所說的那樣，餐廳的最大價值就是能讓人們在公共場所享受到做工精細的飯菜，既可以滋養身體，又美味可口。他回憶說，在18世紀60年代，突然之間有了餐廳，進去就能吃到美味佳餚，這真是太好了，和以前吃到的粗糙的食物大不相同。揚·斯特恩畫過一幅關於旅館的畫作（圖97），描繪著人們慶祝王子日的情景。但是即使是在這麼重大的節日裡，原本也只是吃一些薄餅、麵包、火腿，橘子以及一些酒水，而橘子（Orange）或許正是在暗示著奧蘭治皇朝（House of Orange）。除此之外，就沒有什麼其他的東西了。

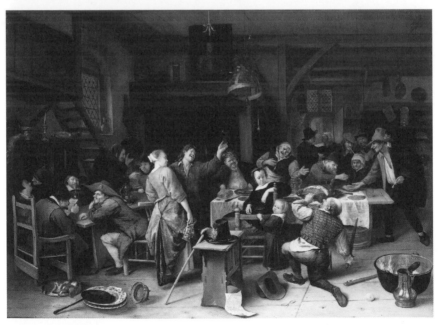

圖97揚·斯特恩《慶祝王子日》（約1665），木板油畫，荷蘭，阿姆斯特丹國家博物館。

　　從15世紀一直到17世紀，大多數的酒館裡吃的東西花樣都很少，廚藝也都很普通。牡蠣和貽貝（愛神的象徵）大概就已經是這類畫作當中最高檔的食物了。而18世紀晚期巴黎餐廳裡的飯菜卻相對顯得精美，後來又發展成了豪華盛宴。正如伊萊亞思和梅內爾在各自的書籍當中所說的，18世紀晚期出現的這個變化，正是西方社會逐漸走向文明的具體展現。

　　18世紀晚期，傳統的用餐場所逐漸演變成高檔的場所：廚藝講究，精美華麗、兼具藝術性，是社會各階層的理想去處。餐廳為人們提供以前只有貴族們才吃得起的飯菜。斯彭說的很對，當時巴黎的餐廳貴族氣息的確過於濃厚，但整體來說，其政治氛圍應該還是十分民主的，即使在只有少數精英人士才進得去的餐廳也是如此。當時的確是這樣的，豪華餐廳提供美味珍饈，裝飾也極為高貴典雅，只要付得起錢，任何人都可以進去吃一頓豐盛的大餐。即使是在今天，也很少有哪一家天價級的餐廳貴到窮人連一兩次都去不起的程度。餐廳確實把高貴的口味推廣給普羅大眾。

　　當然，並不是所有的餐廳都帶有這種社會內涵，也並不是每一個餐廳都供應這麼高檔的飯菜。高檔餐廳並沒有很多，也不是什麼人都進得去。那麼畫家是怎麼來畫餐廳畫的呢？在世界上也許根本不存在什麼18世紀晚期巴黎餐廳的畫作，但是梵谷卻在新式餐廳出現的一百年之後，為我們留下了許多有趣的法國餐廳油畫，藉此我們或許能夠從中領略一、二。

　　梵谷在19世紀80年代創作了一幅畫，畫的是巴黎城裡或者郊區的一個新式的《餐廳內部》（圖98）。在畫面中他突顯了餐廳給人的整體感：桌子、椅子整齊排開，每張桌子都鋪著潔白的桌布，上面還擺著一瓶鮮花，玻璃器皿、盤子也刷洗得乾乾淨淨，裝飾得非常漂亮。這些餐桌都是同樣的規格，這恰恰證明了斯彭的觀點，當時的餐廳的確是人們公共交際和私人空間的交集處所。每張桌子都有一個屬於私人的「小島」，而且每一個人的「島」都和別人的一樣

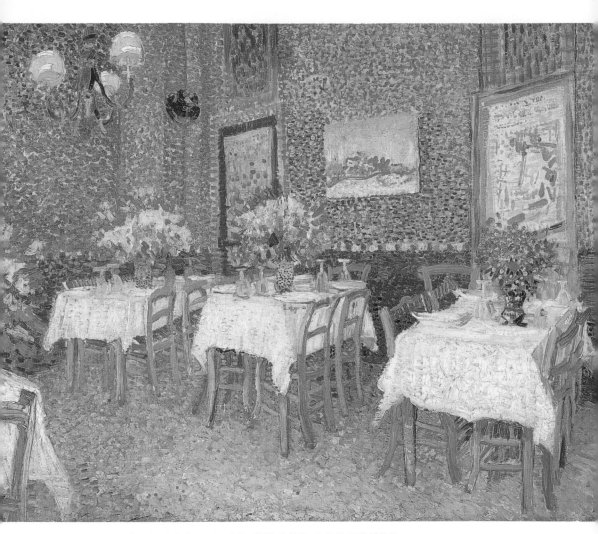

圖98梵谷《餐廳內部》（1887），油畫，荷蘭，奧特洛，克勒勒-米勒博物館。

大。梵谷還把這個餐廳畫成了畫廊，人們不僅能夠在這裡享用美食，同時也能欣賞一幅幅美麗的畫作。於是餐廳變成了一個廣闊的舞台，可以感受到這種愉悅的放鬆氛圍。梵谷自己曾經在巴黎的一家酒館開過日本印刷品展覽會，所以畫家作畫時很注意讓人們在吃飯的時候，同時擁有視覺享受。如同對他影響很大的印象派作品一樣，梵谷筆下的這個餐廳安靜祥和，富足而愉悅。餐桌收拾得整齊清潔，只等著客人前來用餐，畫面中的那份期待躍然紙上。

但正如梵谷的一貫風格，每幅作品的畫面都瀰漫著一種淡淡的陰鬱氣氛。餐廳裡空蕩蕩的，和整體氛圍顯得很不協調。就像畫家筆下空蕩蕩的小船、臥室和空蕩蕩的鞋子、椅子那樣，這間餐廳也是空無一人，隱約帶著一絲孤獨絕望的感覺。在畫面中，桌子上基本上都是空著的，也沒有為觀眾留下任何位置。而最主要的一點是畫面上並沒有擺上任何可以吃的東西。

梵谷的另一幅作品倒是畫上了人：《阿爾餐廳內部》（圖99），但是他們卻離我們很遠，顯得遙不可及。梵谷的這幅畫也給人一種與世隔絕的感覺。在這個公共用餐的場所當中，畫家似乎和周遭的人都隔開來。畫面前半部有許多的桌椅，把畫面中的人物隔絕開來。這種風格和法國畫家雷諾瓦1879年畫的《午餐結束》（圖82）形成了鮮明的對比。阿爾餐廳和畫家一年前畫的巴黎餐廳也有很大的不同：這家餐廳是工人階級吃飯的地方，桌子都是長條型的，表明這是很多人聚在一起吃飯聊天的地方，而且桌上的酒瓶和餐具看起來比巴黎餐廳裡的要粗糙一些。桌面光光的，並沒有鋪上桌布。梵谷曾經多次表達過對工人階級的同情，並且還常常把自己當成是他們當中的一份子。在這福《阿爾餐廳內部》當中，畫家無疑是想向觀眾展示工人們吃飯的地方，至於畫家的隔離感是不是妨礙了他把自己當作工人階級的一部分，倒是很值得商榷。但是，這幅畫至少表明了，在19世紀，不僅僅有錢人能夠進餐廳吃飯，工人們也能進餐廳吃飯了。當時所有階層的人都能進得了餐廳吃飯了。

圖99梵谷《阿爾餐廳內部》(1888),油畫,荷蘭,私人收藏。

英國畫家哈洛德·吉爾曼（Harold Gilman，1876 -1919）於1913到1914年間畫了一幅倫敦餐廳的畫作（圖100）。與上文提到的梵谷的作品一樣，這幅作品畫的也是一家平民餐廳。儘管只能看得到裡邊的部分客人，但從他們的穿著可以清楚的識別他們的身分與地位。餐廳的牆上掛著簡陋的廣告，客人們座位之間的小隔板也都是用木頭隔間，而不是豪華的裝潢材料，這些都表明了這家餐廳在一般人心目中的等級。吉爾曼把這家平民餐廳吃飯的情景表現得十分微妙：觀眾彷彿置身於一個小小的隔間裡。他們向外張望，可以越過高高的木質椅背窺見其他人吃飯的情形，但自己仍然待在小隔間裡與別人分隔開來。他們彷彿冷眼觀察著餐廳裡的其他人，似乎也很高興有一道牆把自己與別人分隔開

圖100哈洛德·吉爾曼《餐廳》（1913-1914），油畫，英國，謝菲爾德美術館。

來，但同時也很享受自己能成為這一家普通餐廳中的一部分。

　　這是一幅從遠處對這家倫敦餐廳的特寫。透過畫家的眼睛，我們可以理解斯彭的觀點，餐廳的確是一個既可以展示自己，又同時保有私人空間的地方。這裡還展現了城裡人的某種心態。正如柯克‧瓦內多（Kirk Varnedoe，1946-2003）分析竇加（Edgar Degas, 1834-1917）畫中的巴黎街景一樣，在現代的大城市當中，人們在現實中雖然相互接觸的機會越來越多，但心理距離卻相隔得十分遙遠。

　　人們相互之間沒有眼神的交流，還用種種辦法把自己與別人分隔開來，對於這種狀況，只要去地鐵車廂看看就知道了：人們雖然擠在一起，但卻從來不相互對視，也不與他人搭訕。吉爾曼的這幅作品表現的就是這種情況。畢竟，餐廳是在法國大都市而不是在鄉間興盛起來的。

食物是性愛的前奏

　　看餐廳、小吃店的作品，就要考慮到這些餐廳是為誰而設立的，有什麼吃的東西。在歐洲的某些地方，酒館和餐廳有很大的不同。但是在中世紀，很多城市的商業行會已經把賣食物的商人分門別類的隔開來：有的賣生食，有的賣熟食；有的賣飲料，有的賣蔬菜水果；有的在大街上賣，有的在店舖裡賣；有的賣加工過的豬肉，有的賣其他的肉品等等。行業規定雖然不允許某一類商人賣其他的商品，但是這種規定卻不太有效，而且有好多商人都分屬於好幾個行會。但是，即便如此，食品行業的這些區分也產生了一定的影響。一直到19世紀，在許多廢棄的老規矩都已經失效之後，這些影響也沒有消失。今天在德國的某些城市當中，喝啤酒的地方和賣酒的酒吧還是涇渭分明的，儘管兩者賣的都是酒精飲料，但酒吧並不賣啤酒，啤酒店也不會賣葡萄酒。

　　流行於中世紀的這種分類管理，使得新興的餐廳有了各不相同的特色。但是，當然也會有相互混雜的情況。有些地方從前只固定賣某一類食物，但現在銷售的品種也變得多了起來，賣起別種食物來了。酒吧、小酒館、旅館、咖啡廳、茶室、啤酒店、小餐廳等等之間的差別也不再那麼明顯了。雖然名稱還是各不相同，但是人們已經不能單從名稱上看出這家餐廳究竟賣的是什麼了。不過有些時候，我們還是能夠從餐廳的種類或名稱中，看出到這裡吃飯的人是屬於什麼樣的社會階層，知道裡面是不是附設娛樂設施，還可以了解它的規模大小、座椅的擺設、人們是坐在吧台前還是在桌子旁邊用餐等等。

　　旅館起初不但有休息的房間還兼賣飯菜，但是到了19世紀晚期，許多地方雖然還是叫做旅館，但是裡面卻已經沒有提供人們休息的房間了。在19世紀的法國，啤酒店是一種賣啤酒的地方，那是供應生活不太富裕的人們進去喝啤酒的地方。但是現在這種旅館卻不僅僅賣啤酒，也變得跟小餐廳差不多，只是吃飯的地方稍微大一些罷了。對於這些名稱及其含義，有的分得細一些，有的分得粗一些，但我們在看作品時，若是只看畫作上面的店名，就不一定能夠理解這些。

　　這裡有三幅19世紀的作品，這些作品就能夠詳細說明，要把不同的店區分開來是多麼的困難。迪特雷-康拉德‧布朗克（Ditlev-Konrad Blunck，1798-1853）的這幅創作於1837年的作品，表現的是丹麥藝術家在羅馬的客棧中的情形（圖101）。這種客棧是一種旅館也是一家小酒館，但也可能沒有提供讓人們休息的房間，就像普通的飯店一樣可以在裡面吃東西。畫的右邊有一張長桌子，藝術家們正圍在桌邊吃飯。其中一個正從侍者手裡接過一盤食物（或者是在向侍者問問題）。另一張桌子旁邊坐了幾個女人和孩子們，幾個孩子坐在地上和小動物玩耍。這個客棧就像自己的家一樣，樸實溫馨，很適合家庭聚餐，或許這正是畫家住所的樣子，一個提供食宿的公寓模樣，

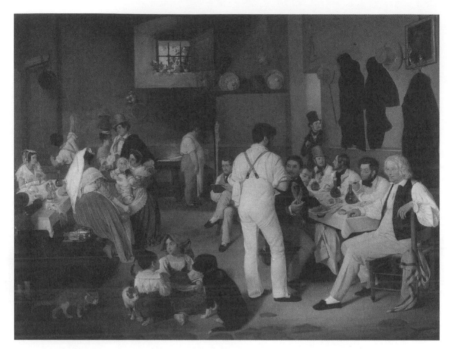

圖101迪特雷-康拉德·布朗克《羅馬客棧裡的丹麥藝術家》（1837），油畫，丹麥，
哥本哈根，托瓦爾森博物館。

彷彿也給客人們一個家的感覺。就像愛德華·馬奈的《畫室裡的午餐》（圖
83）一樣，藝術家的生活看起來都不那麼正式。這家客棧的餐廳既是吃飯的
地方，又是做飯、放食物的地方，裡面的一切都不是那麼正統，不受傳統禮
儀的約束。藝術家們隨意的坐著，他們早就脫下禮服，伸長著雙腿，有一位
畫家還在那兒畫著素描呢。

　　大約在1850年前後，路德維希·帕西尼（Ludwig Passini，1832-1903）創作
了一幅作品（圖102），描繪一些藝術家在羅馬頗受歡迎的格里高咖啡館吃飯
的情形。這裡是藝術家們經常光顧的地方，右邊有一些外國藝術家正在喝著咖

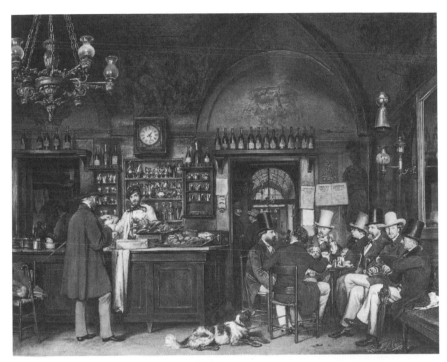

圖102路德維希‧帕西尼《羅馬格里高咖啡館》（約1830），水彩畫，德國，漢堡藝術館。

啡，沒有人在吃飯，但吧台上有賣餅乾和甜點，還有許多豐盛的食物。咖啡廳
裡裝飾著許多酒瓶，很明顯這裡不僅賣咖啡，也有賣酒。當時酒吧和咖啡館之
間的界線並不是那麼明顯，原本是喝咖啡的地方，後來也開始賣起葡萄酒、白
酒和啤酒來。這家咖啡廳正是如此。這和之前的客棧很不一樣，這裡沒有家庭
氣息，而是一個男士俱樂部。而且在這裡的人們舉止更加文雅，客人們的穿著
也很正式，儘管很明顯地可以看出人們的姿勢還是顯得有些隨便。

　　由於吃飯喝酒的地方分屬不同的社會階層，飯菜的品質和種類也各不相
同，其特色和社會意涵各異，室內環境也不一樣，所以往往很難說出他們的

共同性。格里高咖啡館和提供食宿的客棧雖然屬於同一時期、同一座城市，並且兩家的客人都是外國藝術家，但這兩家不論是在主要特色上，還是氛圍或者陳設上，都相差很遠，簡直可以說是兩個完全不同的世界。不過兩者倒也有些相似之處：他們都是聚會的場所，氣氛也都非常友好而輕鬆。兩幅畫都說明了食物的重要性：在社會交往中，它把人們聚集在一起，不管是小範圍的還是大場面中，人們在一起吃喝談笑、增加感情。的確，許多聚餐的作品不是為了要表現食物，而是為了要突顯人們之間的相處關係。

和許多小說家所表現的一樣，只要看看人們吃的是什麼、在什麼環境裡吃東西，就能看出人物或者事件的背景、人們的態度、理想和情感等等。17世紀荷蘭貴族靜物畫當中描繪的都是珍饈佳餚的情形，正展現了用餐者的社會地位、經濟狀況和文化涵養。同樣的，藝術家筆下餐廳的模樣，也能說明客人的身分。從某種意義上說，畢卡索的畫《小酒館》（圖103）恰恰融合了這兩種畫的特色。這幅作品完成於1913到1914年之間，是一家小餐廳的靜物寫生。他畫的是巴黎一家非常便宜的餐廳，畫面中有簡單的食物、一份菜單、一些餐具，還有餐廳中其他的一些瑣碎的東西。畫面栩栩如生，好像讓人窺見了一種城市人放蕩不羈的生活方式。

以前我們也曾經談論過關於貴族在他們的私人官邸用餐的情形，這些情景逐漸變得更加普遍，也歡迎越來越多不同專業的人加入。因此，本來是為了表現個人權勢的繪畫作品，後來也開始描繪普通民眾的用餐情景了。餐廳畫尤其能夠表現這種社會現象：他們雖然對所有的人都開放，但往往只有少數特定的人群才能進來這裡用餐。不管是在家裡舉行私人聚會，還是在餐廳裡用餐，都是為了迎合那些有共同利益、收入與職業相同、社會地位相當的人。餐廳當然也方便讓不同地位的人相互接觸，如此一來就削弱了那種優越感與認同感。在畫作中，想要表現一個人內心的孤獨和生存的焦慮與沮喪，

圖103畢卡索《小酒館》（1913-1914），油畫，俄羅斯，聖彼得堡冬宮博物館。

最好的辦法就是把他和餐廳裡其他用餐的人分開來，愛德華‧孟克於1906年所創作的自畫像便是這種情形（圖71）。這位愛喝酒的挪威畫家坐在一家餐廳裡，面前除了一個酒瓶、一杯酒和一個空盤子之外什麼也沒有，讓人一看便產生憐憫之心。餐廳裡除了遠處那些侍者，就只有畫家一個人。餐廳本身就是人與人相處、交流的地方，然而畫家卻行孤影單。這種情緒在梵谷的那幅阿爾餐廳（圖99）的作品中也依稀可見。畫家穩穩當當地把自己和他人分隔開來，更加微妙的表現出這種孤獨與焦慮感。

　　梵谷和孟克在各自的創作當中都把自己與別人分隔開來，但怎麼看都帶著一種無助與絕望的孤獨感，這也跟餐廳的另一個作用有關──餐廳也是情

侶約會的地方。在餐廳約會常常是發生性愛的前奏。在斯彭的研究中提到：想到18世紀的餐廳，人們就會聯想到性愛，關係曖昧的男女經常會在這裡幽會。餐廳裡有單獨隱密的房間可供他們幽會調情，還會為妓女們準備服務客人的場所。如此一來，餐館的社交活動就染上了情慾色彩。

馬奈曾經創作過一幅《在餐廳裡》（圖104），畫面上的一對男女正在熱烈的交談著，這真是美食與愛情、公共場合與私人空間的完美結合。大致上看來，正如市場畫所暗含的性慾那般，帶著情慾色彩的餐廳反倒使人更加愉悅，同時也強化了食物滋補身體、讓人充滿活力的作用。但就這幅畫來說，畫家卻以旁觀的角度出發。後面有一位侍者正要過來送咖啡，意味著這餐飯已經接近尾聲。但前景中的男女還繼續上演著愛情故事，青年男子好像還沒有擄獲那位女子的芳心，然而這頓飯就要結束了，表示這位男子的求愛戲碼將以失敗告終。馬奈的這幅作品表現了餐廳裡人們都各自有自己的私密空間，但這種私密空間卻又是公共場所中的一部分，於是，這對情侶的親密關係就暴露在巴黎街頭路人們的視線之中。

我們這裡什麼都賣

我們再來看一幅19世紀的餐廳畫《香榭麗榭大道的蛋糕店》（圖105）。這是讓·貝勞德（Jean Béraud，1849 -1935）在1889年描繪巴黎蛋糕店的作品。這幅畫進一步表示了餐廳的樣式眾多，裡面的規矩也複雜多樣。這家店是專門賣點心的，但是明顯可以看出他們也賣酒。從真正的意義上來說，這實際上是個酒吧，但跟格里高咖啡館不同的是，這裡的顧客大都是婦女與兒童。這裡提供食物的方式也很獨特，人們都用手直接拿著吃，畫面上看不到任何餐具的痕跡。這種隨意自然的風格在這幅畫當中的其他細節也有所體現：桌子上沒有鋪設桌布、人們還可以站著吃、可以靠在櫃檯邊吃，也

圖104馬奈《在餐廳裡》（1879），油畫，法國，圖爾奈美術館。

圖105讓·貝勞德《香榭麗榭大道的蛋糕店》（1889），木板油畫，法國，巴黎卡納維拉博物館。

可以站在餐廳中間的空地上吃，既不必倚靠櫃檯，也不必倚靠著桌子，他們手中拿著盤子，就像吃自助餐一樣。從顧客的衣著打扮上看來，他們都比較富裕，這說明了這家餐廳是專門為巴黎的富貴人家提供甜點的店鋪。他們吃甜點時舉止並不粗魯，反而顯得很隨意優雅。

　　在20世紀，愛德華·霍普（Edward Hopper，1882-1967）畫了一些關於餐廳的作品，非常引人入勝。其中一些帶著他一貫的獨特風格，那就是強烈的孤獨感。《夜遊者》（圖106）是他最有名的作品之一，創作於1941年，表現在午夜時分，四周漆黑一片，一家全天候營業的小餐廳燈火通明的情形。畫面上有幾個沉默的人物，由於畫面上很大一部分都空蕩蕩的，於是他們在黑暗中顯得更加孤單。霍普的妻子曾說過，這個小餐廳是一間廉價的餐館，左邊坐著的那個

圖106愛德華‧霍普《夜遊者》（1941），油畫，美國，芝加哥美術學院。

人很陰險。有些評論家說這幅畫瀰漫著一種行將就滅的氣息，因而把它與梵谷的《夜晚的咖啡館》（1888年，美國耶魯大學藝術畫廊收藏）聯繫起來，因為有一位荷蘭畫家曾經說過，《夜晚的咖啡館》描繪了一個「地獄中的情景」。但是，霍普的這幅畫卻又憑添了一些諷刺的意味——飲料本來意味著相聚、團結、輕鬆的交流以及談心說笑的溫馨感，但這幅畫呈現的卻不是這樣。

　　霍普還有一幅令人傷情的作品《自動售貨餐廳》（圖72），更加強烈的表達了這種細膩的情感。這是紐約的一家新型態的自助餐廳，一位客人從牆上那個小金屬櫃裡買飲料喝，那就是我們現在所說的自動販賣機。只要把硬幣投進去，那個小櫃子就會打開來。整個過程似乎都不需要人工操作，這點倒是契合了霍普的心意。燈光向後方延伸者，窗戶在黑夜中反射著光，看起來十分空蕩，這些都讓畫面中的人顯得更加失落而迷惘。沒有人可以說話，只有扇片式的暖氣與她為伴，後面還放著一盤新鮮水果，但卻不是給客人吃的。櫥窗裡的展示品也是如此，這些可能都是用橡膠或者紙漿製成的食物模型。

　　1917年，理查德‧埃斯特（Richard Estes，1932~）創作的一幅超現實主義的作品（圖107），充分展現了後現代主義的批判力道。這家用許多金屬材料裝飾而成的餐廳，閃閃發亮，展現了當時時髦的藝術裝飾品味，是對當時所謂的「現代新古典主義」的諷刺——那是一種曾經很有理想，但發展到後來卻變得矯揉造作的流派。埃斯特筆下的這個小餐廳裡沒有人、沒有食物，氛圍也不怎麼親切友善。與霍普的作品相比較，更增添了一些空洞感。畫的前景中有幾個電話亭擋住了我們的視線，讓人看不清楚餐廳裡面的真實模樣。電話是用來讓人聯繫用的，但是這幾個電話亭裡卻沒有人在使用，不過這樣跟周圍的環境倒是很相配。

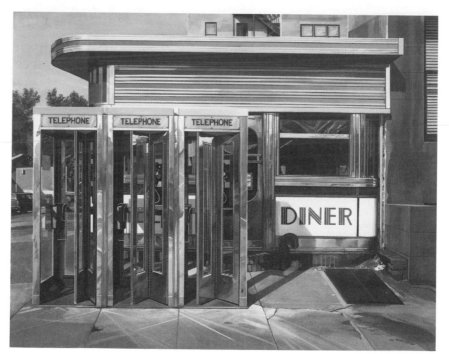

圖107理查德‧埃斯特《餐廳》（1971），油畫，美國，華盛頓赫什豪恩美術館與雕塑公園（史密森學會）。

　　埃斯特筆下的這家小餐廳沒有人聚在一起玩樂，它的外觀反射著強烈的陽光，顯得十分虛幻，有點華而不實。這種繪畫風格開始於20世紀60年代，是隨著流行藝術的出現而興起的。儘管洛伊‧里奇登斯坦、韋恩‧第伯和安迪‧沃荷都在諷刺傳統的食物畫，但是1970年以後，埃斯特和其他畫家卻不太熱衷於描繪新的食物或者現代生活，他們所要表現的只有麻木和冷漠。眾多食物畫當中比較突出的便是我們提到的埃斯特筆下的餐廳、孟克畫的獨自飲酒的人、梵谷的阿爾餐廳以及霍普的這兩幅畫，都瀰漫著陰霾的氣氛，都給人悶悶不樂的感覺。但這些反諷的食物畫裡反而沒有什麼食物。我們可以想像一下，要是霍普等畫家在人物的面前都畫上一堆美味珍饈，那麼給人的感覺可就完全不一樣了。因此，想要用食物畫來表達絕望的感覺，最好的方式就是不要畫上任何食物。

　　想當初貴族們紛紛前來伺候法國的貝里公爵，而今天餐廳裡的侍者則伺候著我們，服從我們的指令。即使不是很富裕，甚至經濟上還有些緊張，都可以在餐廳裡享受被人伺候的優越感。上面我們提到的餐廳畫當中，有的侍者很負責任的照應著顧客，有的則不那麼熱心。例如馬奈畫的《在餐廳裡》（圖104）當中，侍者畢恭畢敬地站著，隨時待命；布朗克畫的小客棧裡面的侍者（圖101）則隨意地站在畫面的中間，顯然他已經跟藝術家顧客們打成了一片。格里高咖啡館裡的店員也不是謙卑恭遜的模樣，而是非常友善的和客人們親切的交談；而孟克去的那家餐廳，根本就不會有侍者想要搭理他；至於愛德華‧霍普的作品，畫面裡的那位店員則謹慎地斜眼看著那幾個夜遊者，那種神情彷彿是便利商店裡的店員面對著刁難顧客那般謹小慎微。餐廳應該要尊重客戶，抬高客戶的地位並遵從客戶的意願，但這幾幅畫裡都說明了一件事，並不是付了錢就一定能夠享受到這樣的禮遇。

　　我們可以發現，出現在畫作中的餐廳裡的侍者不同於洗刷碗碟的女工或者廚房裡的幫手，因為餐廳的侍者直接和用餐的客人接觸，並且要在公共場合恭敬地為他人服務，就像卡拉瓦喬畫的以馬忤斯的旅館侍者（圖96）那樣。17世紀，尼古拉斯·馬斯在《偷懶的女僕》（圖60）中畫了一個在廚房洗碗的女工，她沉沉的睡著了，給人一種十分懶散的感覺，非常有趣。這樣的工作態度給了女主人一個抱怨她的機會。看著這幅畫的觀眾彷彿聽見女主人正在向觀眾這麼抱怨著：「如今找個稱職的僕人怎麼就這麼難呢？」毫不掩飾她臉上那個揶揄的笑容。可見畫面上並不是只有主僕二人而已，為了顯示女主人高高在上的地位，必須有人傾聽她的說話。而餐廳作為一個公共場所，有許多人願意傾聽，也為展示「僕人對主人的謙卑和尊敬」提供了一個舞台。

在森林裡擺張桌子野餐

　　英文中的野餐一詞，指的是在戶外擺好餐桌用餐，也指在戶外席地而坐用餐，但是這兩種方式有本質上的區別。有的繪畫作品以前者為題描繪人們在戶外的餐桌旁用餐，這其實反映了當時很普遍的現象——至少在18世紀之前，吃飯是沒有固定場所的。到了18世紀，餐廳在富貴人家才變得普遍起來。在那之前，餐桌是可以隨意放置的，餐桌放哪兒人們就在哪兒吃飯。天氣暖和的時候，人們常常到戶外去用餐，這既是一件快樂的事情，也是生活的必需，並不是一種特殊的用餐形式。

　　波提切利在1483年畫了四幅組畫，描繪了老實人納斯塔吉奧的故事，其中就有戶外用餐的情形（圖108）。這組畫作主要是反映了有關愛情、通靈和永恆的煎熬的動人故事。有一個叫做納斯塔吉奧的年輕人，在森林中設宴，向自己深愛的女人求婚被拒絕，傷心的在一片森林裡踟躕徘徊。這時，他看到一個獵人帶著狗追上了一個女人並且傷害了她。而當時赴宴的所有人都看到了這件

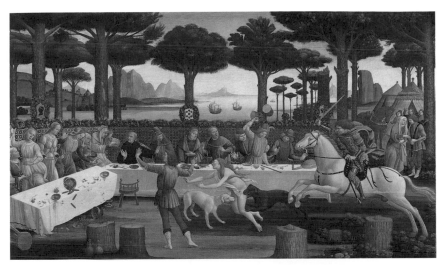

圖108波提切利《老實人納斯塔吉奧的故事》（1483），蛋彩畫，西班牙，馬德里普拉多美術館。

可怕的事情，納斯塔吉奧心想，為什麼每一個拒絕癡心的追求者的女人都會落得如此悽慘的下場。後來他又在這片森林裡設宴，並邀請了自己深愛的那位女子，在納斯塔吉奧的懇求下，那位女子終於答應了他的求婚。

　　波提切利的作品關注的當然是宴會中突然發生的暴力事件，以及賓客表現出來的震驚之情。但是從這幅畫當中，我們可以大致了解到文藝復興早期戶外宴會的奢華情形。桌子沿著森林中的空地排成一個L行，每張桌子上面都鋪著桌布。樹上掛著精美的裝飾，並且在賓客的身後掛著一幅華麗的織錦掛毯，把他們和周圍的環境隔開來。他們處在臨時的「戶外之屋」裡，既是一個相對封閉的人為環境，又成為大自然中的一部份。畫面裡還有板凳和低靠背的椅子。畫面右邊遠處有幾頂帳篷，顯然那是僕人們做飯的地方。除了獵殺情景令人反胃之外，其它的倒是十分宜人。我們看到一把琵琶，這是為了娛樂賓客而準備的，還看到桌子上零零星星地放了幾個碗，不過不知道裡面裝的是什麼東西。

218

　　這組在戶外宴會的圖畫和貝諾佐‧戈佐利（Benozzo Gozzoli，1421-1497）畫的《赫羅德的宴會》（圖109）並沒有什麼太大的不同，只是稍微換一下背景而已。二者都創作於15世紀，描繪的都是宴會場合，裡面都有靠牆放著的長長的桌子，上面鋪著潔白的桌布，桌布上面直接放著小塊麵包。賓客們坐在板凳或者是椅子上，他們吃的食物就放在小碗、小碟當中，四處擺著。在這幅畫裡赫羅德就位於中心位置上，而波提且利作品裡那位貴族打扮的長者也是這樣。這位長者上方掛著一幅傳令官標誌的紋章，大概是為了要突出他的重要地位，來表示他與別人的差別。在布勒哲爾畫的《農民的婚禮》（圖110）當中，處於中心位置的新娘後面也掛了一塊標誌，不過這是屬於下層人民的榮耀。在描繪貝里公爵的歡樂時光時（圖67），林伯兄弟巧妙地把公爵的位置安排在一個大壁爐的前面，這也是為了要突出宴會中貴族的優越感。

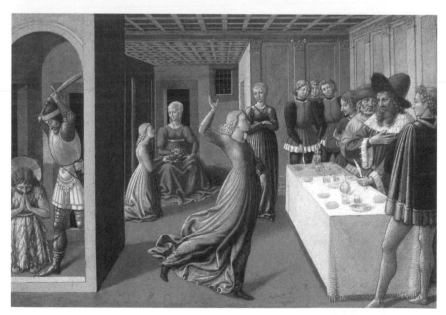

圖109貝諾佐‧戈佐利《赫羅德的宴會》（1461-1462），蛋彩畫，美國，華盛頓國家美術館。

圖110布勒哲爾《農民的婚禮》（約1568），木板油畫，奧地利，維也納藝術史博物館。

　　在這兩幅15世紀的繪畫當中，中心人物並沒有坐在像王位一樣的椅子上。許多描繪最後的晚餐的畫作裡，耶穌也沒有坐在那樣的椅子上。不過在大約同時期的一幅畫裡，的確出現了一位坐在寶座上的人，他就是波希畫的《七宗罪和四幕最後場景》裡代表「貪吃」的人（圖111）。這個貪吃鬼坐在一張裝飾著雕花紋飾的高背椅上正在狼吞虎咽，椅子和前景中的便盆椅相似，突出了這個人的慾望和行為的滑稽可笑。這幅畫裡的寶座是極具諷刺性的，用誇張批判的手法強調畫中人物在貪吃這方面的技能，遠遠超過了耶穌基督和所有的君王。波希在畫面中直接描繪了這個罪人把食物放在嘴裡的情景，這在西方繪畫中並不多見，這也恰恰是為了突顯出這個人的愚蠢與可憎，以強化批判性的效果。在畫面中，餐桌不遠處就是灶火，而在戈佐利和

圖111波希《七宗罪和四幕
最後場景》中的《貪吃》
（約1485），木板油畫，西班
牙，馬德里普拉多美術館。

波提且利的畫面裡卻
沒有類似的安排，所
以他們吃的飯必定不
是在用餐地方附近製
做的。當時的廚房煙
很大，噪音也很大，
令人非常不愉快，所
以有身份的人都不願
意在廚房附近用餐。

波希這樣的構圖其目的可能是為了要凸顯出這個罪人對吃的迫切感，也可能
是為了要顯示窮人卑微的生活。

　　在後來的作品中，許多描繪在戶外餐桌旁用餐的畫作，幾乎都是室內
用餐情形的重現，不管是描繪什麼階層的生活都是如此。威勒姆・布耶維奇
（Willem Buytewech，1591/1592-1624）在1616至1617年間所畫的《戶外開
心的人們》（圖112）就是他另一幅著名室內作品的翻版，重現了慵懶的氣
氛和放蕩不羈的人物。畫家把原來是室內畫裡的花花公子、打扮入時的妓
女、閑置的樂器和異國的寵物都挪到了室外去。這群開心的人們旁邊的餐桌
上，有一隻張開雙翅的孔雀（一個賣弄財富、炫耀擺闊的擺設），幾個木製
的碟子、幾個裝鹽的罐子，當然也少不了一些酒具。這一切充分展現了貴族
們奢華墮落的生活，把食物、性、懶散和享樂完美的融合在一起了。

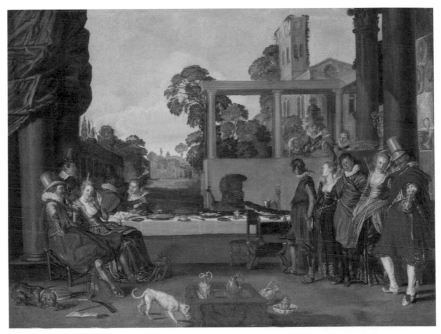

圖112威勒姆·布耶維奇《戶外開心的人們》（1616-1617），油畫，德國，柏林國家博物館。

　　比較布耶維奇的這兩幅畫可以發現，室外和室內這兩個場景對於人物並沒有什麼影響，只不過是換了一張壁紙而已。這些吃飯的人並沒有真正地接觸到大自然。他們坐在門廊下一張鋪著桌布的桌子旁邊，和在房間裡用餐並沒有什麼兩樣。他們身後的風景就好像是人工的舞台背景，那些古樸的建築和參天的樹木都只不過是用餐時的佈景而已。

　　朗克雷畫的公園裡的午餐（圖78）雖然創作於18世紀，表現得卻依然是布耶維奇的主題。餐桌和人物仍然處於　個人造的環境當中，公園裡出現的圍牆、露台和大缸使得自然環境顯得一點都不自然。在他筆下的人物比布耶維奇的更加喧鬧不安。這些人喝得酩酊大醉，有的爬上了桌子，把酒灑得到

處都是。冷淡的巴洛克風格在這幅畫裡墮落成了滑稽凌亂的洛可可模式。畫面前景中殘破的碗碟和空空的酒瓶，讓人立刻感受到爛醉的人群那種放蕩不羈的瘋狂行徑。

與布耶維奇不同的是，朗克雷的畫有批判的意味。畫面左後方的人好像都帶著質疑的眼神看著桌上玩樂的這些有錢人。桌子中間的火腿可能不僅僅是人們下酒的冷菜（有鹹味、容易切），而且暗示這些人蠢的像頭豬一樣。不管畫家是否意在批評，總而言之，他並沒有減少食物帶給人們的快感。這種表現飲食快樂和酒醉的醜態相對比的繪畫傳統，至少可以追溯到古希臘時期。飲酒是一個重要的主題，值得單獨著書立說，不過在本書當中不能完全避開不談，因為那是食物畫當中重要的陪襯，有時甚至是描繪的重點。在朗克雷的畫裡，人們對吃飯本身並沒有多大的興趣，他們只是把它當作是喝酒的理由，或者藉以諷喻喝酒的人。

描繪窮人戶外用餐的畫作常常表現集會或者舞會的情形，這種集體活動往往有很多人參加。布勒哲爾（1568年前後，奧地利維也納藝術史博物館收藏）和魯本斯（1636年前後，法國巴黎羅浮宮收藏）創立了這種藝術風格，表現一大群歡天喜地、開心不已的人們在風景優美的地方或者在廣場上喝酒、跳舞、吃飯、做愛。在這種畫面中，人們選擇去戶外用餐，是因為室內沒有這麼大的地方，容不下這麼多的人。在畫裡面，人們縱情聲色，只有幾張桌子顯示出些許的穩定感。

大衛・威爾基（David Wilkie，1785-1841）和亞當・沃爾夫岡・度波菲爾（Adam Wolfgang Toepffer，1766-1847）繼承了這種風格，將其延續到了19世紀早期，不過他們的畫作更加嚴肅一些。後來的畫家也是如此。19世紀80年代的艾伯特・古斯特・福里（Albert Auguste Fourie，1854-1937）畫過一個普通工人的戶外婚宴（圖91），在過去的作品中狂放不羈的人們看上去

高雅不少。在這幅作品中，普通人變得老成持重，頗有修養。戶外放著的餐桌也讓人產生一絲高雅的感覺，但那些人似乎並不需要它。這些桌子表明，自然界不過是人們定義的大房間，人們吃飯時的用具想放哪兒都可以。

坐在大自然裡吃飯

席地而坐的用餐方式就不一樣了，這可能意味著貧窮，但也可能是社會優越感的象徵。不過比起以餐桌為中心的畫作來說，更能突顯出用餐者的地位。人們吃飯時姿勢隨意，不受房屋和家具的限制，與大地、土壤、樹木、綠草親密接觸。

16世紀中期布勒哲爾曾經畫過忙著收割的農民坐在地上吃午餐的情形（美國紐約大都會博物館收藏）。不過人們坐在地上吃飯不一定就意味著擁有幸福的生活。這種真正的野餐方式大概源於狩獵。在森林中忙碌奔波的獵人們總是要休息的，他們常常愜意的坐在草地上或者是墊布上面吃著精緻的零食。卡爾・范・洛（Carle van Loo，1705～1765）在1737年畫的《打獵小憩》（圖113）就是這類作品的代表。畫面中，衣著考究的獵人們正在吃著火腿、兔肉和肉餅，還有美酒相伴。僕人們從野餐籃子裡把食物取出來時，獵人們就把磁盤放在自己的膝蓋上。雖然獵人們舉止高雅，地位顯赫，但是從某種意義上說，他們和自己的獵犬一樣接近大自然。儘管他們也用刀叉，但是的的確確是坐在地上。在20世紀的作品中也能感受到如此強烈的階級氣息，例如在滑雪結束後的晚會上，或者在進行了一整天劇烈的貴族運動之後，大家悠閑的聚集在山下的小屋裡（或者在高檔酒店的自然風光的房間裡），一邊休息，一邊結交同好。

莫內在1865年創作的《草地上的午餐》（圖89）是19世紀中產階級午餐作品的代表。這幅畫與狩獵主題無關，畫面中的人顯得高雅文明。他們衣

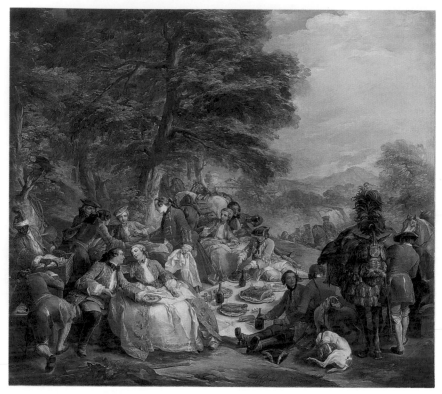

圖113卡爾‧范‧洛《打獵小憩》(1737),油畫,法國,巴黎羅浮宮。

著考究,完全不同於庫爾貝所畫的《採石工人》(1849年,已損毀)——描繪一個農民在村子裡辛勤的工作,身邊放著一個午餐籃。在莫內的畫作裡那些人既不生活在農村,也不需要從事耗體力的耕種。這些巴黎人把野餐看成是遠離都市生活的一種娛樂消遣,藉此機會盡情享受大自然所帶來的快樂,儘管這種快樂可能十分短暫,也十分有限。雖然在畫面中他們用水晶杯子喝酒,吃著美味的肉餡餅和烤雞,穿的是精緻的衣服,但是他們仍然嘗試著過簡單的生活。他們脫掉上衣躺在地上,輕鬆的相聚在一起。這幅《草地上的

午餐》和馬奈在1865年創作的備受爭議的一幅作品同名（收藏在巴黎奧賽美術館）。在馬奈的畫作裡有一位裸女，她就坐在眾人當中，畫家顯然是刻意去模仿傳統藝術的阿卡迪亞（田園生活）主題，諷刺那些認為裸女本身就是審美主角的刻板觀點。莫內的畫裡面雖然沒有出現這樣的裸女，但是他無疑是一位現實主義者，對田園生活這種文藝界反覆出現的陳舊主題提出最新的闡釋。如果嚴格地按照現在的說法，莫內的畫喚起了人們永恆的回憶，勾勒出樹林中眾人與大自然和諧相處、享受簡單的物質生活的快樂感受，描繪人類把城市生活拋諸腦後的輕鬆休閒情景。他把阿卡迪亞主題世俗化了，把這種生活方式表現得現代、時尚、真實而可信。他的畫裡沒有馬奈的諷刺意味，而是保留了自然的風格，抒發對大地的讚美，就像維吉爾（Virgil）、提香（Titian）、克勞德（Claude）和波普（Pope）在類似作品中表現的那樣。不過莫內作品裡面的人物更加接近於范·洛（圖113），表現的是享有特權的獵人，而不是古時候的牧羊人。他們用的餐具是精美的瓷器，吃的午餐顯然不是鄉村烤爐做出來的，是在巴黎準備好的精美食品。

　　詹姆斯·雅克·約瑟夫·蒂索（Jame Jacques Joseph Tissot，1836-1902）在1876年前後所畫的《假日》（圖128）表現出畫家受到馬奈與莫內十分深刻的影響。這位住在英國的法國畫家改進了印象派的野餐主題，使畫面更加緊湊，增添了濃郁的英國風格。作品的背景選擇了更有人文特色的公園而非樹林，在一個有廊柱的湖邊，旁邊還有整齊的小徑。這個公園並不是完全自然的，有幾個人懶洋洋的躺在地上，或者隨意倚坐著。地上鋪著簡單的桌布，上面擺著食物，畫裡面的一草一木無不洋溢著秋日的氣息。畫面裡有幾瓶碳酸飲料（在英格蘭又稱為漢密爾頓）和流行於19世紀70年代的日式茶具，都與酒精無關。男士的穿著十分隨意（繫著細帶子的無簷帽），以及女士的繡花長裙，都代表了當時最高檔的時裝。人們顯然正在喝下午茶，吃著

吃著點心和甜點。他們正在向茶裡加牛奶，旁邊還有個僕人幫忙看管貴重物品。作品的標題表明了，這些人遠離了繁忙的工作，正在愉快地享受假日。狩獵野餐圖、田園野餐圖和其他所有的野餐圖都是以放鬆心情、休閑娛樂為主，人們藉著野餐調整身心以便能以更佳的狀態投入工作。戶外的午餐成為城市中最佳的生活調劑與消遣。聰明的蒂索恰如其分的表現了放鬆這個主題：最右邊的年輕女子胳膊彎曲著，上身傾斜；她身邊那個人手托著頭趴在地上；倒茶的女子半跪者；背景中的人們悠閑地站著。席地而坐的午餐就像17世紀的荷蘭靜物畫那樣，烘托出慵懶散漫的優閑氣氛。

　　而畫面中的食物也呼應了這種散漫的風格：汽水湧出瓶口；切開的蛋糕放著沒吃；碟子隨意放置；茶壺也沒有放在碟子裡。這幅畫沒有嚴格的順序，左上方的栗樹葉若隱若現，好像日本的屏風。比起莫內的畫，蒂索的安排顯然並不那麼呆板，也不那麼嚴謹。這些作品描繪的不僅只是單純的戶外活動，野餐也是社交活動之一，人們通常不會單獨行動，而是結伴同行。而食物確實成了人們歡樂相聚的一個好理由。

　　約翰‧斯隆在1907至1908年間創作的《南沙灘的泳客》（圖44），把19世紀的樹林野餐搬到了美國海邊，這也說明了大海越來越吸引遊客，成為他們渡假的首選。19世紀中期之前，威廉‧鮑威爾‧弗里斯（William Powell Frith，1819-1909）和莫內也畫過海灘渡假的作品，但那個時候很少有人真的會去海邊渡假。當時或者之前的年代，有錢人經常會去城市或者巴斯的內陸溫泉療養，而窮人既沒錢也沒時間，所以哪裡也去不了。像布賴頓（Brighton）、布萊克普（Blackpool）、多維爾（Deauville）、特魯維爾（Trouville）和尼斯（Nice）等地，都是19世紀晚期才成為酒店雲集的渡假勝地。斯隆畫面裡的紐約斯塔騰島上的遊客都屬於工人階級，不用看衣著和舉止，只要看看他他們吃什麼就知道了。這些人手裡拿的是熱狗，這是普通

人吃的價廉物美的食品。食物的確是人們活動聚會的焦點。

　　和福里作品中的婚宴（圖91）一樣，斯隆這幅畫裡的工人階級很有尊嚴，而且表現出高雅的冷漠態度。這與19世紀之前的畫風有所不同。布勒哲爾畫面裡的農民和穆里歐畫的小乞丐（圖110和33）看上去都很粗俗、好笑又愚蠢。其他的畫也好不了多少，頂多是人長得好看一些。（18世紀霍爾曼斯畫的廚娘是個例外，圖56）。斯隆本人是垃圾箱畫派（Ashcan School）的代表人物，不論他本人的政治傾向如何，他始終認為，窮人能反映現實主義，就像莫內和哈尼特（Harnett）筆下的靜物畫一樣。雖然斯隆同情工人階級，但他在描繪遊樂場面時仍然不會忘記突出他們不得體之處。就當時的觀點看來，這些人直接用手吃飯就是很不禮貌的行為，他們既不用餐巾也不用杯碟，充分反映了他們的真實生活樣貌。

　　在這些畫裡，很多去野餐的人都生活在城市中，他們去鄉村野餐只是為了要逃避擁擠、吵雜的環境。藝術家要以野餐來做文章，把人和自然巧妙地結合在一起。大自然讓人得到放鬆，但是又不與人類對城市的需要相抵觸。食物正好契合了這種人與大自然的主題。表面上看起來人類似乎重新融入了大自然，但是都用布、金屬、陶器和其他的用具把自己和大自然區別開來。食物本來就取自於大自然，但是人們加工之後又在野餐時把他們帶回到大自然。最早的野餐是人們狩獵時採用的用餐形式，這又增加了人與自然關係的複雜性。人們在狩獵時想在自然中尋找獵物，這是很原始的覓食方法。可是他們又不得不需要休息一下，吃一些從家裡帶出來的食物。這讓野餐更加突顯了拜物主義的主題。

　　野餐代表了自然界中人類活動的最高形式，蒂索畫面中的人不在自然環境中野餐，而是在人工創造出來的花園中野餐（圖128），這使得人與自然的雙重關係進一步複雜了。野餐本來就涉及了人類與自然的關係，突出了藝

術中現實主義的問題。說句實話，畫面裡的現實是什麼？人們又在多大程度上是真正屬於大自然呢？

咖啡、茶和巧克力飲料

除了野餐之外，最讓人愜意的食物莫過於正餐之外的零食了，其中最常見的要屬咖啡、茶和巧克力飲料。前面已經提到過，人們喜歡喝咖啡作為一餐的結束，這種獨特的飲料能帶給人莫大的滿足感。就拿希爾維斯特羅·萊加（Silvestro Lega，1826-1895）在1868年所畫的《藤架》（圖114）來說吧，人們在沒有餐桌的戶外輕鬆愉快的度過了下午茶或喝咖啡的時光。這幅畫取材於家庭生活，其中的人物全是女性。畫家為了突出飲料的提神作用，特地把幾位女士安排在樹蔭底下，不受陽光的直曬，與旁邊站在太陽底下端著茶壺的女僕形成鮮明的對比。根據畫家的描繪，這個家族的僕人眾多，日子過得舒適自如，想必具有非常優越的社會地位。

咖啡、茶和巧克力飲料是17世紀傳入歐洲的。1594年，教皇克萊芒八世（Pope Clement VIII，1536-1605）生平第一次喝了巧克力飲料。不過，直到1671年，塞維聶夫人（Madame de Sévigné，1626～1696）仍然認為巧克力飲料是一種新時尚。義大利最早的咖啡館是在1645年開張的，英國的咖啡館則在1652年開張，而巴黎一直到1672年才開張。1657年，倫敦第一次有人賣茶葉，1662年，布拉干薩的凱薩琳（Catherine of Braganza，1638-1705）把這種中國飲料帶入了英國皇室。這三種飲料剛傳入歐洲時，人們覺得這些飲料非常容易上癮，只有有錢人才能偶爾喝一喝。他們的價格昂貴，不是因為他們珍貴而稀有，也不是因為當時運輸不方便，而是因為天價的賦稅制度。英國政府對茶葉課以重稅，終於引發了1773年的波士頓的傾倒茶葉事件。在當時女士們都把茶葉鎖在小罐子裡。安東尼奧·德·佩雷達於1652年所畫的

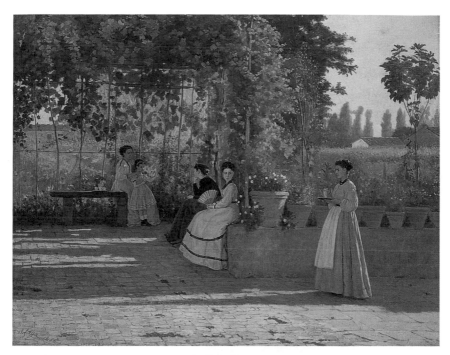

圖114希爾維斯特羅・萊加《藤架》（1868），油畫，義大利，米蘭布雷拉美術館。

巧克力（圖41），在這幅畫裡有個帶鑰匙的烏檀木盒，大概就是用來裝茶葉的吧。最早描繪這種來自新世界的飲品的作品出現在西班牙，這是非常自然的事情，因為早在1586年大量的可可就從墨西哥運往西班牙（1527年，柯爾特斯（Cortez）從阿茲台克帶回來一些可可）。在佩雷達溫馨的靜物畫裡，和巧克力飲料同時出現的不僅僅有從墨西哥殖民地帶來的陶器，還有一杯清水，人們習慣把他們一起喝下肚，以沖淡巧克力的苦味。一百多年之後，讓・艾蒂安・利奧塔（Jean Etienne Liotard，1702 -1789）所創作的那幅《端巧克力的少女》（圖115）中，那個可愛的女孩端著的盤子裡除了巧克力之外，也同樣還有一杯清水。

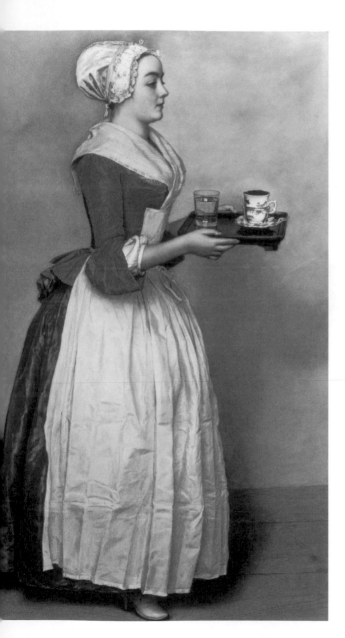

佩雷達畫的巧克力裝
在一個精緻的盒子裡，顯
得非常的高級。約翰·佐法
尼（Johann Zoffany，1733-
1810）大約創作於1766年，描
繪了布洛克的威洛比領主約
翰和他的家人喝茶的情景（圖
135）。當時政府已經或者正
在準備對茶葉徵收高額的稅
賦，這使得英國人最喜歡的飲
料成了稀有之物。畫裡面還
有精緻的瓷器和考究的銀製
茶具，更加渲染了其中的富貴
氣息，顯示出領主的財力和品
味。然而，財富和特權並不能
作為放縱的理由，為了表現這
一點，畫家特別突出了領主責
罵兒子抓著麵包的細節。在這
幅作品中既表現了道德和教
育意義，又流露出一絲淡淡的
自豪與優越感。

圖115讓·艾蒂安·利奧塔
《端巧克力的少女》
（1743-1745），羊皮紙水彩畫，
德國，德勒斯登藝術博物館。

　　到了19世紀，咖啡、茶和巧克力飲料就不僅僅是上流社會的專利了。到了80年代，就連梵谷畫的吃馬鈴薯的農民都買得起咖啡喝了，不過那種道德說教的意味仍然存在。畢竟咖啡、茶和巧克力飲料是酒的替代品，早期的文學作品經常拿它們和酒來做對比。孟德斯鳩批評咖啡店是政治騷亂的溫床，認為它還不如醉醺醺的酒館。這種對比是再自然不過的事了。一直以來，咖啡店不止一次招到非議，指責在咖啡店裡醞釀了很多政治陰謀（這種指責不無道理），但是咖啡始終代表著思想和理智，而不是酒後亂性。沒有人將喝茶、咖啡或巧克力的人的形象畫成放蕩不羈、無法自拔的樣子。朗克雷描繪的那段快樂的午餐（圖78）就是以美酒為伴，而不是茶或者咖啡，其效果就顯得有點可笑了，不夠雅致。萊加畫面裡的小姐和夫人們（圖114），也沒有在下午喝得酩酊大醉，而是隨意的邊喝茶邊聊天。

　　19世紀30年代康斯坦丁‧漢森（Constantin Hansen，1804-1880）用溫馨的筆觸畫了一幅《羅馬的丹麥藝術家》（圖116），營造一種典型的氣氛，也點出了咖啡的來源。在畫面中人們正在一位畫家的工作室裡休息，他們一邊喝著咖啡，一邊抽著煙捲。煙捲表明了咖啡的產地，他們的帽子和其中幾位藝術家的姿勢也暗示了近東文化。當時，也許真有抽長煙捲和如此穿戴的習慣，人們也許就愛坐在地上，而不用椅子。很可能這並不是主流文化，而是波希米亞風格。但不管怎麼說，咖啡本身代表著悠閑的生活方式，展現了與伊斯蘭文化有關的物質享受。在西方國家中，人們總是認為中東不受基督教思想的影響，追求純粹的物質生活，他們認為咖啡就是最好的證明之一。一旦與中東近東聯繫起來，喝咖啡就變得更加的慵懶而舒適了，友好隨和又不乏深刻的靜思默想。漢森筆下的藝術家打扮成阿拉伯人的模樣，可能有點演戲的意味，但這也強力地反映出當時人們對咖啡的看法。

圖116康斯坦丁·漢森《羅馬的丹麥藝術家》（1837），油畫，丹麥，哥本哈根國家美術館。

　　無獨有偶的是，美國小說家亨利·詹姆斯（Henry James，1843-1916）在《一位女士的畫像》（1881）的序篇中，用文字準確的表達了茶的意義：茶代表一種安靜的享受，讓人聯想到特殊的環境、時間和思考。

　　在某些情況下，所謂下午茶這個時間是令人心曠神怡的時刻，生活中這樣的時刻並不多。有時候，不論你喝不喝茶——有些人當然是從來不喝的——這種場合本身便會為你帶來一種樂趣。在我為這簡單的故事解開第一頁的時候，我心中想到的那些情景，就為無傷大雅的休閑提供了一幅絕妙的

背景。這是在英國鄉間一棟古老的住宅前面，草坪上陳設著小小的茶會所需要的一切，當時正值盛夏的午後，那也是我說的最動人的時刻。這個時候，陽光絢爛的下午剛剛過了一小時半，剩下的時間真是無限美好而珍貴。真正的暮色還有好幾個小時才會來臨，而夏季強烈的光線已經開始減弱，空氣變得溫和而宜人，陰影長長的投影在平坦濃密的綠草地上。不過它們還在慢慢的伸長，這種景色令人感到一種慢悠悠的閑情雅致，這也許就是處在此時此地心情特別舒暢的原因吧。從五點到八點這段短短的時間裡，有時候彷彿永無止境，不過每到這樣的場合，人們只能感到無盡的歡樂。當時在場的幾個人正靜靜地領略著這種快樂。他們當中沒有女性，雖然人們一般覺得在我所提到的這種茶會中，她們照例是不可或缺的角色。碧綠的草坪上投射出幾條黑影，顯得稜角分明。其中一條屬於一位老人，他坐在高高的扶手椅上，離矮小的茶几不遠。還有兩條陰影屬於年輕人，他們在老人面前漫步，偶爾也閑聊幾句。老人手中拿著茶杯，杯子特別大，款式也不同於那套茶具中的其他物件，色彩鮮艷奪目。他喝茶時小心翼翼的，把杯子放在嘴邊停了好一會兒，眼睛一直在端詳著對面那棟房子。他那兩位同伴也許已經喝夠了茶，也許對這種享受並不感興趣，一邊溜達一邊抽著煙。其中一個每次走過老人身邊時都要凝神往上看一眼，但是老人從未察覺到，目光依舊停留在住宅前面那堵紅磚牆上。房屋聳立在草坪的另一邊，確實是一座值得如此欣賞的建築物。在我試圖為英國獨特風光勾勒的這幅圖畫中，它是最富有特色的景物。

　　茶、咖啡和巧克力飲料通常讓人想到靜默、輕鬆的悠閑時光，就像它們曾經和上流社會有關係一樣。理解這一點十分重要。梵谷畫喝咖啡的農民不僅僅是因為這種飲料在當時已經十分普遍。他贊成社會主義思想，支持窮人，想改變一直以來他們在藝術作品中野蠻、酗酒的形象，還記得雅各布·喬登斯和揚·斯特恩的畫（圖81、97）對農民形象的醜化，梵谷決定重新改

造農民的形象，讓他們喝咖啡，變得清醒而嚴肅、思想深刻。喝咖啡也讓農民有機會聚在一起，表現親密而友好的情誼。

就連畢卡索隱晦錯位的立體派藝術也描繪過悠閑的咖啡時光。在一幅1913年的拼貼畫《咖啡杯》（圖117）當中，他巧妙地表現了咖啡飲料和咖啡館的概念。在他的畫裡出現了C和E這二個字母，也等於是把這個單詞拼出了一半，同時這兩個字母也可以看作是進入咖啡館的門和門的把手。這樣畫面右半邊的地磚圖案好像不只是指地面，同時也意味著咖啡杯裡升騰的香氣。左上方的牆紙展現了咖啡店的牆面裝飾，右邊的地上有一張用繩子編的墊子，上面是桌子，桌子上放著誘人的黑咖啡。畫面中並沒有人物，給人孤獨的感覺，只有觀眾能品嚐到咖啡的味道。咖啡杯的把手朝左邊，這也說明了除了慣用左手的人之外（畢卡索本人並不是），使用這杯子的人應該站在桌子的另一邊，面對著觀眾。因此，畢卡索想說明喝咖啡是大家聚在一起的活動，從而肯定的咖啡奇妙的凝聚力。

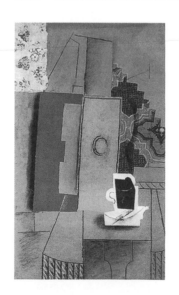

茶、咖啡和巧克力飲料代表冷靜的思考，這種觀念也展現在18世紀晚期讓・艾蒂安・利奧塔（Jean Etienne Liotard，1702-1789）所創作的茶具圖中（圖118）。他描繪下午茶剛剛結束之後的情景。但特別的是，他是從僕人的角度出發，間接進行了對這些茶具的描繪，從剩下的杯碟當中我們可以推斷這頓下午茶吃的是什麼。在另一幅畫

圖117畢卡索《咖啡杯》（1913），拼貼，
美國，華盛頓國家美術館。

圖118讓·艾蒂安·利奧塔《靜物·茶具》(1781-1783)，油畫，美國，洛杉磯蓋蒂美術館。

中利奧塔用了同樣的手法，描繪了一位端著巧克力飲料的女僕（圖115），
但卻不明確指出這一杯飲料到底是要送給誰。利奧塔的畫風和同一時期的夏
丹一樣細膩。在茶具圖中，他從一個負責打掃的女僕的視角描繪了小桌子上
凌亂的茶具。這些精美的瓷器都是從遠東運過來的，看上去雖然充滿靈氣，
卻有一種被廢棄的淒涼感。銀製的湯匙和幾個茶杯散亂的堆放著，毫無生
氣。喝茶的人顯然並沒有餓著，因為桌上還剩下一些麵包，還有幾乎滿滿的
一盅糖，旁邊還放著一個精美的銀質鑷子。食物通常能夠讓人感到富足，這
幅畫也不例外，不過他暗含的深意需要慢慢的體會。

　　欣賞這幅畫的時候，我們要像偵探一樣仔細研究才能推斷出究竟發生了什
麼事。很顯然的，只有三個人吃了這份下午茶點，可能另外有三個人沒有到，

或者是主人故意多準備了幾份。三個倒扣的杯子整整齊齊地放在碟子裡，每一個碟子裡的小湯匙都沒有使用過，它們和剛剛端上桌時一模一樣，為了隔離灰塵或者其他的異物，杯子都是底朝上倒放著的。而用過的杯子則杯口朝外，湯匙就放在杯子裡面，有的還有半杯剩下來的茶。畫面裡雖然沒有人物，但是我們都知道他們曾經出現過，而且也能對當時的情形猜出個究竟。瓷杯子上面畫的是或站或坐的中國人物，其樂融融，就好像剛才一起喝茶的人的寫照，反映了他們快樂相聚的情景。不過畫面中的鐵盤、金屬湯匙和麵包，都讓我們知道這是在西方，而不是在中國。利奧塔曾經在土耳其和希臘住過，所以他喜歡融合東西方的風格。有時候他會畫身穿中式服裝的歐洲女士或者類似的自畫像，有時候也會為西方的物件或景色增加一些東方色彩。

這幅畫是利奧塔晚年在日內瓦所創作的，是描繪關於茶具和咖啡杯具的作品之一。其中的食物，正確的說應該是飲料，在很大程度上是通過暗示來表現的。我們漸漸明白，這些杯盤都是與某些特殊的食物或飲料有關。只有喝茶時才用得到這些東西，在很多狀況下，只是憑藉著畫裡面一件隱約可見的器物，我們就能判斷出畫家想要表現的食物、時間或者某種情境。

胡安·葛利斯（Juan Gris，1887-1927）在1915年創作的立體主義作品《早餐》（圖119）就是這樣的。咖啡除了作為一餐的結束和日常的提神飲料之外，還是典型的早餐飲料。吃早餐是很現代的事情，在18世紀的時候才得到人們的重視，19世紀才形成獨特的風格。英國及其他殖民地國家一直把茶當成是早餐的飲料，但是在歐洲的其他國家和美國人卻偏偏愛喝咖啡，「聞一聞咖啡的香味，醒醒吧！」現在的美國人常常用這句話表示在一天開始時「睜開眼睛，看看現在發生了什麼事」。咖啡跟清醒被人們聯想在一起，這說明了當代美國人在每天的第一餐中喝咖啡的觀念已經根深蒂固了。歐式早餐包括了咖啡和塗抹奶油、果醬的麵包，而由19世紀英國傳統發展而成的美

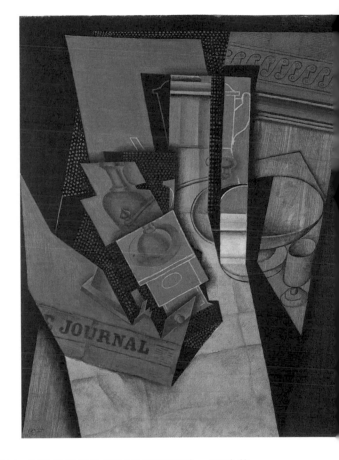

圖119胡安‧葛利斯《早餐》(1915)，
炭筆、油畫，法國，巴黎國家現代美術館。

式早餐則有蛋、培根、香腸、麵包、穀物、馬鈴薯和其他的配菜，但無論是哪一種，咖啡都是必不可少的飲料。

　　不知道葛利斯的畫作是誰命名的，也許是畫家本人，但也許是他的經紀人，或者是某個博物館的館長。但是這幅立體派作品確實叫做《早餐》，因為其中出現了咖啡用具。人們可以清楚的看到一個打開的帶有把手的咖啡研磨機，還有一個咖啡壺的輪廓。從畫面中空著的高腳水果杯和酒杯，不一定能夠判斷出這是早餐，但是咖啡顯然就能夠清楚的說明這點。不論葛利斯當時的設想是怎麼樣的（他很可能畫的是下午茶，或者只是對立體派風格的咖啡用具進行形式組合），但這幅掛在巴黎國家現代美術館裡的作品，畫名確實叫做《早餐》，這是由畫面中出現的咖啡用具所決定的。咖啡代表了一天的開始，特別是像葛利斯作品中說表現的那樣：自己研磨咖啡豆，桌上擺上一個普通的咖啡壺，還有當天的報紙。立體派的作品不同於主題艱澀

的抽象藝術，他們經常用不起眼的視覺或者文字線索來表達主題。一片碎玻璃，一張遊戲的紙牌，或者是一根窗簾的繩子都足以表現畫面的內容。立體派的藝術家常常精心設計一些比較自然的寓意，而葛利斯的咖啡用具正好說明了早餐的心境、情境、環境和意境。

　　布耶維奇畫面裡的花花公子們喝的是酒，其他用吃喝來表現精神亢奮的作品裡的人物也大都是在喝酒。二十世紀初比利時畫家列奧·德·斯梅特（Leon de Smet，1881-1966）畫的《屋內》（圖120）是個例外。畫面中出現的是咖啡因飲料。畫面中有一對熱吻的情侶，桌上放的卻是茶具，不過它與情侶相擁的長椅相隔甚遠。畫面中的熱飲和熱吻的關係似乎也不太容易確定。這對情侶可能還沒有來得及喝茶呢。更讓人迷惑不解的是，情侶旁邊還有一個小雕像複製品——喬治·米尼（George Minne，1866-1941）創作的《青年》（1898）。一般認為，這座雕像表現的是一種孤獨的自我陶醉的心態，刻劃了一個自戀的清瘦男孩，面帶愁容、封閉自我。因此，我們不由得懷疑起這對情侶是否真的那麼如膠似漆。咖啡因飲料好像壓抑了情侶的瘋狂行為，這也許能解釋為什麼霍普描寫的失眠夜遊的人（圖

圖120列奧·德·斯梅特《屋內》
（1903），油畫，
比利時，根特皇家藝術博物館。

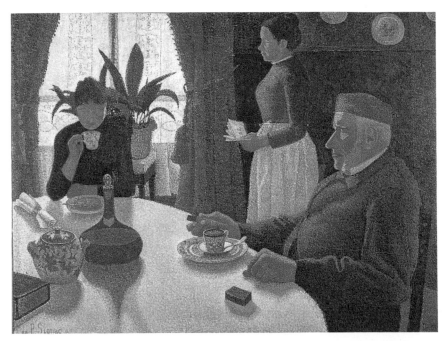

圖121保羅·席涅克《餐廳》（1887），油畫，法國，巴黎奧賽美術館。

106），看上去十分的嚴肅而且憂鬱。因為他們喝的是咖啡，而不是酒精飲料，所以很清楚自己非常孤單而空虛，甚至連做愛的心情都沒有了。

　　茶、咖啡和巧克力飲料非常的甜美優雅，最適合中產階級的家庭氣氛。保羅·席涅克（Paul Signac，1863-1935）在1887年畫的《餐廳》（圖121）當中，描繪了中產階級飲茶、喝咖啡的生活情景。畫面裡的窗簾非常厚實，牆上裝飾著彩漆托盤，地上擺著室內植物盆栽，桌前坐著一位衣著考究、身材福泰的紳士，桌上放著精美的餐具。畫面左邊可以看到套在餐巾環中的餐巾，僅僅憑著這一點就能看出中產階級精緻的生活品味。桌布每週都會換一換，因此家裡每個人在七天當中都要把精心圈好的餐巾套在各自的餐巾環

裡，在19世紀80年代，席涅克可以算得上是極端的左翼份子，這幅作品表現了他的政治理念。他透過描繪中產階級日常的飲食習慣，包括下午茶或咖啡，來表現他們的虛偽與矯情。

席涅克的作品似乎是在諷刺貌似嚴肅的咖啡，揚‧布魯塞爾曼斯（Jean Brusselmans，1884-1953）在1935年畫的一幅畫也是同樣的主題（圖122）一個孤獨的女人在廚房裡研磨咖啡，房間裡的裝飾表明了這是一個普通的工人階級的家庭，放著很多實用的廚房用品。咖啡和其他相關的用品是其中的最大亮點。她把咖啡研磨機放在膝蓋上——實際上是夾在兩腿中間。這個研磨機是典型的家庭用品，有點像胡安‧葛利斯的立體主義作品（圖119）當中的那個。他用手搖著咖啡研磨機的柄，手來來回回的在小腹附近移動者，這讓人產生非常淫穢的聯想，與咖啡嚴肅的形象形成鮮明的對比。

茶和巧克力跟咖啡差不多，不代表愛情，但是與沉思有關。馬歇爾‧杜象（Marcel Duchamp，1887-1968）在作畫時巧妙地利用

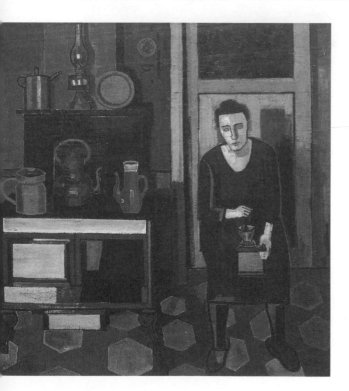

圖122揚‧布魯塞爾曼斯《廚房裡的女人》（1935），油畫，比利時，根特皇家藝術博物館。

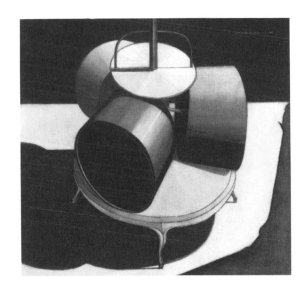

圖123杜象《巧克力研磨機》
（1913），油畫，
美國，費城美術館。

了這種寓意。在創作於1915到1923年之間的那幅頗受爭議的作品《大杯子》（費城美術館收藏），他以巧克力研磨機來比喻機械化，抒發自己對於沒有結果的愛情的悲觀思維。在另一幅1913年的作品《巧克力研磨機》（圖123）裡，他畫了一個類似的研磨機，表達的含意也大致相同。藝術界的學者們根據杜象本人的註解和他的其他作品，把他畫的巧克力研磨機和一句與性相關的法國諺語聯繫起來：「單身漢自己磨巧克力」。看上去研磨機代表了孤獨憂鬱的性生活。在1913年的作品和《大杯子》這兩幅畫當中，那個現代的磨巧克力豆的機器看起來都非常堅固耐用。它們好像是剛出廠的產品，不加任何的裝飾，不像以前用的杵和臼等等那麼精美（夏丹在好幾幅的畫裡都曾經描繪過）。杜象畫的這個新型的廚房用具比較樸素，展現出嚴肅的風格。他挖苦的不僅僅是愛情和巧克力（後者不含愛的氣息），而且還有那些歌頌現代技術的畫家們，例如未來派。

根據杜象的註釋和證明，《大杯子》裡的巧克力研磨機產生的是一種性衝動，他能夠讓人像觸電一樣，把愛的氣體變成液體。就像巧克力一樣，不管是苦、是甜，都磨成了粉末融化在暖暖的飲料中。這幅畫表現的情感有點類似揚·布魯塞爾曼斯（圖122）畫面中所表現的性生活憂鬱感，不過杜象

的畫更加滑稽誇張。除了諷刺的意味，這幅作品也突出並刻畫了簡單的廚房用品的神奇力量，在這一點上，他與馬諦斯好幾幅作品裡出現的輪廓優美的研磨機頗為類似（圖124）。這個主題其實應當歸在第三部份。馬奈的《鯉魚靜物畫》裡閃亮銅鍋就是廚房用品的傑作。當然在食物畫裡有很多具有烘托作用的物體畫得都非常出色，例如阿爾岑的廚師手裡拿的工具。他們不同於一般餐桌上華美精緻的餐具和裝飾品。簡單的廚具揭示了美食背後真實的一面。杜象、馬諦斯和馬奈一樣，在選擇表現對象時都十分謹慎。如果說他的《大杯子》描繪了毫無詩意的戀愛過程，那麼巧克力研磨機則代表了力量

圖124馬諦斯《巧克力研磨機》（1898），油畫，俄羅斯，聖彼得堡冬宮博物館。

和樸實的實際行動。咖啡因飲料讓人聯想到冷靜的沉思，這也是杜象選擇巧克力研磨機作為主題的原因之一。

食物、柑橘花與慶典

　　吃飯是最普通不過的事情，人們每天用一日三餐來劃分時段、安排作息。不過，吃飯也是慶祝的形式之一，經常用來紀念重大的事件、慶祝節日和好友聚會。杰拉德‧大衛在1500年前後所創作的《迦南的婚禮》（圖16），布勒哲爾在1568年所畫的《農民的婚禮》（圖110），艾伯特‧古斯特‧福里在1886年所畫的露天婚宴（圖91）等等，都是描繪盛宴的典型作品。此外，還有皮爾特‧克萊茲在1627年所創作的《火雞派靜物畫》（圖125）和夏丹在1763年所創作的《布里歐奇麵包》（圖69）。後兩幅畫中出現的柑橘花說明了他們的主題是婚禮。克萊茲畫面裡的那隻放在桌上的火雞嘴裡還銜著一朵柑橘花，夏丹的奶油蛋糕上面也裝飾著一朵花。多年以來，柑橘，特別是柑橘花，一直都被看成是婚姻的象徵。在杰拉德‧大衛的創作裡，桌上的柑橘就處於靠近畫面中心的位置上。而弗里的畫作中新娘則帶著柑橘花編成的桂冠，就連希區考克在1938年拍的電影：《貴婦失蹤記》當中，女主角提到自己為了即將在倫敦舉行的婚禮作準備時，也說她需要：頭紗、白色禮服和柑橘花。

　　許多畫家都畫過《迦南的婚禮》，這個故事取材於聖經，其中有耶穌把水變成酒的情節。這些畫作非常恰當的表現了吃飯和婚禮的連結。杰拉德‧大衛的畫裡面有切開的火雞和用來調味的鹽，桌上還放著一個餡餅，大概是肉餡的吧。新娘儀態萬千的坐在中間，後面掛著一塊精美的織錦。當然，耶穌在這幅畫中也是個重要的人物，但是他的位子比較偏，中心位置自然是非新娘莫屬了。雖然婚禮上不合常規的沒有放上酒，但仍然不失為一件盛大的事。

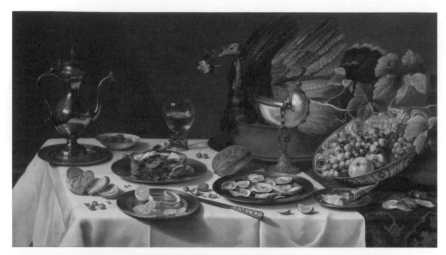

圖125皮爾特·克萊茲《火雞派靜物畫》（1627），木板油畫，荷蘭，阿姆斯特丹國家博物館。

　　布勒哲爾畫的農民新娘（圖110）買不起火雞來招待客人，而是以各種粥來取代主食，賓客喝的是陶罐盛著的啤酒或者是水果酒。新娘後面也掛了一塊織錦畫，不過不如杰拉德·大衛畫裡的那麼精美。頗具諷刺意味的是，她的頭上帶著一頂紙製的桂冠。前來赴宴的農民和新娘本人看上去都非常的粗俗，有幾個人嘴裡甚至還銜著湯匙，這展現了布勒哲爾對普通人一貫的偏見。新娘右邊有兩個衣著十分講究的人，其中一個是負責起草婚約的律師，另一個是這對新人居住地的領主。從畫面中可以看出，畫家心裡對這些農民並沒有好感。要是換成現在，幽默的布勒哲爾可能會描繪被邀請的賓客一邊大口大口嚼著玉米片，一邊看電視裡的拳擊賽，以此來表現對這場婚禮的諷刺。如果畫家想通過這幅畫來嘲笑人的愚蠢和他們的物慾，那麼很可惜，他並不算成功。因為畫面中的人酒足飯飽後都顯出無盡的滿足感，而這樣的感覺並不那麼讓人厭惡。

　　克萊茲的靜物畫（圖125）和其他的作品一樣，描繪了一場奢華的婚禮。畫面中，桌上鋪著一塊東方的絲綢，上面放著精美的金屬器皿，還有一隻名貴的鸚鵡螺酒杯、一些從遠東運來的瓷器、一個火雞派和一隻肚子填得滿滿的火雞，可見這場婚宴的豪華程度。雖然沒有人物，但是這場盛宴已經表現得非常、非常隆重了。宴會本身就很令人難忘，參加的人都會記得現場的美味和氣氛。有一次，我晚上坐火車從尼斯去巴黎，和兩位法國南部的老太太共處一室，聽她們詳細的回憶五十年前鄉村裡每個姑娘的婚宴情景，她們形容當時的麵包捲是多麼的美味，餐巾疊得多麼精緻，婚宴中有那幾種好吃的甜點等等，彷彿那場婚宴依然歷歷在目。兩個人中有一位遇人不淑，丈夫在新婚不久之後就開始打老婆，幸而他後來死了。雖然這位女士命運悲慘，但是婚禮仍然是她人生中最輝煌的時刻。克萊茲和下面我們想要討論的福里的畫作，就好像當時的結婚照和結婚證明一樣，記錄了新婚夫婦兩人在人生最重要的時刻。

　　比起克萊茲，夏丹的畫（圖69）表達婚姻主題的方式就顯得更為含蓄了。為了減少巴洛克風格式邊桌的浮華感，避免婚宴的喧鬧場面，他從小處著手，細膩的描繪了一個瓷器的糖罐子，兩個蕃茄，一些餅乾，幾顆櫻桃，一瓶油或者酒。從這些物品可以看出主人的家境不錯，但是他們卻不太張揚。在這間素雅的小屋子裡，這幾樣放在一起的東西顯得十分和諧，就好像專門為新郎與新娘準備的新婚早餐。瓶子和罐子分別代表男性和女性，象徵他們通過婚姻而實現兩性結合。這些東西各據畫面的一角，中心位置是布里歐奇麵包。這幅畫的背景是邊桌，通常放在上面的食物是還沒有正式端上桌的食物，這似乎也在預告著幸福的婚姻生活還沒有真正開始。不過可以看出來新人即將擁有甜蜜的家庭。1633年法蘭西斯科‧德‧蘇巴朗畫過一幅靜物畫（圖31），以更加平靜的筆觸描繪了他對婚姻的祝福。其中既有與婚姻相關的柑橘，也出現了檸檬。從古羅馬時期開始，人們就用檸檬來淨水。據說

這種水果能夠過濾雜物、淨化水質、製造飲用水。在蘇巴朗的畫裡，檸檬放在玫瑰花和水旁邊。水可能說明了新娘純潔得就像最潔淨無瑕的水一樣，而玫瑰花則是代表新娘嬌豔欲滴的美貌。

福里在他的作品裡（圖91）以更友好的眼光來看待下層階級的人們，在這點上他的確勝過布勒哲爾。在前者所處的時代，無產階級的文化大受推崇。19世紀80年代的社會主義思想深刻的影響了藝術家們的創作，即使是身處小城市的弗里也不例外。看他的那幅畫時，我們彷彿成了坐在桌邊的賓客。畫面的背景好像是一處公園，畫面裡也有一塊織錦畫，正好把參加婚宴的人們與外界分隔開來。賓客們看起來都十分真誠，小孩子們尤其開心，食物也十分誘人且可口。客人面前放著一個自家做的大餡餅，桌子中央有隻烤雞。他們穿著自己最好的衣服，拿著玻璃杯喝酒，很少有畫家把普通人畫得這麼溫馨。而周圍優美的自然風光也讓人覺得賓客們好像阿卡迪亞人一樣過著田園牧歌式的生活。

對於大多數的新娘來說，婚宴是人生只有一次的大事。從這個意義上來說類似於其他一次性的盛會。黑爾斯特的畫作（圖75）裡慶祝1648年明斯特政權和平轉移的人其實也在參加某種宴會。雖然這些作品不一定是對客觀現實的真實描繪，但是不同畫家筆下的座位安排、食物種類、餐桌的佈置和柑橘花之類的裝飾都很相似，這多少讓人了解到一些宴會時的情況。

這種盛會最大的作用就是能夠讓人們歡聚在一起。這時食物彷彿成了一塊磁鐵，吸引不同的家庭、社區和朋友以及重要人物在某個時間點齊聚一堂。如果沒有食物，就不會有這麼強烈的凝聚力了。所有描繪婚宴和類似黑爾斯特的《明斯特和平》主題的畫作，都表現了人們強烈的集體感。宴會使人與人之間的關係更加密切。它滿足了人們最基本的食慾，可以慶祝共同願望的實現。這些聚會與季節性的儀式不同，因為後者是定期舉行的。一次性的聚會與時間無關，也不會讓人排成一個圓圈來表達人們的紀念之情。

節慶裡的象徵性食物

　　與這類盛會相反的是與時間或某種儀式相關的聚會，例如布勒哲爾在1559年所描繪的《狂歡節與四旬齋的爭鬥》（圖126）。這幅畫也和食物有關，牽涉到兩個年度的盛會：一個是要吃肉的狂歡節，另一個是以吃魚為主的四旬齋，它是狂歡節之後的節制期。這幅畫深刻的展現了時光流逝，也表達了畫家本人的一些偏見。但儘管如此，他還是提供了很多細節，讓觀眾明白在當時的環境之下，人們是怎樣在公共場所叫賣和吃飯的。畫裡面描繪了很多風俗習慣和宗教儀式，都是法蘭德斯人在主顯節（聖誕節的第十二夜）和復活節之間所從事的活動。結合布勒哲爾的其他作品可以發現，畫家可能

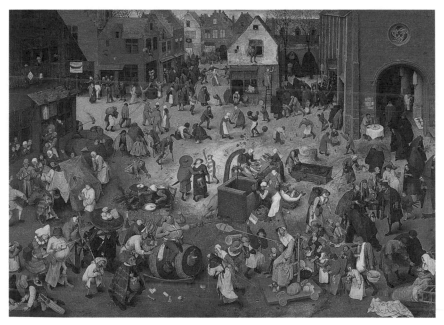

圖126布勒哲爾《狂歡節與四旬齋的爭鬥》（1559），油畫，奧地利，維也納藝術史博物館。

想描繪一個充斥著傻瓜和胡鬧的世界，畫面中的人看起來貪婪又愚蠢，而畫面裡的廣場就是畫家諷刺與挖苦這個世界的舞台。

　　這幅畫的題目點明了創作背景：一場象徵狂歡王子和封齋夫人之間的戰鬥，其實也就是狂歡節的喜悅和封齋期的苦修之間的矛盾。體態臃腫的狂歡王子騎在一個放在船裡的大桶子上，手裡舉著串成一串的雞、豬頭和香腸。瘦弱的封齋夫人則坐在小車上面的椅子上，就是復活節話劇常用的那種平板推車，手裡還拿著一根木條，上面串著兩條乾魚。他們兩人各自帶領著一隊隨從。這種象徵性的爭鬥以及布勒哲爾其他作品裡的民俗劇和化妝舞會，起源於中世紀和文藝復興時期，所以布勒哲爾並不是第一個用人物來表達對食物的好惡的畫家。畫面中有些細節讓人多少了解到16世紀人們究竟在吃什麼。四旬齋時人們不只吃魚，也吃椒鹽捲餅，而且很多人把捲餅當成零食吃。如果在天主教區的畫面裡看到這種椒鹽捲餅，一定要知道必定與四旬齋及這個特定時節有所關連，也要注意到這種零食與宗教一定有關。

　　布勒哲爾在畫裡把薄煎餅和鬆餅視為狂歡節裡的食物，這幅畫主要是表現他們如何在大廣場裡現做現賣這二種食物。畫面中心有一個做煎餅或鬆餅的人，他正在把麵糊倒在平底鍋裡，放進一個很大的兩層烤爐。烤爐下面燒著火，堆在地上的樹枝火光熊熊的燃燒著。雖然這幅畫表現的只是一個特定的場合，但那個露天的小吃攤就是這樣在做買賣的。在封齋夫人一邊有一個賣魚的店，看到它我們才知道阿爾岑和比克萊爾畫的市場一點都不真實。店裡的魚有幾條放在櫃檯上，其他的都放在魚簍裡，一共就只有這麼多了，根本不會有拖著滿滿一漁網的魚送到市場裡來賣的情形發生。在狂歡節和四旬齋這種一年一度的盛會上，食物具有更加重要的象徵意義。隨著一年又一年的紀念活動，某些情境、事物和活動與這些盛會的聯繫也日益加深。

　　布勒哲爾這幅作品透過描繪某些特定的食物，表現人類在歡樂與痛苦、

滿足與失落之間的對抗。畫面中的肉代表肉體的誘惑以及縱慾，是世俗的象徵，而魚則具有相反的含義。17世紀皮爾特‧克萊茲畫的靜物畫裡有一條孤獨的鯡魚，乾巴巴的，被人切成好幾塊（圖42），這不禁讓人想到布勒哲爾這幅畫裡的封齋夫人。這些特別的食物改變或深化了畫面的主題，使平常的題材更加生動，展現了畫家的創造力。

雖然肉是狂歡節的象徵，但是布勒哲爾這麼畫可能會讓觀眾產生一些誤解。很多畫裡都描繪過四旬齋的狂歡場面，有些農民在做薄煎餅和鬆餅，有的正在吃東西，不過卻很少有人像這幅畫那樣畫了這麼多的肉。所以這幅畫的前景中出現的大肉串很可能具有象徵性的意義。同理，在弗蘭斯‧哈爾斯的《懺悔節狂歡者》（圖127）裡出現的香腸和豬腳可能也具有一定的象徵意義。

哈爾斯畫面裡那個笑逐顏開的人顯然就是相當於布勒哲爾筆下的狂歡王子，他是人們想像中的慶祝會中的主角，或者是扮演該角色的演員。當時荷蘭的民俗劇中，有一個「鹹魚先生」，相當於封齋夫人的角色。哈爾斯的畫有點像是在演戲，這不禁讓我們懷疑畫面下半部出現的食物是不是真的，又是不是當時常見的食物。其中包括一碗香腸（請注意香腸上面還插著牙籤）、一隻豬腳，右邊還有一個碗，放著一根香腸和一些芥末醬。左邊有個芥末醬的罐子，一個火爐和一隻風笛（演奏低沉的民俗音樂），還有點菸用的火柴。桌子中間則放了一個啤酒杯，就在那個笑呵呵、醉醺醺的金髮男子面前，說明這群人大概都喝得不太清醒了。這幅畫只是象徵性的表現了狂歡節的慶祝會，不是寫實風格。畫面中的人物和其他物件都太具有代表性了，一看就是刻意安排的，不是真實描述17世紀的尼德蘭人慶祝狂歡節的真實場面。

在這幅圖畫裡最引起我們注意的，是左邊那個醉漢的帽子上插了一根湯匙。既然人們會自己帶著刀子來吃飯，那麼也可能會帶著湯匙來吃飯。但是，16世紀早期波希的好幾幅畫裡面的人物，帽子上也都別著一根湯匙。所

圖127弗蘭斯·哈爾斯的《懺悔節狂歡者》(約1615),油畫,美國,紐約大都會博物館博物館。

以哈爾斯畫面的這個別著湯匙的人，可能也具有象徵性的意義，表示他是個喝醉了酒的蠢傢伙。或許哈爾斯的畫也有貶抑的含義在裡面，諷刺著傳統狂歡節的愚蠢與粗俗。

在17世紀的主顯節（聖誕的第十二夜）宴會中很少會出現肉，從雅各布‧喬登斯的好幾部作品中都能看出來，其中只有一幅畫裡有一小塊火腿。和哈爾斯的《懺悔節狂歡者》一樣，喬登斯的畫裡也有盛裝打扮的人物，尤其是豆子國王，他是當晚人們選出來的領袖，雖然具有一定的象徵意義，但都不會在真實的生活中出現。傳說中人們在宴會上會吃蛋糕，而在蛋糕中吃到豆子的那個人就是當晚的豆子國王。不管這種傳說是否真實，喬丹斯畫面中那個頭戴紙冠冕醉意醺醺的人，簡直就像滑稽戲裡的國王，領導著一群快樂的傻瓜。與哈爾斯的作品放在一起看，這些畫明顯在暗示這是一場反對天主教，譴責傳統約束的節日活動。

無論喬丹斯是否在畫裡藏著譴責的意味，但他確實突出了畫中人物的粗俗和魯莽。有人在擦拭著穢物，有人在嘔吐，有人喝醉了酒正在高聲唱歌。畫面中的環境凌亂不堪，人物散漫而放縱，讓觀眾心生厭惡。除了酒和一些薄餅，人們好像沒吃什麼別的東西，但是他們表現出由衷的快樂，具有很強的感染力。17世紀荷蘭靜物畫描繪的死亡並沒有減弱食物帶給人們的滿足感。同樣的，在這幅畫裡人們只會被宴會中的快樂氣氛所感染，而不在乎他的說教意義。

以主顯節宴會為主題的繪畫，描繪的都是年度的聖誕節盛會。和其他以定期宴會為主題的畫作一樣，他們不僅讓觀眾注意到季節的變化，也突顯了永恆的主題。光陰荏苒，周而復始，這類作品雖然描繪的是一年中某個特定的時刻，但是說明人生循環有一定的順序和可以預知的未來。就好像《貝里公爵的幸福時光》一樣，融合了個別和一般的時間概念。在這類作品中，食物的

意義特別明顯。簡單來說，狂歡節裡一定會有薄餅，四旬齋吃的是椒鹽捲餅和魚，主顯節要找蛋糕裡的豆子，這些食物和馬塞爾·普魯斯特（Marcel Proust，1871-1922）的貝殼甜點一樣，承載著特殊的意義，能勾起人們難忘的記憶，回想起過去的美好時光。食物具有巴甫洛夫式（Pavlovian）的條件反射作用。在美國，火雞和感恩節有著割捨不斷的關聯，人們即使在其他的時候吃火雞，也會不由自主的想到秋天的那個盛大的節日。

　　就如同感恩節擺在桌子上的主菜如果不是火雞，那麼人們會把它看成是火雞的替代品。諾曼·洛克威爾在1943年以感恩節為主題的作品——《沒有食物匱乏之虞》（圖45）中，就把焦點集中在烤火雞上。雖然畫面裡也表現出家庭團聚的祥和氛圍，但是最能代表這個特殊時刻的還是食物，他們將永遠留在人們的記憶深處。看到火雞人們會回憶起17世紀早期英國的朝聖者，如何在未開發的美洲大陸艱難求生的故事，正因為有了當地居民和食物的幫忙，美國這個上帝眷顧的國家才最終得以建立起來。

　　洛克威爾在創作時，想必是以《最後的晚餐》作為參考的，而丁多列托的《最後的晚餐》（義大利威尼斯聖喬治馬焦雷教堂收藏）中的桌子則採用了透視法。在洛克威爾的畫裡，加入了明顯的美國元素，特別是以火雞來取代聖餐杯和麵包。普魯斯特認為味覺和其他的感覺是一樣的，能喚起人們的記憶。食物使回憶變得生動起來，食物畫也能達到同樣的效果。洛克威爾用畫面中的食物淋漓盡致的表達他的愛國心。他畫的感恩節用來說明人們擁有「不虞匱乏的自由」，也就是羅斯福在1941年著名的演講中所提到的四大自由的意義。在那次的演講中，羅斯福闡明了美國民主的目的，鼓勵全國人民都要做好戰鬥的準備，保衛民主生活。洛克威爾的作品創作於1943年，那時美國參與了二次世界大戰，所以這幅畫具有特別的政治意義。這頓感恩節大餐仿佛是美國人民公開向世人宣告，他們會堅持到底。放在桌上的這隻肥碩的烤火雞象徵著最後的勝

利。那時世界上的人們將不再憑著食物券來生活，一切都會順利而無憂無慮。這幅畫就像阿爾岑等人畫的市場畫那樣具有神奇的安撫效果。

看畫的人若不是美國人可能無法體會畫面中的美國風味，就像荷蘭以外的人無法理解揚‧斯特恩畫的王子節、小酒館裡會有橘子一樣（圖97）。文章所提到的很多畫都是為了特別的慶祝活動而創作的。雞蛋是為了紀念新生，餡餅可能是聖誕節裡必備的布丁。我們並不知道所有與食物有關的風俗，但是食物就像普魯斯特的畫一樣，能讓人回憶起某些特殊的節日，食物畫也是一樣的。食物畫的收藏者不太可能僅僅在一年的特殊時刻才展示這些作品（不過聖壇裝飾畫是根據教會日曆和特別的聖人日而更換的），因此這些畫總是能讓人回想起過去的歲月——人們看著這些畫時回憶就會一幕幕的浮現心頭。18、19世紀英國人喜歡用新娘的畫像來裝飾自己的起居室，說明這是女主人的私密空間。在某些特殊的社會條件下，一籃橘子可能和一位新娘的畫像有著同樣的效果。

吃飯就跟時鐘一樣

我們在前面提到過有些與食物有關的慶祝活動，是在特定的時間中舉行的。名目繁多的節日盛宴宣告了一個特殊日子的到來，更讓人明白生命周而復始的道理。

此外食物也能喚醒人們的記憶，某種香氣或味道甚至能夠讓時光倒流。許多出現食物的畫作也與時間有著非常多的連結，而且這種聯繫具有多樣的形式。莫內的《草地上的野餐》（圖89）描繪的是周末，那是一周中的特殊日子，因為那天城裡的人們不用工作，詹姆斯‧雅克‧約瑟夫‧蒂索畫的《假日》（圖128）描繪的也是人們休息時的生活。這些作品自然而然把野餐和休閒結合起來，表現心滿意足的人們是如何在享受生活的。

　　除此之外，食物畫還可以表達其他的時間概念，比如說是上午還是下午，是飯前還是飯後。就拿大都會博物館收藏的伯納德（Bonnard）的《飯前》這幅畫來說吧，觀眾會看到畫面中有一張桌子，而且從標題和桌子左邊兩位女士的樣子可以理解，這時他們還沒有開始吃飯。這幅畫突出了美食的誘惑和人們的自制力，描繪了人們對於即將到來的幸福的甜蜜期待。即使畫家畫的是法國生活，但是卻有一種很強烈的傳統和守時的感覺，就好像人類學家眼裡的北美和新幾內亞土著居民吃飯時的儀式一樣。即使是在不太受宗教觀念約束的現代西方社會，人們通常在集體聚餐時也不太會狼吞虎嚥。幾個朋友聚在一起也是這樣的，因為那已經成為集體聚餐的一種標準禮儀了。

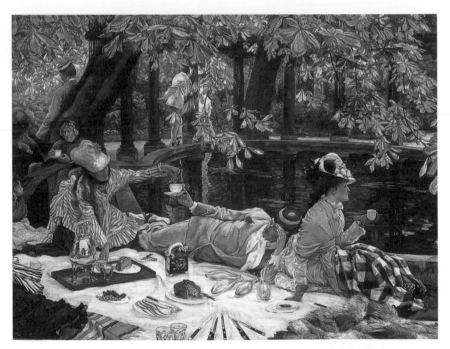

圖128詹姆斯‧雅克‧約瑟夫‧蒂索《假日》（約1876），油畫，英國，倫敦泰特現代美術館。

各國吃飯時間不盡相同，但都是相對固定的，所以吃飯就好像時鐘一樣，標誌著每天時間的變化。畫家透過描繪特殊的時間和食物，可以創造意境、說明心情、揭示意義。前面提到的許多食物畫，特別是畫面當中以咖啡表示一餐結束的那種畫作，都表現了酒足飯飽之後的滿足感。伯納德畫作中的人物一方面迫不及待，另一方面又不得不與別人一起行動，這種矛盾的心情是雷諾瓦和馬奈的畫作中描繪用餐之後的平靜景象時所沒有的（圖82、83）。

很少有作品會描繪飯後不歡而散的情景。更多的畫家寧願表現的是盛宴在歡樂聲中結束的愉悅，格魯恩的作品就是那樣的（圖80）。在有些用烹飪為主題的畫作中，時間的元素可能代表著某種不開心的情緒。18世紀末之前的畫常常描繪僕人在昏暗的廚房裡忙碌的景象，這不僅僅表明吃飯的時間就要到了，而且從僕人辛苦的樣子可以推斷出來，這頓飯可能會稍有延遲。接下來我們將會談到跟祈禱有關的作品，有的也表現了人們急切地等待吃飯的心情。祈禱一般都是在飯前進行而不是在飯後，這項活動有很多的含意：表現一種堅毅和自制力，情願為了上帝而延遲享受美食的時間。食物畫經常會流露出時間以及對時間的情感，因為吃飯這項活動本來就和特定的日子和時刻有關，也和消化過程的節奏有關。

貧窮、慈善、祈禱和兒童

食物畫的階級意識非常濃厚，不同的背景、擺設、食物和吃飯的樣子都反應了不同的人生。前面我們已經提到過梵谷畫的阿爾餐廳（圖99）反映了下層人民的生活樣貌，餐桌上連一塊桌布都沒有；利奧塔畫的茶會之後的情景中，我們看到昂貴的瓷器，知道這個家庭裡一定有僕人，這種生活只有上流社會才有（圖118）。還有的畫了僕人在廚房裡辛勤工作的作品（圖52），或者是有特殊的僕人在侍候貴族們用餐（圖17）。17世紀人們把糖果

看成是財富的象徵，而19世紀的人則把蘿蔔當成貧窮的代名詞（圖70）。不過我們仍然需要特別關注一下以窮人和他們的食物作為主題的作品。

食物是生存的基本需要，對於飽受飢餓之苦的窮人們來說，這種需要更加的迫切。這是在19世紀的工業革命改變窮人的生活之前，藝術作品裡的窮人大部分指的是農民。雖然農作物的種植、耕耘和收穫都由他們來進行，但是殘酷的現實是他們並非過著一直都能吃得飽飯的日子。在比克萊爾和阿爾岑的畫作裡（圖18、24），農民們看上去不愁吃穿且心滿意足，身邊的東西多得都吃不完。他們和自己耕種收穫的糧食一樣，代表了大地的豐饒與富足。這些作品中找不到貧窮的影子，因為他與描繪市場和農民們的大餐的場景並不相配。不過就算貧窮看上去和食物的主題並不符合，但在描繪慈善行為的場景中卻十分常見。

有些畫裡的慈善主題是以象徵的形式出現的，有一個正在哺乳的母親或者其他的人物形象。描繪聖人生活的畫裡面也有，就像紐約大都會博物館裡面收藏的一幅15世紀的無名畫家的三聯畫屏，描繪了比利時人聖·古德里夫（St. Godelieve）的慈善活動。作為贊助者，她經常幫助別人解決姻親之間的問題。在第一幅畫裡，聖·古德里夫正在給窮人們分配紅雞，這本來是她那些非基督徒的姻親們專門為來訪的勃根第公爵所準備的。即便這些紅雞已經分配給了窮人，但是在公爵來到之後，這些雞肉又神奇地出現在餐桌上。在另一幅畫裡，聖·古德里夫的婆婆的一個僕人從儲藏室裡看到她正在向窮人們分發食品，於是趕快跑去報告主人。但是當她婆婆派人前來查看時，卻發現這些被分派的食物又奇蹟般的恢復成儲藏室中一文不值的木條。這組畫引起我們很大的興趣，因為她表現的慈善是與食物這種人類最基本的需求聯繫在一起的。

在看這組畫時，人們往往把目光聚集在聖人的身上，很少有人會注意畫面裡的窮人。以慈善為主題的食物畫並非都是如此忽略窮人的，但是在表

現他們時，這些畫往往不是在嘲諷他們就是在美化他們。大衛·文克本斯
（David Vinckboons，1576-1632）在1610年前後創作了一幅畫（圖129），
描繪在修道院門前施捨麵包的情景，將窮人大大的嘲諷了一番。一群飢餓的
人站在修道院的門前，其中有幾個明顯是跛子，大部分人看上去不是粗俗下
流之輩就是小偷之流。不過看畫的觀眾可能會質疑他們是否真的這麼窮困潦
倒，因為畫家在前景裡明顯地描繪了有個人正在教一個健康的小女孩使用拐
杖走路，這樣好讓她能夠乞討更多一點的食物。修道士站在鐵欄杆後面分發
著麵包，和這群危險人物保持著安全距離。所以，有些有錢人雖然買得起這
幅畫，但是由於這種矛盾與嘲諷的意圖太過明顯，減弱了作品的慈善價值因
而作罷，他們不願意把錢浪費在這些不值得同情的窮人身上。與其他具有撫
慰性質的食物畫不同的是，這幅畫能夠減輕人們的罪惡感。

圖129大衛·文克本斯《修道院門前施捨麵包》（約1610），木板油畫，
比利時，安特衛普考克舒斯博物館。

穆里歐在1662年到1672年畫的《吃餡餅的孩子》（圖33）當中的窮人並非飢腸轆轆的樣子。雖然畫家看不起下層階級的人，但是他筆下的人物卻非常可愛，這兩個衣衫襤褸的男孩看起來自得其樂。而他們的幸福感則是來自於食物，在他們的面前放著食物，籃子裡也裝滿了吃的東西。這兩個孩子吃得正香呢，真正需要乞討的只有身旁那隻帥氣的狗。雖然孩子們打著赤腳且衣不蔽體，但是畫家並非藉此來表現食物匱乏或者悲慘的生活環境。相反地他們顯得很快樂。這與文克本斯畫面裡的譴責意味有很大的不同。

雖然大部分藝術史學家們都認為穆里歐畫的小乞丐屬於溫和畫派，不過我們可以理解，這些畫是在鼓勵有錢人的慈善行為。今天在美國舉辦的聯合道路（United Way）運動和英國所舉辦的牛津飢餓救濟委員會在設計廣告時，也喜歡把需要幫助的人的長相表現得可愛甜美，特別是一些可愛的孩子，以此來號召人們慷慨捐款和贊助。但是這幅畫可能也會和文克本斯的畫一樣，讓觀眾覺得窮人不需要我們任何的幫助。他們的確衣衫襤褸，但是卻活得瀟灑自在。他們有這麼多吃的，應該已經心滿意足了。穆里歐的贊助人看到這些畫，很可能只是在祝福這些窮孩子們，而把錢移作他用。當然表現小乞丐幸福生活的不僅僅是充足的食物，他們兩個人看上去身材勻稱，甚至可以稱得上是姿勢優雅而健美，尤其是左邊那個正要吃餡餅的孩子。文克本斯的畫則正好相反，畫面中的窮人醜態百出，一個個長得奇形怪狀，令人望而生厭。

梵谷可能並沒有把《吃馬鈴薯的人》（圖39）當成是慈善題材來創作。這些吃馬鈴薯的農民只是在過日常的生活。不過和穆里歐的畫一樣，他們看上去都心滿意足，一種近乎神聖的光環籠罩著這群圍坐在桌邊的農民，顯現出難得的寧靜，彷彿宗教畫的風格那樣。梵谷一直都帶著社會主義色彩，他筆下的這些稱不上迷人的農民給我們一種似曾相識的感覺，就好像穆里歐的主題：「窮人不需要我們的幫助」那樣。

　　餐前禱告的畫當中也常常出現窮人，他們以餐前禱告來表達對上帝的感激，不論他們吃的是什麼。這些作品和梵谷的那種類宗教作品一樣，表達了基督教徒的謙卑，使得樂於接受命運的人們變得高尚了起來。

　　餐前禱告的畫通常出現在有清教徒的國家裡。雖然羅馬天主教徒在飯前也會做禱告，但是耶穌的禱告和儀式通常在教堂的神壇前進行，並且由牧師來主持。索多瑪（Sodoma）畫的一幅壁畫表現修士們正在修道院的餐廳裡吃飯（圖130），不過並沒有描繪餐前禱告的情景。聖本尼迪克特（St Benedict）坐在桌子的一頭，和其他修士一樣手裡拿著食物安靜的吃飯。他們吃的只有魚，但是並沒有進行正式的感謝上帝慷慨贈予的儀式。

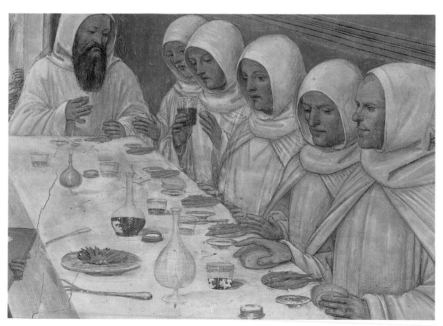

圖130索多瑪《用餐中的聖本尼迪克特和修士》（1505-1508），壁畫，義大利，托斯卡納大橄欖山修道院。

　　表現餐前禱告的畫當中出現窮人形象並不是最大的特色，更重要的是孩子們。大部分16到20世紀的餐前禱告畫裡都可以看到年輕人，餐前禱告通常用於教育孩子，感謝上帝為人類帶來富足的食物。斯特恩就畫了很多這類作品，有的以窮人為主題，有的則描繪富裕家庭（圖131）。不過在這些畫裡都能看到孩子，有時候他們正在接受大人們的訓誡，學著怎麼樣表示感謝，做什麼樣的手勢來禱告。

　　在18世紀，夏丹繼承了這種精神說教的主題，在一幅名作裡描繪了一個正在學餐前禱告的孩子（圖132）。到了19世紀，尼德蘭、比利時和英國都出現了很多以餐前禱告為主題的畫作，當然裡面也都有孩子。亞瑟·休斯（Arthur Hughes，1832-1915）柔美感性的《船長和船員》（又稱做《餐前禱告》）創作於1881年，描繪了一家貧窮的漁民。父母和孩子坐在一間古老的屋子裡，在熱氣騰騰的餡餅前謙恭的做著餐前禱告（圖133）。其中那個最可愛的孩子看上去很矛盾，一邊眼饞著前面的美味餡餅，一邊又不得不做著必要的禱告。餡餅看上去是那麼誘人，他在禱告時連手都舉不起來了。

　　諾曼·洛克威爾把餐前禱告這個主題引入了20世紀中葉的畫壇中。他的《餐前禱告》（圖134）選擇了一個半公開的環境——飯店。一位年老的婦女和她的小孫子正面對著卡車司機做餐前禱告，餐廳裡所有的顧客頓時感受到嚴肅的宗教氣氛。雖然沒有人為午餐而感恩，但是大家都以尊重甚至崇敬的心態接受了這個重要的教育儀式。這個作品的用意是在告訴年輕人：上帝無所不在，且無所不能。

　　以餐前禱告為主題的畫通常都有教育意味，就是因為食物作為上帝的饋贈是可以直接被人們感受到的，具有明顯的物質性。原本可能不能完全理解上帝對人類思想上的寬容和幫助，但是對吃的東西還是容易理解的，對年輕人而言尤其如此。食物是上帝饋贈給人類的營養精華，在本書的第一部分，

圖131揚·斯特恩《餐前禱告》（約1660），
木板油畫，英國，萊斯特郡貝爾沃堡。

圖132夏丹《餐前禱告》(1744),油畫,俄羅斯,聖彼得堡冬宮博物館。

圖133亞瑟‧休斯《船長和船員》(1881)，油畫，英國，肯特郡曼德斯通藝術博物館。

圖134諾曼‧洛克威爾《餐前禱告》(1951)，油畫，私人收藏。

已經談到了繪畫中餐前禱告和食物物質性的連結。現在人們對阿爾岑畫的市場有多種解釋，但是大家幾乎都肯定前景中的食物代表著物質世界，代表著此時此刻的現實生活。而餐前禱告這個主題將精神和物質融為一體，雖然有時候顯得有點掃興。這裡的作品一般都會透過人的飢餓或飽足，透過他們的視覺、嗅覺和味覺活動，來表達某種精神和理念。

對於信仰新教的畫家和他們的贊助人來說，餐前禱告畫提供了一個處理嚴肅宗教題材的好辦法，就像《最後的晚餐》一樣，以餐桌突顯上帝的存在，但是沒有天主教彌撒那麼樣嚴肅。雖然上帝神秘地化身為餐桌上的麵包和酒，但是新教畫家卻不以此為主題，而是透過日常飲食來表現上帝的幫助、寬恕和美德。

餐前禱告畫常常描繪孩子吃飯的情景，這類畫作和慈善主題的畫作一樣，不僅僅突顯了父母對子女的養育與照顧，而且能對孩子產生良好的教育作用。17世紀的荷蘭畫家傑拉德·泰爾博赫曾經畫過一幅關於孩子和削蘋果的母親的畫作（圖55）也與教育相關。他們兩個人正在為做飯準備著，母親藉此來教育孩子人生苦短的道理，或者至少想說明辛勤工作的必要性。在這類作品當中，食物總是充當教育的手段，它與人的肉體感覺緊緊相連，對於孩子和成人一樣的重要，所以人們比較容易接受這樣的教育方式。

18世紀佐法尼對上流社會的用餐情形做了描繪，那是布洛克的威洛比領主在餐桌上，是一幅教育孩子要注意用餐禮儀和自我控制的作品（圖135）。這幅畫在前文當中已經提到過了。同一事蹟還有另一幅讓·巴普蒂斯特·格勒茲（Jean-Baptiste Greuze，1725-1805）的作品，一個被寵壞了但孩子正在接受斥責，因為他把食物餵給狗吃（圖136）。相信從此之後那個孩子一定會懂得珍惜食物，再也不會隨意浪費了。這些創作於啟蒙運動時期的畫作以食物和教導為主題，大部分都是為了突顯教育的重要性，並反思以

圖135約翰・佐法尼《約翰・布洛克第14任威洛比領主與家人在康普頓芙尼宅邸吃早餐》（約1766），油畫，美國，洛杉磯蓋蒂美術館。

往的學習模式，以期找到更加人性化、理性化的教育方法，來適應孩子的心智發展。這種思潮也與裴斯泰洛奇（Johan Heinrich Pestalozzi，1746-1827）和盧梭（Jean-Jacques Rousseau，1712-1778）的影響有關。

不過並非所有描繪孩子吃飯的作品都具有教育意味。居斯塔夫・范・德・沃斯蒂恩（Gustave van de Woestyne，1881-1947）的一幅畫裡，五個中產階級家庭的孩子坐在餐桌旁，不過卻沒有任何教育或訓斥的意味。畫家表達了對一些英國兒童食品的喜愛之情：白麵包和奶油，馬鈴薯和牛奶，以一

個大人的視角俯瞰幾個嬌小可愛、衣著整齊的孩子（這位比利時畫家在1914年到1919年之間曾經在英國居住過）。這幅畫的創作時間說明了它的重要性：1919年正好是第一次世界大戰結束的時候。畫面中的情景表明當時人們的生活一切正常，原來的軌跡仍將繼續下去，世界又恢復了原有的秩序，看不出歐洲的社會動盪、制度崩潰。畫面中的孩子們都很有教養，面前放著充足的食物，身上穿著乾淨的衣服，心情平靜而快樂。食物平撫了人們的不安與焦慮，否認了戰後英國和比利時人的擔驚受怕。在當時的環境之下，人口急劇下降，國家一片狼藉，政府被迫下台，人們終日人心惶惶。而這幅畫卻選擇描繪一個幼稚園，描繪令人寬慰的食物，一切看上去都是那麼美好。

　　本章雖然主題繁多，但是整體看來還是統一和協的。不論是慶祝宴會、好友之間的野餐、進入餐廳用餐，還是孩子們吃飯和共享咖啡時光，人們都有機會齊聚一堂，快樂的暢談交流。這些吃飯的場景有的肯定了社會地位和時空的延展性，有的確認的人們對於某個特殊節日或者宗教活動的紀念，因而突出了穩定的主題。不論人們是在城市生活還是縱情暢飲，他們都因為這些活動而聚集在一起。在今大的藝術裡，吃飯仍然具有團聚的意義。女權主義畫家茱蒂·芝加哥（Judy Chicago，1939~）為了讚美女性，特地創作了一組由很多繪圖的桌子所組成的作品《宴會》（1979年美國紐約布魯克林美術館收藏）。荷蘭靜物畫所宣揚的親密無間、無拘無束的私人小酌，好像與這組畫有不同的風格與見解，但是這些作品同樣都透過吃飯，讚美並肯定了生命的快樂。即使畫面裡出現了罪惡和死亡，他們也能夠被人們操控或者被歡樂的主題所掩蓋。要是有畫家反其道而行，比如描繪冷清的餐館，那也只是故意偏離主流社會，拒絕娛樂和掌控。總體來說，描繪吃飯的作品肯定了人們可以控制世界、主宰命運的力量。

Part5 裝飾 裝飾與象徵食物畫

　　裝飾性與象徵性的食物畫其地位並不算高，因為人們通常會直接把食物跟食慾連結在一起。作為物慾的代表。而大人們經常會用食物來對孩子進行道德教育，因為它真實而具體，容易理解。食物對於人們是再熟悉不過的東西了，不需要刻意宣傳或者渲染，人人都能理解。但是，有的食物繪畫卻能夠闡述更深刻的道理，給人們啟示。雖然這種主題算不上稀有，但正因為如此，畫家不必故作清高，也不必拘泥於華而不實的形式，可以用一種更加自由的方式，例如真實、誠懇、細膩、隱密、敏感來表達自我。比起同時代一幅氣勢恢弘的歷史畫，夏丹描繪廚房的靜物畫（圖48）可能更能讓我們對18世紀人們的世界觀、理想和情感有更深刻的理解。從他的創作裡，我們可以看出畫家始終相信萬物的存在是有秩序的，得以探尋個人內心深處的情感，享受人生居家的快樂。

　　想要在短短的章節裡探討純粹的裝飾畫和純粹的象徵畫似乎不太實際。前者的用意在描繪美好的事物所帶給人們的視覺享受，迴避教育意義；而後者則透過描繪物體或情境，要表達一種昇華的理念，讓人可以一而再、再而三的領悟回味。不管是形式主義也好，象徵主義也罷，都可以迴避食物的衝擊作用，避免提及能引起食慾的味道，也不會去突顯食物帶給人們的飽足感。也就是說裝飾食物畫和象徵食物畫都摒棄了食物最基本的性質。

　　在前面的章節當中也有幾幅作品，可以歸類在裝飾食物畫和象徵食物畫中。他們象徵或者暗示了性慾、耶穌的犧牲或者自然主義。許多人覺得塞尚的作品很不自然，畫面中的食物及其他物品完全是畫家為了作品的裝飾效

果而刻意安排的。這種將食物和家庭及市場、廚房、用餐地點等等分開的畫法，值得我們進一步研究，其中有些畫作中的食物和日常的買賣、烹飪毫無關係，應當與其他食物畫分開來討論。

這是在賣弄顏色嗎？

我們把象徵性和裝飾性的食物畫合在一起討論，就是因為二者實在難以嚴格區分。例如德拉克洛瓦的《龍蝦靜物畫》（圖1），有人說這幅作品是健康飲食的代表，但也有人把它看成是純粹賣弄色彩的裝飾畫。

瑞士畫家費利克斯·瓦洛通（Félix Vallotton，1865-1925）在1924年畫的《萬壽菊和橘子》（圖137）也是一個很好的例子，說明了畫家如何將象徵主義和形式主義融為一體，觀眾如何從這兩種角度去理解同一幅畫作。一看到這幅畫，觀眾的第一印象應當是裝飾性的，因為其中的靜物彼此並不相干，好像是畫家刻意安排好的。

這幅畫與方丹-拉圖爾精美的水果鮮花圖區別不大（圖63），但是那幅現在收藏於華盛頓的畫作至少還能看出是以家庭為背景的，因為畫家把書、杯子和水果畫在一起。畫面中的靜物都放在桌子上，好像是有人正在一邊看書、一邊吃零食一樣。相較之下，瓦洛通畫的柳條箱上的一瓶鮮花和三顆橘子的構圖，顯得非常簡單、色彩和諧，但是卻不太像是以某個家庭作為背景。

觀察這幅畫可以發現，萬壽菊和橘子的顏色非常類似，而且兩塊水平放置的木板正好平衡了畫面中豎直放置的花瓶。這種布局令人想起梵谷的向日葵。不過梵谷總是把食物與花草分開來，而且把食物安排在餐桌上、對街的肉舖、飯店等等比較自然的場景當中。但在瓦洛通的畫作裡，這個梵谷風格的花瓶則被放在一個柳條箱上，這種安排並不太常見。

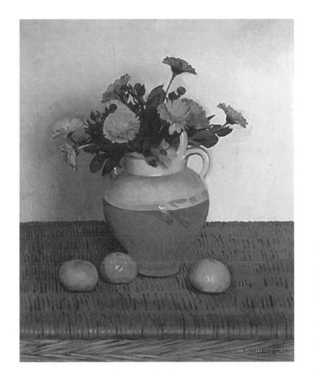

圖137費利克斯·瓦洛通
《萬壽菊和橘子》（1924），
油畫，
美國，華盛頓國家博物館。

箱子與萬壽菊花瓣的形狀和寬度正好相配，而且也都是暖色調的，與上面的水果和花屬於同一色系。橘子和花的顏色幾乎相同，而且圓圓的橘子與花朵的形狀相互輝映。他們都是供人觀賞的東西，但想想誰會把橘子和一瓶花放在柳條箱上呢？只有醉心於創造和諧形狀和色彩的人才會怎麼做。這是由於水果和菊花之間有明顯的相似之處，不難發現這幅賞心悅目的靜物畫顯然是為了欣賞而創作的。

這幅畫裡的橘子幾乎失去了食物的意義，不過我們會發現，畫面中花瓶的形狀是對稱的，而花朵和橘子則是不對稱的。這種安排有其獨特的象徵意義，起碼是在暗示並影射東西方靜物之間的相互衝撞。橘子（法語和德語又稱為中國柑橘）和柳條箱（原產地和加工都在亞洲）都具有異國風情，與歐陸風格的菊花和花瓶形成鮮明對比。

　　雖然畫家的構圖獨特，但是畫面中的靜物算不上是難得一見的珍品。萬壽菊與花瓶都很普通，橘子在1924年的歐洲市場上也很常見——早在19世紀80年代馬奈的《福利・貝熱爾的吧台》（圖46）當中就出現過了——柳條箱自18世紀大量進口歐洲之後更成了廉價的物品。瓦洛通僅僅利用了幾件普通的日常用品，便創造出令世人稱道的和諧美。

　　這幅畫可能還具有一定的政治含義，活躍於世紀之交的畫壇大師——瓦洛通，曾經創造了許多針砭時弊的作品，用來抒發自己的政治觀念。在上個世紀20年代，這種平民氣息的畫作很可能暗示著工人階級的權利和他們的美感概念。然而以上的闡釋都已經超出了繪畫作品單純裝飾的層面，可以看成是瓦洛通畫作裡的象徵意義，讓人很難準確地知道他的真正意圖。無獨有偶的是塞尚的靜物畫也是如此。有些作品中的蘋果、梨子和洋蔥，都只不過是畫家在畫室裡對形狀和顏色所刻意安排組合的結果；有些作品隱含了性的暗示，表達了作者的個人看法，或者令人聯想到其他的經典作品。

　　就以上這兩位畫家的靜物作品來說，他們筆下的食物已經不再是日常飲食的對象了。瓦洛通的橘子指的是東方也好，是工人階級也罷，或者是指其他的食物，總之都不是用來吃的。看到它你不會想到營養問題，不會想到要大快朵頤，也不會想起做飯時有多辛苦，更不會想到豐富多樣的市場街景，而且絕對不會有人把瓦洛通畫面中的橘子看成是一道等著我們去吃的美味甜點。

　　瓦洛通的畫說明了我們為什麼要把純粹裝飾性和純粹象徵性放在一起說明。不過有的食物畫無疑地具有明顯的純粹象徵意涵，例如傳統的宗教畫。

黃瓜和蘋果暗示著什麼？

在13世紀聖維克多教堂的亞當曾經提出這樣的問題：「如果堅果不是耶穌基督，那它還能代表誰呢？」他接著解釋說：「厚實的青澀外殼是耶穌的肉體，代表他的人性。堅硬的果殼是捆綁受難肉體的十字架，而富含營養的果仁則是隱藏其中的神性。」幾百年來許多食物在宗教背景下都具有某種象徵意義。在《聖處女與聖子》畫中，耶穌手裡拿著的是一顆蘋果或者一串葡萄，其意義也絕非像我們眼中所見的水果那麼簡單。

蘋果顯然象徵耶穌為伊甸園的原罪贖罪，象徵著耶穌就是亞當再世。在馬薩其奧所畫的比薩教堂的連續壁畫《聖處女與聖子》（約1426年，由英國倫敦國家畫廊收藏）中，幼小的耶穌正在吃著一串葡萄。這串葡萄暗示著聖餐時飲用的葡萄酒，還可以被引申成耶穌為人類的犧牲。由此可知食物的象徵意義往往取決於整幅畫的創作背景。

不過即使是在羅馬天主教時期的宗教繪畫中，食物也不一定總是具有十分明顯的象徵意義。卡洛‧克里維利（Carlo Crivelli，1430-1495）的大部分祭壇畫裡都出現過水果和蔬菜，蘋果、梨子或者黃瓜。有的不過是作為邊界和背景的裝飾而已，可能沒有實際的意義。但是在1486年的《聖艾米迪爾斯的報喜》（圖138）一畫中，可以看到前景裡有一根粗大的黃瓜和一顆蘋果，他們就放在聖處女的屋外，看上去絕對不像是純粹的裝飾作用。

這幅畫原來收藏在阿斯科利城，畫面中的聖艾米迪爾斯正是該城的守護神，可是他的生活和聖跡好像與蘋果和黃瓜也都沒有任何關係。畫面中的食物是立體的，投下了明顯的陰影。他們在這幅神聖的畫裡顯得十分突出，吸引著觀眾的目光。沒有文獻能夠準確說明克里維利的畫裡反覆出現的食物形象到底具有什麼含義。天使報喜時耶穌還在瑪麗亞的身體裡，難道這些食物象徵著耶

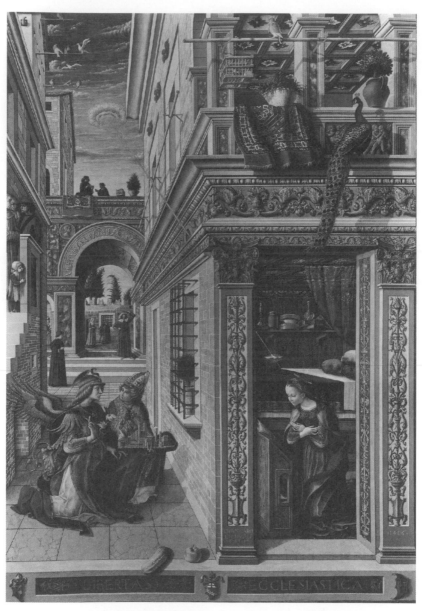

圖138卡洛‧克里維利《聖艾米迪爾斯的報喜》（1486），油畫，英國，倫敦國家博物館。

穌的化身？蘋果可能表示耶穌是亞當再世，但是黃瓜呢？也有可能是蘋果代表乳房，黃瓜代表陽具，難道這樣蘋果與黃瓜就能象徵聖潔的瑪麗亞居所外罪惡的性？還是它們只是象徵著多產與富足？更或者只是代表著義大利農業中的某些經濟作物？不管是哪一種解釋，在克利維利這幅創作於15世紀的義大利的繪畫中，出現蘋果和黃瓜絕非偶然。而且它們被刻意放在街上，這種不自然的安排顯然是暗示了它們的象徵意義，傳達某種弦外之音。

　　到了17世紀清教徒時期的尼德蘭社會，這種宗教上的象徵意義更加的不確定了。當時在一些書裡面的插畫常常帶著明顯的說教意味，最著名的就是雅各布・卡茲（Jocob Cats，1577-1660）在1628年出版的作品。藝術史學家們發現在他的作品裡，奶油代表著精神，蛋白代表肉體的歡樂，而製作奶油的過程就成了為成功付出艱辛的象徵。他們把荷蘭人畫的奶酪視為道德敗壞，把他們畫的鰻魚看成生活懶散。當然正如我們在上文中所說的，需要理解背景和相關文字才能得出令人信服的解釋。

　　宗教或道德的象徵需要實際的論證，不能僅僅憑藉著畫裡面出現的聖處女的形象，或者因為它掛在教堂裡就妄下定論。就連皮爾特・克萊茲的道德說教食物畫（圖42、85和圖125）中的象徵符號：煙捲、鏡子、手錶、骷髏也不一定就是對宗教上拯救的圖解。雖然其中的個別物體可能具有特殊的象徵意義，但是這幅畫不一定象徵了某種情景或者某個故事。就像一位女士手上帶了婚戒，的確說明了她的婚姻狀態，但是不能因此說明她只能扮演妻子的角色。

　　朱塞波・阿其姆博多（Giuseppe Arcimboldo，1527-1593）在1573年為神聖羅馬帝國皇帝魯道夫二世畫了一系列的時令植物肖像圖（圖139）。作品的構思精巧，表意直接，是象徵性食物畫的最佳例子。畫家用一簇簇的水果和蔬菜來表現頭像，每一幅代表一個季節，而且畫的都是當季的食物。《夏》中出現的都是16世紀的歐洲夏天成熟的蔬果，包括：桃子、大蒜、洋

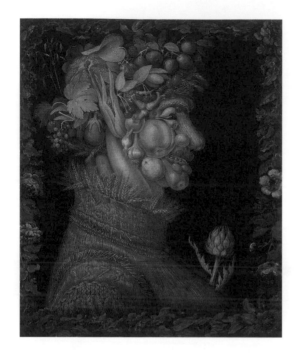

圖139朱塞波·阿其姆博多《夏》
（1573），油畫，
法國，巴黎羅浮宮。

薊、櫻桃、黃瓜、豌豆、玉米、茄子、草莓和小麥。而組成《秋》的肖像則是葡萄、蘑菇、南瓜、梨子、蘋果、蘿蔔和胡蘿蔔。這些象徵性的食物畫表明了作者獨具匠心的用意，他巧妙地以人像的方式表現了大自然變化和人類辛勤勞動周而復始的過程。這一系列的畫作在歐洲宮廷很受歡迎，出現了無數的臨摹作品。

畫裡藏著謎語

　　16世紀的風格主意畫家為了滿足老客戶的需要，喜歡故意渲染修飾，畫面的安排有很多違背常理的內容，用類似謎語的方式來影射他人，故意把含義模糊的形象混在一起。阿奇姆博多的畫就屬於這種類型，不過他的作品至少還能夠找出許多合理的解釋，不像有的畫作簡直不知所云。就像表現慶祝的作品那樣，這些具有時節色彩的形象代表著時光飛逝，一方面使人體會大自然一年四季豐富的饋贈，另一方面也不禁讓人感嘆凡人的歲月短暫。

　　但是這些作品不會讓人感到憂鬱沉悶。因為這些作品都是為了奢華的宮廷生活而創作的，充滿了娛樂氣息（也許是為了讓魯道夫二世擺脫憂鬱）。畫面中用蔬果來模仿人的頭像則充滿了雙關語，例如：豌豆代表牙齒，南瓜代表腦袋等等。這種構圖使得畫作妙趣橫生，畢竟食物是令人快樂的東西。但是和本書中的大部分作品不同的是，這些畫作描繪的不是自然場景。它們既不代表一頓飯，也不是一個廚房或市場場景。他們雖然象徵著四季，但不是一般人認知的四季變化。我們可以把《福星高照的貝里公爵》一月（圖67），也看成是一幅與時令有關的畫作，但是那幅林伯兄弟畫的掛曆紀錄了宴會的情景，完全不同於阿奇姆博多的人像畫。後者不但象徵了時令的變化，也象徵著豐富與滿足，其中碩果累累的畫面意味著自然界的多產與富饒。後來的畫家像阿爾岑、伯克拉爾和坎比等等，也曾經畫過類似表達富裕而多產的作品，但意義和象徵畢竟是有所不同的，他們的風格更加平實一些。

　　布勒哲爾創作的《安樂鄉》（圖140）是一幅以食物為主要題材的象徵性畫作，他描繪了一個傳說中的貪吃者的天堂，在那裡人們可以無拘無束的大吃大喝。有一首13世紀的法國詩曾經這麼描述《安樂鄉》：

　　《安樂鄉》的道路都是用餡餅鋪成的，房屋材料也都是可以吃的，就像童話故事《糖果屋》裡女巫的家一樣。

　　畫面中間有三個大腹便便的人躺倒在地上，他們代表不同的社會階層（有騎士、農民和市民），每個人都酒足飯飽到站都站不起來。三個人的腿朝外躺在餐桌周圍。桌子是繞著樹而建的，上面還放著殘羹剩餚。左邊有個小屋，屋頂鋪設美味的餡餅。右邊有一隻待宰的鵝和一頭豬，遠處還能看到一位農民，一路吃著食物一邊穿過了麥片粥山。

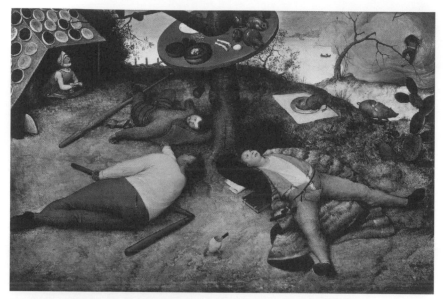

圖140布勒哲爾《安樂鄉》(1567)，木板油畫，德國，慕尼黑舊比納克博物館。

藝術史學家傾向於把這幅畫解釋為一種道德性的譴責，諷刺貪得無厭的人類所擁有的愚蠢的快樂，就像布勒哲爾其他的許多作品一樣。的確這幅畫展示了人類的弱點和可憐的物質追求。布勒哲爾曾經畫過類似的版畫，描繪包括貪吃在內的人類之罪，也曾經畫過《七美德》的系列版畫（ 1559-1560 ）。不過大部分的「美德」都名實不符，畫家巧妙地利用細節和不起眼的符號來揭示其虛偽的本質。他暗示「正義」並不總是公正無私，「信仰」可能也未必虔誠，「希望」其實並無希望。這種複雜矛盾的態度可能也出現在布勒哲爾的這幅《安樂鄉》裡。

雖然《安樂鄉》描繪的是人類動物性的單純願望，但是展現的卻是真正的心意滿足。他們半夢半醒的躺在地上，快樂地傻傻望著天空，而且不會遭遇任何嚴重的後果。更多的餡餅和麥片粥正等著他們去享用，所以安樂鄉

裡的人們沒有什麼好擔心的，也不需要別人的同情，更不會遭到任何人的鄙視。事實上這個食物充足的地方，看上去十分吸引人，他與同時期阿爾岑畫的市場畫有異曲同工之妙（圖15、24）。人們從同一幅畫中既能夠看到批判，也能夠看到滿足。無論做任何解釋，重要的是食物和肉體的歡樂已經被緊密地連結在一起了。

都是美味惹的禍

不僅16世紀的作品具有雙重含義，韋恩·第伯在1963年畫的《派》也是。畫面中擺滿了數不清的各式各樣的糕點，但其實是對粗俗的美國文化和大量生產的諷刺，但他們同時也具備一種削弱諷刺意味的吸引力。畫家用色十分絢爛，大肆鋪陳，咖啡茶點看起來也非常可口誘人，但是《派》的顏色卻不張揚，而是十分雅致——米色、咖啡色、淡紅和淺藍巧妙地融合在一起。布勒哲爾和第伯似乎都想透過食物來嘲笑人類，但這一點並不重要。重要的是他們都突出的食物和快樂之間的關係。不管畫家的初衷如何，不管觀眾的第　印象是怎麼樣，這些成功的作品的生命力都從美味的食物出發。

布勒哲爾的《安樂鄉》畫的是人間的天堂。大部分的西方藝術作品都利用宗教情景以及神界生活來表達對快樂的理解，而食物總是代表人間、物質和現在。布勒哲爾的這幅作品和其他的食物畫讓人們看到另一個天堂，一個存在於現實的物質天堂。

食物跟肉慾相關連並不是什麼新鮮事，但西方藝術家在描繪理想情境時通常不會涉及物慾這樣的主題。拉菲爾在梵蒂岡的作品裡描繪了朵朵白雲，拜占庭畫家則描繪非現實世界中的閃閃黃金。許多食物畫採取較低的姿態，從最尋常的日常生活入手，描繪與真實世界相關的歡樂。儘管受限於道德和宗教的束縛，但藝術家們有時還是會大膽的利用食物來表達他們內心深處的物欲滿足。

　　布勒哲爾的《安樂鄉》和阿奇姆博多的《夏》都屬於一般的象徵食物畫，一些16世紀風格主義的作品也是如此。但是許多風格主義畫家卻與他們不同，他們更喜歡選擇一些難以理解的主題。法蘭索瓦・克羅埃（François Clouet，1510 -1572）的《浴中女子》就是其中的典型。畫面中有一位身披浴巾的性感女子赤裸著上身，她很可能是皇后，但不確定是哪一位法國皇后。還有一些奇怪的人和道具，包括一位奶媽、一個端水的女僕、一幅獨角獸的畫作，還有一個伸手到碗裡拿水果的小男孩。誰也說不清楚這幅畫究竟是什麼意思，想對人們說些什麼，畫面裡水果的象徵意義也含糊不清。

　　19世紀晚期的象徵主義與風格主義有許多相似之處，也刻意在食物畫等作品中表現模稜兩可的含意和一些奇思異想，但是他們反對物化的世界觀。高更的作品《小狗靜物畫》（圖142）就是一幅出色的象徵主義食物畫。畫面裡有一個盛著牛奶的小鍋子，旁邊放著水果和高腳杯。這幅畫的含義十分深刻，好像在表現某種正在進行中的儀式，而且這些靜物都不是按照正常的比例大小來畫的。三個藍色的高腳酒杯旁放著一個塞尚

圖141法蘭索瓦・克羅埃
《浴中女子》
（約1550-1570），木板油畫，
美國，華盛頓國家博物館。

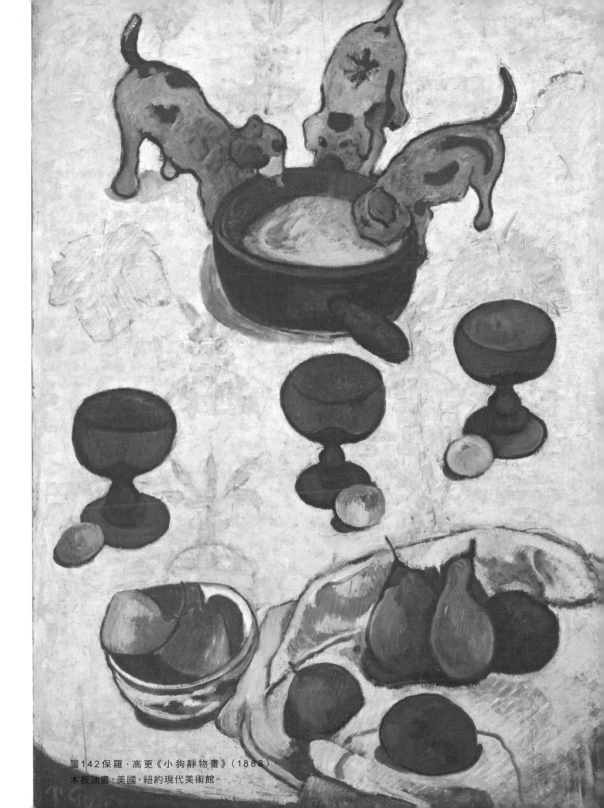

圖142保羅・高更《小狗靜物畫》（1888），
木板油畫，美國，紐約現代美術館。

風格的蘋果，小狗恰好也是三隻，整幅畫恐怕不單單只是在描繪一個養寵物的地方，而是帶著一種神秘的氣息，讓人感到好像有重要的事情正在發生。畫面中的食物占著非常重要的地位。和克魯埃一樣，高更也不願意採用直接了當的表達方式，而是採取了象徵式的敘事手法。19世紀的象徵主義畫家與16世紀的風格主題畫家一樣，都偏愛非自然的神秘題材。而畫面中的食物則使作品充滿了活力，增添了幾許不一樣的現實味道。

克羅埃的《浴中女子》（圖141）融合了性感和神秘感。在第二部份裡我們簡單地談到了性和食物之間的關係，探討了以市場為題材的畫裡出現的食物與性慾的連結。食物的形狀、名稱和有關的傳說都能引發人們對性的聯想。研究關於牡蠣的作品時我們也提到了這個問題。其實有很多作品也能從性的角度來研究，例如尚·桑切斯·科坦的《哈密瓜靜物畫》（圖62）和尚-巴提斯特·烏德利的《野兔和羔羊的腿》裡的動物屍體（圖34）。食物的健康氣息和誘人的外型總是令人心生遐想，引發性的衝動。

朦朧的性含意

欣賞20世紀的畫作時，人們可能會覺得超現實主義畫家會在性上面大作文章，因為他們都深受佛洛伊德思想的影響，透過自由聯想、自動作用和夢的描述來探究無意識的世界。雖然的確有一些超現實主義畫家描繪過性感的食物，但是這類作品並沒有人們想像的那麼多。食物帶給人的喜悅之感沖淡了畫面的嚴肅主題，消除了討論「性」的必要性。雷內·弗朗索瓦·吉蘭·馬格利特（René François Ghislain Magritte,1898-1967）在1935年創作的《肖像》（圖143）作品中，畫面裡的盤子有一塊牛排，正瞪著一隻眼睛望著我們。

這幅畫看似與性無關，但是這塊肉的不甘死亡令人想起一部超現實主義電影：1929年薩爾瓦多·達利和路易斯·布努埃爾（Luis Buñuel，1900

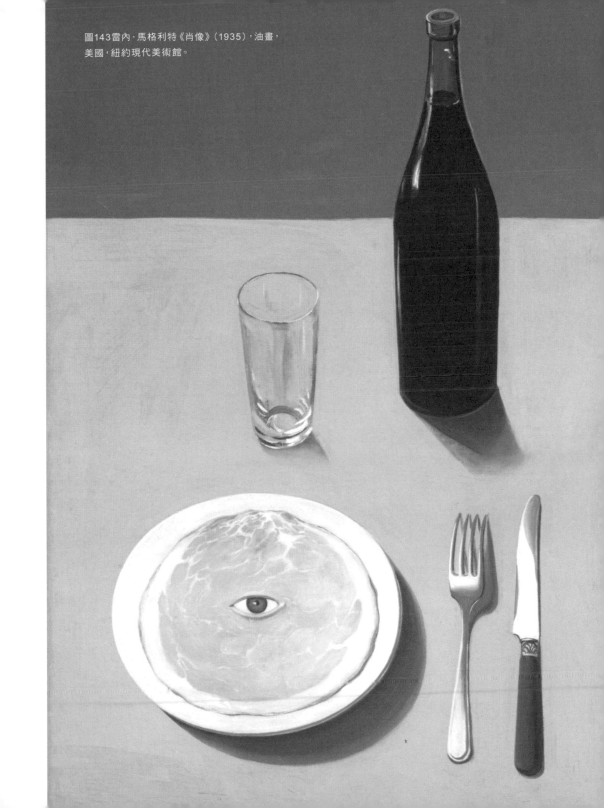

-1983）共同製作的《一隻安達盧西亞的狗》。他讓人聯想起影片中的那個特寫鏡頭：一隻動物的眼睛（像女人的眼睛一樣）被剃刀割傷；它讓人想起影片中的許多性虐待的鏡頭。除此之外，對佛洛伊德的學派來說，眼球意味著睾丸，悔恨交加的俄狄浦斯就挖出了自己的眼睛。不過不管怎麼說，這種性暗示終究並不明顯。

超現實主義者和風格主義及象徵主義者一樣，喜歡用含混晦澀和出其不意的手法來表達想法，因為無意識的思想是沒有什麼道理可言的。這幅奇怪的作品描繪的吃飯場景也與眾不同：叉子放錯了位置，水杯放在酒瓶旁邊。這種錯位的布置使得整幅作品更加顛覆、荒誕，加深了超現實主義的意味，不過他們並沒有給作品增添任何的性元素。

最著名的揭示食物和性關係的超現實主義作品要數美國畫家彼得‧布魯姆（Peter Blume，1906-1992）在1927年所創作的《素食》（圖144）。這位畫家深受超現實主義風格的影響，他的作品雖具有性的象徵意義，但是既不直接了當也不故弄玄虛。畫面左邊有一個夾著菸的女子坐在桌子旁邊，右邊的人則不太確定，可能是一位男子，他用一把鋒利的刀削著剖開的新鮮蔬菜。他正在削馬鈴薯，桌上還放著粗壯的胡蘿蔔和形狀怪異的南瓜。左邊的女子側身而坐，穿著剪裁合身的衣服，眼睛盯著前面，有點像夢遊者的迷離神情。她的打扮像埃及仕女。透過窗戶可以看到一條張著帆的船正航行在新英格蘭的海灣上，天空烏雲密布，海上正刮起大風暴。戶外的大風大浪與屋內的平靜氣氛形成了鮮明的對比，那個人正在準備做飯，動作慢慢的，好像絲毫不受窗外風雨的影響。不過從超現實主義的心理分析上說，屋外的驚濤駭浪可能就是看似平靜的二人的內心寫照。

布魯姆畫的人物既沒有把南瓜放在胸前，也沒有把胡蘿蔔夾在兩腿之間，但是這幅畫還是透過食物表達了性慾以及對性的渴望。它的含意模糊、

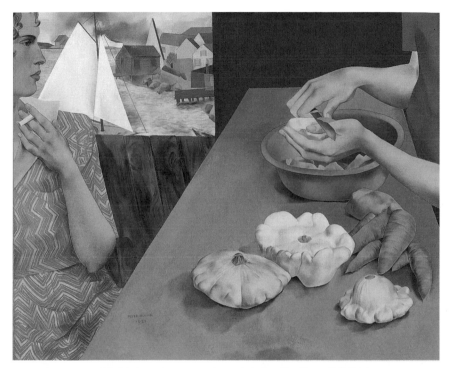

圖144彼得・布魯姆《素食》（1927），油畫，美國，華盛頓國家博物館（史密森學會）。

令人遐想，確實算不上是一幅象徵食物畫，但是與第三部份所討論的16、17世紀的廚房畫和市場畫又有著明顯的不同。這種不同並不展現在對性的表達上，因為阿爾岑的很多畫和伯克利爾畫的農民也都與性這個有關。它是展現在畫面的基調上，也就是說，畫家並沒有直接描述性的主題，而是營造了一個朦朧的關於性的氣氛。

詹姆斯・羅森奎斯特（James Rosenquist，1933~）在1961年所創作的《找用福特車示愛》（圖145）是一幅比較現代化的食物畫。它也有性的含意在裡面，不過不像布魯姆和馬格利特使用那麼神秘的象徵手法。這幅作品

與這位波普藝術家的很多其他作品一樣，展示著流行文化，表達感情世界。

　　羅森奎斯特在受採訪的評論中多次表示，他的廣告畫風格的作品紀錄了自己的人生，表達了自己的內心世界。《我用福特車示愛》揉合了汽車廣告和電影剪輯，生動的展現了車後座上男歡女愛的情形。畫面的下半部分是「波爾雅第廚師」牌的義大利麵，可能選自某張圖畫或者是廣告。這些麵象徵勇氣和愛的力量，但也有可能暗指射精，不過羅森奎斯特很可能僅僅以

圖145詹姆斯·羅森奎斯特《我用福特車示愛》(1961)，油畫，瑞典，斯德哥爾摩瑪麗亞博物館。

此暗示著當時他自己的心情。他畫過很多批評美國政府和政治狀態的作品，但是大部分創作於20世紀60年代的作品卻刻意迴避了波普藝術的批判性，只是單純地去表達個人的情感。在《我用福特車示愛》中，羅森奎斯特並沒有描繪傳統的食物，而是採用了來自麥迪遜大街的義大利麵，讓這幅作品頗具震撼效果。不管是天生還是諷刺，羅森奎斯特和60年代的很多食物畫畫家一樣，突破了荷蘭在17世紀所形成的食物畫常規。

水果永遠是最佳裝飾

奧斯卡·柯克西卡（Oskar Kokoschka，1886-1980）的《紅蛋》（圖146）也是20世紀的象徵食物畫，不過它並沒有性的內涵。畫家想透過複雜的形象抒發自己對世界的看法，表達祖國捷克所面臨的艱難處境。畫面中有一個盤子，裡面放著一個破碎的紅蛋，還有四把叉子。這個小小的紅蛋代表捷克斯洛伐克，他即將被圍聚在桌旁的歐洲列強瓜分。畫面中出現了代表英國的獅子、代表法國的貓、代表義大利的墨索里尼以及代表德國的希特勒。餐桌旁邊的畫面中間位置上寫著「慕尼黑協定」，正是這份1938年的合約摧毀了捷克。它允許德國佔領捷克的蘇台德地區，其他地區也很快地淪陷了。這幅畫隱含著尖刻的批判意味。這幅作品完成於1940年，當時「慕尼黑協定」試圖阻止的世界大戰正激烈的進行著，看到這幅畫的確令人心情沮喪。畫面中象徵的形象與現實肖像並列，還有一些幻想和不合邏輯的成份。蛋的紅色或許不一定有政治含義，只是為了暗示它所代表的象徵意義罷了。

黑爾斯特畫的明斯特和平的慶祝宴會（圖75）成功地利用食物來表達了政治內涵，而柯克西卡的這幅畫則有悖常理，也令人迷惑，算不上是利用食物畫來闡釋政治主題的典範。1648年明斯特獲得和平，結束了三十年戰爭，也結束了持續八十年之久的尼德蘭分裂戰爭。從宴會的場景可以看出來，戰士、衛兵

圖146奧斯卡‧柯克西卡《紅蛋》(1940),油畫,捷克,布拉格國家博物館。

們表現出歡樂和平靜心態。畫面中並沒有那麼多暗示性的細節。

　　裝飾性的食物畫看上去更加單純一些。在15世紀的許多手稿裡,宗教題材和故事的頁面四周經常用色彩鮮艷的食物畫來做裝飾,他們好像壁紙一樣美化了畫面,絕大多數都與主題無關。值得注意的是,幾乎每次出現的食物都是水果。畫家們好像很欣賞誘人的水果,從1600年左右卡拉瓦喬畫水果籃(圖5)開始,他們就常常用葡萄、桃子、柳橙、李子和櫻桃作為主題創作。漸漸的水果帶給人的視覺享受超出了味覺享受,當然也不能排除一些象徵性的意義在內。

　　讓我們再看一次塞尚的水果畫。塞尚的追隨者把他的水果畫看成是純粹的形式構圖，不過他們很欣賞這種不去探索深意的畫風，認為這些水果是完全脫離現實的藝術符號。西元1600年之後，很多畫家畫的水果籃畫作中都找得到這種形式主義的影子。美蘊含在水果之中，水果意味著美；同時水果也代表著純粹的藝術。換句話說與其認為水果表達了美食，不如認為它們代表了藝術的成就。靜物畫，尤其是水果靜物畫，已經超越了食物的含義，保留了純粹的裝飾效果而成為美的結晶。畢卡索的很多立體派及超現實主義的水果畫都屬於這種類型。靜物經過藝術家的處理，具有獨特的裝飾效果。它們的美促進了人類的審美觀，也使人們脫離日常生活，全心全意投入到純粹的藝術欣賞中。

　　像夏丹畫的布里歐奇麵包，甚至僅僅只是一杯水（圖48、69），就能夠把食物的美感表現得淋漓盡致。但是就食物畫的歷史來看，想表現純粹裝飾效果的藝術家通常會選擇色彩鮮艷的食物。不過他們很難不在畫裡表達任何意義。裝飾性的畫通常都具有象徵意義，許多表現水果和女性的畫更是如此。這些畫讓人想起神秘的選美故事：《帕里斯的判決》。1887年瓦倫丁‧謝羅夫畫的《維拉‧瑪蒙多娃》，又名《女孩和桃子》（圖147）就是這樣。畫面中只是稍微暗示了這個古代傳說，坐在那裡的當然不是厄運女神。不過畫裡面有性的吸引力，也有裝飾性的美感，那既是純粹美的象徵，也是女性美的魅力。這幅畫將裝飾性和象徵性合為一體了。

　　這幅畫具有印象派風格，畫面裡的這位美麗女孩眼裡透露出期待的神采，她手裡拿著一顆桃子，坐在一張鋪著桌布的餐桌旁。桌子上還放著三顆桃子、一把刀和幾片秋天的落葉。這不像一個正式的場合，單單看桌上的樹葉就知道了。好似從樹林漫步歸來之後，隨手把具有季節特色的水果放在桌子上。畫面中的這個鄉村家庭生活富足，維拉‧瑪蒙多娃可能會吃掉這些水果，因為桌上有切桃子的刀子。不過也不一定，或許她只是拿著桃子並沒有

圖147瓦倫廷·塞羅夫《維拉·瑪蒙多娃》又名《女孩和桃子》
（1887），油畫，俄羅斯，莫斯科國家博物館。

表現出想吃的樣子，看上去桃子的真正意義是象徵女孩的年輕美麗和健康活力。當然桃子的象徵意義並不明顯，因為畫家並沒有直接點明，只是在背景當中暗示了這種含義而已。這幅畫裡的水果和其他表現女子的畫中經常會出現的水果一樣，都象徵著她們的無窮魅力。為了能更加理解水果在這類畫作裡的意義，我們不妨想像一下，如果把水果換成肉乾、鯡魚、一碗豆子，或者一隻烤雞又會是怎樣呢？畫面中的女子必定美感盡失，變得可笑至極。看起來只有水果能賦予繪畫如此深刻的意涵。

尾聲

　　20世紀晚期，彩色圖片使食譜和烹飪雜誌發生了很大的變化，食物畫的歷史從此改寫。數不清的照片令人眼花繚亂：有的畫著那麼嫩紅的烤肉片，上面點綴著蘭花和巧克力糖；有的畫著奶油巧克力甜點。他們和傳統的食物畫一樣的誘人。透過強調色彩、突出背景、強化光線和特寫鏡頭，就連豆子湯和五穀粉看起來都會令人興奮不已。然而就食物畫的歷史來看，絕大多數的美感還是來自於水果。

　　《美食家》這類的雜誌上刊登的食物畫，讓我們意識到，美確實能夠令人胃口大開。面對這麼多的美味，我們的胃早就蠢蠢欲動了。健康飲食是古老的保健傳統，現在依然具有生命力。即便過去的食物畫難以與現代的廣告相提並論，但也並不意味著作畫時沒有讓人開胃的初衷。和《美食家》雜誌一樣，食物畫一直帶給人們幸福感，除了少數的例外。現代的書上有時也會用美食圖片來提醒人們要警惕高膽固醇的威脅，不過畢竟並不常見。16、17世紀的畫也是這樣，雖然有時食物預示著死亡，但是遠遠不及食物帶給人們的歡樂與滿足來得強烈。看來食物能帶給人滿足感不是由於健康或者充飢的理由，而是因為它能讓人體會到對物質的操控力量。

　　15世紀的藝術中，食物畫偶然會和複雜的故事有關。薩洛姆在赫羅德面前起舞，桌上放著食物。《最後的晚餐》裡的麵包和酒都十分重要，但是重點都不在於吃，而在於耶穌的行動和話語。大部份的畫首先都具有宗教意義，其次才是與食物本身有關。就連《福星高照的貝里公爵》也是出現在一本禱告書裡。不過並不是所有15世紀的食物畫都具有宗教訓斥的意味。波提且利畫的《老實人納斯塔吉奧的故事》就是以俗世為背景，不過那場露天宴會在故事裡並不太重要。到了16世紀，食物在繪畫中變得重要起來了，繼而促使17世紀大量食物畫的誕生，影響了此後三百多年的同類型作品。如果不是從16世紀的傑作中獲得靈感，克萊茲、林布蘭、斯萊德斯和其他時期的畫家不可能獲得如此高的藝術成就。

　　夏丹、馬奈和馬諦斯在前人的基礎上進一步發展，18世紀末的安迪·沃荷也繼承了這種風格。但是要知道，食物畫早在16世紀就開始獲得重要地位了。不僅僅是阿爾岑和比克萊爾的作品如此，當時很多畫家都以日常食物為題，很少在創作上涉及聖經故事。布勒哲爾的《安樂鄉》、《狂歡節和大齋節間的爭鬥》以及《農民的婚禮》等作品中，食物都具有明顯的作用。卡拉契在16世紀80年代以底層階級為題的畫也是如此，例如《吃豆的人》和《肉舖》。到了1600年左右，卡拉瓦喬畫的《水果籃》，把食物看成獨立的藝術主題，精心構思、仔細描繪。

　　本書強調了食物畫的物質性，突出了人類努力追求控制生命、重構自然以及決定存在的力量。這與16世紀的理想、文藝復興時期重視人的能力和尊嚴的思潮不謀而合。食物畫不僅代表了文藝復興時期的世俗主義，而且是人本主義的象徵，在整個藝術史上留下了特殊的地位。

參考書目

Thomas Archer, *The Pauper, the Thief and the Convict* (London, 1865)

J. P. Aron, *Le mangeur du xix siècle* (Paris, 1976)

Jean-François Bergier, *Unc histoire du sel* (Fribourg, 1982)

Ingvar Bergstrom, *Dutch Still-life Painting in the Seventeenth Century* (London, 1956)

H, Birkmeyer, 'Realism and Realities in the Paintings of Velázquez', *Gazette des Beaux-Arts*, LII (July–August I958), P. 63-77

Peter Brears, *Food and Cooking in 16th-century Britain* (London, 1985)

—, *Food and Cooking in 17th-century Britain* (London,1985)

—, *All the King's Cooks* (London, 1999)

J. A. Brillat-Savarin, *The Physiology of Taste, trans*, M.F.K. Fisher (New York, 1949)

Marjorie Brown, 'The Feast Hall in Anglo-Saxon Society' , in *Food and Eating in Medieval Europe*, ed. Martha Carlin and J. T. Rosenthal (London, 1998), P. 12

Norman Bryson, *Looking at the Overlooked: Four Essays on Still-Life Painting* (Cambridge, MA, 1990)

Dan Cameron et al., *Wim Delvoye: Cloaca. Netv and Improved* (Milan, 2002)

Piero Camporesi, *Bread of Dreams* (Chicago, 1989)

—, *Exotic Brew: The Art of Living in the Age of Enlightenment* (Oxford, 1994)

—, *Harvest: Food, Folklore and Society* (Cambridge, 1998)

Martha Carlin and J. T. Rosenthal, eds, *Food and Eating in Medieval Europe* (London, 1998)

Georges Chaudieu, *De la gigue d'ours au hamburger* (Paris, I980)

Alan Chong, 'Contained under the Name of Still Life: The Associations of Still-life Painting', in *Still-Life Paintings from the Netherlands, 1550–1720*, exh, cat, Rijksmuseum, Amsterdam, and Cleveland Museum of Art (1999), P. 20

— and W. Kloek, *Still-Life Paintings from the Netherlands, 1550-1720*, exh. cat, Rijksmuseum, Amsterdam, and Cleveland Museum of Art (1999)

S. D. Coe and M. Coe, *The History of Chocolate* (New York, 1996)

Brandford Collins, *Twelve Views of Manet's Bar* (Princeton, NJ, 1996)

C. Counihan and P. van Esterik, eds, *Food and Culture: A Reader* (New York and London, 1997)

C. Counihan and S. Kaplan, eds, *Food and Gender* (London, 1998)

Alan Davidson, ed., *The Oxford Companion to Food* (New York, 1999)

E. De Jongh, 'Realisme en schijnrealisme in de Hollandse schilderkunst van de seventeen eeuw', in *Rembrandt en zijn tijd*, exh, cat, Paleis voor Schone Kunsten, Brussels (1971), P. 143—94

—, *Still-Life in the Age of Rembrandt*, exh, cat., Auckland City Art Gallery (1982)

Jean-Philippe Derenne, *L'amateur de citisine* (Paris, 1996)

Jacques Derrida, *Spectres de Marx* (Chicago, 1994)

Denis Diderot, *Oeuvres complètes*, 15 vols (Paris, 1876)

Georges Dogaer, *Flemish Miniature Painting in the 15th and 16th Centuries* (Amsterdam, 1987)

Sybille Ebert-Schifferer, 'Caravaggios Fruchtkorb: das fruheste Stilleben?', *Zeitschrift für Kunstgeschichte*, LXV/I (2002), P. 1-23

Norbert Elias, *The Civilising Process*, 2 vols (Oxford, 1978–82)

J, A. Emmens, ' "Eins aber is notig": Zu Inhalt und Bedeutung von Markt- und Kuchenstucken des 16. Jahrhunderts', *Album Amicorum J. G. van Gelder* (The Hague, 1973), P. 93-101

Emilio Faccioli, ed., *Arte della cucina: libri de recette testi sopra lo scalco, il trinciante e i vini del XIV al XIX secoli* (Milan, 1966)

Reindert Falkenburg, 'Matters of Taste: Pieter Aertsen's Market Scenes, Eating Habits and Pictorial Rhetoric in the Sixteenth Century', in *The Object as Subject*, ed. Anne W. Lowenthal (Princeton, NJ, 1996), P. 13–28

B. Fischer, ed., *Foodculture* (Toronto, 1999)

F. Foster and O. Ranum, eds, *Food and Drink in History* (Baltimore, 1979)

Hal Foster, 'The Art of *Fetishism: Notes on Dutch Still Life*', *Fetishism as Cultural Discourse*, ed. Emily Apter and William Pietz (Ithaca, NY, and London, 1993) P. 251–65

Georg Frei and Neil Printz, eds, *The Andy Warhol Catalogue Raisonné*, vol. I (London, 2002)

Sigmund Freud, *Standard Edition of the Complete Work of Sigmund Freud*, ed. J. Strachey: 'Fetishism' , vol. xxi (London, 1961); 'Splitting the Ego in the Process of Defence' , vol. xx (London, 1964)

Walter Friedlander, *Die altniederlandische Malerei*, 14 vols (Berlin and Leiden, 1924–37)

J. G. van Gelder, 'Van Blompot en Blomglas' , *Elsevier's Geillustreerd Maandschrift*, XLVI (1936), P. 73-82

Mark Girouard, *Life in the English Country House* (New Haven and London, 1994)

Jack Goody, 'Industrial Food' , in *Food and Culture: A Reader*, ed. C. Counihan and P. van Esterik (New York and London, 1997), chapter 24

Alfred Gottschalk, *Histoire de l'alimentation et de la gastronomie* (Paris, 1948)

B. A. Henisch, *Fast and Feast: Food in Medieval Society* (University Park, PA, 1976)

Robert L. Herbert, *Impressionism* (New Haven and London, 1988)

Howard Hibbard, *Caravaggio* (New York, 1983)

Erich Hobusch, *Histoire de la chasse* (Paris, 1980)

Julie Hochstrasser, 'Feasting the Eye: Painting and Reality in the Seventeenth-century "Banketje" ' , in *Still-Life Paintings from the Netherlands, 1550–1720*, exh, cat, Rijksmuseum, Amsterdam, and Cleveland Museum of Art (1999), P. 73

– ,'Seen and Unseen in the Visual Culture of Trade', The *Low Countries in the New World(s): Travel, Discovery, Early Relations*, ed. Johanna C. Prins *et al.* (Lanham, MD, 2001)

Elizabeth Anne Honig, 'Desire and Domestic Economy' , *Art Bulletin*, LXXXIII/2 (June 2001), P. 294-315

Richard J. Hooker, *Food and Drink in America: A History* (Indianapolis, 1981)

296

Pontus Hulten *et al.*, *The Arcimboldo Effect*, exh. cat., Palazzo Grassi, Venice (1987)

Guido M.C. Jansen, ' "On the Lowest Level": The Status of

Still Life in Netherlandish Art Literature of the Seventeenth Century', in *Still Life Paintings from the Netherlands, 1550-1720*, exh, cat, Rijksmuseum, Amsterdam, and Cleveland Museum of Art (1999), P. 51–7

Barthélémy Jobert, *Delacroix* (Princeton, NJ, 1998)

Lee Johnson, *The Paintings of Eugène Delacroix: A Critical Catalogue, 6 vols* (Oxford, 1981–9)

W. B. Jordan and P. Cherry, *Spanish Still Life from Velázquez to Goya*, exh, cat., National Gallery, London (1995)

E. M. Kavaler, *Pieter Bruegel: Parables of Order and Enterprise* (Cambridge, 1999)

G. Kicum and N. Luttinger, *The Coffee Book* (New York, 1999)

K. F. Kiple and K. C. Ornelas, eds, *The Cambridge World History of Food*. 2 vols (Cambridge, 2000)

Eberhard König, Christiane Schön et al., *Stillleben: Geschichte der klassische Bildgattungen in Quellentexten und Kommentaren* (Berlin, 1996)

Susan Koslow, *Frans Snyders: The Noble Estate; Seventeenth-century Still-life and Animal Painting in the Southern Netherlands* (Antwerp, 1995)

Gail Levin, *Complete Oil Paintings of Edward Hopper* (New York, 2001)

Claude Lévi-Strauss, *From Honey to Ashes* (London, 1973)

—, *The Origin of Table Manners* (London, 1978)

—, *The Raw and the Cooked* (London, 1969)

José López-Rey, ' Goya's Still-lifes' , *Art Quarterly*, XI (1948), P. 210—60

John Loughman and John Michael Montias, *Public and Private Spaces: Works of Art in Seventeenth-century Dutch Houses* (Zwolle, 2000)

Anne W. Lowenthal, ed., *The Object as Subject* (Princeton, NJ, 1996)

—, *Joachim Wtewael and Dutch Mannerism* (Doornspijk, 1986)

Georg Lukacs, *The History of Class Consciousness* (London, 1971)

Corinne Mandel, 'Food for Thought: On Cucumbers and their Kind in European Art', in *Foodculture*, ed., B. Fischer (Toronto, 1999), P. 53

K. McShine, Andy Warhol: *A Retrospective*, exh. cat., Museum of Modern Art, New York (1989)

George Marlier, 'Het Stilleven in de Vlaamsche Schilderkunst der XVIE Eeuw', *Jaarboek van de Koninklik Museum voor Schoone Kitnsten, Antwerper* (1941), P. 89-100

Karl Marx, *Das Kapital, in The Pelican Marx Library* (Harmondsworth, 1975)

Stephen Mennell, *All Manners of Food*, 2nd edn (Urbana and Chicago, 1996)

—, 'On the Civilizing of Appetite', in *Food and Culture: A Reader*, ed. C. Counihan and P. van Esterik (New York and London, 1997)

Keith Moxey, *Pieter Aertsen, Joachim Beuckelaer and the Rise of Secular Painting in the Context of the Reformation* (New York, 1977)

Linda Nochlin, 'Eroticism and Female Imagery in Nineteenth Century Art', in her *Women, Art and Power, and Other Essays* (New York, 1988), P. 136–44

Gunnar Ottoson, *Scholastic Medicine and Philosophy* (Naples, 1984)

H. Perry Chapman *et al.*, *Jan Steen, Painter and Storyteller*, exh, cat., National Gallery of Art, Washington, DC (1996)

Roderick Phillips, *A Short History of Wine* (New York, 2000)

Charles Pierce, *Le Diner à la Russe* (London, 1857)

Griselda Pollock, *Mary Cassatt: Painter of Modern Woman* (London, 1998)

Avigdor Poseq, 'The Hanging Carcass Motif and Jewish Artists', *Jewish Art*, XVI/XVII (1990–91), P. 139-56

Robert Rosenblum, *Transformations in Late Eighteenth Century Art* (New York, 1960)

Redcliffe Salaman, *The History and Social Influence of the Potato* (Cambridge, 1949)

298

Simon Schama, *An Embarrassment of Riches: An Interpretation of Dutch Culture in the Golden Age* (New York, 1987)

Meyer Schapiro, *Modern Art: 19th and 20th Centuries, Selected Papers* (New York, 1978)

Terence Scully, *The Art of Cookery in the Middle Ages* (Woodbridge, Suffolk, 1995)

—, *The Viandier of Taillevent* (Ottawa, 1988)

Frederick Simmons, *Eat Not This Flesh: Food Avoidances from Prehistory to the Present* (Madison, WI, 1997)

R. L. Spang, *The Invention of the Restaurant* (Cambridge, MA, 2000)

Charles Sterling, *La nature morte de l'antiquité à nos jours* (Paris, 1952)

Margaret A. Sullivan, 'Aertsen's Kitchen and Market Scenes: Audience and Innovation in Northern Art', *Art Bulletin*, LXXXI (June 1999), P. 236–66

Kirby Talley, ' "Small, usuall, and vulgar things": Still-life Painting in England, 1635–1670', *Walpole Society*, XLIX (1983), P. 133-223

Reay Tannahill, *Food in History* (New York, 1973)

Keith Thomas, *Man and the Natural World: Changing Attitudes in England, 1500–1800* (London, 1983)

Guy Thuillier, *La vie quotidienne dans les ministères au xixe siècle* (Paris, 1976)

Maguelonne Toussaint-Samat, *History of Food*, trans. A. Bell (New York, 1998)

T. P. Turrent and J. de la Colina, *Conversations avec Luis Buñuel* (Paris, 1993); as Objects of Desire (New York, 1992)

Roger Vaultier, 'La gastronomie régionale en France pendant la Revolution' , *Grandgousier*, VII/4 (1940), P. 80–81

Céline Vence and R. J. Courtine, eds, *Les grands maîtres de la cuisine française du Moyen Age à Alexandre Dumas* (Paris, 1972)

A. S. Weber, 'Queu du Roi, roi des Queux: Taillevent and the Profession of Medieval Cooking', in *Food and Eating in Medieval Europe*, ed. Martha Carlin and J. T. Rosenthal (London, 1998), P. 155

Mariet Westermann, *The Amusements of Jan Steen: Comic Painting in the Seventeenth Century* (Zwolle, 1997)

C. Anne Wilson, ed., *The Appetite and the Eye* (Edinburgh, 1987)

—, *Food and Drink in Britain from the Stone Age to the 19th Century* (Chicago, 1973)

—, ed., *Luncheon, Nuncheon and Other Meals* (London, 1994)

Barry Wind, 'Annibale Carracci's "Scherzo": The Christ Church Butcher Shop' , *Art Bulletin*, LVIII (1976), P. 93-6

C. Wischermann and Elliott Shore, eds, *Advertising and the European City: Historical Perspectives* (Aldershot, Hampshire, 2000)

譯名對照表

老普林尼（Pliny the Elder，23-79）

蘇埃托尼烏斯（Gaius Suetonius Tranquillus，約69/75—130）

蓋倫（Galen，129-200，是一位古希臘的醫學家及哲學家）

聖‧杰羅姆（St Jerome，347-420）

1400—1499

杰姆‧烏格特（Jaime Huguet，1412-1492，加泰隆尼亞畫家）

貝諾佐‧戈佐利（Benozzo Gozzoli，1421-1497）

卡洛‧克里維利（Carlo Crivelli，1430-1495）

雨果‧凡‧德‧古斯（Hugo van der Goes，約1440 -1482）

希羅尼穆斯‧波希（Hieronymus Bosch，1450-1516）

雅各布‧德‧巴爾巴里（Jacopo de' Barbari，1460/70-1516）

杰拉德‧沃倫堡（Gerard Horenbout，1465-1541）

尼古拉‧曼紐爾‧多依奇（Niklaus Manuel Deutsch，1484-1530）

喬凡尼‧達‧烏迪內（Giovanni da Udine，1487-1561）

1500—1599

彼得‧阿爾岑（Pieter Aertsen，1508-1575）

揚‧梅西（Jan Massy，1509-1575）

法蘭索瓦‧克羅埃（François Clouet，1510 -1572）

喬爾喬‧瓦薩里（Giorgio Vasari，1511-1574）

老彼得‧布勒哲爾（Pieter Bruegel the Elder，1525-1569）

朱塞波‧阿其姆博多（Giuseppe Arcimboldo，1527-1593）

約阿西姆‧比克萊爾（Joachim Beuckelaer，1533-1574）

文森佐‧坎比（Vincenzo Campi，1536-1591）

教皇克萊芒八世（Pope Clement Ⅷ，1536-1605）

吉利斯・范・布列恩（Gillis van Breen，1558-1617）

阿尼巴爾・卡拉契（Annibale Carracci,1560-1609）

尚・桑切斯・科坦（Juan Sánchez Cotán，1560-1627）

喬治・弗來格爾（Georg Flegel，約1563~1638）

若亞敬・衛特瓦（Joachim Wtewael，1566-1638）

卡拉瓦喬（Michelangelo Merisi da Caravaggio，1571-1610）

大衛・文克本斯（David Vinckboons，1576-1632）

雅各布・卡茲（Jocob Cats，1577-1660）

弗蘭斯・斯奈德斯（Frans Snyders，1579-1657）

奧薩斯・比爾特（Osias Beert，1580-1623/24）

弗蘭斯・哈爾斯（Frans Hals，1580-1666）

小法藍斯・佛朗肯（Frans Francken the Younger，1581-1642）

威勒姆・布耶維奇（Willem Buytewech，1591/1592-1624）

雅各布・喬登斯（Jacob Jordaens，1593-1678）

巴爾塔什・范・德・阿斯特（Balthasar van der Ast，1593/94-1657）

威勒姆・克拉茲・赫達（Willem Claesz Heda，1593/1594 –1680/1682）

尼古拉・普桑（Nicolas Poussin，1594-1665）

皮爾特・克萊茲（Pieter Claesz，1596/97–1660）

法蘭西斯柯・德・蘇巴朗（Francisco de Zurbarán，1598-1664）

貝尼尼（Gian Lorenzo Bernini，1598-1680）

安東尼・范・戴克（Anthony van Dyck, 1599-1641）

委拉斯蓋茲（Diego de Silva y Velázquez，1599-1660）

1600—1699

林布蘭・凡・萊恩（Rembrandt van Rijn,1606-1669）

讓・大衛・德・海姆（Jan Davidsz. De Heem，1606-1683/1684）

安東尼奧‧德‧佩雷達（Antonio de Pereda，1611-1678）

巴托洛繆斯‧范‧德‧黑爾斯特（Bartholomeus van der Helst，1613-1670）

傑瑞特‧道（Gerrit Dou，1613-1675）

傑拉德‧泰爾博赫（Gerard Terborch，1617-1681）

巴托洛梅‧埃斯特班‧穆里歐（Bartolome Esteban Murillo，1618-1682）

威勒姆‧卡夫（Willem Kalf，1619-1693）

亞伯拉罕‧馮‧貝倫（Abraham van Beyeren，1620-1690）

揚‧斯特恩（Jan Steen，1626-1679）

揚‧德‧布列（Jan de Bray，1626/27-1697）

彼得‧德‧荷克（Pieter de Hooch，1629-1684）

喬布‧貝克赫德（Job Berckheyde，1630-1693）

維梅爾（ Jan Vermeer，1632-1675）

尼古拉斯‧馬斯（Nicolas Maes，1634-1693）

亞歷山大-佛朗索瓦‧德伯特（Alexandre-François Desportes，1661-1743）

威勒姆‧凡‧米里斯（Willem van Mieris，1662-1747）

阿迪恩‧庫特（Adriaen Coorte，1665-1707）

尚‧弗朗索瓦‧德‧托里（Jean François de Troy，1679-1752）

尚-巴提斯特‧烏德利（Jean-Baptiste Oudry，1686-1755）

尼古拉斯‧朗克雷（Nicolas Lancret，1690-1743）

威廉‧霍加斯（William Hogarth，1697-1764）

賈克默‧且魯提（Giacomo Ceruti，1698-1767）

讓-巴蒂斯-西美翁‧夏丹（Jean-Baptiste-Siméon Chardin，1699-1779）

1700—1799

彼得‧雅各布‧霍爾曼斯（Pieter Jocob Horemans，1700-1776）

讓‧艾蒂安‧利奧塔（Jean Etienne Liotard，1702 -1789）

法蘭索瓦‧布雪（François Boucher，1703-1770）

卡爾‧范‧洛（Carle van Loo，1705～1765）

盧梭（Jean-Jacques Rousseau，1712-1778）

米歇爾‧巴德雷米‧奧利維耶（Michel Barthélémy Ollivier，1712-1784）

德尼‧狄德羅（Denis Diderot，1713-1784）

讓‧巴普蒂斯特‧格勒茲（Jean-Baptiste Greuze，1725-1805）

約翰‧佐法尼（Johann Zoffany，1733-1810）

勒葛蘭‧多賽（Le Grand d' Aussy，1737-1800）

路易斯-塞巴斯蒂安‧梅西耶（Louis-Sebastien Mercier，1740-1814）

裴斯泰洛奇（Johan Heinrich Pestalozzi，1746-1827）

法蘭西斯可‧戈雅（Francisco de Goya，1746-1828）

馬丁‧杜林（Martin Drölling，1752-1817）

布里亞‧薩瓦蘭（Jean Anthelme Brillat-Savarin，1755-1826）

詹姆斯‧吉爾瑞（James Gillray，1756/57-1815）

亞當‧沃爾夫岡‧度波菲爾（Adam Wolfgang Toepffer，1766–1847）

查理-伊夫-凱薩‧柯俄特茹絲葵將軍（General Charles-Yves-César Coetlosquet，1783-1837）

大衛‧威爾基（David Wilkie，1785-1841）

迪特雷-康拉德‧布朗克（Ditlev-Konrad Blunck，1798-1853）

尤金‧德拉克洛瓦（Eugene Delacroix，1798 -1863）

1800—1899

康斯坦丁‧漢森（Constantin Hansen，1804-1880）

阿道夫‧馮‧曼哲爾（Adolf von Menzel，1815-1905）

馬克思（Karl Marx，1818-1883）

居斯塔夫‧庫爾貝（Gustave Courbet；1819－1877）

威廉‧鮑威爾‧弗里斯（William Powell Frith，1819-1909）

莉麗‧馬丁‧斯潘塞（Lilly Martin Spencer，1822-1902）

湯瑪斯・阿徹（Thomas Archer，1823 - 1905）

希爾維斯特羅・萊加（Silvestro Lega，1826-1895）

愛德華・馬奈（Édouard Manet，1832-1883）

路德維希・帕西尼（Ludwig Passini，1832-1903）

威廉・奎勒・奧查德森（William Quiller Orchardson，1832-1910）

亞瑟・休斯（Arthur Hughes， 1832-1915）

艾德加・竇加（Edgar Degas, 1834-1917）

泰勒馬可・西紐里利（Telemaco Signoriini，1835-1901）

詹姆斯・雅克・約瑟夫・蒂索（James Jacques Joseph Tissot，1836-1902）

亨利・方丹-拉圖爾（Henri Fantin-Latour 1836-1904）

保羅・塞尚（Paul Cézanne，1839-1906）

約翰・戴維森・洛克菲勒（John D. Rockefeller，1839-1937）

查漢・喬治・維貝爾（Jehan Georges Vibert，1840-1920）

克勞德・莫內（Claude Monet，1840－1926）

皮耶・奧古斯特・雷諾瓦（Pierre-Auguste Renoir，1841-1919）

亨利・詹姆斯（Henry James，1843-1916）

瑪莉・卡薩特（Mary Stevenson Cassatt，1844-1926）

威廉・邁克爾・哈奈特（William Michael Harnett，1848-1892）

古斯塔夫・卡耶博特（Gustave Caillebotte，1848-1894）

讓・貝勞德（Jean Béraud，1849 -1935）

阿爾伯特・奧古斯特・弗里（Albert Auguste Fourie，1854- 1937）

佛洛伊德（Sigmund Freud，1856-1939）

詹姆斯・恩索（James Ensor，1860-1949）

保羅・席涅克（Paul Signac，1863-1935）

愛德華・孟克（Munch Edvard，1863-1944）

瓦倫丁・謝羅夫（Valentin Alexandrovich Serov，1865-1911）

費利克斯・瓦洛通（Félix Vallotton，1865-1925）

喬治‧米尼（George Minne，1866-1941）

阿道夫‧芬尼斯（Adolf Fényes，1867-1945）

朱爾斯-亞歷山大‧葛魯安（Jules-Alexandre Grün，1868-1938）

亨利‧馬諦斯（Henri Matisse，1869-1954）

馬塞爾‧普魯斯特（Marcel Proust，1871-1922）

約翰‧斯隆（John Sloan，1871-1951）

華特‧弗里德蘭德（Walter Friedlander，1873 -1966）

哈洛德‧吉爾曼（Harold Gilman，1876 -1919）

居斯塔夫‧范‧德‧沃斯蒂恩（Gustave van de Woestyne，1881-1947）

列奧‧德‧斯梅特（Leon de Smet，1881-1966）

愛德華‧霍普（Edward Hopper，1882-1967）

揚‧布魯塞爾曼斯（Jean Brusselmans，1884-1953）

迪亞哥‧里弗拉（Diego Rivera，1886-1957）

奧斯卡‧柯克西卡（Oskar Kokoschka，1886-1980）

法蘭西斯科‧特隆巴多里（Francesco Trombadori，1886 -1961）

胡安‧葛利斯（Juan Gris，1887-1927）

馬歇爾‧杜象（Marcel Duchamp，1887-1968）

約翰‧拉夫曼（John Loughman，1892-1978）

柴姆‧蘇丁（Chaim Soutine，1893-1943）

諾曼‧洛克威爾（Norman Rockwell，1894-1978）

諾博特‧伊里亞思（Norbert Elias，1897-1990）

雷內‧弗朗索瓦‧古蘭‧馬格利特（René François Ghislain Magritte,1898-1967）

喬治‧馬里耶（George Marlier，1898-1968）

1900──

路易斯‧布努埃爾（Luis Buñuel，1900 -1983）

薩爾瓦多‧達利（Salvador Domingo Felipe Jacinto Dali，1904-1989）

邁耶爾・沙皮諾（Meyer Schapiro，1904-1996）

約瑟・羅培茲-雷（José Lopez-Rey，1905-1991）

彼得・布魯姆（Peter Blume，1906-1992）

芙烈達・卡蘿（Frida Kahlo，1907-1954）

克勞德・列維-史特勞斯（Claude Lévi-Strauss，1908-2009）

羅納德・雷根（Ronald Wilson Reagan，1911-2004）

勞倫斯・桑德斯（Lawrence Sanders，1920-1998）

偉恩・第伯（Wayne Thiebaud，1920~）

西德尼・W・明茲（Sydney W. Mintz，1922~）

洛伊・李奇登斯坦（Roy Lichtenstein，1923-1997）

J.A.埃蒙斯（J. A. Emmens，1924-1971）

安迪・沃荷（Andy Warhol，1928-1987）

約翰・麥克爾・孟提亞斯（John Michael Montias，1928-2005）

克拉斯・歐登伯格（Claes Oldenburg，1929~）

湯姆・韋塞爾曼（Tom Wesselman，1931-2004）

伍迪・艾倫（Woody Allen，1935~）

茱蒂・芝加哥（Judy Chicago，1939~）

基斯・馬克塞（Keith Moxey，1943~）

史蒂芬・梅內爾（Stephen Mennell，1944~）

西蒙・沙瑪（Simon Schama，1945~）

柯克・瓦內多（Kirk Varnedoe，1946-2003）

威姆・德爾沃伊（Wim Delvoye，1965，比利時新概念藝術家）

達米恩・赫斯特（Damien Hirst，1965~）

安妮・洛文塔爾（Anne Lowenthal，1972~）

其他譯名對照

《味覺生理學》（Physiologie du Goût）

貝莎‧帕爾默（Bertha Palmer，芝加哥社交名媛）

貝斯瑙格林區（Bethnal Green）

巴里‧溫德（Barry Wind）

李‧約翰遜（Lee Johnson）

伊麗莎白‧霍尼格（Elizaberth Honig）

安妮‧洛文塔爾（Anne Lowenthal）

拉伯雷式（Rabelaisian）

小布希（George Walker Bush，1946~）

塞維聶夫人（Madame de Sévigné，1626～1696）

布拉丁薩的凱薩琳（Catherine of Braganza，1638 -1705）

林伯兄弟（Limbourg brothers）

麗貝卡‧L‧斯彭（Rebecca L. Spang，法國歷史學家與評論家）

馬修靈‧羅斯‧德‧香圖爾索（Mathurln Roze de Chantoiseau，在1766年創立第一家餐廳。）

布理拉-薩瓦林（Brillat-Savarin）

圖片索引

310

314

國家圖書館出版品預行編目（CIP）資料

你不可不知道的西洋繪畫中食物的故事 / 肯尼士
.本迪納(Kenneth Bendiner)著；安婕工作室譯. --
初版. -- 臺北市：華滋出版；信實文化行銷,
2016.01
　　面；公分. --（What's Art）
譯自：Food In Painting : from the Renaissance
to the Present
ISBN 978-986-5767-84-6（平裝）

1. 西洋畫　2. 畫論

947.5　　　　　　　　　　　　104022161

What's Art

你不可不知道的西洋繪畫中食物的故事

You must know these stories of food in painting

作　　者：肯尼士‧本迪納（Kenneth Bendiner）
譯　　者：安婕工作室
裝幀設計：黃聖文
總 編 輯：許汝紘
編　　輯：黃淑芬
美術編輯：楊詠棠
執行企劃：劉文賢
總　　監：黃可家
發　　行：許麗雪
出版公司：高談文化出版事業有限公司
地　　址：新北市汐止區新台五路一段99號15樓之5
電　　話：+886-2-2697-1391
傳　　真：+886-2-3393-0564
官方網站：www.cultuspeak.com.tw
客服信箱：service@cultuspeak.com
投稿信箱：news@cultuspeak.com

總 經 銷：聯合發行股份有限公司
香港經銷商：香港聯合書刊物流有限公司

2016 年 1 月 初版
定價：新台幣 450 元
著作權所有‧翻印必究
本書圖文非經同意，不得轉載或公開播放
如有缺頁、裝訂錯誤，請寄回本公司調換

Food in Painting by Kenneth Bendiner was first published
by Reaktion Books London, UK, 2004
Copyright © Kenneth Bendiner 2004
Through Shinwon Agency Co., Seoul
Copyright © 2016 Cultuspeak Publishing Co., Ltd

會員獨享

最新書籍搶先看 ／ 專屬的預購優惠 ／ 不定期抽獎活動

Search 拾筆客　　　　www.cultuspeak.com